KB057109

분더카머

분더카머
—시, 꿈, 돌, 숲, 빵, 이미지의 방

제1판 제1쇄 2021년 5월 31일
제1판 제5쇄 2021년 12월 30일

지은이 윤경희
펴낸이 이광호
주간 이근혜
편집 김현주 최대연
펴낸곳 ㈜문학과지성사
등록번호 제1993-000098호
주소 04034 서울 마포구 잔다리로7길 18 (서교동 377-20)
전화 02)338-7224
팩스 02)323-4180(편집) 02)338-7221(영업)
전자우편 moonji@moonji.com
홈페이지 www.moonji.com

ⓒ 윤경희, 2021. Printed in Seoul, Korea

ISBN 978-89-320-3866-7 03600

분더카머

시, 꿈, 돌, 숲, 빵, 이미지의 방

DIE
WUNDERKAMMER

윤경희 지음

문학과지성사

두 사람에게

목차

초대장

그녀는 어디서든 멈춰 서서 진열창 속 작고 특이한 세계들의
여행에 빠져드는 데 특별한 재능이 있기에. 나중에 그에게
이야기해줄 것이다. 태엽 곰 인형, 쿠프랭의 음반, 파란 돌이
달린 브론즈 목걸이, 스탕달 전집, 올여름 유행에 관하여. 그녀가
조금 늦는 데 충분히 이해할 만한 사유들이다.

훌리오 코르타사르, 「비밀 병기」(1959)[1]

C와 나는 미술관 관람 중이었다. 같이 학교를 다니던 시기의
파리였는지, 아니면 내가 베를린에 체류할 무렵 C가 찾아와 함께
여행한 함부르크, 드레스덴, 라이프치히 중 어느 곳이었는지, 확실히
기억나지 않는다. 어쨌든 그 시절의 우리는 도시 탐방에서 가장 중요한
활동은 박물관 순례라 여기는 성향을 공유했고, 그런 점에서 마음이
아주 잘 맞는 여행 친구였다. 한산한 갤러리를 거닐다가 이윽고 한
작품 앞에 멈춰 선 우리는 누가 먼저라 할 것 없이 즐거움의 탄성을
터뜨렸다. 그것은 한 아름 남짓한 입방형 물체였는데, 낮은 받침대
위에 설치되어서, 상체를 약간 수그려 내려다보아야 했다. 윗면이
뚫린 그것은 뚜껑을 잃어버린 나무 궤짝 같기도 하고 오래된 가구에서
떨어져 나온 서랍 같기도 했다. 내부가 칸막이 몇 개로 구획되어서
건축가가 장난삼아 만든 실내 모형처럼 보이기도 했다. 각각의 칸
안에는 작가가 조물조물 손으로 만들었을 소소한 사물들이 세심하게
배치되어 있었다. 사철 제본 서적을 흉내 낸 색색 종이 묶음들, 구슬

목걸이, 머리핀, 귀고리 같은 장신구, 그 외 지금은 잘 기억나지 않는, 아마도 기억나지 않도록 의도되었을 자질구레한 잡동사니들. 결코 위대하거나 숭고하지 않은, 지극히 조잡하고 하찮은 일상의 사물들.

하하, 내 머릿속도 이런데.

맞아, 나도.

우리가 작가 이름과 작품 제목을 확인했던가. 했다 한들 잊었다. 어쩌면 작가와 작품이 자기들의 이름을 모호한 망각의 치마폭 속으로 다시 거두어 데려갔을 수도. 이름이 잠시 반짝였다 사라진 자리는 마치 누군가에 의해 새로 채워지기를 기다리는 빈 책상 서랍처럼 남아서 그것에 관람자가 능동적인 자기 투사와 명명의 욕구를 발휘할 수 있게. 그리하여 우리는 수그린 고개를 맞대고 상자이자 서랍이자 방 안에 보관된 작은 사물들을 하나씩 만지듯 살펴보며 깔깔거리다가 아마도 "우리의 유년기"라는 새 이름을 붙여주고서야 다시 갤러리를 걸었다.

이름을 드러내길 저어하는 이 수줍은 작품이 일깨운 감정과 감각은 무엇보다 한순간의 환한 즐거움과 반짝이는 기쁨이다. 그것은 넓고 낯선 여행지에서 신기루마냥 일시적으로 되찾은 너저분하나 따스한 내 좁은 방의 풍경이었고, 책 읽기라는 일생의 업이 야기하는 무거운 근심과, 그저 근심이라 한마디로 눌러 말할 수 없는 더 심각하고 부정적인 마음과 삶의 양상들과, 다 내버려두고 오로지 화사한 꾸밈 속에서만 지내고 싶은 더 실현하기 요원한 바람이 끊임없이 다투고 화해하는 내 두개골과 흉곽 내부의 해부도였고, 예술의 기원에 유년의 놀이도 있다는 경험적 사실을 다시 확인시켜주는 장난감으로서의 작품이었다.

10

시각 예술을 감상할 때 우리는 눈만 사용하지는 않는다. 우리의 실제 몸의 일부든 상상적 신체든 그것을 자기에 맞추어 변형하라고 암묵적으로 기대하고 요청하는 작품이 있다. 우리는 우리 곁 그 대상의 기대에 귀 기울이고 그 요청에 화답해야 한다. 작품의 감상은 따라서 온몸을 사용하는 운동 또는 무용이자 그 움직임을 통해 점진적으로 기존의 내가 아닌 다른 것이 되는 변신과 생성의 체험이다. 조형물 앞에서 관람자는 자신의 신체를 새로 조형하고, 이로써 비로소 작품을 완성시키고, 그러므로 자신 역시 예술의 일부가 된다.

C와 내가 "우리의 유년기"라 이름 붙인 작품은 그것을 바라보는 사람의 몸을 현미경으로 변화시킨다. "우리의 유년기"를 제대로 감상하려면 척추를 적절하게 구부리고, 시선을 거의 수직으로 떨구고, 소규모의 설치작을 자세히 들여다보아야 한다. 경통의 각도를 조절하고, 대물렌즈를 맞추고, 재물대에 놓인 기억과 욕망의 표본을 확대 관찰하는 정밀한 작업에 비근해진다. 과학 연구자가 아닌 이상 대부분의 관람자에게 현미경을 한번이라도 다루어본 시기는 초등학생 시절일 것이다. 그렇다면, 손때 묻고 빛바랜 유치한 사물들과의 재회를 넘어, 그것이 우리에게 요청하는 현미경 되기를 통해서, 우리는 우리의 유년기를 더욱 완벽하게 되산다. 유년기의 행동을 반복함으로써 다시 유년의 몸이 된다. 게다가 나는 위의 문장들을 조립하기 위해 경통, 대물렌즈, 재물대 등 초등학교 과학실에서의 자연 수업 이후로 수십 년 동안 단 한 번도 쓰지 않았던 유년기 언어의 부품들마저 다시 끄집어내 닦고 있지 않은가.

시선을 아래 깊은 곳으로 이끄는데, 그 안에 담긴 것이 내 안의

것인 듯 첫눈에도 결코 낯설지 않다는 점에서, C와 내가 본 작품은
나르키소스의 샘물의 예술적 변용이다. 따라서 거울이기도 한 그것은
관람자에게 과거의 기억과 현재의 생활에 어떤 장엄한 비극과 고통이
도사리고 있든 잠시 옆에 치우고, 부당하게 위축된 자신의 미숙하고
속된 쾌락의 원천을 한번쯤 되살려 들여다보아주기를 권유한다.
연약한 생물을 내려다볼 때의 따스하고 측은한 눈으로. 당신의 어린
잔해들을. 한순간이나마. 왜냐하면 아직 상처 없는 당신의 그 즐겁고
기쁜 부분은 비밀 속의 은거에 익숙하여서, 그것의 명목상의 주인으로
행세하는 당신마저 두려워하며, 금세 망각의 영역으로 다시 숨어
도망칠 것이기에. 자기보다 중대하고 끈질긴 폭압적 우울에 자리를
양보하려고.

모호한 장기적 망각과 찰나의 세밀한 회상을 기꺼이 자신의 숙명으로
삼은 이 작품이 서구 예술과 문화의 역사에서 분더카머Wunderkammer의
전통에 속한다는 사실은 나중에 알게 되었다.

분더카머는 근대 초기 유럽의 지배층과 학자들이 자신의 저택에
온갖 진귀한 사물들을 수집하여 진열한 실내 공간을 지칭한다.
호기심을 북돋는 경이로운 사물들의 방이라 풀어 말할 수 있다.
기예의 산물을 집적한 공간이라는 뜻에서 쿤스트카머Kunstkammer라
하기도 한다. 분더카머보다 앞서 15~16세기에 에스테, 몬테펠트로,
메디치 등 이탈리아의 유력 가문에서는 작은 공부방을 뜻하는
스투디올로studiolo가 유행하기도 했다. 스투디올로는 전적으로

이미지로만 이루어진 독특한 공간이다. 예를 들어, 우르비노 공작 페데리코 다 몬테펠트로와 그의 아들 구이도발도의 스투디올로는 벽 전체에 쪽매를 이어 붙여 벽감, 선반, 받침대의 눈속임 투시도를 입히고, 이러한 가짜 수납공간에 서적, 악기, 악보, 항아리, 천구의, 독서대, 모래시계, 다면체, 측정 도구, 인물상 등을 역시 쪽매 세공했다. 스투디올로의 주인은 이 고요한 장소에서 바깥세상의 전쟁과 권력 다툼을 잠시 잊고 사물 이미지들이 상징하는 지식, 조화, 질서를 관조할 수 있었다.[2] 뒤이어 생겨난 분더카머는 고정된 가상이 아니라 언제든 촉지하고 새로 배치할 수 있는 사물 그 자체를 수집, 보관, 진열한다는 점에서 스투디올로와 결정적 차이가 있다.

분더카머는 16세기 중엽부터 18세기 중엽까지 성행했는데, 수집품의 종류와 규모가 특히 뛰어나거나 수집품 체계화와 전시의 원리를 진일보시킨 예로 이탈리아의 약제사 페란테 임페라토와 프란체스코 칼촐라리, 바이에른 공작 알브레히트 5세, 신성 로마 제국 황제 페르디난트 2세와 루돌프 2세, 그리고 덴마크의 의학 교수 올레 보름의 것을 꼽을 수 있다. 올레 보름은 여행과 넓은 인맥을 통해 모아들인 방대한 품목을 광물, 식물, 동물, 인공물 순으로 크게 네 범주로 구분한 다음, 범주마다 기묘한 것, 괴상한 것, 희한한 것, 외래의 이국적인 것을 때로 동판화를 곁들여 풍부하게 제시하고 설명한 카탈로그를 작성했다. 범주의 순서는 조물주가 창조한 자연물에서 그를 모방하는 인간의 산물로 위계적으로 이행하는 것이다. 괴물성에 대한 열광은 기독교와 인본주의가 혼재한 당대의 세계관에서 그것이야말로 신이 창조한 세계의 경이로움과 그의 전지전능을 더욱

분더카머

확연히 현시한다고 여겼거나, 또는 반대로 인간의 기술로써 자연의
변덕과 실수를 더 나은 형태로 발전시킬 수 있다고 낙관한 데서
비롯한다.³

　　보름의 분더카머는 마름모꼴 창살과 타일 바닥이 조응하는
작은 방으로, 카탈로그와 대조하여 종목, 재질, 출처, 용도를 확인할
수 있거나 없는 만물이 수고로이 배치되었다. 곰, 상어, 악어 및
각종 날짐승과 물짐승 박제, 수사슴 머리, 외뿔고래의 두개골과
뿔, 거대한 거북 등딱지, 투구게, 오징어, 바닷가재, 아르마딜로에
더해 큰바다쇠오리처럼, 구대륙의 동물군은 물론, 이미 두어 세기
전 지리학과 항해술의 발달로 왕래가 활발해진 아메리카의 희귀한
표본들까지, 그리고 보름의 시대에는 유럽에서도 흔했으나 인간의
잔혹한 살해와 포식 때문에 19세기에 기어이 멸종한 생명체의
박제마저, 온전한 형체로, 또는 부위별로 해체되어, 때로는 발굴되어,
천장과 벽에 빼곡히 매달려 있거나 가지런한 선반에 못 박혀 있다.
이국풍의 외투와 신발, 뿔피리, 박차, 지구본, 해골 모형, 활과 화살,
창과 톱, 가면 같은 인공물도 자연물의 위용에 비하면 소박하나마 선반
곳곳을 채운다. 잠볼로냐의 「사비니 여인의 납치」 같은 명작의 조악한
모사품을 알아보기도 보름의 분더카머가 제공하는 숨은그림찾기의
묘미다. 인공물 중에서 가장 놀라운 품목은 가운데에서 조금 왼쪽의
사람 형상이다. 보름의 카탈로그에 따르면, 이 방에는 두 개의 자동
기계가 있는데, 하나는 나무 틀에 가죽을 씌운 시계 태엽 장치
쥐이고, 다른 하나는 돌아다니면서 사물을 옮기는 인형이다. 이
오토마톤에는 당대 유럽인이 아메리카 선주민에 대해 상상하는

허구의 외모와 복장이 덧입혀졌다.[4] 그 외 비교적 작은 물체들은 금속, 광물, 암석, 황, 고둥, 조개, 수액, 과실, 종자, 목재, 수피, 초본, 뿌리 등 라틴어 명찰이 붙은 수납 서랍에 분류되어 역시 선반에 가지런히 정렬되었다. 목재 표본 상자 위에는 치터와 유사한 칠현금이 놓여 마음 내키면 언제든 집어 들고 현을 뜯을 수 있을 것만 같다. 악기 소재가 나무여서일까. 그것을 왜 그 자리에 진열했는지 이유를 상상해보아야 한다면. 잡동사니varia라 표기한 상자 안에는 어느 장소에든 분류하고 배치하기에 더 애매한 것들이 들었을 것이다. 이 상자야말로 호기심의 방의 축소 모형이자 가장 귀중한 보물함일 것이다.

린네의 근대식 생물 분류법을 학습한 후세인들은 이 박학인의 방에서 체계적이고 합리적인 듯한 첫인상 너머 그것을 지배하는 야릇한 무계통의 혼돈을 간파할 수 있다. 사실 모든 것이 잡동사니다. 원근법 소실점이 확실한 안정적 공간 안에서 그러나 시선은 무엇부터 보기 시작하여 어떤 동선으로 나아가야 할지 모른다. 천장의 서까래와 벽의 선반이 안구가 따라 움직이는 가로줄의 기능을 못하게끔, 앞서 언급한 만물이 제각기 도드라져 나와, 시선은 방향성과 목표점 없이 사방팔방으로 튀고, 관람자는 번잡과 과잉이 야기하는 불안과 포만감을 동시에 향락한다. 물짐승들이 허공을 나니, 관람자는 마치 난파한 보물선에 진입한 잠수부처럼, 유영하며 탐색한다.

분더카머는 박물관과 미술관의 전신이지만 몇 가지 점에서 그것들과 다르다. 박물관과 미술관에서는 일반적으로 소장 및 전시 대상의 종류가 특화되었고, 그것들을 분류하고 진열하는 방법은 학계에서

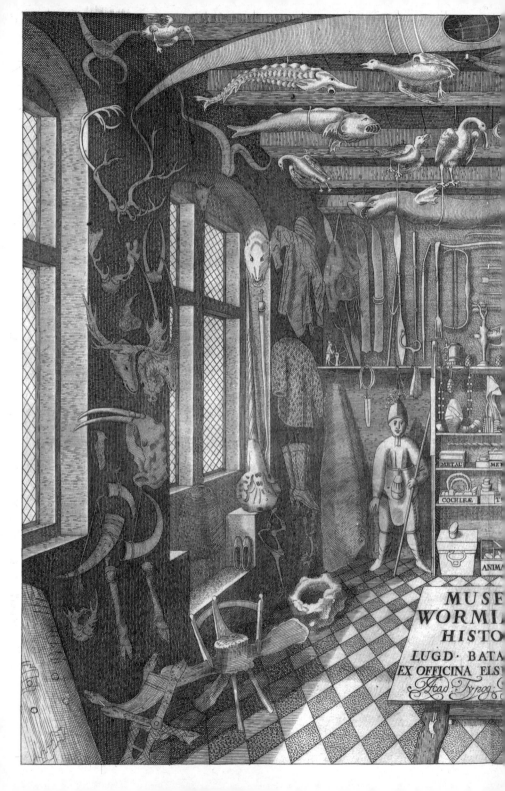

MUSE
WORMI.
HISTO
LUGD · BATA
EX OFFICINA ELSV
Acad Typog.

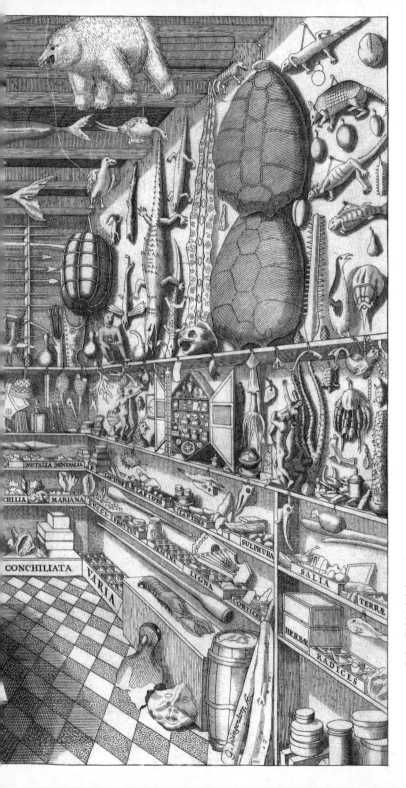

올레 보름의 분더카머(1655)

보편적으로 인정하는 기준 범위 안에서 체계화되어 있다. 대상물을 수집, 분류, 보존, 전시하는 작업은 대상에 관한 지식을 수련하고 그러한 임무를 위임받은 전문가에 의해 이루어지고, 그렇게 전시된 품목들은 일반 대중이 함께 향유한다. 반면 분더카머는 개별 소유주의 독특한 취향과 정신 세계를 반영하고 극화한다. 분더카머의 가치를 찾을 수 있다면, 당대인의 계급적 권력과 재력이 뒷받침되어야 하긴 했지만, 외부 세계에 편재한 각종 감각적 대상들을 향한 인간의 애호심과 백과사전적 앎의 의지를 입체적으로 표상하고 가시화하기 때문이다. 신의 피조물을 공중으로 드높이고 인간의 작품을 땅 가까이 낮추었다 할지라도, 일견 단순한 것에서 더 복잡하고 희귀한 생명 현상의 증거와 형태를 나타내는 것으로 분류했다 할지라도, 너무나 인간적인 이 소우주 안에서는 이러한 단선적 체계를 부수어 날리는 회오리 흐름들이 항시 발생한다. 원칙과 질서를 깨뜨리는 바람은 심지어 소유주의 의도와도 무관하게 생겨난다. 유일신이 만물을 창조했다는 종교적 신념 아래 멸종의 세계관이 없었던 시대인데도, 후대에 멸종한 생명체가 그보다 더 후대의 감상자에게 자신의 이미지를 유령처럼 현상하며 이미 신적 질서를 파괴하고 있지 않은가. 당대의 실존체로서 당대 지배적 세계관의 오류를 입증하는 듯 미리 잠입해 있지 않은가. 진화의 개념과 지식도 미미했기에, 잡물 상자 안에는 뼛조각과 화석 조각 들이 또 얼마나 아무렇게나 뒤섞여 있었을 것인가. 이처럼 시대혼종적 난입의 무질서로 파괴되고 확장하는 세계 속에서 지식의 결핍과 갈망을 동시에 겪는 사람은 사물들뿐만 아니라 자기의 위치를 질문하고 거듭 재정의해야 한다.

분더카머를 재해석하는 현대의 몇몇 예술가들에게, 그리고 나에게,
분더카머는 개별자가 세계와 상호작용하며 겪어온 고유한 역사와
기억의 진열실이자 마음의 시공간의 상징체다. 기억이란 대부분의
경우 그보다 훨씬 거대한 망각의 잔여물에 불과하다. 따라서 우리가
각자의 마음속에 지은 분더카머 안에는 결코 미적으로 높이 평가되는
예술 작품의 원형이나 고도로 완성된 지적인 사유의 언어가 저장되어
있지 않다. 오히려, 언뜻 보면 무가치한, 부서진, 깨진, 닳은, 기원과
이름을 모를, 무수한 말과 이미지의 파편들이 혼란스럽게 뒤섞여
공존한다. 이 사적인 언어와 이미지의 파편들은 르네상스인의
분더카머에 진열된 사물들 같은 객관적 지식의 탐구 대상을 넘어서
삶의 매 순간마다 우리의 몸과 마음 안팎에 다양한 감각과 감정을
유발하고 우리 또한 그것을 역으로 투사하는 매개체다.

이 책에서 나는 아마도 몇 개의 개념어로 목록을 꾸리거나 몇 줄의
문장으로 논리정연하게 체계화하기 어려운 잡다한 것들에 관하여
이야기를 하게 될 것이다. 어떤 글에서는 이미지에 관하여, 어떤
글에서는 사물에 관하여, 어떤 글에서는 텍스트의 한 부분에 관하여,
어떤 글에서는 꿈에 관하여, 어떤 글에서는 그것들 모두에 관하여.
어떤 날 나는 시를 읽을 것이고, 어떤 날 나는 일상의 수다를 떨 것이고,
어떤 날 나는 큰 도서관에 들어가 옛날 문헌의 먼지를 털어낼 것이다.
어떤 글에서든 어떤 날이든 내게 말하기와 쓰기의 충동을 불러일으킨
편린들의 모서리와 광채가 내 안에 어떤 특수한 감각과 감정을

자극했는지도 따라가볼 것이다. 대부분은 한가롭게, 가끔은 집요하게. 빛나는 찌르는 부스러기들은 이미 내 안에 있던 것일 수도 있고, 글을 써나가면서 새로이 수집하거나 발굴하게 되는 것일 수도 있다. 어떤 글의 어조는 지나치게 무미건조하고 학구적일 수 있고, 어떤 글의 어조는 지나치게 고온다습하거나 감상적일 수 있다. 아직 작성되지 않은 그것들 사이에 체계적인 관계를 예견하고 수립하기란 곤란하다. 그럼에도 불구하고, 그것들이 어느 순간 정교한 모서리로 서로의 곁에 맞물려가고, 그 접합의 지지력으로 나 역시 몰랐던 기억의 영원히 불완전한 방을 형성하기를, 나는 감히 바란다.

나의 분더카머 안에 무엇이 있을지, 그것들이 멸종한 무엇의 잔해이자 유물일지, 어떤 것은 여전히 생존하여 숨 쉬는지, 나는 조금쯤은 미리 알고, 대부분은 아직 전혀 모른다. 책의 끝까지 이르러서도 모르는 것이 있을 것이다. 나의 발굴, 수집, 진열, 해석 작업에 누구든 친구로서 함께하기를. 어느 날 나 역시 너의 분더카머를 들여다볼 수 있기를.

지극히 사소한 것들의 장소로, 어쩌면 결국 아무것도 없을 곳으로, 용기를 내어, 초대합니다.

라멜리의 독서 기계

아고스티노 라멜리는 16세기 이탈리아 출신의 군장비 기술자로서
프랑스 앙리 3세의 궁정에서 활약하며 『아고스티노 라멜리 대장의
다양한 창의적 기계들』(1588)이란 책을 남겼다. 기계 장치 도판
195점에 이탈리아어와 프랑스어 설명을 곁들여 자택에서 인쇄한
대형 장정본은 당대의 기계공학 지식이 인쇄술의 발달에 힘입어
이미지 극장 같은 책 형태로 전파되었음을 입증하는 귀중한 자료다.
수록된 장치는 수차, 방아, 기중기, 교량, 투석기 등 거대한 군용 토목
시설이 대부분이지만, 도관으로 물이 솟구치면 빈 몸통 속 공기의
압력을 받아 새들이 날갯짓을 하며 합창한다거나 우아한 뱀 모양의
파이프가 빙글빙글 돌아가는 분수, 잔칫날 손님들을 환대할 수 있게
손 씻는 향수가 흘러나오는 수반, 풀무질이나 사람의 숨으로 공기를
불어 넣으면 꽃가지에 앉은 새가 마치 살아서 지저귀는 듯한 플루트가
내장된 꽃병 등 기상천외한 장식성 고안물도 없지 않다. 물은 르네상스
시대에 가장 주요한 동력원이어서, 무수히 연결된 도관과 운하로
상쾌하게 흐르는 물소리와 힘차게 돌아가는 수차 소리가 어디에나
울려 퍼졌다는데, 당대인들은 물을 실용적인 목적에만 이용한 게
아니라 물의 운동 형태와 음향이 선사하는 미적인 쾌락에도 무감하지

않아, 연못과 분수, 새 모양의 음악 장치, 물을 뿜는 조각상 등을 정원과 실내에 설치하여 흥을 돋우었다.[5] 라멜리도 이처럼 동력의 경제를 초과하는 깜짝 물장난을 친 것이다.

비록 물의 쾌락과 관련되지는 않았지만, 사치스러운 공상이 부풀 정도로 착상과 외양이 너무나 아름다워서, 당대에 제작된 증거물이 남아 있는지 열심히 자료를 뒤적거리게 되는 라멜리의 기계들 중에, 책 읽기를 직업이나 취미로 삼은 사람에게 특히 흥미롭고 매혹적인 것도 하나 있다. 바로 회전 독서대, 독서 기계, 책 바퀴 등으로 불리는 독서 보조 장치다. 기계의 이미지와 그에 첨부된 텍스트는 다음과 같다.

이것은 아름답고 창의적인 기계로서, 누구든 공부를 즐기는 사람, 특히 거동이 불편하거나 통풍에 걸린 사람들에게 매우 유용하고 편리하다. 이런 기계가 있으면 한곳에서 움직이지 않고도 여러 권의 책을 보고 읽을 수 있기 때문이다. 또한 이 기계는, 지력이 있는 사람이라면 누구든 그림으로 이해할 수 있듯, 설치한 장소에서 거의 자리를 차지하지 않는다는 점이 상당히 편의적이다. 이 바퀴는 보다시피 다음과 같이 고안되었는데, 말하자면, 책들을 독서대에 올려놓으면 앞서 말한 바퀴를 아무리 빙빙 돌려도 그 책들이 자기 자리에서 떨어지거나 흔들리지 않게, 그렇게 항상 같은 상태에 머물러 있으면서 독서대에 놓인 그대로 읽는 사람 앞에 다시 나타나도록 제작되었다. 이 바퀴는 만드는 사람 마음대로 크거나 작게 할 수 있지만, 그래도 바퀴의 교묘한 장치들에서 각 부품의 비례는 지켜야 한다. 부품들은 제대로 측정해서 비례에 맞게

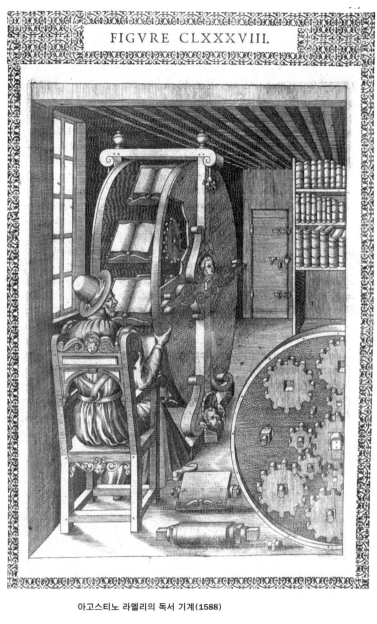

아고스티노 라멜리의 독서 기계(1588)

제작되었으므로, 이 작은 바퀴의 부품들과 이 기계에서 보이는 다른 장치들을 열심히 궁리해본다면 잘 만들 수 있을 것이다. 내가 이런 기계에 요구되는 모든 기교를 발견하여 여기에 따로 적은 까닭은 기계를 실제로 제작하고자 하는 사람에게 더 많은 지식과 정보를 주기 위해서인데, 이로써 누구든 더욱 잘 이해하고 자기 필요에 따라 이용할 수 있을 것이다.[6]

르네상스 시대에 기계는 인간 대신 특정 동작을 수행하며 실질적 결과를 산출하는 도구를 넘어 인간의 정신 작용과 세계관을 외화한 극장식 장치이기도 했다. 따라서 단순하기보다는 복잡할수록, 기술자가 원리와 기능을 낱낱이 밝히는 대신 보는 자가 모호하고 은밀하게 숨겨진 그것을 스스로 탐색하게끔, 보다 웅장하게 설비되고 교묘하게 치장되었을수록, 더 관심을 끌고 호평받았다. 기술자들은 최소한의 필수 부품, 가장 간결하고 견고한 형태, 가장 효율적인 작업 방식의 기구보다는 쓸모없는 잉여와 장식이 더해져서 제대로 설치하고 작동시킬 수 있을지 의심스러운 커다랗고 복잡한 구조물을 고안하느라 경쟁했다. 기계는 유희 충동, 상상, 환상의 매개체가 되었다. 실제로 축조되기보다는 도안으로 마음껏 구상하기에 더 적합했고, 따라서 실물보다는 인쇄물 형태와 더 친연성이 있었다. 화려하고 값비싼 기계류 도감의 출판이 성행하고 귀족과 학자 들의 수집 취미가 생겨난 까닭도 여기에 있다.[7]
　라멜리의 회전 독서대는 이러한 역사적 맥락을 참조해야 한다. 라멜리의 시대에 독서 바퀴는 상용화의 가능성과 실효성이 아니라

기술자가 자기의 기교와 기발한 창안력을 뽐내는 수단으로써, 그리고
유희적인 속성으로써 주목의 대상이 되었을 것이다. 그도 그럴
것이, 라멜리의 텍스트를 조금만 눈여겨 읽으면, 권위 있고 진지한
어조로 기계의 제작과 사용 방법을 설명하는 전문가의 목소리의
결에, 듣는 사람이 알고서도 속아 넘어가주어야 하는 장난과 허세가
스며들었음을 알아차릴 수 있기 때문이다. 이것은 장난감이다. 유럽
각지에서 참혹한 전쟁이 산발하는 시대에 군장비 기술을 책임지는
궁정인을 장터의 사기꾼으로 둔갑시키는 문헌적 카니발의 도구다.
이 현실 감각 없는 장난감이 주는 쾌락의 원천은 그러므로 이것의
실제적이고 감각적인 사용이 아니라 이것이 환기하는 상상의 영역
안에 있다. 그 상상이 바로 이 이미지-텍스트 장난감의 사용법이자
우리의 놀이다.

　　기계가 그다지 실용적이지 않으며 라멜리의 서술이 전혀
핍진하지 않다는 점은 우선 "이 기계는, 지력이 있는 사람이라면
누구든 그림으로 이해할 수 있듯, 설치한 장소에서 거의 자리를
차지하지 않는다는 점이 상당히 편의적"이라는 문장에서 확연히
드러난다. 엄밀하게 말하면, 이 기계는, 지력이 있는 사람이라면
누구든 그림으로 이해할 수 있듯, 설치한 장소에서 자리를 지나치게
많이 차지한다는 점이 상당히 난감하다. 이미지와 텍스트의 괴리를
매개로 라멜리가 상정하는 독자는 그가 짐짓 호명하듯 기계를 행여나
실제로 만들 수 있는 지능과 기술을 지닌 사람이라기보다는 한바탕
헛소동과 농담 잔치에 어울리려는 유희의 의지로 충만한 사람일
것이다. 손재주는 없어도 되지만 문해력과 상상력을 발휘해야 한다.

아무리 열심히 궁리한들 짜맞출 수 없을 듯한, 적당히 전문가스러운
수사법으로 연마한 기계 조각들을 미끼로 해서, 라멜리는 독자의
상상을 자극하고 욕망을 추동한다. 한마디로, 같이 놀자는 얘기다.
텍스트와 이미지 사이의 균열, 상상과 실제 사이의 격차, 가능과
불가능의 경계를 놀아보자는 말이다.

텍스트는 첫 문장에서부터 기계의 실용성을 강조하며
그럴듯함의 효과를 강화한다. 이 기계는 "누구든 공부를 즐기는 사람,
특히 거동이 불편하거나 통풍에 걸린 사람들에게 매우 유용하고
편리"한데, "한곳에서 움직이지 않고도 여러 권의 책을 보고 읽을
수 있기 때문이다." 학자, 불구자, 병환자가 차례로 인접하여 속성을
전이시키는 이 문장에서 간과할 수 없는 것은 장애 및 통풍과 독서의
관계, 조금 더 외연을 넓히자면, 신체와 문학의 관계다.

통풍은 서구 문학사에서 심심치 않게 언급되는 질병이다. 통풍
환자는 페트로니우스의 『사티리콘』과 병든 발의 비극을 뜻하는
루키아노스의 『트라고도포다그라』 같은 고대 소설과 드라마에 이미
등장한다. 특히 부르주아지가 성장하고 소설이 융성하기 시작한
18세기에 접어들면, 조너선 스위프트의 『걸리버 여행기』(1726),
새뮤얼 리처드슨의 『클라리사』(1748), 토비어스 스몰레트의 『험프리
클링커의 원정』(1771), 찰스 디킨스의 『황폐한 집』(1853) 및 다른
여러 작품들, 그 외 제인 오스틴, 조지 엘리엇, 토마스 하디, 오스카
와일드, 버지니아 울프 등 무수한 작가들의 글쓰기 안에서 통풍
환자들의 존재 및 질병 자체의 언급은 묵과할 수 없다. 호레이스 월폴,
새뮤얼 존슨, 알프레드 테니슨, 조지프 콘래드 등은 실제 질환자이기도

했다. 통풍의 유병률은 중년 이후의 부유층 남성 집단에서 월등히 높게
나타난다. 따라서 소설 속 상류 계급의 가정 생활을 서술한 부분에서
통풍에 걸려 보행이 자유롭지 않아 항상 집 안에만 있는 남성 인물들에
관해서는 방만한 생활에 대한 징벌과 거세의 함의까지 지니는
가부장적 권위의 쇠락 등으로 해석되기도 한다.

라멜리보다 두어 세대 앞선 프랑수아 라블레도 통풍을 언급한다.
『팡타그뤼엘』(1532)의 「작가 서문」에서 라블레는 『위대한 엄청난
거인 가르강튀아의 위대한 값진 연대기』[8]의 무수한 효능을 떠벌인다.
책의 효능이라니. 약도 아니고. 하지만 라블레는 문인일 뿐만 아니라
의사였다는 사실을 상기하자. 게다가 중류층 출신으로 대학 교육을
이수한 학식인이었음에도 불구하고, 미하일 바흐친이 자신의
기념비적 저서에서 그로테스크 리얼리즘이라 칭하며 극찬하듯,
장터의 돌팔이 약장수와 야바위꾼의 희극적이고 저속한 언어를
적극적으로 글쓰기에 도입하며 지식 소유자의 엄숙주의와 권위를
전복했다는 문학사적 의의도 다시 떠올리도록 하자.[9] "날이면 날마다
오는 게 아니야"로 운을 뗀 다음, "애들은 가"로 시작해서 "이 약 한번
잡숴봐"로 이어지며 온갖 민망한 증상과 환자 들을 능수능란하게
호명하는 떠돌이 딴따라의 언어, 그것이 바로 『팡타그뤼엘』
「서문」에서 라블레 선생님이 구사하시는 요절복통 문체다.

〔지체 높은 힘센 나리들에게〕 마음을 달래고 지루함을 쫓는 도피책은
앞서 말한 가르강튀아의 엄청난 행적을 다시 읽는 것이었다.
무시무시한 치통에 시달리다가 의사들한테 전재산을 탕진했는데도

아무 이득을 못 얻고는, 예의 『연대기』를 뜨끈하게 덥힌 넉넉한 천 두 장에 싸서 아픈 부위에 대고 묘약 가루를 섞은 연고로 찜질하는 것보다 더 적절한 치료법을 찾을 수 없었던 다른 이들도 세상에 수두룩하다(이는 헛소리가 아니다). 불쌍한 매독 환자와 통풍 환자 들에 대해서는 무슨 말을 할 수 있으랴. 아, 그들이 연고를 바르고 기름칠을 흠뻑 해서는 고기 저장고의 빗장처럼 번들거리는 얼굴에 오르간이나 스피넷의 건반을 위에서 훑어내리는 양 이빨을 와들거리고, 목구멍은 사냥개들이 그물 사이로 몰아넣은 수퇘지처럼 거품을 내뿜는 것을 우리는 얼마나 여러 번 보았던가. 그때 그들은 무엇을 했나. 그들에게 위안이란 앞서 말한 책 몇 장을 읽어주면 듣는 것뿐이었다. 〔…〕 이게 아무것도 아니란 말인가. 어떤 언어로든, 어떤 교수와 어떤 학문으로든, 이만한 미덕과 고유한 속성과 특전을 지닌 책이 있다면 내게 찾아와보라.[10]

문학은 만병통치약이다. 라블레의 약장수 수사법은 효과가 의심쩍은 당대의 비과학적 민간요법을 우회적으로 비판함과 동시에 병의 영역과 치료의 대상을 신체에서 정신으로 전이시킨다. 읽고, 웃으면, 낫는다. 말은 마음을 고친다. 요제프 브로이어의 히스테리 환자 베르타 파펜하임, 일명 안나 O가 정신분석 기술에 명명한 말하기 치료법에 빗대어 읽기 치료법이라 할 만하다. 어쨌든 이로부터 바흐친은 라블레는 "기분을 전환시키고 웃음을 일깨우는 문학의 치유적 미덕을 단도직입적으로 선언한다"[11]는 해석을 이끌어내었다.

그렇다면 라멜리에게로 돌아가서. 라멜리의 독서 기계는 라블레의 책-약의 치유 기능을 계승하는 듯 보인다. 당대에 누구나 소유하지는 않았던 개인 서재에서 동판화 속의 부유한 초기 근대인은 갓 인쇄소에서 찍어낸『가르강튀아』와『팡타그뤼엘』연작 다섯 권을 차례로 선반에 올려놓고 바퀴를 돌리는 중일지도 모른다. 병자조차 배꼽 잡게 하는 작가-약장수의 현란한 화술에 정신이 홀려서 퉁퉁 부어 쑤시는 자기 발은 까맣게 잊었는지도 모를 일이다.

문학과 불가분의 관계를 맺은 사람에게 이 장치가 첫눈에도 신기하고 매혹적이라면, 그리하여 자기도 모르게 눈을 반짝이며 자세히 들여다보게 된다면, 행여 내게도 이런 게 있으면 어떨까 바라게 된다면, 그 쾌락적인 감각, 제스처, 환상의 연원에 분명 바흐친의 찬사대로 약리적 기분 전환의 효과가 발생했기 때문일 것이다. 기분 전환氣分轉換이란 무엇인가. 문자 그대로, 마음이 구르면서 이전에 머무르던 자리를 벗어나는 상태다. 몸이 바퀴를 굴릴 때 마음은 제 아픈 곳에서 굴러 달아난다. 바퀴가 구를 때 독자의 주의력이 한 책에서 다른 책으로 옮아가듯, 발의 불능은 손의 역능으로 치환된다. 불구의 신체가 감각하는 고통은 "아름답고 창의적인" 보철 기구를 조작하는 쾌락으로 전환된다. 몸이 능하고 쾌한데, 마음이 슬프거나 아플 까닭이 없다.

그렇다. 그런데. 정말 그런가. 독서 기계의 매혹, 신기한 대상을 향한 호기심을 넘어 어딘가 모호하게 미혹적인 이 매혹의 본질은 이로써 모두 설명되는가. 이 이미지는 마냥 안락하고 유희적이기만 한가.

우리는 진정 문학으로 치유되는가.

바흐친이 르네상스를 부활시켜 문학의 기분 전환과 치유 효능을
예찬하던 바로 그 시기에, 보다 섬세한 방식으로, 발터 벤야민은
연극과 영화를 비롯한 동시대 예술 전반을 대상으로 이 매체들이
감상자에게 유발하는 기분 전환의 양가적 속성에 주목한다. 벤야민의
사유에서 기분 전환Zerstreuung 개념은 베르톨트 브레히트의 서사극에
대해 언급한 「연극과 라디오」(1932)에 처음 등장해서, 「기술적 복제
가능성 시대의 예술 작품」(1936) 및 여러 에세이를 거쳐 미완성
사후작 『아케이드 프로젝트』(1927~1940)에 이르기까지, 의미를
풍부하게 증폭시키면서 점진적으로 진화했다.[12]
 초기의 사유에서 벤야민은 기분 전환 개념을 대도시에서
공연되는 부르주아 드라마를 비판하기 위해 사용한다. 라디오와
영화가 미증유의 기술적 속성을 통해 수용자의 생활과 신체를
재편하는 반면에, 극장의 통속극은 자족적이고 자극적인 여흥과
기분 전환을 제공하면서 이미 진행되고 있는 드라마 장르의 위기 및
외부 세계 자체의 위기로부터 관객의 주의를 빼앗고 사유를 막고
흩뜨린다.[13] 브레히트는 이처럼 현실의 문제들에서 관심을 돌려서
짜릿한 쾌감과 오락적인 재미를 제공하는 대중 예술의 기분 전환
효과를 "마약 거래"[14]와 "무가치한 중독"[15]이라 강력하게 비판한다.
브레히트도 바흐친과 마찬가지로 약의 비유를 사용하지만 그
함의는 부정적이다. 르네상스 인문주의 문학으로부터 브로드웨이와
헐리우드의 현대 대중 문화에 이르면서, 장터의 약장수는 밀실의

마약 거래인으로, 공공의 카니발은 은밀한 제의적 향락으로 타락했다. 마음의 바퀴를 굴리고 돌리는 기분 전환이라는 문화적 행위는 분명 현실에서의 고통을 해소한다는 약리적 효능을 생성하되, 바흐친에게 그것은 치유이고 벤야민과 브레히트에게는 상상적 약물 중독이다. 게다가 이처럼 반동적인 기분 전환 수단은 신체마저 구속한다. 몸과 시선이 주술로 인해 한곳에 묶이고 못 박힌 것만 같아진다.

기존의 통속극이 라디오와 영화라는 신기술과 경쟁하는 방편으로 장대한 스펙터클을 제공하고 환각과 최면 같은 효과로 관객의 정신과 신체를 속박하는 데 반해, 브레히트의 서사극은 배우와 관객 모두에게 우리 시대의 위기에 처한 인간 자체에 주의를 기울일 것을 요구하며 그러한 인간을 실험의 한가운데에 놓는다. 여기서 우리 시대의 위기에 처한 인간이란 "라디오와 영화에 의해 제거된 인간, 다소 노골적으로 표현하자면, 테크놀로지의 마차에 달린 다섯번째 바퀴로서의 인간이다."[16] 기술 발전의 역사에서 마차는 자동차에 밀려 서서히 사라진 운송 수단이다. 마차든 자동차든 바퀴는 네 개만 필요하다. 마차의 다섯번째 바퀴 같은 인간이란 역사를 생산하는 주체로서의 우월한 지위를 누리고 행사하기는커녕, 역사의 진행에서 소외되었으며, 시대착오적으로 폐기된 도구의 잉여 부품 같은 존재다. 그러나 인간이 자신이 처한 위기 상황을 실천적으로 변화시킬 수 있다면, 그 가능성은 역설적으로 이처럼 "축소되고 파면된"[17] 존재로서 수행하는 지극히 사소하고 일상적인 행위들이 지닌 정치성과 집단적 조직력을 인식하는 데서 생겨난다. 서사극의 목표는 따라서 기분 전환이 아니라 자신들의 행위에서 정치성을 자각하는

집단의 형성이 된다.[18]

결론적으로, 적어도 벤야민과 브레히트에게, 문학은 기분
전환에 의한 치유를 제공하기는커녕 위기의 자각을 요구한다. 인간이
자각해야 하는 것은 역사, 정치, 매체의 위기이자, 자신의 행위의
결과인 이러한 생산물들과 그것의 생산과 운용 과정에서 소거된
자신의 상상적 신체의 위기이기도 하다. 이 점에서, 벤야민의 논지
전개에서 아무래도 흥미로운 것은, 사실 끔찍한 것은, 문화 생산의
기술적 매체들이 대중화되는 과정에서 창작자로서나 수용자로서나
대체 가능한, 더 정확히는 쓸모없는, 잉여물로 전락한 인간 존재에
관한 수사, 즉 "다섯번째 바퀴"라는 사은유이다. 이제, 라멜리와
라블레와 바흐친과 브레히트를 엮는 약의 수사를 떠나, 바흐친과
브레히트와 벤야민을 잇는 기분 전환 개념을 지나, 벤야민의 바퀴의
비유에서 다시 라멜리를 불러들일 때가 되었다.

그러므로 다시 라멜리에게로 돌아가서. 라멜리는 자신의 책 바퀴가
유용하고 편리하다면 그것은 "한곳에서 움직이지 않고도 여러
권의 책을 보고 읽을 수 있기 때문"이라고 했다. 이미지와 텍스트를
넘나드는 이 모든 헛소동의 희열과 비애는 바로 이 문장에 기원한다.
이미 알아차린 사람도 있겠지만, 엄밀히 말해, 우리 각자의 신체의
다양한 차이를 고려할지라도 독서의 공간과 자세는 대부분 유사하다.
책 읽기는 신체 대부분을 한 장소에 고정시킨 채 안구와 손 양자를,
또는 둘 중 하나를, 조용히 규칙적으로 움직이며 하는 행위다. 독서
활동에서 다리는 문제시되지 않는다. 따라서 이 기계는 몸이 성한

사람은 물론이고 "거동이 불편하거나 통풍에 걸린 사람들"에게조차
딱히 특별한 도움이 되리라 기대할 수 없다. 독서 기계는 존재할
수 없다기보다는 존재할 이유가 없는 사물이다. 잉여다. 단 하나의
바퀴임에도 이미 다섯번째 바퀴다.

이렇게 인지하고 나면, 바퀴 형상의 이 사물이 내뿜는 기이하고
은밀한 매혹의 근원이 비로소 엿보이기 시작한다. 라멜리의 의도에
따르면, 이 기계는 불구자를 위한 보철 기구로 고안되었다. 보철
기구는 훼손된 신체 기관의 단면에 접합되어 그것의 형상과 기능을
대리한다. 작동에 문제가 없는 기관을 보조하는 경우에는 그것의
기능을 확장하고 강화한다. 보철 기구를 장착함으로써 신체는
기능뿐만 아니라 실제 외관이나 상상적 이미지에도 변화를 겪는다.
우리는 완전히 다른 몸이 된다. 라멜리의 독서 기계는 우선은 거동이
불편한 독자의 다리를 대리하는 보철 기구다. 이 도구는 다리의 형상과
기능을 보강한다. 책 바퀴는 한마디로 다리다. 그러나 앞에서 지적했듯
독서는 다리를 사용하지 않으며 오히려 다리의 운동을 중지해야 하는
일이다. 벤야민을 따라 노골적으로 말하자면, 책 읽는 사람의 몸에는
다리가 없다. 따라서 이 독서 기계는 활동이 잠정적으로 금지되거나
형상이 퇴화한 기관을 기술적으로 복제한 여벌의 의족이자 잉여적
분신이라 할 수 있다.

분신 형성의 기제와 그것의 두려운 매혹에 관해서 프로이트의
고전적 저작을 참조해보면, 인간이 고대 이집트의 미라처럼 자신의
형상을 본뜬 사물을 만드는 까닭은 죽음으로 인한 자기 파괴를
피하려는 욕망 때문이다. 항구적인 질료로 제작한 신체 복제물은

필멸의 존재인 인간의 목숨을 문화적인 생으로 전환하여 지속시킨다.
나의 분신은 나의 죽음 이후에도 살아 있다. 이처럼 지속적인 생의
보증물인 분신은, 그러나 당연히, 나의 필연적 사멸을 예고하고
상기시키는 죽음의 전령사 역할도 담당한다. 인간 형상의 복제물은
감정의 표면에서는 불멸의 쾌락을 유발하지만 더 깊은 심연에서는
예정된 죽음의 섬뜩함과 두려움이 상존한다.[19]

　　라멜리의 독서 기계가 야기하는 감정도 마찬가지다. 빙글빙글
돌아가는 바퀴는 인간 신체가 그것을 사용하면서 이동 능력을
증강시킬 수 있다는 기대감과 환상을 불러일으킨다. 그러나 실제로
그것은 한자리에 고정되어 헛되이 공회전할 뿐이다. 게다가 애초부터
그것은 잠정적으로 중지된 신체의 운동을 더욱 제한하려는 의도로
제작되지 않았나. 움직여야 하지만 움직이지 않는 바퀴는 움직일
수 있어도 움직임을 멈춘 다리를 복제하고 보철한다. 독서 기계는
불구의 신체를 복제한 쓸모없는 기술적 분신으로서 독자의 불구성을
예고하거나 환기시킨다. 읽기의 즐거움에 기계 조작의 쾌락을
곁들이는 대신 모종의 다른 움직임을 박탈하고 금지한다.

　　책을 읽는 동안, 우리는 어쩌면 불구자다. 어떤 기관이
취약해지는가. 어떤 기능이 멈추는가. 라멜리의 책 바퀴는 독서
중에 발생하는, 단지 다리만은 아닌 다른 상상적 신체 기관이나
정신적 활동으로 전이되는, 독자의 불구성에 대해 사유해볼 것을
요구한다. 하지만 그것은 아마도 독자가 문학에, 인간이 언어에,
치러야 하는 공정한 값이기도 할 것이다. 기분 전환과 치유 대신
부분적 불능에 모종의 대가를 지불함으로써, 우리는 훨씬 치명적인

불구의 상태로부터, 죽음으로부터, 생을 한순간이나마 연장하거나
구원받는지도 모른다.

*

그림을 다시 보면, 그럼에도 불구하고, 여전히 움직이는 것이 있다.
언어다. 라멜리의 독서 기계는 신체의 활동을 제한하는 대신 언어의
운동은 오히려 더욱 가시적으로 증폭시킨다. 답답하게 폐쇄된 사물
개체로서 존재하는 책꽂이의 책들은 독서 기계에 놓이고 펼쳐지고
돌아감으로써 무한히 새로 생성되고 변모하는 광대한 텍스트의
그물을 형성한다. 책에서 책으로. 돌려 말하면, 시에서 철학으로,
논증에서 수다로, 영탄에서 호명으로, 문자에서 얼룩으로, 요철에서
인상으로, 무늬에서 전언으로, 이름에서 형용어로, 손짓에서 떨림으로,
고백에서 번역으로, 무언에서 해석으로, 외침에서 속삭임으로,
기도에서 악수로, 폴리글롯polyglot에서 아파시아aphasia로, 불에서 재로,
안녕에서 안녕으로… 이 끝없이 돌고 또 도는 언어의 운동에 투신하는
일이야말로 단지 시인만은 아닌 모든 인간 주체의 임무다. 말의 놀이와
향유에 대한 우리의 존엄한 권리다.

영원히 도는 말. 언어의 굽이와 돌이. 선회하는 언어. 언어로의
전환과 지향. 어떻게 돌려 말하든, 도는 말, 그것은 정확히 폴 드 만이
『독서의 알레고리』(1979)를 비롯해 평생의 글쓰기에서 형상화하려 한
언어의 본질적인 속성이자 이미지 자체다.

드 만의 읽기 작업은 우선 개별적인 문학과 철학 텍스트마다

메타포, 메토니미, 아이러니, 알레고리 등 그것을 직조하는 주된
수사적 특질을 찾아내는 데서 출발한다. 드 만은 이처럼 다양한 수사
기법을 통칭하기 위해 트로프trope라는 용어를 애용하는데, 이는
그의 저작들에서 비유, 수사법 일반, 수사적 언어 등으로 바꾸어
이해할 수 있다. 비유에 관하여, 드 만은 "언어에서 수사적이지 않은
'자연스러움'이라 부를 수 있는 것은 거의 없다. 언어는 그 자체로
순전히 수사적 기예의 소산"[20]이며, 나아가 "요약하자면, 비유는 말에
내킬 때 탈착시킬 수 있는 게 아니라 말의 가장 고유한 본성"[21]이라
역설한 니체의 통찰을 계승하며 지지한다. 통념적으로 수사법은
의미를 효과적으로 전달하거나 의견을 설득력 있게 주장하기 위해
곁들이는 꾸밈새이자 부차적인 요소로 간주된다. 그러나 니체와 드
만에게 그것은 언어의 절대적인 형성 조건이다. 따라서, "비유는 미의
차원에서 장식으로 이해해서는 안 되며, 의미의 차원에서 축어적인
고유한 명칭에서 파생된 형상적 의미로 이해해서도 안 된다. 오히려,
반대의 경우가 맞다. 비유는 언어에 있어서 파생된, 주변적인, 일탈의
형식이 아니라 언어의 전형 그 자체이다."[22]

그렇다면 비유 읽기를 통해 드 만이 드러내려 한 언어의 속성은
구체적으로 무엇인가. 비유trope의 어원은 돌다, 향하다, 변하다 등을
뜻하는 희랍어 동사 "트레페인τρέπειν"[23]인데, 이로부터 비유는 하나의
언어 표현이 그것의 본래 의미에서 벗어나 선회하며 다른 의미를
향해 가는 경향을 일컫는 용어가 되었다. 비유는 문자 그대로 돌이와
굽이이다. 바퀴나 물결이 그러듯. 드 만은 광범위한 텍스트들의
자세한 읽기를 통해서 이러한 선회와 우회는 단지 특정한 수사법에서

표현되는 현상이 아니라 언어 자체의 결정적 원리임을 입증하려
했다. "언어[는] 도는 작용 혹은 성향을 가지고 있기 때문에 기표에서
기의로, 기호에서 사물로 가닿으려는 움직임[은] 부질없어진다
[…]. 그의 생각에 따르면, '비유의 도는 움직임' 때문에, 기의든 지시
대상이든, 목적지를 향한 길은 언제나 이미 일탈되어 있다."[24] 다시
말하자면, 왜냐하면 돌려 말하기란 언제든 다시 말하기이기도 하기에,
"언어의 길은 […] 돌고 또 돌며 목적지에 가닿지 못하게 하는 길이며,
아무리 똑바로 목적지를 향해 가려고 해도 이미 다른 데로 벗어나게
만드는 길이다."[25]

그러니 다시 라멜리로 돌아가서. 독서 기계의 이미지는 단지 드
만의 것만은 아닌, 언어에 관한, 그리고 언어에 생을 의탁한 인간
주체에 관한, 현대적 사유의 한 양상을 탁월하게 시각화한다.
돌고 도는 거치대와 그 위에 펼쳐진 무궁한 언어의 편린들은
그러므로 이미 비유다. 한 언어 안에 수줍고 조심스럽게 응축된
다른 언어의 가능성들이 섬세하고 사려 깊은 읽기 덕에 한꺼번에
화려하게 펼쳐지는 메타포이기도 하고, 고독한 한 언어 곁에 다른
언어들이 친구처럼 이웃처럼 인접하여 우애로운 공동체를 이루는
메토니미이기도 하고, 나의 말 곁과 속에 너의 말이 다가오고
들어서는 대화이기도 하고, 죽은 자의 말이 남은 자리에 꽃처럼
술잔처럼 눈물처럼 산 자의 말을 얹는 엘레지이기도 하다. 읽고
쓰고 만나고 영영 만나지 않아도 이야기하고 살아가고 죽는 우리가
공유하는 기억들이 각각의 칸마다 몽타주처럼 명멸하는 사진첩이자

영사기이기도 한 것이다.

＊

나는 라멜리의 이미지를 2005년 1월 프랑스 국립도서관에서 처음
마주쳤다. 당시 나는 사적인 프로젝트를 수행하고 있었다. 학위 논문의
내용에 『아케이드 프로젝트』 읽기를 포함하기로 결정하고는 이름
없는 이 이상한 텍스트를 만드느라 벤야민이 했던 일들을 그대로
따라해보고 싶어졌다. 한번 벤야민처럼 해보는 거다, 벤야민의
글쓰기를 이해하기 위해서라면. 아니, 머리로 이해하기 전에, 몸으로
감각해보는 거다. 그 글쓰기를. 한 달 동안만. 벤야민의 원고 뭉치가
그곳을 떠나 다른 곳들을 헤맸다는 사실은 진작에 알았다. 하지만
이 거대한 인용문의 집합을 만들기 위해 그가 참조했던 지난 세기의
잡다한 문헌들은 그가 다녔던 도서관 안에 여전히 보존되어 있지
않을까. 나는 우선 『아케이드 프로젝트』를 구성하는 인용문들의
출처 목록을 작성하고 도서관의 검색대에서 그것들의 소장 여부와
소재지를 확인했다. 거의 매일 벤야민이 실제로 다녔던 리슐리외
분관이나 새로 생긴 프랑수아 미테랑 분관의 고문서실에 가서
그것들을 대출한 다음 한 장 한 장 넘기면서 소제목이나 특이사항들을
수첩에 베꼈다. 지나치게 취약하거나 귀중한 몇몇 자료들은 사서가
자료와 함께 건네주는 붉거나 푸른 빌로드 받침대 위에 놓고 라텍스
장갑을 끼고 보아야 했다. 의미의 해독에 애쓰는 대신 물체의 감각을
익히려 했다. 도서관에 처박혀 있기 따분해지는 날에는 지도에서

아직도 남아 있는 아케이드들의 위치를 확인한 뒤 그것을 찾아
어슬렁거렸다. 산책자라기보다는 헐거인으로서.

그런 무위의 나날들 중 어느 하루 어떤 경로로 독서 기계의
이미지가 눈에 띈 것일까. 그때 왜 나는 벤야민의 손길이 닿았을지도
모르는 19세기의 역사책들을 제쳐놓고 엉뚱하게 16세기 기술자의
장난감에 사로잡혔을까. 왜 그것을 더 자세히 보겠다고 굳이 수백
년 전 문헌의 마이크로 필름을 대출해서 암실에서 찰칵찰칵 돌리고
있었을까. 마치 동판화 속의 모자 쓴 남자가 책 바퀴를 돌리듯. 글을
쓰면서 뒤늦게야 나는 궁금해졌다. 상상의 독서 기계의 한 칸에
벤야민을 놓고 한 바퀴 굴린 다음, 다시 돌아온 그의 위 칸에 라멜리를
놓는다. 벤야민에서 라멜리를 잇는 나머지 빈칸들에는 무엇이 있어야
하나. 『아케이드 프로젝트』는 다른 어떤 텍스트 부스러기들의 환유적
연쇄를 거쳐 독서 기계라는 미지의 이미지에 이르게 되었나. 그러므로
이 글은 어쩌면 내 마음속 독서 기계의 빈칸들을 채워보려는 욕구에서
시작되었다. 기억의 끊어진 모티프들을 이어보려는 마음에서
비롯되었다.

지나간 시간을 더듬어본다. 글을 쓰면서 책 바퀴를 역방향으로
돌려본다. 라멜리에서 시작해서, 다음 칸에는 논문자격시험 이후로
접어둔 18세기 영국 소설들을 채워 넣고, 학부를 졸업하며 작별했던
라블레도 반갑게 펼쳐본다. 피카레스크와 그로테스크, 맞아, 세상에는
이렇게 신나고 웃기는 것들도 있었지. 오래 묵은 종잇장들 사이에서
굴러떨어진, 잊었던 말들을 호주머니에 따로 챙긴다. 다음 칸에는
드디어 벤야민이다. 브레히트야말로 정말 오랜만이다. 하지만

이것만으로는 충분하지 않다. 아직 남은 칸들이 있다. 마음이 언제든
다시 향할 수밖에 없는 프로이트와 드 만이 쌓인다…

그랬구나. 이 모호한 이끌림의 기원은. 머뭇거리고 저어하다, 마침내
거의 아무도 알아차리지 못할 간절함과 단호함으로, 내게 언어와 생의
지극히 아름다운 한 굽이와 돌이를 가르치고 보여준, 나에 앞서 세계에
나고 돌아간 사람의 글을 기어코 헤집어낸다. 그것이야말로 이 모든
말을 하기 전부터 있었던 최초의 말. 거의 모든 말을 다하고도 남은
최종의 말. 다른 모든 말들을 돌고 돌아 이르고 또 떠날. 나를 불러낸
말.

결국 그 말을 다시 보고 싶어서. 멀리서 그 말에 화답하려. 이 사후적인
텍스트 편력의 기록이 편집되었다. 답하겠다 말하고 답하지 않은
답해야 할 부름이 여전히 많다.

*

그의 떠남. 이후. 엄습하는 잠. 무감각의 감각. 단속적으로 정신이 드는
순간마다 기어이, 며칠에 걸쳐, 겨우 쓴다. 어려운 책이 널린 서재를
벗어나 옛날의 다락방으로 간다. 혼자 울거나 잠들기에 더 적요로운
곳으로. 그곳에서 책 바퀴는 물레가 된다. 물레바퀴 위로 기억의
실타래가 돌아간다. 그것은 휘돌아 부풀며 이상하고도 낯익은 무늬를
자아낸다. 물레질을 할수록 사진처럼 점점 또렷해지는 그 이미지를

들여다본다. 물레는 어느덧 조에트로프zoetrope로 변신했다. 영면으로
유혹하는 메르헨을 잠시 덮고 빙글거리는 활동사진 기구에 주의를
돌린다. H에게 선물한 새조롱 딸랑이를 닮았다. 자라나고 늙어가는
것들에게로 돌아갈 것이다. 천천히. 조에. 트로프. 삶의 비유. 생으로의
선회. 삶의 굽이와 돌이. 휘도는 삶이자 생명의 바퀴. 맞물린 생과 사의
휘돎. 윤회. 생의 수사적 형상. 언제까지나 다른 말로 다르게 말할 수
있을 결국 같은 말. 삶과 죽음을 말하는 아름다운 법. 끝없이 돌아올
그의 가르침. 그의 가리킴.

무엇이 보이나. 체스 두는 사람.[26] 터번을 두른 남자. 기계. 장난감.
인형. 불구자. 아마도 이것 때문이었을 것이다. 텍스트와 이미지 사이,
역사인지 이야기인지 사건인지 내게는 아직 모호한 말들과 겪은
일들을 지나, 향기로운 재 가루와 몽환적인 약 기운을 퍼뜨리는 이
마술사의 안내를 받아, 나는 벤야민에게서 라멜리에게로 이르렀을
것이다. 먼지 묻은 이미지를 우회하여 심연의 언어를 더듬었을 것이다.
더 이상 궁금하거나 중요하지 않은 사실은 아마도 이것일 것이다.

볼프강 폰 켐펠렌의
체스 두는 터키인 인형
(1789)

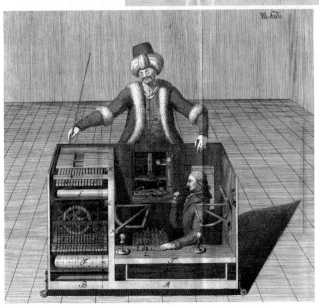

보물찾기

내게는 특이한 글쓰기 습관이 있다. 어찌할 수 없이 처하는 상황에
가까우므로, 자발적으로 단련한 습관이라기보다는, 글이 나를 빌려
스스로 모양새를 지어나가는 의지의 방식이라 해야 맞을 것이다.
고백하자면, 쓰기에 착수하기까지의 지난한 망설임을 간신히
다독이고, 그 머뭇거리는 마음을 털어놓는다면 또 한참이겠지만,
어쨌든 쓰기 시작한다. 써나가는 글이 끝에 이를 때까지 기대에 걸맞은
크기와 깊이를 이루지 못하면 어쩌나, 그 심각한 결함 때문에 끝이
지나치게 급격하게 찾아오면 어쩌나, 거대한 절벽 같은 공허 앞에서
어떻게 부끄럽지 않을 수 있을까, 이처럼 불안한 예감 역시 쓰기를
회피하게 되는 이유다. 그럼에도 용기를 모아 조금 쓰다 보면, 불현듯,
첫 문단 이전에 했어야 할 이야기가 떠오른다. 즉시 첫 문단 앞으로
되돌아가서 뒤늦게 떠오른 이야기를 덧붙여 쓰기 시작한다. 새 첫
문단이 만들어진다. 그것을 쓰다 보면, 그 이야기를 하는 데 없어서는
안 되는 다른 말이 생겨난다. 하고 있던 이야기의 앞에 틈을 마련하고
새로 떠오른 말로 채워나가기 시작한다. 그런데 그것을 쓰는 도중, 그
말이 나오게 된 계기가 기억난다. 그러니 그것도 그 앞에 풀어놓지
않을 수 없다. 이런 식으로 이야기와 문단과 말은 자기를 발생시킨

다른 이야기와 말과 아직 말과 이야기가 아닌 것들을 향해 거슬러 올라가고 거스름 속에 도랑을 낸다. 유혹하는 기원을 향해 끊임없이 시선을 돌리며 뒷걸음질한다. 갈 길이 먼데 아무리 시작해도 시작은 아직도 시작되지 않았다. 최초의 말은 다른 최초의 말로 대체된다. 하고자 했던 이야기는 저 뒤 어딘가에 흐지부지 풀어져 있고, 나는 내 안에 있었는지도 몰랐던 말을 하고 있다. 서두는 가두리를 흐리며 무연히 부풀어가고, 나는 이제 글이 너무 빨리 끝나면 어쩌나가 아니라, 제발, 어서, 최종의 마침표로 주파하고 싶은데 도무지 출구를 뚫지 않는, 끊임없이 첫마디를 토해내는, 이미 충분히 비대한 글 덩어리의 느리고 뿌연 카리브디스로부터 어찌 빠져나가야 하나 초조해지는 것이다.

위의 문단도 그렇게 생겨났다. 아래의 이야기를 하는 도중에, 문득 쓰지 않으면 안 될 듯하여 문서의 첫 페이지로 되돌아가 덧붙인 변명. 그리고 앞의 초대장과 라멜리의 이야기도 그렇게 썼다. 산문 연작을 계획한 다음, 아래의 이야기를 미리 조금 써놓고서는, 문득 떠올라 먼저. 초대장은 아래의 이야기 앞에 한두 문단 덧붙이려던 것이 그 자체로 충분한 길이가 되어서 아예 첫 글로 삼았다. 라멜리의 이야기도 애초에는 두어 페이지나 겨우 될까 우려했으나 쓰다 보니 마치 소논문처럼 늘어나려는 것을 단호하게 마무리했다. 그러니 지금 하려는 이야기는 분더카머의 첫번째 이야기가 될 뻔했지만 두번째 이야기이자 세번째 글로 연기된 이야기다. 제자리에서 밀려난 이 이야기는 지금 비로소 글로 쓰임으로써 아직 생겨나지 않은 다른 어떤

이야기의 자리를 침탈하려는 것일까. 나는 모른다. 아니, 안다. 내게는 필사적으로 쓰고 싶으나 쓰기 쉽지 않은 글이 있고, 그것을 쓰지 않기 위해, 그러나 그것을 쓰지 않으면 안 되는 시간에, 나는 차라리 오래 미룬 이 이야기를 얼른 끄집어내려는 것이다. 삶을 연장하고 죽음을 연기하기는커녕 이야기는 그렇게 문자 그대로 필사의 행위가 된다. 아찔한 자기 파괴와 죽음의 직전까지 가는 것이다. 결정적인 끝 직전까지 간다. 사소할수록. 아무것도 아닌 것의 이야기에 가까워질수록.

죽을지도 모른다. 그럼에도 그것은 자기를 유혹하는 것에 다가간다. 그런데 유혹이란 무엇일까. 유혹은 어쩌면 이렇게 유혹적인가. 게다가 나는 오랫동안 탐탁지 않게 여겼던 이야기라는 단어를 언제부터 아무렇지도 않게 다시 쓰게 된 것일까. 이러다 또 변덕스럽게 그 단어를 모조리 지우지나 않을까. A는 이야기를 가장 이야기처럼 발음한 사람이었다. 그가 이야기라고 말하기 전 내 의식 세계에 이야기는 존재하지 않았다. 나는 그의 말들을 조금씩 모으고 있다. 이야기는 그의 말. 그러니 내가 이야기를 회피하거나 삭제하는 일은 다시는 일어나지 않을 것이다. 어쨌든 그 이야기는 나중에. 나로서도 무엇이 나오게 될지 모르는 이야기를 지금 풀어내자면 아래의 이야기는 영영 못 하게 될지도 모른다.

*

초등학교 일학년, 내 인생의 첫 소풍날이었다. 엄마가 찬합에 차곡차곡

김밥을 싸서 따라왔고, 요즘은 어떤지 모르지만 그때는 다른 엄마들도
저학년 아이들의 소풍에 따라왔던 것 같고, 왕릉의 나무 그늘 한구석에
돗자리를 펼치고 하루 종일 맛있게 먹고 신나게 뛰어놀았다.

해가 뉘엿할 무렵, 선생님이 아이들을 불러 모았는지, 나도
엄마에게서 떨어져 다른 아이들 틈에 있었다. 그러다 갑자기 아이들이
뿔뿔이 흩어지고, 무엇을 어찌해야 할 줄 몰라 두리번거리니, 다들
제각기 나무둥치며 풀섶을 뒤지는 것이었다. 왜 그러나 관찰해보니
손마다 반짝이는 것들. 아아, 집에 가기 전에 쓰레기를 줍는 것이구나.
나도 열심히 주웠다. 여기저기 왠지 다른 아이들이 다니지 않는 곳들을
살펴보며 한껏 주웠다.

아이들이 다시 모였다. 차례로 줄을 서서 각자 손에 쥔 것들을
선생님께 보여드리고 선물을 받았다. 내 차례가 되어서, 내가 주운
것들을 보이려, 선생님 앞에 자랑스럽게 손바닥을 펼쳤다. 까르르르…
아이들이 웃음을 터뜨렸다. 어리둥절 놀란 내게, 와하하하, 저것 좀 봐,
쓰레기야, 쓰레기!

선생님은 아이들에게서 수거한 색색으로 접힌 종이쪽지들을
보여주며 말했다.

보물찾기라고 했잖아. 이렇게 보물 이름이 적힌 색종이를
찾았어야지.

보물을 찾지 못한 아이, 아무 선물도 받지 못한 아이는 아마도 나
하나뿐. 나아가, 보물찾기가 무엇인지 비로소 알게 된 아이는 확실히
나 하나뿐. 세상에는 보물찾기라는 놀이와 말이 존재한다는 놀라운
사실. 그제야 나는 깨달았다. 왜 다른 아이들은 내가 버려진 것들을

주우러 다닌 곳에 시선과 발길을 돌리지 않았는지. 그들이 보물섬을 탐험하는 동안 나는 홀로 황무지를 방랑하고 있었다. 그들이 언어의 울타리 안에서 유희를 즐기는 동안 나는 무어라 이름 붙일 수 없는 절대적 바깥에서 홀로 감독 없는 노역의 명령에 충실히 복종하고 있었다. 갑자기 견딜 수 없이 부끄러워졌다. 착한 일을 한다는 자부심, 눈에 뻔히 보이는 휴지 조각에 신경 쓰지 않는 다른 아이들에 대한 의구심, 그들의 인지 능력을 넘어선 영역을 탐색하는 자신에 대한 뿌듯한 우월감 등, 버려진 곳에서 버려진 것들을 외따로 찾아 모으는 동안 내가 행한 모든 어리석은 추론들과 내 안에서 생겨난 기만적인 감정들은, 진실이 모습을 드러내는 순간, 형언하기 어려운 수치심과 염오감으로 바뀌어 몰아쳤다.

　　나는 착한 어린이가 아니라 구제 불능으로 주의력이 결핍된 바보였다. 나는 단편적인 정보들에서 사건의 정합적 이행을 유추해내는 유능한 탐정이 아니라 상투적인 도덕 규범에 얽매여 판단의 오류를 저지르는 편협한 꽁생원이었다. 나는 예리한 관찰자가 아니라 세계의 접힌 귀퉁이들을 펼쳐 읽지 못하는 문맹자였다. 나는 보물 탐험가가 아니라 넝마주이였다. 나는 최초의 말을 놓쳤다. 나는 타인의 말을 알아듣지 않음으로써 세계를 잘못 파악했다. 나는 잘못 축조한 세계 안에서 그릇된 자아 이미지를 만들어냈다. 놓친 말이 진리처럼 되돌아온 순간, 모든 허상이 깨지고 무너지고 벗겨졌다.

　　외부 사건의 연속적 흐름, 사건 생산에 주체적으로 참여할 때 수행해야 하는 규칙들, 보다 근원적으로 그 사건을 정초한 타자의 언어, 이 세 가지를 인지하지 않음으로써 게임의 장에서 스스로를

소외시킨 잘못에 기인하여 사후적 몽타주의 간헐만 가능한 이날의
기억은 하나의 장면으로 집약된다. 내 두 손바닥 위, 온갖 놀림
받은 작은 물체들의 클로즈업. 에메랄드빛 칠성사이다 유리병
조각, 은화처럼 동그랗고 깔쭉한 병뚜껑, 은박 껌종이, 셀로판 사탕
껍질, 구슬, 폭죽 껍데기, 돌돌 말린 색색 콘페티… 가장 수치스러운
습득물은 글자 없이 텅 비고 구겨진 색종이 쪼가리들. 쟤네들은 이걸
왜 버릴까, 다른 아이들이 발견했다 내팽개친 것을 거둔, 나중에
배운 무서운 이름은 꽝. 다채롭게 빛나는 것들, 그러나 보물이 아닌
것들. 소중히 모은 것들, 그러나 선물이 될 수 없는 것들. 내보이면
부끄러운 것들. 이름은 쓰레기. 차마 헤어질 수 없는 그것들을 여전히
손 우물에 담고, 어찌할 줄 모르는 혼란과 비애감으로 외따로 서 있는
나를 가만히 바라본다, 입가에 잔잔한 미소, 엄마가. 그리고 다정하게
말한다.

　괜찮아. 엄마한테 줘.

어떤 말들은 영원히 고동치는 심장처럼. 괜찮아. 살아오면서 이 말이
품은 온기로 나를 다시 덥힌 순간들이 많았다. 이 말을 되새길 때의
눈가의 물방울로 다시 기운을 낸 순간들이 많았다. 사랑하는 사람아,
내 손의 심장을 너에게 건네준다.

소풍을 다녀온 뒤 미술 시간의 과제는 소풍 그림 그리기였다. 도화지에
신나게 열심히 그렸다. 수십 년 넘게 흐른 지금도 여전히 디테일들이
기억난다. 종이 위에는 소풍날에 내가 본 것들과 한 일들이 거의 다

담겨 있다. 왜 그랬는지는 모르지만 전부를 그리고 싶었다. 시간과 공간의 사실성은 전혀 신경 쓰지 않고, 오로지 소풍에 관한 모든 것을 꽉 채워 그리고 싶다는 마음의 요청에 충실하게 답하며, 김밥 먹는 가족과 나, 사진 찍는 사람들과 그걸 보는 나, 뛰노는 아이들과 나, 크고 작은 나는 종이 위 이 구석 저 구석에 출몰하고, 나무와 길과 울타리와 무덤이 사람들 사이를 메우고, 김밥의 동글동글은 도시락과 돗자리에만 아니라 옷 무늬로 나뭇잎으로 증식한다. 그림 속에 보물찾기 장면도 있었던가. 모르겠다. 아마도 그것까지 그려 넣기에는 종이가 모자랐을 것이다.

교실에 들어선 어느 날 깜짝 놀랐다. 내 책상 서랍 속에 있어야 할 스케치북이 누구나 볼 수 있게 뒷벽 게시판에 걸려 있었다. 둘째 줄 내 자리에서 멀리 돌아보면, 소풍날의 모든 장면들이 물방울 형상으로 댕글댕글 풀리고 포개진, 김밥 찬합 같은 그림이.

돌이켜보면, 이 그림이 어쩌면 내 소풍날의 보물이었는데. 그림이 벽에 걸린 날은 내 삶에 주어진 선물이었는데. 일찍 깨달았더라면 여전히 간직했을 것을. 새 학기가 되면 모두 처분하는 헌 교과서와 공책 들처럼 그림이 담긴 스케치북도 무심히 폐품 더미 속에 버려졌을 것이다. 보물을 알아보는 눈이 없는 주인 탓에 아무 미련 없는 쓰레기로 사라졌을 것이다. 일련의 어떤 말들에 앞선, 그러나 원본을 되찾을 수 없는, 이미지. 하지만 괜찮아. 나는 심장이 있다.

이 이야기를 왜 하고 싶었을까. 사람은 잘못으로부터 배운다고 한다. 이 말은 부분적으로 맞고 부분적으로 틀리다. 분명히 상처를 남긴

사건에서 교훈을 얻어, 착오를 야기하는 마음의 성향을 고치고 결핍된 지적 능력을 발달시키는 대신, 오히려 나는 무심과 미혹이 도무지 교정하거나 개선할 수 없는 내 본성임을 깨닫고 약간은 다른 방식으로 더욱 키워오지나 않았을까.

보물찾기의 트라우마를 겪은 이후 세계는 비로소 은밀한 보물의 매몰지가 되었다.

보물찾기의 규칙
1. 접히고 겹친 종이를 찾아낸다.
2. 그것을 펼쳐 안에 적힌 글자를 읽는다.
3. 글자로 적힌 것을 받는다.

이로써 해독과 선물에 인과관계가 수립된다. 문맹기를 갓 지난 시기에 책 읽기를 향한 이끌림의 시작이었을까. 확언할 수 없다. 나는 방금 전혀 의도하지 않았던 문장을 만들어냈다. 말이 스스로 나왔다. 그러니 그것은 거의 진실일 것이다. 쓰레기로 간주되는 것들에서는 그날의 비애가 다시 배어 나오긴 하지만, 측은한 마음 또한 완전히 억눌러지지 않는다. 버려진 것들에서 고통과 더불어 매혹을 느낀다. 시선, 손길, 발걸음이 닿지 않은 곳, 그리고 침묵하는 것들에 신경이 쓰인다. 쓸모없고 때 묻고 낡은 것들에 취향이 있다. 빛바래고 망가져 방치된 사물이 지극히 아름다운 예술 작품이자 풍부한 역사를 간직한 문명의 증거로 보이는 때가 있다. 의미가 희박한 일상의 말들이 시만큼 낯설고 신비하게 들리는 순간이 있다. 어떤 독자도 밑줄 치지 않았을 문장들과

동그라미 치지 않았을 단어들이 그것이 담긴 책 한 권의 무게를 온전히 지탱하는 굽처럼 읽히기도 한다. 내가 그것들에서 감지한 리듬과 그것들이 내게 드러내는 그늘을 신뢰하며, 그것들에 관해 타인들이 먼저 발화한 소량의 말을 참조하면서, 왜 아름다운지 왜 떨리는지 아직은 알 수 없고 말할 수도 없는 까닭을 밝혀내는 데 골몰한다. 그것들에 이끌려 외따로 떠도는 것이다. 유혹은 길을 벗어나게 한다. 필연적으로 나는 잘못을 저지른다. 결코 뉘우치고 싶지 않은, 어떤 치명적 결과가 야기되든 기꺼이 떠맡을, 해석과 행위의 오류를 발생시킬 수밖에 없다. 읽는 일에 있어서나 사는 일에 있어서나 기꺼운 잘못이다.

　　문제는 혼자 아끼고 마음 썼던 것들을 세상에 들고 나올 때 생겨난다. 내가 찾아 닦아낸 귀한 보물이 네 눈에는 싸구려 애물단지라면. 몇 번을 풀어도 또 풀어낼 비밀이 맺힌 시와 이미지가 네게는 난방기에 낀 거미줄이나 양탄자의 마른 포도주 얼룩에 불과하다면. 관자놀이부터 발꿈치까지 트레몰로가 관통하는 관능의 서사가 네게는 달팽이의 생식법보다 더 감흥이 없다면. 나는 은합에 가장 붉은 심장을 도려내 주려는데 너는… 차마. 어쩌나. 내 선물을 받아주겠니. 쓰레기라 비웃을 거니. 나는 두렵다. 나는 글을 쓸 수가 없다. 나는 말을 할 수가 없다.

*

꿈에서 나는 모르는 사람들이 웅성웅성한 넓은 극장식 강당의 무대에

있었다. 휘황찬란한 샹들리에 아래. 우아하게 뻗은 손 모양 스폰지
케이크에는 향긋한 슈거 파우더, 은쟁반에는 건포도 페스트리, 하얀
도일리 페이퍼로 감싼 초코칩 모카 쿠키, 호박 빛 술, 푸른 테를 두른
유리잔, 작은 절 모양 청화백자, 아마도 연적, 검은 고양이 요리가
담긴 접시, 주재료 없이 만든 불가능한 요리들의 독일어 메뉴판. 나는
검은 드레스를 차려입고 팔꿈치까지 올라오는 검은 레이스 장갑을
낀 손으로 붉은 장미와 타조 깃털이 매달린 검은 실크 파우치에서
이것들을 꺼내 탁자에 늘어놓은 뒤 이제 놀라운 마술을 보여주겠다고
호언장담한 참이었다. 아, 그러나 사실 나는 마술에 관해 전혀 아는
것이 없었고, 전날 마술책을 미리 연구했어야 하지만 겉표지조차
들여다보지 않았고, 이 잡다한 사물들을 어떻게 결합해서 어떤
환상적인 장면을 연출해야 할지 전혀 감을 잡을 수 없었다. 나는
임기응변에 약한 데다 상상력도 부족하다. 이것들로 대체 무엇을 할
수 있나. 아마 아무것도 가능하지 않다. 무서워서 눈앞이 어지럽고
심장이 두근거렸다. 어쩌나. 어색하게 과장한 제스처로 몇몇 사물들을
카드처럼 이리저리 뒤섞으며 눈속임을 시도했지만 아무도 신기해
하지 않았고, 짐짓 호탕한 척 농담을 했지만 아무도 웃지 않았다.
시간을 벌기 위해 잠시 휴식을 선언하고, 화장실에 숨어들어 마술책을
펼쳤다. 그러나 떨리는 가슴에 아무 글자도 읽어낼 수 없었다. 옛날식
필체의 글자들이 뭉개져 보여 페이지가 온통 뿌옇고 하얬다. 억지로
마음을 진정시킨 다음 어떤 파국이든 각오하고 무대로 돌아오니 모든
것이 엉망진창이었다. 분노하고 실망한 사람들은 무대에 뛰어올라
손바닥까지 과자를 먹어치웠고, 애써 구운 쿠키는 다 쪼개졌고, 귀한

술은 금 간 유리잔에서 찰랑이고, 주재료가 없는 불가능한 요리는
결국 주재료가 없이는 불가능하다고 판명되었다. 게다가 나는 독일어
메뉴판에서 요리 mit 주재료를 요리 ohne 주재료로 오독하기까지 했다.
내 마음대로 잘못 읽었다. 나는 처참하게 실패했다. 그들은 손가락을
씹으며 비아냥거렸다. 자, 마술을 계속해보라고.

괜찮아.

그러니. 그러면 네 심장을 내게 주겠니.

도자기와 거울

기이한 이야기를 좋아하시는지요. 기이한 이야기는 당신이 바로 내
곁에 있는 듯 경어체로 들려드려야 어울리는 것 같습니다. 그것은
분명 내가 서구 문학의 관습에 어느 정도 침윤되었기 때문일 것입니다.
나는 독일과 영국의 낭만기 문학에 강렬한 친화성이 있습니다. 널리
알려졌듯, 1816년 6월, 조지 고든 바이런, 퍼시 비시 셸리, 메리
울스톤크래프트 셸리, 존 윌리엄 폴리도리, 클레어 클레어몬트는
레만 호숫가의 디오다티 별장에 머물면서, 여름답지 않은 궂은
날씨에 기분을 전환하려 난롯가에 모여 앉아 독일의 기담집을
돌려 읽다가, 마침내 자기들도 유령 이야기를 한 편씩 써보기로
작당합니다.[27] 에밀리 브론테의 『워더링 하이츠』(1847)에서 록우드
씨는 캐서린과 히스클리프의 경이로운 사랑 이야기를 이들과 함께
유년기를 보낸 넬리의 구술로 전해 듣지요. 노발리스의 『하인리히
폰 오프터딩겐』(1802)에서 장차 시인이 될 젊은이에게 신비로운
푸른 꽃 이야기를 해주고 사라지는 낯선 이가 없었더라면 우리는
그것에서 촉발된 하인리히와 그의 아버지의 아름다운 꿈 이야기도
듣지 못했을 것입니다. 기이함이란 어떤 경우에든 한 사람이 감당할 수
있는 지력과 감각의 한계를 넘어서는 일이라, 우리는 그것을 언어로

54

전환하고 기꺼이 함께 견디고 나눌 만한 타인의 환영을 필요로 합니다. 나와 함께 있어요. 기껍지 않더라도 어쩔 수 없습니다. 콜리지의 「옛 선원의 노래」(1798)를 들어보세요. 지나가는 사람을 억지로 붙잡아, "들어보아요, 미지인이여,"[28] 말을 걸지요. 홀로 오래도록 이상한 일을 겪은 사람의 거의 마지막 말은 이렇답니다.

> 그 이후로 예측할 수 없는 시간에,
> 때로는 자주, 때로는 가끔,
> 당시의 고뇌가 떠올라 내 끔찍한 모험을
> 이야기하지 않을 수 없어요.
>
> 나는 야음처럼 이 땅에서 저 땅으로 지나갑니다.
> 내게는 말의 기이한 힘이 있지요.
> 누군가의 얼굴을 보는 순간 나는 그가
> 내 이야기를 들어야 할 사람이라는 것을 압니다.[29]

좋아하는 시대의 좋아하는 문학 이야기가 나오니 공연히 곁 도는 이야기가 길었습니다. 언제든 더 하고 싶지만. 이제 하려는 이야기는 유령 이야기도 아니고 사랑 이야기도 아닙니다. 환상적인 꿈 이야기도 아니고 짜릿한 모험 이야기도 아닙니다. 꽤 오랜 시간이 지난 지금도 잘 이해할 수 없는 어린 날의 조금 이상한 경험에 관한 이야기일 뿐입니다. 언어는 분명 기이한 힘이 있고, 나는 그것으로 인해 기쁜 나날들 못지않게 아픈 나날들이 많았습니다. 미지의 당신은 내

이야기를 듣고 나눌 얼굴의 사람입니까. 나는 모릅니다. 그저 내가 이야기를 들려주고 싶은 당신이 내 이야기를 들어준다면, 당신은 내 이야기를 들은 얼굴의 사람이 되어 있겠지요. 기이하게 온화하고 아름다운, 영원히 미지인, 친구의 얼굴이 되어 있겠지요. 당신의 얼굴이 있기를 바라도 되는지, 감히, 열렬히, 물어봅니다.

*

초등학교 삼학년 때였다. 어느 날 선생님이 나와 다른 아이들 둘을 불렀다. 큰 미술 대회가 있으니, 다른 반에서 뽑힌 아이들과 함께 방과 후 빈 교실에 모여 그림을 그리라는 것이었다. 소집된 동급생들 중에서 이날 최종적으로 선발된 몇 명만 학교 대표로 나가게 될 것이었다.

과제는 정물화였다. 선생님이 탁자 위에 이런저런 사물들을 차려놓았다. 어떤 것들이 있었는지 지금은 거의 잊었다. 몇몇 물체 뒤에 청자상감운학문매병과 분청사기철화어문병의 사진이 세워져 있었다는 것만 기억난다. 당시에 벌써 이 문화재들의 정확한 명칭을 알았다는 게 아니라 훗날 배운 바로는 그렇다는 것이다. 이름은 그것의 주인과 언제나 함께 오지는 않는다. 다른 다양한 정물의 가능성 대신 왜 굳이 모조품도 아닌 사진을 배치한 것일까. 이제 와 떠올려보면 다소간 이상하지만 그때 그런 의구심은 없었다. 우리는 그것을 그 자리에 없는 실물의 환영이 아니라 복제된 평면 이미지 자체로 인식하고 그려야 했던 것일까. 뒤늦게 조금 애석할 뿐.

우리는 각자 밑그림을 그리고 물감을 풀고 선을 긋고 색을 칠하기

시작했다. 나는 평면 한가운데 도자기들을 부각하고 운학문매병의
학을 한 마리 한 마리 세밀하게 그렸다. 만 여덟 살의 조그만 손으로
그린 학들이 그래 봤자 얼마나 섬세하고 고왔겠나, 회상하면서도
스스로가 딱하지만, 그때는 정말이지 온 정성을 담아 그렸다. 학
삼매경에 빠졌다 문득 고개를 들었을 때 옆자리 급우의 그림을
스쳐보게 되었다. 무시무시할 정도로 호방한 물고기가 비늘 갑옷을
퍼덕이고 있었다. 아, 저 놀라운 물고기는 어디서 왔을까. 탁자의
정물로 눈길을 돌리니, 그제야 비로소 물고기 그림 도자기가 눈에
들어왔다. 친구 그림 속의 물고기 그림 도자기는 탁자 위 사진 속의
물고기 그림 도자기와 진실로 흡사했다. 어쩌면 저렇게 똑같이 그릴
수 있을까. 그렇다면 나는. 내 그림에 눈을 돌리자 경악하지 않을 수
없었다. 학에 몰두하느라, 어문병이 있어야 할 자리는 물고기는커녕
윤곽을 따라 오려낸 듯 하얗게 텅 비었고, 운학문매병은 우아하고
풍만한 곡선을 뽐내는 대신 기우뚱하니 일그러진 데다, 심지어
갈색으로 칠해져 있었다. 나는 청자가 아니라 토기를 그려놓고 있었다.
　　어째서 이런 일이 벌어졌을까. 내 눈은 무엇을 보고 내 손은
무엇을 그렸나. 얼떨떨한 충격과 혼란으로, 그리기를 멈추고, 오래도록
가만히, 사진과 그림을 번갈아 응시했다. 갈색 청자는 기이했다. 있을
수 없는 것이었다. 어떻게 생겨났는지 알 수 없는 나의 도자기를
계속 들여다보았다. 아연하면서도 초조했다. 그러다 문득 병의
입구로 시선이 향했다. 사진 속 청자에 비해 내 그림은 구연부의 입술
테두리가 조금 얇은 듯했다. 저기를 고치면 조금 나아지겠다. 가까스로
정신을 추스르고 다시 붓을 들었다. 입술을 조금 두껍게 부풀려보았다.

그다지 닮지 않았다. 아, 원래는 바깥으로 조금 벌어졌구나, 나도 그렇게 그려야지. 그림 속 입술 꼬리를 약간 길게 빼보았다. 그래도 어딘가 모자랐다. 조심스럽게 사진과 비교하며 입가를 더 길게 늘였다. 전혀 닮지 않게 되었다. 그런데도 입술은 도자기의 몸통에 비해 여전히 부족해 보였다. 입이 더 커야 균형이 맞을 텐데, 하지만 이미 충분히 큰걸, 그래도 어딘가 이상하게 모자라, 더, 이제 그만, 아니 더. 나는 이제 운학문매병은 아랑곳하지 않고 오로지 그림 속 형상과 그것의 살점에만 몰두했다. 자꾸만 덧그려도 어딘가 모자란, 얼굴 없이 보이지 않는 구멍의 가장자리를 자꾸만 길게 늘였다.

의도하지 않은 존재가 생성되었다. 너는 무엇인가. 그것을 향한 파괴적 충동이 격발한다. 이렇게 생기면 안 돼. 그럼에도 차마 구겨 내버릴 수 없다. 공들여 지울 수 없는 것에 대한 달뜬 사랑과 연민. 죽지 마, 어떻게든. 마음속에 파묻힌 형상과 눈 없는 손끝에서 스며 나오는 그림자의 영원한 불일치.

나는 유령이 기록되는 기계인가.

고칠수록 빗나가는 단속적 붓질마다 모호한 울분과 비애와 신열과 좌절감이 찍히고 번졌다. 마른 핏자국인 양, 젖은 흙덩이인 양, 커다란 갈색 입술은 말도 못 하면서 울먹이고 버들가지처럼 구슬프게 늘어져 애초부터 도자기가 아니었던 둥그런 얼룩의 이지러진 어깨를 덮었다. 내 그림에서 푸른 도자기는 죽은 나무가 되었다. 옻칠한 둥근 제기를 괸 고목 둥치에 종이학들이 매달렸다. 못난 질그릇에 구름인 듯 허연 삼베 쪼가리들을 접어 붙였다.

아주 오래전 전혀 기억할 수 없는 죽음이 있었다. 베옷 입은 사람들
사이에 세 살배기 내가 있다. 사진 속 장지의 죽은 이는 항아리를
다루는 사람이었다는 이야기를 훗날 무심히 스쳐 들었다.

오래도록 마음에 남은 일이었다. 더 이상 손쓸 수 없이 그림을 망쳤고
따라서 대회에 나가지 못했다는 데는 전혀 실망하지 않았다. 그것을
왜 그렇게 그릴 수밖에 없었나, 아니, 그것은 왜 그렇게 그려졌나,
스스로도 납득하거나 설명할 수 없다는 절망감만 강렬했다. 말을
풀어내면서 나는 국보급 예술품과 거리가 먼 삶을 살았던 가난한
피붙이의 죽음에 다다른다. 유아기의 지층에 가라앉아 있던, 분명히
보고 들었겠으나 잊어버린 죽음에 관한 이야기와 이미지의 파편들은,
푸른 도자기 사진과 마주치는 순간 그것을 거울 삼아, 내가 여기에
왜 찍혀 있는지 이해할 수 없는 장례와 매장 장면의 사진들을 불러와,
함께 응집, 분해, 재결합의 화학반응을 일으켜 모호한 다갈색 기물을
조형해냈을 것이다. 이 과정에 의식은 작용하지 않는다. 나라는 것은
단지 내부의 질료와 외부의 자극이 만나 엄청난 힘으로 서로의 원형을
파괴하며 아직 없는 무엇을 생성하거나 어쩌면 이미 있었던 무엇을
다르게 재생하는 사건이 발생하는 무의식의 장소일 뿐이다. 나는 ⌣
이다. 지극히 고아한 예술 작품을 잔혹하게 깨부수고, 그것의 재현이나
모방물이 되기조차 거부하며, 부정할 수 없는 자신의 기원에 더욱
근접한 형상, 그저 범상한 무명의 항아리에 가닿기 위해 구멍을 더
크게 찢는, 그것은 그렇게 태어났다.
 태어남이라니. 다른 죽음이 있다. 내가 엄마 배 속에 달라붙기도

전의 죽음. 나는 아직 그를 위한 애도의 적절하고도 아름다운 형식을
만들어내지 못했다.

사진 속의 두 도자기는 훗날 신비한 우연의 작용으로 위의 일화와
전혀 무관한 맥락에서 다시 한 번 한 장소에 함께 등장하여, 내
죽음의 날까지 결코 잊지 못할, 그러나 벌써 서서히 희미해지는데,
그래서 한 글자라도 덧붙여 쓰는 것인데, 내가 생겨나기 전의 죽음의
이야기를 들어준, 나를 철화어문병이 있는 곳으로 데려간, 그곳에서
자기만의 운학문매병 이야기를 들려주다 만. 수수께끼로 남았다.
혼자 감당할. 유령 이야기이자 사랑 이야기. 모든 이야기는 결국
유령 이야기이자 사랑 이야기. 문학은 사랑과 죽음. 이것 또한 그의
말. 수수께끼는 망각을 넘어. 수수께끼는 기억술의 탁월한 언어적
형식이다. 모든 인간적 경험은 수수께끼로 압축 변형됨으로써 망각의
파괴적 영향력을 벗어난다. 예술이든 언어든 인간의 죽음을 넘어
살아남은 것은 수수께끼의 형상을 하고 있다. 마음에 예술가를 품은
사람아, 그러니 너는 세상에 둘도 없이 아름답고 기이하게 이지러진
수수께끼의 세공인이 되기를. 네가 사랑하는 사람에게 너보다 오래
생을 지속할 수수께끼를 건네주기를. 너를 사랑하는 사람이 네 죽음을
견디며 그것을 무한히 풀 것이다.

*

이런. 미안합니다. 기이함이 해소되면서 나는 내 곁 당신의 존재를

거의 잊었고 어느덧 혼자만의 상념에 침잠하고 말았습니다.
이거야말로 이상한 일이지요. 수수께끼가 풀릴수록 말은 점점
부서집니다. 몽우리, 부스러기, 가루, 먼지, 숨, 사라짐을 향해 갑니다.

아아, 변명은 그만. 당신을 잊고 버려둔 죄에 용서를 구하기
위해 가볍고 우스운 이야기 한 편 들려드릴까요. 얼굴 없는 도자기
그림을 그렸던 시기에 지은 것입니다. 붉은 이백자 원고지 원본은
오래전에 사라졌지만, 어쩐지 장난기가 발동하여, 내용과 문체와
심지어 필체까지 되살려 옮기자면 이렇습니다. 유치하지만 어린이의
글짓기라는 사실을 감안하여 너그러이 웃어주기를.

당신이 웃으면 좋겠습니다. 당신의 웃음을 보기 위해서라면,
입가에 찰나 맺혔다 사라지는 엷은 미소나마, 무슨 마술이든
배우겠다고 마음먹은 때가 있었더랍니다. 그러니 부디 아직은 죽으려
하지 말아요.

<div align="center">거 울</div>

○○국민학교

3학년 10반 윤 경 희

소영이라는 아이가 있었어요. 소영이는 궁금한 것이 있었어요. 거울을 보면 자기 몸이 보이지요. 자기가 어떻게 생겼는지 알 수 있어요. 거울을 안 보고 자기를 보면 몸이 보이지요. 팔, 손, 배, 다리, 발. 다시 거울을 보면 방금 보았던 몸이 거울 속에 똑같이 보여요. 나와 거울 속의 나는 똑같습니다. 하지만 그래도 이상한 것이 있어요. 이제 엄마를 봅니다. 얼굴, 안경, 가슴, 뜨개질, 배, 달, 다리. 거울 속 엄마를 봅니다. 얼굴, 안경, 가슴, 뜨개질, 배, 달, 다리. 진짜 엄마와 거울 속 엄마는 똑같아요. 소영이는 진짜 엄마 얼굴과 거울 속 엄마

얼굴이 똑같은 것처럼 자기의 진짜 얼굴도 거울 속의 얼굴과 똑같은지 궁금했어요. 몸의 나머지는 거울을 안 보고도 볼 수 있지만 얼굴은 눈망울을 아무리 이리저리 굴러도 거울이 없으면 안 보였으니까요. 소영이는 엄마한테 물어보았어요. "엄마, 내 얼굴이랑 거울 속에 있는 얼굴이랑 똑같아?" 엄마는 뜨개질을 하면서 웃으면서 대답했어요. "그럼, 똑같지." 엄마 말씀을 듣고 소영이는 다시 거울을 보았어요. 하지만 아무리 보아도 자기 얼굴이랑 똑같은 줄 모르겠어요. 진짜 얼굴은 어떻게 볼 수 있나요? 여러분, 주위에서 혹시 소영이와 똑같은 고민을 하는 어린이를 보셨나요? 그러면 저에게 꼭 편지를 보내주세요.

　　주소 : 서울특별시 ○○○구 ○○동
　　　　　○○○번지 ○호

그의 손짓을 알아듣다

한국에서는 TV를 거의 보지 않았다. 그러나 유학 초창기에는 TV
시청이 주요 일과였다. 생활 외국어를 습득해야 한다는 절박감에,
아침에 눈 뜨자마자 외출에서 돌아오자마자 TV를 켰고, 잠을 청할
무렵에야 비로소 TV를 껐다. 가장 좋아한 프로그램은 지금은 폐지된
「그것은 나의 선택 C'est mon choix」이라는 토크쇼였다. 보수적인
통념으로는 품위 있다거나 정상이라고 간주되지 않을 만한 삶을
살아가는 무명인들이 매 회 초대 손님으로 출연한다. 독특한 직업,
기괴한 취향, 습관, 성격을 지닌 사람들. 비주류 소수자들. 배우들이
이들의 과거와 현재를 짧은 드라마로 재구성해서 방청객과
시청자에게 보여준다. 드라마에서 이들은 과거의 어떤 트라우마, 어떤
우연한 계기, 알 수 없는 어떤 모호한 충동 등에 의해 현재의 나에
이르게 되었는지 회상하고, 자신의 삶의 방식이 아무리 가족사에
추문을 일으키고 사회의 금기를 깨뜨릴지언정, 외부 세계와의
상호작용에 의해 본래는 수동적으로 받아들이게 된 그것은 이제
스스로 적극적으로 떠맡고 살아내야 할 주체적 선택이라 입증하려
한다. 보편적인 일반인 역할을 맡은 방청객들은 초대 손님의 이야기에
설득되어 공감하거나 여전히 경악한다.

프로그램은 사회학이나 매체론의 관점에서 비판 받기도 했다. 소수자와 개별자의 삶을 흥미 위주의 스펙터클로 제공한다거나. 스튜디오의 공간 배치 및 편집 테크닉을 통해 초대 손님과 방청석 사이에 교묘한 위계를 설정함으로써 비주류의 실존이 결국 주류, 보편, 정상을 자처하는 시선과 언술에 비판 받고 포섭되게 한다거나.

문제점이 아주 없지 않았지만, 임신하여 배가 점점 불러오는 여성 단독 진행자가 출산일이 임박할 때까지도 거리낌 없이 스튜디오를 돌아다니며 진행하는, 한국에서 보지 못한 방송 정책의 신선하고 해방적인 쾌감 외에도, 이 프로그램이 내게 주는 위안과 재미는 상당했다. 나는 막 도착한 이 세계에 결코 완전히 동화될 수 없는 존재다. 이방인이라는 이름은 언제나 지나치게 미적이고 시적이고 낭만적이라서 문제. 나는 반투명한 이물질이다. 바깥에 나가면, 무심하고 평온한 표정으로 학교와 직장을 오가며 관공서와 은행을 들락거리거나 장을 보고 커피를 마시는 내국인들. 세계 바깥으로 내던져진 듯 보이지만 한 국가어의 영역에 안전하게 속해 있는 유색인 청소년들, 걸인들, 노숙인들. 나는 세계의 바깥은 물론 언어의 바깥에 있었다. 타국의 거리를 걷다가 부지불식간에 쇼윈도 판유리에 비친 자신을 발견하는 것은 얼마나 기이한 경험인지. 몇 컷의 연속적 셀룰로이드 이미지 한가운데, 나는, 잘못 만든 이국풍 소품처럼 찍혀 있다. 「나의 선택」은 내가 도저히 침투할 수 없을 듯한, 빗방울처럼 웅크리고 표면에 묻어 있을 뿐인, 이 타인들의 견고한 공동의 생의 블록을 미세하게 파열시키고 그러한 파열 자체를 괴로우면서도 즐거이 살아가는 또 다른 타인들이 존재한다는 당연한 사실을

65

일깨워주었다. 깨진 사람들, 깨는 사람들. 그들의 이야기. 그들 덕분에
이국 사회의 틈새와 주름이 조금씩 엿보이기 시작했다. 들여다보고
싶은 갈피와 숨 쉴 만한 통풍구가 생겨났다.

잠시 베를린에서 지내던 시기에도 집에 있을 때는 언제나 TV를
켜놓았다. 가장 좋아한 프로그램은 SAT.1에서 방영하는 「칼바스 곁
두 사람Zwei bei Kallwass」이었다. 시종일관 화기애애한 「나의 선택」과
달리 진지한 분위기 속에 진행되긴 하지만 두 프로그램은 공통점이
상당하다. 일반인들이 출연해서 진행자와 방청객 앞에서 각자의
문제를 고백하고 해결책을 모색한다는 것, 조금 더 정확히 말하자면,
미안하고도 어려운 일이지만 문제에 완벽하고도 홀가분한 해결책이
있지 않다는 사실을 수긍하는 것, 그러나 적어도 문제에 기인한 심적
내상과 갈등을 고백을 통해 외면화하고 그것이 자기 삶의 일부이자
어쩌면 불가결한 추동력이라 승인하는 것, 그리고 무대와 청중이라는
연극적 장치를 통해 최종적으로 일말의 카타르시스 효과를 얻는 것.
　단기 임대 아파트에서는 운 좋게도 모든 케이블 방송을 볼 수
있었고, 「칼바스」는 채널을 이리저리 돌리다 우연하게 시청하게
되었다. 프로그램의 구성 원칙은 간단하다. 아무 장식 없는 빈 무대에
세 명이 서 있다. 진행자이자 심리학자인 앙겔리카 칼바스, 그리고
갈등에 연루된 일반인 참여자 두 명. 각각 연단 하나씩을 앞에 둔
그들은 보이지 않는 팽팽한 삼각형의 꼭짓점들을 이룬다. 무대 뒤에는
몇 명의 청중이 앉아서 그들의 대화를 경청한다. 이보다 더 간단할 수
없다.

두 참여자는 우리 자신의 삶에서 경험하거나 타인의 삶에서
상상할 수 있는 다종다양한 불화와 곤경을 겪고 있고, 칼바스 앞에서
각자 자신의 입장을 항변하고 상대방의 논리에 반박한다. 내 독일어
수준에서는 세세하게 다 알아들을 수 없었지만, 방영 예고문에 따르면
예를 들어, 여자는 애인이 성매매업을 한다는 사실을 최근에야 알게
되었다. 칼바스 앞에서 그녀는 남자의 해명을 요구한다. 부부는 보모를
고용했다. 그런데 아내가 남편에게 말하지 않은 사실은 보모가 자기의
숨겨둔 딸이었다는 점이다. 사춘기 소녀는 아빠의 재혼에 반대한다.
엄마가 돌아가신 지 일 년도 안 되었고, 아빠의 애인은 자기보다
일곱 살밖에 많지 않으며, 게다가 그녀가 보기에 아빠는 애인을 진정
사랑하지도 않는다. 사춘기 소년은 레즈비언 엄마 둘의 간섭을 참을
수 없다. 그는 석 달 전에 알아낸 정자 기증자에게 가고 싶다. 그의
엄마들은 이에 어떻게 대처할 것인가. 여자는 부모가 교통사고로
사망한 자신의 조카를 더 이상 책임질 수 없다. 아동보호 기관을
알아보기 전에 그녀는 사망한 부부의 친구들이 조카를 입양할 수
있는지 논의해보려 한다. 이런 식이다.

갈등의 원인은 심각하거나 시답잖고, 논쟁 이후 두 사람은
결국 피상적으로나마 화해하고 문제의 해결책을 찾는다. 그들은
사적인 자리에서라면 목에 핏대를 세우고 막말을 하거나 상대방의
인격과 자존심에 돌이킬 수 없는 상처를 남길지도 모른다. 그러나
드라마 형식의 힘은 이런 것이다. 엄정한 무대 위에서 사적인 문제가
공론화되는 순간, 그들은 졸렬한 일상을 소모하는 현대의 소시민을
벗어나, 희랍 비극에서처럼 피할 수 없는 운명에 속박된 고귀한

영웅이자 공공영역에서 대화와 타협으로 문제를 해결하는 근대 시민
사회의 교양인이 된 듯한 존엄과 정신적 고양을 경험한다. 그들은
야비하게 조롱하거나 고함치지 않고 합당한 의견과 절제된 감정을
적합한 문장 구성법에 따라 중간 톤의 목소리로 발화한다. 논쟁의
막바지에 이르러 원한과 오해가 해소되면 감격적으로 포옹하고
눈물을 흘리기도 한다. 문제의 실질적 해결과 무관하게, 무대
장치와 그 안에서의 퍼포먼스는 그들의 상처 받은 자아와 상상적
신체를 잠정적으로 복원하고, 그들은 만족하고 무대에서 내려간다.
참여자들이 논쟁을 벌이는 동안 칼바스는 그다지 개입하지 않는다.
그녀는 그저 그곳에 변증법적 삼각형의 한 꼭짓점으로 현존한다는
사실 자체에서 힘을 부여받는다.

 프로그램이 좋아졌던 이유는 무엇보다 칼바스가 너무나
멋있어서였다. 그녀는 전혀 수다스럽지 않고, 타인의 문제와 대면하고
그것에 개입하는 데 절대로 권위적이거나 감상적이지 않다. 그녀는
듣거나 물을 뿐이지 결코 판결을 내리지 않는다. 칼바스에게서
흥미로운 것은 한여름인데도 언제나 온몸을 완벽히 감싸는 옷을
입었다는 점이다. 목까지 단추를 채운 블라우스, 긴팔 재킷과 좁고 긴
펜슬 스커트, 그리고 검은 앵클부츠. 도심 전광판의 온도 기록이 $40\,^{\circ}\mathrm{C}$
이상까지 치솟았던 2003년 여름의 유럽에서 혹서에 무감한 칼바스의
엄격한 복장은 간소한 무대와 참으로 잘 어울렸다. 무의식적 취향인지
의도적 전략인지는 모르지만, 문자 그대로 빈틈없는 그녀의 옷차림은,
두말할 나위 없이, 참여자, 청중, 시청자에게 상처로 너덜하게 찢기고
뚫린 그들의 마음의 껍질이 완벽히 회복되고 보호받고 있다는 환상을

불러일으키는 데 일조한다. 나중에 알게 된 바에 따르면, 칼바스는
심리 상담가이자 섬유 업체 경영자이기도 하다. 마음과 직물이라니,
절묘하게 조화로운 두 직업적 대상들의 선택이 아닌가.

　　칼바스의 패셔너블하지 않은 멋진 모습을 보려고 나는 시내를
돌아다니지 않는 오후면 언제나 SAT.1에 채널을 맞추었다. 갈등의
주제가 아무리 심각한들 논쟁의 진행은 언제나와 마찬가지로
단조로웠다. 칼바스의 침묵과 엄격한 옷차림이 삶의 남루함을 한 꺼풀
가리고 덮었다. 보다가 잠들기도 했을 것이다.

어느 날이었다. 젊은 커플이 나왔고 그들의 말싸움이 순식간에
격해졌다. 일종의 사랑싸움이었는데, 남자가 갑자기 북받쳐
울부짖으면서 여자에게 마구 고함을 질렀다. 이렇게 격정적인
감정의 표출은 프로그램을 시청한 이래 처음 있는 일이었다. 여자의
얼굴에도 애인의 이런 모습은 처음이라는 표정이 서렸다. 집중하고
있지 않아서 자세한 맥락을 놓친 게 애석했다. 저 남자는 무슨
말을 하고 싶은 것일까. 나는 그가 무어라 소리치는지 알아들을
수가 없어서 너무나 안타까웠지만, 사실 독일어 화자라도 그의
말을, 그것이 말이라면, 알아들을 수 없으리라 여겨질 만큼, 그것은
눈물과 흐느낌 속에 마구 뭉개졌다. 그의 말은 조음이 아니라
몸짓으로 표출되었다. 지나친 흥분으로 구강 근육과 목소리의 운용이
원활하지 않은 상황에서, 그가 표현하려는 무엇은 엄청난 속도와
힘으로 그의 몸 아래쪽으로 이동했다. 격렬한 손짓과 몸짓으로 그는
무언가를 절실하게 말했다. 그러나 그의 손과 몸은 여전히 그가

말하고자 하는 것의 적절한 기관이자 출구가 되지 못했고, 그러한
표출과 전달의 실패를 의식하고 있기 때문에 그의 안면 근육은 더욱
비참하게 일그러졌다. 여자 쪽의 연단으로 건너가 그녀에게 무슨 짓을
저지르지나 않을까 염려될 만큼 그는 폭력적이었다. 여자를 향해
끊임없이 손과 몸을 뻗고 문자로 전사할 수 없는 소리를 질렀지만,
마치 보이지 않는 유리 벽이 그들을 가로막고 있는 듯, 허탈하게 그
손과 몸을 다시 자신 쪽으로 거두었다. 손은 거듭 피어나다 말고
시들었다. 몸은 거듭 발작하다 마비되었다. 따라서 그의 폭력은
오로지 그가 서 있는 주변만을 꽉 채우며 장악했고, 그렇게 출구를
뚫지 못한 거센 힘은 점점 압축되며 밀도를 높여가다가, 그의 말과
신체를 처참하게 내파했다. 삶을 짜고 덮는 연극성의 막이 광폭하게
찢겨나가고 그 아래 웅크리고 있던 날것의 무엇이 비어져 흘러넘쳤다.
그가 몸부림치고 꺽꺽거리며 스스로를 파열시키는 동안 칼바스는
어느 순간부터 주술을 독송하는 사제처럼 그의 이름을 반복해서
불렀다. 토마스… 토마스… 토마스… 토마스… 토마스… 이름은
찢기고 널브러진 존재의 살점들을 한 땀씩 다시 꿰매 붙였다. 나는
이름에 대한 오랜 불신을 철회했다. 그는 천천히 잦아들었다. 양순하게
고른 숨을 쉬었다.

어떤 메타포가 가장 높은 응축력과 밀도로 언어를 내파할 것인가.
누구든 내게 그런 메타포를 만들어주기를. 그것을 풀며 멀리 부서진
말의 가장 미소한 파편까지도 그러모아 펼칠 것이다.

나의 말은 그의 외침과 손짓을 제대로 번역하지 못할 것이다. 너를
죽이고 싶다는 폭력적 충동과 제발 나를 구원해주렴 절박하게
매달리고픈 욕구가 뒤섞인, 어쩌면 그것이 아닌, 타인을 향한
그의 눈물과 흐느낌을, 그러나 그에 이르지 못한 채 결국 자신을
허물어뜨리는 이상한 반동력에 지배된 몸부림을, 나는 제대로
이야기할 수 없을 것이다. 스스로 파열하는 말들을. 말하기의 불능을.
더듬거림, 실어, 비명, 말할 수 없음의 어떤 양상에 관해서든 고통을
가장하거나 고통 없이 능숙하게 말하는 사람들을 나는 증오했다.
당신들이 뭘 알아. 그런 이들을 죽이고 싶은 적이 있다.

··· 殘骸 ···

단지, 말이 제 기능을 멈추는 순간, 말 못 하는 우리가 함께 겪는
아름다운 무엇이 있다. 이것만은 나는 말할 수 있다. 더 잘 말할 수는
없다. 그러나 이 드물게 고양된 언어적 순간, 우리는 그것으로 서로를
알아듣는다. 이것만이라도 말할 수 있다. 어쩌면 이게 다.

내가 무슨 말을 하려는 것인지 당신이 알아들어준다면. 제대로
말하지 못했어도 이미 다 알아들었다면. 내가 무슨 말을 하고 싶은지
알겠니. 아니, 아니다. 전혀 알아듣지 못한다면. 그저 듣는다면. 듣다가
잠든다면. 나 역시 내가 무슨 말을 하려는지 완벽히 무지하다면.
말하다가 만다면. 반투명한 비정형 유기물로서의 당신과 내가 서로
다른 순간들에 이미 가 있었던, 인식도 이해도 공감도 시작되지 않은

그곳에서, 비로소 같은 순간에 만나 불가항력으로 서로를 이끌고
당기며 뭉쳐질 수 있다면. 메타포가 된다면.

*

그의 손짓을 알아듣다. 무심결의 사소한. 나는 그것을 알아들었고,
그는 내가 무언가를 알아들었다는 것을 알아들었고, 그로써 비로소
자신의 손이 내 몸 가까이에 지극히 친밀한 두 사람 사이에서만
허용되는 어떤 형상과 동작을 취했다는 사실을 알아차렸다. 알아들음.
눈이 마주치지 않아야 촉발되는. 미세한 떨림의 해석. 우리는 그것의
지나친 전문가. 우리가 자신과 서로를 알아듣지 않았더라면 그 손은
나에게 더 가까이 와 마침내 닿았을 텐데. 후회한다.

메르헨

오렌지나무들은 메르헨처럼 향을 풍겼다.
아비 바르부르크, 「피렌체의 님프」(1900)[30]

사랑에 빠진 마음에
범상한 자연 세계는 너무나 협소한 데다,
심오한 의미는 살면서 배우는 진실보다는
내 어린 날의 메르헨 속에 있기 때문이랍니다.
프리드리히 쉴러, 「발렌슈타인」(1799)[31]

잠깐만, 너희 메르헨 책, 하나 더 이리 줘봐.
봐라, 이 책도 저 숲에서 나온 거다.
숯장이 형제와 뿔나팔 소리를 떠올려봐.
그들이 언덕에 앉아 직접 쓴 거야.
이 책을? ― 응, 이 책을. 자, 이제 가서 공놀이 하자.
페르디난트 프라일리그라트, 「어린이 메르헨」(1837)[32]

성벽은 울창한 숲으로 된 것이어서
누구나 寺院을 통과하는 구름 혹은
조용한 공기들이 되지 않으면
한걸음도 들어갈 수 없는 아름답고
신비로운 그 城
기형도, 「숲으로 된 성벽」(1986)[33]

그 놀라운 보편을 진실로 네가 믿느냐.
기형도, 「포도밭 묘지 2」(1986)[34]

어떤 이국의 말은 혀끝에서 굴리기만 해도 너무나 감미로워서 굳이
번역하지 않아도 그 맛을 나눌 수 있을 것만 같다. 메르헨Märchen도
그렇다. 메르헨이란 말은 어쩌면 이렇게 메르헨과 잘 어울리는지.
어쩌면 이렇게 메르헨다운지. 그렇지 않은가. 그렇다고 말해주기를.
그런데 메르헨은 어디에서 왔을까. 18세기 말에 제작된 요한
크리스토프 아델룽의 『고지독일방언문법사전』과 19세기 초 요한
게오르크 크뤼니츠의 『경제백과전서』에 따르면, 메르헨은 "Mähre"에
지소사 "-chen"이 결합된 낱말이다. "Mähre"는 "아주 오래전의
말"[35]로 이제는 약간의 흔적과 잔여만 간직하고 있을 뿐이라고 한다.
이는 메르헨의 정의가 아니라 메르헨이라는 말 자체가 당대에 처해
있던 상황이라는 데 주의할 것. 기원을 알 수 없는, 옛날 옛적의,
망각된, 사라진, 잃어버린, 겨우 들려오는, 남아 있는, 조금의, 작은,
말, 조각.[36] 메르헨의 운명은 어쩌면 이렇게 메르헨스러운가. 이름은
생애가 된다. 생애는 의미가 된다. 의미는 형식이 된다. 형식은 이름과
조우한다. 이렇게 메르헨은 메르헨이 되어간다. 어쨌거나 이 시대에
부스러기처럼 남아 쓰이던 메르헨의 자잘한 뜻은 다음과 같다. 발생한
사건에 관한 소식처럼 사실을 전하는 이야기를 뜻하기도 하지만,
이 용법은 이미 낡아서, 당대에 메르헨이 사실을 의미하리라고는
여겨지지 않았다. 그보다는 소문, 풍문, 또는 우화나 시처럼
허구적이지만 이것들과 다르게 그저 재미를 위해 지어낸 이야기가
메르헨이다. 메르헨은 한마디로 있음 직하지 않은 이야기이다.[37]
 18세기에 이르러 메르헨의 뜻이 참에서 거짓으로 쇠락한
상태였던 원인을 근대 이후 출판업의 발달 및 언론의 성장과 연관하여

추정할 수 있지 않을까. 신문과 잡지 등 사건과 소식을 활자로 고정한
인쇄물을 동시에 대량 유통시키는 근대 매체 산업은 소규모 지역
공동체에서 통용되었던 가변적이고 비동시적인 구전 보고를 점차
대체했고, 이에 따라 그것을 지칭하는 메르헨이라는 어휘도 사어에
가까워졌을 것이다. 우편과 통신 매체가 발달되지 않았던 시공간에서
소식과 전언은 한곳으로부터 오래 떠돌아 다른 먼 곳에 이르고, 입에서
입으로 옮아가면서 생략되거나 첨가되어, 마침내 단일한 행위자나
저작권자를 지정할 수 없이 각자가 이야기꾼인 공동체 전체의
상상계를 이룬다. 숲에서 숲으로 퍼지는 안개, 마을과 마을 너머
피어나는 연기와 구름, 세대에서 세대로 건네주는 바람, 사람과 사람
사이를 떠도는 숨결, 이웃과 이웃이 주고받는 감자 수프 내음이 된다.
메르헨은 아이들의 이야기나 요정들의 이야기만은 아닌 것이다.

　　우리는 모두 그림 형제의 메르헨을 알고 있다. 아, 말 나온 김에
그림 형제의 이름 또한 이 고마운 이야기 수집가들에게 어찌나 잘
어울리는가. 그림 동화집. 아름다운 그림이 곁들여진, 게다가 형제
이야기가 심심치 않게 나오는 메르헨을 읽으며, 우리는 우리에게
그것을 들려주는 사람들의 이름으로 그림 형제 말고는 도무지 더
잘 어울리는 다른 이름을 떠올릴 수 없다. 나만 그런가. 그렇지
않다고 말해주기를. 야코프와 빌헬름 형제는 오래된 말들의 파편을
수집해서『아동 가정 메르헨』(1812~1857)을 편찬했을 뿐만 아니라
『독일어사전』(1854~1961)을 위해서도 평생 협업했다. 마치 성당인 양
한 세기를 넘겨 완성된 이 방대한 사전은 메르헨 수집만큼이나 위대한
형제의 업적이다. 이 사전에서 가장 고맙고도 경탄스러운 점은 무수한

표제어의 의미들이 모두 요한 볼프강 폰 괴테, 프리드리히 쉴러,
고트홀트 에프라임 레싱, 요한 페터 헤벨 등 동 세대나 한두 세대 앞선
문필가들의 텍스트에서의 쓰임새를 토대로 귀납되었다는 사실이다.
단어의 뜻마다 그것이 비롯된 시, 희곡, 소설의 구절들이 여러 개씩
범례로 첨부되었다. 한 낱말을 핵으로 하여 시들이 성운처럼 모여든다.
시가 뜻을 만든다. 허구의 말이 현실의 말이 된다. 거짓에서 참이
증류된다.

　　그렇다면 그림 형제의 사전은 언어를 일정 수준 이상의 교양을
갖춘 지식인 집단의 배타적인 소유물로 전유하는가. 그렇지 않다. 그
반대다. 거장의 작품은 사전 속에서 예시문의 파편들로 잘게 해체된다.
조각난 시들은 누구나 사용하지만 아무도 사유화할 수 없는 언어의
작은 단위체 각각과 결합된다. 이에 따라, 뒤집어 들여다보면, 어떤
말이든 누구의 말이든 시적인 쓰임새와 울림을 지닐 수 있는 가망성이
부각된다. 낱말마다 시가 잠재한다. 결국 사전은 말에서 비롯된
시를 말 속으로 다시 데려와서는, 말이란 근원적으로 시적인 것임을
일깨운다. 그림 형제 사전의 결정적 전언은 이것이다. 시가 아닌 말,
시가 될 수 없는 말은 없다. 한 마디나마 말할 수 있는 사람으로서 시를
지을 수 없는 사람은 없다. 우리의 말은 모두 시가 되는 가능성, 우리는
모두 시인이 되는 능력. 그림 형제 사전은 언어는 평등한 인민들의
공동체가 다 같이 향유하는 작은 말들의 집합체라는 사실을 확증한다.
그리고 바로 이 점에서 사전과 메르헨은 다르지 않다. 그림 형제
사전은 가장 근본적인 의미에서, 가장 합당한 형식의, 메르헨이다.
나는 기회가 있어 이 사전을 찾아볼 때마다 감동한다. 분더카머의 비밀

책장에 그림 형제의 사전이 빠질 수는 없다.

그렇다면 메르헨 수집가이자 사전 제작자인 그림 형제는 그들의 사전에서 메르헨을 어떻게 규정했을까. 일곱 가지 용법이 있다. 진실한 이야기의 반대, 확증할 수 없는 기별이나 보고, 먼 데서 퍼진 뜬소문, 믿을 수 없이 부풀린, 일부러 꾸며낸 거짓말, 광의의 차원에서는 환상적인 이미지나 그럴듯한 공상, 시적인 환상으로 고안한 이야기, 마법 세계의 이야기 등.[38] 앞서 참조한 사전들과 비교하면, 반세기 남짓 세월이 흐르는 동안 메르헨의 쓰임새가 눈에 띄게 달라지고 의미장 역시 확장되었다는 게 보인다. 19세기 중엽 메르헨은 소문이나 소식이 아니라 긍정적으로든 부정적으로든 허구 창작물에 가까워진다. 오늘날 메르헨이라는 명사가 일반적으로 환기하는 속성들은 이 시기에 비로소 어렴풋이 형성 또는 발명되는 도정에 있다.

그리하여 크뤼니츠와 아델룽의 사전들로부터 꼭 한 세기가 흐른 20세기 초에 마침내 메르헨은 "신화적 사고의 잔재가 어린이의 의식 수준에 적합한 형식으로 존속한 설화 문학의 한 양식"으로 재규정되기에 이른다.[39] 우리가 정령과 자연의 신화를 더 이상 믿지 않더라도, "그것은 감정에 여전히 강력한 미적 영향을 행사한다. 어른으로 자라난 이야기꾼은 메르헨을 음미하는 중에 환상이 상연되는 어둠 속으로 자발적으로 회귀한다. 그리고 여러 면에서 전통적인 신화와 결부된 경이로운 것의 변덕과 과장을 향유한다."[40]

인류의 역사에서 겨우 백 년 남짓이라니. 옛날이야기는 놀랍게도 그다지 옛날이야기가 아닌 것이다. 그러니 우리가 아는 메르헨은 사실 얼마나 젊고 어린가. 우리가 어리다고만 알고 있는 것은 또한 얼마나

노숙한 지혜를 갖추고 있을 것인가. 메르헨이라는 아득한 무엇이
쇠락한 의미들 대신 새롭고 더 폭넓은 쓰임새를 지니게 된 까닭,
그리하여 오늘날의 메르헨이 우리가 아는 바로 그 메르헨이 된 까닭은,
물론, 19세기 초반에 진행된 그림 형제의 메르헨 수집 작업 덕분일
것이다. 나는 이 형제에게 언제든 감사한다.

*

꼭 그림 형제의 것만은 아닌 몇몇 메르헨이 특히 깊이 스며들었다.
메르헨은 몸 안에서 자잘하게 용해되어, 그것보다 더 늙거나 어린,
잊었거나 떠오르는, 겪은 일들과 들은 말들의 부유물과 결합하여
종국에는 사실과 허구의 구별이 무의미한 생의 서사를 구성했다.
환상과 증상이 되었다. 장애이자 추동력이 되었다.

자매가 있었다. 언니는 못된 짓을 해서 말할 때마다 입에서 두꺼비나
돌멩이나 오물이 튀어나오고, 동생은 마음씨가 착해서 말할 때마다
입에서 보석과 꽃이 튀어나왔다.
　　특정한 시기부터 말하거나 글을 쓸 때마다 시커멓고 끈적한
오물을 토해내는 환상… 오랜… 마비와 폐색… 내가 하는 말, 내가
쓰는 글, 외국어는 더군다나, 모두 부적절하고 부정확하고 불협화음과
터진 틈과 깨진 금으로 가득… 내 눈에도 참혹한 이것은 타인의 눈에는
얼마나 못나고 흉하게 보일까. 말뿐만 아니라 그런 말을 토해내는
자신마저 역겹고 혐오… 견딜… 말하고 싶지 않다. 쓰고 싶지 않다.

여기까지 쓰고 나서 샤를 페로의 원작 「요정들」(1697)을 확인해보았다. 언니의 입에서는 독사와 두꺼비가 나오고, 동생의 입에서는 장미꽃과 진주와 금강석이 나온다. 그러나 메르헨 읽기의 효과는 디테일의 정확한 기억이 아니라 이야기의 원재료를 자신의 고유한 환상으로 변용하는 무의식의 운동의 촉발에 있다. 주어진 것을 그대로 옮기는 일이 불가능하며 바람직하지도 않은 이상, 있었는데 사라진 것과 없었는데 나타난 것을 추적하는 일에 마음을⋯

돌멩이와 오물은 어디에서 왔나. 독사는 어디로 갔나. 어릴 때 읽은 번역본에 독사가 있기나 했을까. 무엇이 시커멓고 끈적한가. 다른 기억과 환상 들을 더듬거려본다.

지금은 뱉어낸 말이 그다지 끔찍하지 않다. 측은하고 가련하다. 나는 너를 왜 그렇게 미워했나. 환상은 진화하되 증상은 지속되어, 나는 이제 내 안에 막혀 나오지 않는 말들로 인해 울렁이고, 말하지 않고 글 쓰지 않는⋯

피리 부는 사나이. 이 전설에 너무나 매혹된 나머지, 피리 부는 사나이가 나오는 노랫말도 짓고, 피리로 아이들을 꾀는 대신 현악기로 마을 사람들의 연회를 망치는 꿈을 꾸었다. 피리 부는 사나이가 될 수 없다면 그를 따라가는 아이들 무리 중 하나라도 되고 싶었다. 거부할 수 없는 유혹으로 나를 불러내는 미지인의 존재를 바랐을 것이다.

모르는 아줌마나 아저씨가 사탕 주면서 아유 너 예쁘구나 나랑 같이
저기 좋은 데 가자 하면 아니에요 우리 집 거기 아니에요 하고 절대
따라가지 마라. 엄마는 누차 일렀는데. 완벽한 메르헨. 세이렌. 금지의
목소리 안에 이미 유혹의 목소리가 스물스물 기어들어온다. 어느
목소리가 더 두려운가. 어느 목소리가 더 힘이 센가. 어느 목소리가
더 아름다운가. "주면서"까지의 사려 깊고 부드럽지만 단호한 표정은
"아유"에서 미지의 바깥으로 꾀어내는 달콤한 목소리와 이러면 애가
넘어올까 안 넘어올까 호기심과 익살 가득한 눈웃음으로 급격히
전환되고 흔들림과 망설임을 감출 수 없는 "아니에요"부터 엄마는
엄마인지 나인지 세대마다 구전되어 거의 정형으로 굳은 이 오래된
말을 지금의 그녀와 똑같은 표정과 어조로 어린 그녀에게 모의했을
다른 누구인지. 「마왕」(1815)의 시적 다성성은 왜 결국 단 한 사람의
가수에 의해… 아무리 표현력이 뛰어난 가수라도 왜 결국 미성년자와
보호자와 유혹자와 시인의 목소리를 박리하지 않는지 이해한다.

소음의 매혹을 탐구하기 시작하다. 아무에게나 들리지 않는 신비로운
악기라니. 어떤 소리일까나. 세이렌. 문자로 표기되지 않은 소리들을
감지하고 싶다. 소리 낼 수 없는 문자들을 추수하고 싶다. 카프카를
읽다. 카프카의 세계에서 벽 바깥에서는 기원이 불분명한 소음이
들려오고 동물들은 기괴한 소리로 노래 부르거나 말한다. 노래하는 쥐,
요제피나. 쥐 떼와 아이들 무리를 이끄는 피리 소리. 세이렌.

문학은 소음에서 시작된다.

술렁이는 것들.

알아들을 수 없는 말에 대한 호기심과 불안. 너는 어느 나라 말이니.

아주 어릴 때부터 사람의 몸을 포근하게 감싸는 식물의 백일몽을 자주 꾸었다. 비 듣는 덤불숲 아래 잠자는 아기 사슴은 아마도 가장 멀리 거슬러 올라갈 수 있는 최초의 환상인데, 꽃무늬 밍크 담요 속에 잠들며 품은. 사랑하는 사람은 그에게만 고유한 식물의 이미지로 전환된다. 우리는 서로에게 양치류 새순이거나 너는 노란 꽃이거나 그에게 나는 느리게 너울거리는 검은 해조류.

어린 날의 작은 집에 주어진 작은 축복들 중 하나는 작은 화단이었다. 흙에 꽂은 대나무 지지대와 지붕 사이를 얽은 노끈을 타고 여름마다 조롱박, 수세미, 여주, 나팔꽃이 휘감아 올라왔다. 마른 조롱박은 우리의 장난감이 되거나 엄마와 사촌의 한때 취미였던 박공예에 쓰이고, 수세미는 수세미, 노랗고 우둘두둘한 여주 껍질이 갈라지면 반짇고리 속 단추처럼 쏟아지는 달짝지근한 붉은 살점, 나팔꽃은 꽃. 넝쿨식물은 가난한 작은 집의 꾸밀 것, 즐길 것, 볼 것, 놀 것, 먹을 것, 쓸 것, 날마다 나보다 더 쑥쑥 자라는 것, 꽃과 열매와 돌봄과 거둠을 가르치는 것. 날이 차 마른 넝쿨뿐만 아니라 노끈과 지지대까지 다 거두고 나면, 벽에 납작 달라붙어 아무도 안 보는 새 혼자 이리저리

한 해의 획을 그은 담쟁이가 검붉게 드러났다. 담쟁이는 잎이 작았고,
줄기가 여렸고, 자람이 느렸다. 지금 거주하는 이국의 작은 방 외벽
역시 담쟁이로 뒤덮여 있고, 창가에 늘어진 그것의 넝쿨…

맞아, V가 내게 화분을 주었지. 친구… 식물에 이름을 붙여주고 말을
거는 사람이 세계에 나 혼자만은 아니… 다른 언어를 배우고 말한다.
집과 몸을 감싸는 식물, 집과 옷이 되는 식물, 식물의 직물, 얽히고
짜인 식물 속에서의 삶과 잠. 잠자는 숲속 장미넝쿨과 거미줄에 휘감긴
성의 이미지에 사로잡힌 까닭은 이러한 개인적 기억과 환상의 형성과
맞닿아 있기 때문일 것이다. 기형도의 메르헨도 그런 점에서. 숲으로
된 성벽. 나… 짓고 깃들고 싶은 곳이자 타인들을 부르고 싶은…
초대한 친구들이 놀러 와 부드럽게 버석이는 소음을 내는 곳. 그러나
또한 안으로 들어온 사람들이 나의 텅 빔, 나의 아무것도 없음, 나의
아무것도 아님에 실망할까봐 여기는 아무것도 없는 곳이라 묻기도
전에 먼저 말해버리는.

가기 싫었던 먼 곳, 안 가면 안 되냐고 칭얼거렸던 곳, 너무나 싫어서
오래 잊었다가 겨우 떠오른 곳, 그곳에 포도밭이 있었다. 포도 묘목은
열심히 돌보는 듯했지만 잘 자라지 않았고 줄 맞춰 지지대를 세워도
넝쿨이 무성한 적이 없었다. 몸통과 가지는 노인네의 팔다리처럼
주름지고 불거진 마디에 사철 거무튀튀했다. 식물 뼈의 묘원이었다.
밭으로 향하는 좁은 길, 어느 날, 거칠게 우거진 나뭇가지에 작은
키로도 헤쳐 지나기 쉽지 않았다. 문득 나뭇가지 사이 희뿌옇게 막을

펼쳐놓은 거미집. 한가운데 시커멓고 큼지막한 거미가 제 집을 지키고
있었다. 자잘하게 소름 돋은 어깨를 조금 움츠리고 못 본 척 지나가면
되었다. 그런데 F의 손이 그 배부른 둥근 것을 집어 들고는 그것이
토해낸 섬세한 집이자 직물로 휘휘 말아 길섶으로 내팽개쳤다. 무엇이
더 무서운가. 무엇이 더 가련한가. 이 길을 굳이 가야 하나. 아, F는
소나기 쏟아진 뒤 길을 끊은 물웅덩이에서 물뱀을 내쫓은 적도 있다.
그를 따라 걷는 가족을 위해. 무엇이 더 위험한가. 무엇이 더 나쁜가.
다른 길은 없나. 포도밭은 수확할 것이 없었고 일군 지 두어 해 지나
다시 빈터가 되었다.

 *

오래전에 쓴 것들을 뒤적거리다 어떤 습관을 자각하게 되었다. 혼자
끄적이거나 친밀한 타인에게 서신을 보낼 때, 나오는 말들을 두서없이
다 풀어내다가도 표현이 적합하지 않다거나 아직은 마음속에만
두어야겠다고 느껴지면, 기껏 입력한 말을 다 지우고, 그 자리에 몇
줄의 빈 공간이나 말줄임표와 함께, "너무 길다. 많은 문단을 쓰고
지웠다"거나 "많은 말들을 썼다 지운다"는 등의 문장을 남겨놓는
것이다. 나중에 다시 보면 무슨 이야기였는지 전혀 기억나지 않고,
사라진 말들의 자리에 "지우다"라는 단어만 억압의 징표로 보충되어
있다.
 메르헨 환상도 풀어놓기 시작할 때는 떠오르는 것들이 마치 열한
명의 오빠를 위해 내의를 짜는 막내의 엉겅퀴 털실처럼 이리저리

엮이면서 스스로의 이야기를 짓고 잣기를 바랐건만, 아, 엉겅퀴 옷,
식물의 직물, 써나가며 지우고 접다 보니 말로 남은 것은 열한 마리
백조가 퍼드덕거리며 날아 오른 자리에 떠도는 깃털 한 줌도 안 될
만큼.

마지막으로 쓴 짧은 문장 하나를 지운다. 다 지우게 될지도 모른다.
아마도 그럴 것이다. 비밀과 그것의 토로의 수사적 형상은 무의식의
극단적인 순진함이 아니라면 고도의 의식적인 세련됨에서 비롯될 때
가장 우아하거나 폭력적으로 아름다운데, 나는 하나의 상태로부터는
이미 타락했으며 다른 하나를 구사하는 기술은 여전히 습득하지 못한
까닭이다. 유령도 될 수 없고 기계도 될 수 없다.

며칠 동안 망설이다, 썼다 지운 마지막 문장에서 골동품 상인이란 말을
따로 건져낸다. 지워진 측은한 것들을 다 불러낼지도 모른다. 내 피리
소리 떠도는 곳, 당신도 어디인지 잘 모를, 구름을 수집하고 번역하는
곳으로 그것들을 거두어 데려갈 것이다. 물론 신분을 숨긴 신비한
골동품 상인도 함께.

안데르센의 원작을 확인한 결과 엉겅퀴가 아니라 쐐기풀이다.
엉겅퀴는 어디에서 왔나, 쐐기풀은 어디로 갔나. 나중에라도 찾아
헤매기 위해 고치지 않고 그대로 둔다.

숲속의 성

키가 여전히 자라나고 있던 시기의 이야기다. 이제 와 떠올려보면 그것은 기이하다면 기이하다고 할 수 있는 풍경이었다. 우리 집은 두 개의 길이 ㄴ자로 만나는 접점에 있었고, 따라서 2층의 내 방 창문으로는 문자의 첫번째 획처럼 앞으로 뻗은 골목길과 그 끝 집, 동네 사람들이 백양나무집이라 부르는, 그러나 담장 위로 비죽 나온 나뭇가지는 우리 집과 친척 집의 마당에서 자라는 그다지 많지 않은 화초의 이름만 아는 내 눈에 향나무처럼만 보이던, 그리하여 저 집 뜰에는 정말 백양나무라는 게 있을까 궁금해서 간혹 지나칠 때마다 남몰래 기웃거려보기도 한, 그러나 언제나 굳게 닫혀 아직 덜 자란 키와 은밀한 호기심에 가벼운 좌절감을 안기던, 집의 송판 대문이 원근법 예시도의 소실점처럼 나타났다. 골목 어딘가에는 저명한 국어학자가 산다는 말이 있었고, 저기에 ○○○ 선생 댁이 있어, 새삼 되풀이하는 사람도 있었다.

　문자의 두번째 획은 시장 골목이었고, 오밀조밀 늘어선 가게들은 제 이름에 충실하게 한두 종류로 묶을 수 있는 물건을 팔았다. 닭집에서는 닭과 달걀을, 꽃집에서는 꽃을, 쌀집에서는 쌀과 곡물을, 과일 가게에서는 과일을, 솜틀집 간판을 매단 항아리집에서는 솜을

틀고 항아리를, 커튼집에서는 커튼과 이불을, 신발 가게에서는 신발을,
지물포에서는 벽지와 장판을, 문방구에서는 학용품과 불량 식품을,
방앗간에서는 곡식을 찧고 떡과 기름을, 생선 가게에서는 어물을,
헌책방에서는 헌책을. 공장도 있었다. 가방 공장에서는 가방을 만들고
과자 공장에서는 과자를 만든다. 이 장소들의 대부분은 더 이상
존재하지 않고, 토박이의 기억에서조차 사라질세라, 장황한 나열은 내
나쁜 수사적 습관이라는 것을 알면서도, 우선은 떠오르는 것들을 모두
기록함으로써 골목의 고지도를 잠정적으로 재구성해본다.

취급하는 물건과 이름이 일치하지 않는 곳의 거의 유일한 예외는
경북상회라는 점포였는데, 그곳에서는 각종 가공식품과 외제와
플라스틱 제품과 그 외 다른 가게의 진열대에 놓여 있다면 왜 그런지
모르게 이상할 만한 물건들이 한꺼번에 있어서, 지금의 희미한
기억으로는, 두부나 콩나물을 사오라고 시킬 때는 야채 가게로, 계란을
사오라고 시킬 때는 닭집으로, 이처럼 그날 둘러앉아 먹을 저녁거리의
이름에 과히 어긋나지 않는 안전한 공간으로 심부름을 보내면서, 말과
사물이 일치하지 않을 수 있다는 세상의 현실을 여전히 깨우치지 못한
시기의 나에게 한 걸음씩 혼자 바깥으로 나가는 연습을 시키던 엄마가,
어느 하루는 스팸 심부름을 시키면서, 스팸은 경북집에서 파니까
그곳에 다녀오라고 했던 것 같다. 동네에 슈퍼마켓은 아직 없었다.
스팸이 무엇인지는 알아도 경북이라는 말은 도대체 무얼 가리키는지
아무것도 떠올릴 수 없어서 그 말이 설마 가리키는 게 있으리라고는
생각하지도 못했던 시기의 이야기다. 따라서 그것은 오로지 순수한,
말. 당시의 내게 지리의 인식은 서울특별시로 시작되는 집주소를

겨우 외는 수준에 지나지 않았다. 외가 쪽으로나 친가 쪽으로나 모든
친척들의 주소지 역시 같은 말로 시작했다.

경북상회와 비슷한 경우로, 엄마와 함께 가야만 길을 잃지 않을
만큼 조금 멀리 있던, 내가 태어난 종합병원 근처 상점의 이름은
근대양행이었다. 그곳에는 부인용 속옷과 스타킹과 손수건과 양산
따위가 있었다. 조금 더 자라 그곳으로 향하는 길, 인적이 드문 틈을
타, 엄마는 내 어깨를 감싸고 걷던 손을 더 내려 갑자기 가슴을
토도독 건드리더니, 아앗, 깜짝이야, 놀라운 비밀을 속삭여준다. 호호,
이제 여기가 이렇게 콕콕콕 아플지도 몰라. 왜? 그거는 젖망울이
생겨나려고, 그러면 아파. 헤에, 많이 아파? 아니, 이렇게 콕콕콕.
우리는 걸으며 代書所를 지난다. 고통의 원인을 알고, 그것에 미리
대비하고, 심지어 반드시 오는 그것을 두려움이 아주 없지 않아도
기다리게 되기까지 한다면, 그것은 맞이하고 견디고 겪어낼 만해진다.
게다가 적절한 시간이 경과하면 통증은 어느덧 제 몫을 다하고 사라져
있다. 인간은 성숙해 있다.

근대양행의 물건들은 넓게 보아 한 범주라 할 수 있지만 그것들을
왜 양행이라고 하는지는 알지 못했다. 단지 여자와 관계된 무엇이라
인식되었다. 근대는 무엇일까. 궁금증은 오래도록 지속되었지만
적극적으로 답을 구하지는 않았다. 물음표는 마침표가 따라오지
않아도 혼자 즐겁다. 차후에 내 삶의 결정적 성향이 된, 지시물에
귀속되지 않은 말들이 야기하는 거의 착란에 가까운 쾌락, 그에
필연적으로 수반되는 혼란과 불안, 진입해야 하는 세계에서의 탈구,
그리고 말하기 쉽지 않은 사후적 증상과 고통. 더듬어보건대, 이

시기의 안온한 무심은 그 원인들 중의 하나일 것이다. 세계와 언어와 인간 사이에 발생하는 비극의 특수한 한 양상에, 그러한 비극은 나뿐만 아니라 누구에게나 반드시 온다 할지라도, 불행히도 나는 전혀 예비되어 있지 않았다. 어느 만큼이 내 잘못인가.

2층의 창에서 비스듬히 내려다보는, 골목길의 좌우로 펼쳐진, 정말 펼쳐졌다고 표현할 수밖에 없는, 낮은 집들은 모두 적당한 농도로 물들고 바랜 먹빛 조선 기와 지붕을 이고 있었다. 그 골목길만이 아니었다. 획들의 끄트머리에서 흰 무의 실뿌리처럼 연약하고 조용하게 피어나는 다른 길들, 다른 집들. 우리 집을 제외하고, 큰집, 할머니네, 큰엄마의 친정, 이모네, 오촌 큰아버지네, 그리고 몇몇 친구네 집들, 내가 걸을 수 있는 길들의 들어갈 수 있는 집들은 거의 모두 한옥이었다. 나이테 결을 따라 노랗게 윤이 나거나 붉은 옻칠을 입힌 대문, 연한 황토와 백토를 교차시켜 드문드문 격자 문양으로 멋을 낸 담장, 화강암 문턱을 올라 어린 몸에 너무나 무거워서 끼이이익 천천히 밀어야 겨우 열리는, 열기 전에 둥근 무쇠 문고리를 짐짓 탕탕 쳐보기도 하는, 바깥에서 사촌이나 친구를 부를 때 누구야 노올자 대신 텔레비전에서 본 것처럼 뒷짐을 지고 에헴 헛기침과 함께 게 누구 있느냐 이리 오너라 새된 목소리로 외쳐보기도 하는 대문. 들어서면 어둡고 서늘하고 습습한 문간, 뒷간이나 행랑방이 있기도 하고 없기도 한. 행랑방이 있다면 장가가지 않은 삼촌이나 세 든 사람이 기거하던. 친구네 집 담벼락 앞 골목에서 놀다 보면 때로 행랑방 창살 밖으로 이상한 소리가 흘러나올 때도 있었다. 할머니가 그러는데 저 아저씨는 북한 라디오를 듣는대. 소름이 혹 끼치는 어둑신한 문간을 냉큼 넘어,

내리쪼이는 빛을 가득 품은 화사한 마당에 들어서면, ㄴ이나 ㄷ이나
ㅁ이나 또는 있을 법하지만 읽을 수 없는 문자의 형태로 지어진
집을 둘러 반들반들한 툇마루와 댓돌, 먹으로 흘린 한문이 쓰여 있는
기둥들과 때로는 철지난 立春大吉 화선지, 해마다 새로 풀 쑤어 바르는
장지문에는 종잇장 사이로 사촌이 납작하게 말려 배열한 은행잎과
단풍잎이 곱게 비치고, 가녀리고 예뻐서 결을 따라 자꾸 만져보는
문살. 겨울에 마루에 나앉으면 기왓골을 타고 고드름이 내려오고
이모는 난로에서 고구마를 구워준다. 내가 특히나 좋아한 것은 마당,
마당이었다. 나팔꽃, 분꽃, 담쟁이, 사루비아, 꽈리, 치자는 우리 집에도
있었지만, 그렇다고 해서 우리 집에 있는 비좁은 뒤란의 화단을
마당이라 할 수는 없었다. 마당. 붉은 벽돌 가두리의 화단을 가운데
두고, 대청마루에서 광으로, 건넌방에서 문간방으로, 장독대에서
뒤란으로, 말하는 꿀벌처럼 선을 그으며 가로지르고 휘돌 수 있는
마당. 할머니네와 이모네 집에는 우물도 있었다. 부뚜막과 아궁이와
무쇠 솥은 어느 집에나 있었다.

며칠에 걸쳐 위의 문단에 자꾸만 작은 말들을 덧붙인다. 떠오르는
기억 조각들을 모두 잇고 싶다. 다시 볼 수 없이 혼자 떠나는 어린
사람에게 도시락을 챙겨주고, 옷깃을 매만지고 여며주고, 돌아서기
전 외투 주머니에 초콜릿과 차가운 귤도 담아주는 마음으로, 이 글을
마지막으로, 지금 아니면 영원히 하지 못할 말들을 그 장소에 모두
건네주고 싶다. 망설인다. 그러다 몇몇 말들을 거둔다. 차마. 나 혼자만
애틋한 색색의 헝겊 조각과 부뚜막의 감각에 관한 말들을.

옥상에 올라 그림을 그렸다. 종이 한가득. 여름날 오전의 청명한
햇살이 담담히 배어드는 먹빛 조선 기와 지붕들. 조선 기와. 이상하게
들릴 수 있겠지만 그때는 그저 기와라 하지 않고 조선 기와라 했다.

첩첩이 겹친 지붕들 너머로 낮은 뒷산이 있었고, 봄에는 벚꽃,
가을에는 단풍, 흐드러진 산중턱에는 짓다 만 고딕 양식의 성이
있었다. 창문을 통해 보면, 잔잔한 밤바다 빛깔의 기와 물결을 멀리서
굽어보는 숲속의 성. 그러나 아무리 멀리 기억을 거슬러 올라가도
언제나 허리께부터 철골에 감싸여 잠자기만 하던, 레이스 문양 회백색
파사드에, 높이 치솟은 두 개의 탑이 뾰족한 박공 하나를 호위하는
성. 메르헨이나 카프카의 소설에 나오는 이국적인 풍경이 여전히
키가 자라던 시절의 나에게는 일상의 현실이었고, 그것이 동화책이나
세계대백과 바깥의 서울 풍경으로는 이상하고 낯설 수도 있다는 것을
나는 아주 오랜 뒤에 이제는 찾아볼 수 없는 먹빛 지붕들까지 다시금
상기해내고 나서야 깨달았다. 이제 낯선 것은 성뿐만 아니라 쑥절편
쟁반처럼 펼쳐진 기와 경사면들과 장지문 밖 마당으로 피어나는
저녁의 노란 불빛, 그리고 어쩌면 한 집에서 한 물건만 사고파는 시장
골목이기도 한 시대. 낯설거나 사라져가는 그 세 가지가 모두 모여
있는 곳에서 나는 나고 자라고 살았다. 성과 마을과 장터. 그리고 성을
둘러싼 숲. 세상은 메르헨과 같지 않으나 그것을 현실적으로 명확히
인식하는 데 있어서 나는 꽤 늦은 나이에 이르기까지 아둔하거나
무심했고, 그 백치성의 대가를 이제 와 지나치게 비싸고 혹독하게

치르고 있으며, 이러한 사태의 일부는 어쩌면 내가 거주했던 풍경에
기인할 수 있다.

창밖으로 눈을 돌리면 언제나 그 자리에 있는 성. 사월의 밤이면
숲길로 벚꽃놀이를 가고, 해마다 한 번씩 성 언저리의 밤하늘 위로
화려한 불꽃놀이가 열려, 온 동네 사람들이 골목에 몰려나와 펑펑
폭죽 터지는 소리에 눈을 반짝이며 장관을 구경했지만, 숲을 다 지나
언제나 미완성인 그곳까지 가보았다는 사람은 아무도 없었다. 성이
축조가 중단된 채 오랜 세월 철골 넝쿨 속에 버려진 까닭은 성 뒤편 숲
건너 드러나서는 안 되는 비밀의 장소가 있어서, 다 지어지면 사람들이
성에 올라 그 비밀을 알게 되기 때문이라는 소문이 돌았다. 어린 귀가
들은 것은 그 정도였다. 창문 밖으로 나는 비밀을 가린 미완의 성을
응시한다. 다니던 여학교는 벚나무 가지 드리운 숲 자락에 있었고,
우리 저기 가보자, 어느 방과 후 사춘기의 담대한 친구들과 어울려
재잘거리며 향한 성으로의 오르막길은 한참 걷다 보니 막혀 있었다.
철책 너머 오랫동안 사람의 손발을 타지 않은 무성한 수풀. 검푸른
습기 속으로 꼬리를 감추는 숲길.

키가 거의 다 자라나는 동안, 먹빛 지붕이 하나둘씩 헐리고, 그
자리에 연립주택이 들어서고, 성으로 향하는 길목에는 폭죽 대신
최루탄이 터지는 나날들이 늘어났다. 그사이 나는 먼 동네의 상급
학교로 진학했고, 매일 스쿨버스에 몸을 싣고 새벽에 등교해 밤늦게
돌아왔다. 창밖은 언제나 어둠만. 나는 성을 잊었다. 그리고 나서도
한참 뒤, 키가 다 자랐을 뿐만 아니라 더 이상 미성년도 아닌 시절,
드러나서는 안 되었던 성 뒤편 숲 건너 비밀의 장소에는 뜻밖에도 예술

학교가 들어섰다는 풍문이 들리고, 언제나 성을 감쌌던 철골 구조물도
드디어 벗겨졌다는 이야기를 들었다. 그러나 집 앞 골목에 늘어선 3층
연립주택들이 성을 가린 지 오래, 성이 내 방 창문에 레이스의 탑과
박공을 더 이상 드러내지 않은 지 오래. 숲마저 거의 보이지 않는다.
꽃도 단풍도 내가 모르게. 더 이상 존재하지 않는 비밀은 그것에 대한
기억이 없는 사람들에 의해 더욱 두텁게 은폐되었다. 우리 집보다
높은 연립주택에서 내 방이 내려다보일까봐, 그곳에 이사 온 모르는
사람들이 내 사생활을 엿볼까봐, 나는 낮에도 창을 열지 않는다.
완공된 성이 이주민들의 울창한 주택가 뒤로 완벽하게 사라졌을 무렵,
나는 그 동네를 떠나 타국으로 갔다. 그러므로 성에 가보았다는 사람의
이야기는 여전히 들어본 적이 없다.

그러나 성은 여전히 그곳에 있다.

그곳에 이르러야 한다고 자못 진지하게 결의하거나 이르는 것이 무슨
의미가 있을까 자못 허무하게 회의하기 위해 이야기하는 게 아니다.
왜냐하면 그 성은 내 방 창문에서 보이던 실제의 성이고, 유년기의
회복이라든가 부재나 상실이라든가 기억과 망각이라든가 개인과
역사라든가 키치 건축물의 정치적 운명이라든가 팔루스나 텔로스나
알레테이아라든가 하는, 그 어떤 대단한 말을 들이대며 해석한들
진부하기 짝이 없게 되는 다른 무엇의 상징이나 은유나 알레고리가
아니기 때문이다. 실재는 실재한다. 동어반복의 운명에서 벗어날 수
없이. 다른 어떤 사물, 다른 어떤 현상, 다른 어떤 이름과도 치환할 수

없이. 고유한 물성과 존재감으로. 나날들의 익숙한 풍경 속에 불현듯
선 낯을 도려내는. 숲속의 성은, 다른 어떤 것이 될 수 없이, 숲속의
성이다. 그러므로 다른 어떤 것이 될 수 없는 이 숲속의 성에 대해, 다른
것들, 예를 들어 우리 집의 장독대라든가, 이모네의 우물이라든가,
할머니네의 차갑고 어두운 대청마루라든가, 이웃집들의 행랑채라든가,
심지어 타국에서 방문한 다양한 양식의 다른 성과 성당 들에
비교하자면, 이 짧은 이야기의 이름을 그것에 헌정할 수만 있을 뿐,
나는 달리 할 수 있는 말이 아무것도 없다. 그 성이 어느 순간 떠올랐다,
나의 저류로부터.

검은 숲, 동어반복, 흰 숲

지난주에 친구들이랑 슈바르츠발트 하이킹 했어요. 아아. 너무 너무
좋았어요. 아주… 뭐랄까… 어떤 경험이었냐면… 어릴 때, 동화책
읽을 때, 헨젤과 그레텔 같은 것, 거기서 개네들이 길 잃어버리잖아요.
거기가 슈바르츠발트라고 해서, 그때부터 슈바르츠발트에 완전
매혹되었어요. 이름이 너무 멋있어서요. 슈바르츠발트, 슈바아츠 발트,
슈바아-츠, 발ㅌ. 하하. 발음 너무 멋있지 않나요. 슈바르츠발트는 포레
누아르. 약간, 동어반복이죠. 번역하면. 그래도 포레 누아르나 블랙
포레스트라고 하면 안 돼요. 꼭 슈바르츠발트라고 해야 돼요. 소리
자체. 그래야 아름다워요. 그렇게 불러야 진짜 어두워요. 그러니까
어떤 점에서는 번역할 수 없는 말이에요. 너무 멋있어서, 그 말이,
그런 게 진짜로 있다는 걸 알았을 때 완전 깜짝 놀랐어요. 왠지 그런
건 세상에 없는 거 같잖아요. 동화책에만 있고. 횔덜린 시에도 나와요.
슈바르츠발트. 진짜 멋있어요. 읽으면 심장이 뛰어요. 그래서 더
매혹되게 되었어요. 검은 숲, 검은 숲, 검은 숲이니까. 후후. 이름이
검은 숲이니까 이름처럼 진짜 검은지 너무 궁금했어요. 그래서
진짜 슈바르츠발트에 간다고 해서 가기 전부터 너무 설레고 너무
떨렸어요. 아, 근데요, 진짜 검은 것 있죠. 한낮이었는데도, 숲속에

들어가니까, 진짜 어두워서 하나도 안 보였어요. 아아. 너무 깜짝
놀라고 너무 기쁘고 너무 매혹되었어요. 앞에 친구들이 걸어가는데도
안 보였어요… 길에 그늘이… 음. 퍼, 퍼 트리, 이거 불어로 뭐라
그러나요. 에프, 이, 에흐. 뺑, 뺑 아닌데. 그건 그냥 파인 트리. 아아.
뭐더라. 무슨 나무냐면 그 왜 숲에 가면 키 큰 나무들 있잖아요.
잎사귀가 바늘처럼 생긴 종류에 속하는 것. 한국말로는 전나무.
크리스마스 트리 만들어요. 아, 사뺑, 사뺑 드 노엘. 하하. 맞다. 그거요.
사뺑. 숲속에 길에 전나무들이 막 솟아 있어서, 빽빽하게, 하늘을 다
덮고 있어서, 몇 백 년 동안… 아아. 그걸 어떻게 말해야 할까… 너무
기뻤어요. 얘는 진짜 검구나. 자기 이름처럼. 아아. 그 어둠이란… 난
테네브르라는 단어가 좋아요. 테네브르. 이것도 번역할 수 없어요.
진짜 테네브르였어요. 밤에 걸었으면 더 좋았을걸. 그러고 싶어요.
밤에 아주 어두울 때, 바람 불 때, 전나무 소리 듣고 싶어요. 드넓은
숲에서 잎사귀들이 한꺼번에 떨리는 것… 까맣고… 아아. 너무 멋있을
것 같아요. 물론 그것도 휠덜린 때문이죠. 그는 미쳤어요. 당대에
진단받은 병명은 움나흐퉁. 나흐트. 말 그대로, 밤에 둘러싸이다,
그런 뜻이잖아요… 머릿속에 까만 밤이 한가득인 거예요. 마음이
밤에 지배되는… 음… 마음을 홀리는… 움나흐퉁… 아주 시적인
말이에요… 음… 근데 내가 왜 기뻤냐면… 더 잘 설명하자면…
뭐랄까… 자기 이름이랑 존재랑 일치하는 것… 맞아요. 그런 것과
같이 있는 것. 이름이 존재와 만나는 그런 순간을 목격했다고나 할까.
슈바르츠발트는 이름만 슈바르츠발트가 아니라 정말 슈바르츠발트.
그때의 환희. 막연한 게, 상상한 게, 실제가 되는 것. 더 정확하게 뭐가

기쁘냐면, 내가 그 어둠을 걸었다는 것. 그 완벽한 어둠을 지나갔다는 것. 그 시간을 길게 통과했다는 것. 그 진짜 어둠 속에 있었다는 것. 내 몸으로 어둠을 마구 받아들이고 느끼는 것. 맞아요. 그냥 거기 있었다는 것. 거기에 있는 것. 마침내. 음… 그래요. 그런 거요.

아주 매혹적이군요! 이 이야기로 님의 논문을 쓸 수도 있겠어요!
　　네? 아하하. 이걸로 어떻게 논문을 쓰나요? 그냥 내 얘긴데. 이런 건 논문에 쓸 수 없어요.
　　하지만 방금 님의 말 안에는 뭔가가 있어요. 님에 관한. 그걸 글로 쓰는 거죠.
　　그런가요? 훗. 잘 모르겠는데요. 하지만 논문은 300페이지나 써야 되잖아요. 이것은 그냥 어떤 한순간의 삶의 이야기예요.
　　그렇기만 할까요?

몇 년이 지난 지금도 잘 모르겠다. 그때 P는 왜 내 이야기에 자기도 즐거워했는지. 내 암담의 내핵에 왜 그답지 않게 이렇게나 구체적이고 특수한 조언을 해주었는지. 아마도 어둠을 되살리려 애쓰는, 어둠의 매혹을 제대로 전달하지 못해 안타까워하는, 내게서 평소의 우울한 무기력과 다른 진지한 희열이 느껴졌기 때문인지. 그러나 한나절의 여정 이야기로 왜 평범한 산문도 아니고 무려 책 한 권 분량의 논문을 쓸 수 있다고 생각했는지는 정말 모르겠다. 논문이 어떤 주제에 어떤 형식을 갖춰야 하는지는 댁도 학계에서 겪어봐서 잘 알 텐데 그런 말도 안 되는 소리를 하고 그러시나. 뭐야, 아저씨. 바보 같잖아.

그러나 P의 말은 선한 마녀의 주술처럼 신비로운 효과를 발휘하여, 신경증 기질의 인간답게 일단은 의심하며 거부했음에도 불구하고, 말하기와 글쓰기의 불능으로 생활 자체가 마비되는 때마다, 나는 그의 말을 마음속 서랍에서 펼쳐보며 다시 조심스러운 용기를 낸다는 것이다. 그럴까. 내게는 정말 말하고 쓸 만한 무언가가 없지는 않은 걸까. 나는 정말 그럴 능력이 되는 걸까. 그런데 도대체 내 말 속의 무엇이 나에 관한 무엇이라는 것인가. 어둠인가. 동어반복인가. 불가능한 번역인가. 걷기, 놀람, 매혹, 기쁨인가. 눈이 어둡고 귀가 어두워 알아차리지 못한 내 말 속의 다른 그 무엇은. 나는 도대체 무엇으로 어떻게 이 힘겨운 작업을 완수할 수 있다는 것일까. 무엇은 무엇인가.

다시 불안하고 숨 막히는 나날들이 찾아와, 나는 다시 그의 말을 떠올리며, 무엇의 자리에 들어갈 만한 것 하나를 풀어내본다. 이 글을 다 쓸 무렵 나는 다시 담대해져 있기를.

아, 검은 숲을 걸을 때 흰 빵도 조금씩 뜯어 떨어뜨릴 것을, 아쉽구나.

*

좋아하지 않는 것 : 하얀 포메라니안, 바지 입은 여성, 제라늄, 딸기, 클라브생, 호안 미로, 동어반복, 애니메이션, 아르투르 루빈스타인, 별장, 오후, 사티, 바르톡, 비발디, 전화하기, 어린이 합창단, 쇼팽의 콘체르토, 부르고뉴의 브랑슬 춤, 르네상스

시대의 무곡, 오르간, 마르크-앙투안 샤르팡티에, 그의 트럼펫과
팀파니, 성정치적인 것, 격한 싸움, 주도권, 정절, 자발성, 모르는
사람들과의 저녁 모임 등.

롤랑 바르트, 『롤랑 바르트가 쓴 롤랑 바르트』(1975)[41]

동어반복은 독특한 언어 현상이다. 동어반복에 관한 몇몇 서구의
언술은 그것의 형태소를 점검하는 데서 시작한다. 그리스어로 "같음to
auto"과 "말logos"이 결합된, 말 그대로, 동어반복은 같은 말이다.
단순해 보일 수도 있지만, 동어반복은 마치 판도라의 상자처럼 언어와
세계, 기호와 지시물, 명명, 의미, 시와 리듬, 진리, 기원, 반복과 차이,
동일자와 타자, 권력과 이데올로기 등 철학과 문학의 중요한 주제들을
내포한다. 그런데 동어반복에 관한 의견들을 찾아보면 은연중에든
공공연하게든 그것에 적대적인 감정을 투사하고 부정적인 태도를
표출한다는 점이 특기할 만하다. 같은 말 또 하는 동어반복은 말과
글에 대한 "태만, 무관심, 부주의"에서 비롯되는 "쓸데없고 불필요한
반복"이자 "무의미한 잉여"이며, 이야기를 "길게 늘려 지루하고
공허하게" 만든다. 동어반복은 "나쁜 것"이므로 "피하고 없애야
한다." 출처 표기가 무의미할 만큼, 어떤 문헌이 반복 이전의 기원인지
추적하는 노력이 부질없을 정도로, 동어반복에 관한 대다수의 글은
그것에 대한 부정적 입장을 역시나 동어반복적이고 따라서 상투적인
문형과 어휘를 사용하여 재생산한다. 그만큼 도덕적인 관점에서
게으른, 경제적인 관점에서 무용한, 미적인 관점에서 권태로운,
동어반복은 총체적으로 언어 사용자가 언어에 자행하는 악이다.

이제 여러 질문이 생겨난다. 동어반복에 관한 말이 그것에 관한
기존의 말을 끌어들여 반복하지 않고는 지탱되지 않듯, 동어반복에
대한 비판 역시 이전의 관습적 표현들을 똑같이 되풀이하듯, 과연 말과
글에서 동어반복을 완전히 제거할 수 있을까. 동어반복을 말소하거나
최소화함으로써 언어는 어떤 도덕성과 경제성과 미를 구현할 것인가.
동어반복 없는 신중하고 유의미하며 간명한 언어는 과연 이상적
언어인가. 언어의 경제성과 미는 화자들 사이의 원활한 의사소통에
어느 정도 필수라 하더라도, 언어 자체에 대한 화자 개인의 도덕적
태도는 왜 문제시되는가. 다시 말해, 언어에 게으르고 무관심하다는
것은 어떤 상태이자 행위이며 그것은 왜 비판받는가. 또한, 합리와
타당을 가장한 모든 논거들에도 불구하고, 동어반복에 대한 저항에는
왜 경멸, 분노, 공포, 혐오, 짜증, 죄의식 등 신경증적 감정의 잔여물이
같이 누출되는가. 이 부정적인 감정들은 동어반복을 매개로 실제로는
무엇을 겨냥하는가. 질문들에 답을 더듬어보기로 한다. 아마도 여기서
모든 답이 주어지지는 않을 것이다. 게다가 몇몇 질문에는 내가 아니라
동어반복 비판자들이 직접 답하는 편이 합당하다. 따라서 이것은
질문이라기보다는 항변에 가깝다.

동어반복에 가장 격렬한 반감을 보인 비평가는 롤랑 바르트이다.
『오늘날의 신화』(1957)에서 바르트는 보수 우파 성향의 중산층과
소시민들이 구사하는 특유의 화법을 폭로하고 비판한다. 다른 삶의
발명 가능성과 세계의 변혁을 부정하고 그러한 희망과 실천을
제압하기 위해, 그리고 자기에게 이익과 기득권을 보장하는 체제를

유지하기 위해, 보수 우파는 특정 계급이 전유해서 굳고 퍼졌을
뿐인 언어 사용법과 그것에 의한 세계 재현을 자연의 보편 원리로
승격시키려 한다. 현 체제를 초월적 자연으로 상정하고 합리화하는
언어, 그것이 바로 특정 이익 집단이 지배하는 현대 사회의 신화이다.
커다란 악을 은폐하기 위해 마치 백신인 양 작은 악을 방패 삼아 미리
반성하고 고백하는 말, 노동의 산물인 사물들에서 역사성을 제거하는
말, 타자를 부정하고 동일자로 포섭하려는 말, 세계와 사태의 복잡성을
이분법적으로 축소하며 판관으로 나서는 양비론 등과 마찬가지로,
동어반복은 순수한 화법을 넘어 정치적 차원에서 권력자와 소시민
계급을 포함한 대중이 사회의 현 상태를 유지하고자 유포하고
체득하고 실행하는 수사법이다.[42]

바르트에 뒤이어 장 보드리야르는 동어반복을 대중 언어의
특징들 중 하나로 파악한다. 대중 언어는 특히 선전선동과 광고의
언어로, 정치적이고 상업적인 이것들의 전략은 "사회를 평준화하여
일체화하고, 모든 인간 관계를 그것들이 강제하는 코드에 따라
재현하고, 그렇게 평준화된 사회를 지령과 유혹의 양식으로
통제"[43]하는 것이다. 동어반복은 선전선동과 광고가 사용하는 코드들
중의 하나로, 정치 구호나 상표를 주술처럼 반복함으로써, 언어를
구호와 상표라는 단 하나의 기호로 환원시키고 논증의 담론이 열려
나아갈 길을 차단한다.[44] 바르트와 보드리야르의 비판대로, 상업
광고, 정치 구호, 억압적 위계의 현실을 고착시키려 하거나 그런
현실을 바꾸는 데 무기력해진 사람들의 화법에는 실제로 동어반복이
넘쳐난다. 뽑힐 만한 사람을 뽑아주십시오, 좋은 게 좋은 거지, 아니면

말고, 학생이 공부를 해야지 말이야, 될 놈은 되게 되어 있어.

그런데 바르트의 텍스트를 곰곰이 살펴 읽으면, 동어반복의 정치적 보수성을 폭로하기를 훨씬 넘어서, 동어반복의 기이한 발생 기제 및 그것이 발화자에게 유발하는 행위와 감정의 내밀한 본질을 파고들려 한다는 인상이 든다. 엄밀히 말해서 동어반복에 대한 바르트의 실제 관심은 담론과 정치의 기호학적 상관관계가 아니다. 바르트는 동어반복의 예문으로 의미심장하게도 "연극은 연극이다Le théâtre, c'est le théâtre"[45]를 제시한 뒤, 동어반복을 의인화하여 알레고리 드라마의 한 장면을 구성한다. 바르트는 같은 책에서 "라신은 라신이다Racine est Racine"[46]라는 문구로 다시 한 번 동어반복을 비판하는데, 그러므로, 연극이다, 동어반복은, 바르트에게.

설명이 막힐 때, 당신은 마치 두려움이나 분노나 슬픔 속으로처럼 동어반복으로 도피한다. 언어의 우발적인 결핍과 무능은 당신이 〔언어로 표상하려다 실패하여〕 대상의 본연적인 저항이라 간주하고자 하는 것과 마술적으로 동일시된다. 동어반복에는 이중의 살해가 있다. 당신에게 저항하므로, 당신은 합리성을 죽인다. 당신을 배반하므로, 당신은 언어를 죽인다. 동어반복은 적절한 시점에서의 실신이며 유익한 실어증이다. 그것은 죽음이다. 또는 만약 당신이 희극을 원한다면, 동어반복은 언어에 대항하여 권리를 요구하는 실재의 분개 어린 "공연"이다. 〔…〕 동어반복은 언어에 대한 깊은 불신을 입증한다. 그것이 당신에게 없으므로 당신은 그것을 내던진다. 그런데 언어의 전적인 거부는 일종의 죽음이다.

분더카머

동어반복은 죽은 세계, 움직이지 않는 세계를 수립한다.[47]

이것은 동어반복의 정치적 효과에 대한 설명이라기보다는 환상의
기술에 가깝다. "설명이 막힐 때," 바르트는 분개하며 동어반복의
환상에 압도된다. 이 극적 환상에는 배우 셋이 등장한다. 불특정
일반인으로서의 당신, 의인화된 동어반복, 그리고 인간인지 사물인지
무엇인지 모호한 언어. 당신에게 언어는 결핍과 부족과 무능력의
대상이다. 잠시, 앞 문장에서 비슷한 세 단어를 동어반복적으로
나열한 나의 경제관념과 미의식의 부재, 그리고 부도덕을 용서하기를.
동어반복에 저항하는 바르트의 텍스트 자체가 이미 동어반복적인
단어와 문형으로 가득하지 않은가. 동어반복을 애써 피하려는
유의어들이 여기저기 흩뿌려져 있지 않은가.

　　이 연극에서 특히 언어는 어떤 캐릭터인가. 언어의 입장에서
"그것이 당신에게 없으므로 당신은 그것을 내던진다on le rejette parce
qu'il vous manque"는 지시문은 뉘앙스가 조금씩 그러나 결정적으로
다르게 번역하고 연기할 수 있다. 동사 "rejeter"는 되던지다, 토해내다,
버리다, 몰아내다, 거부하다 등 풍부한 의미를 내포한다. 따라서
동사의 의미에 맞추어 그것의 목적어인 언어의 상상적 형상도 변화할
것이다. 되던질 수 있는 물성을 지닌 사물, 토해낼 수 있는 음식물, 버릴
만한 쓰레기, 내쫓고 싶은 사람, 거부하고 싶은 그 무엇이든, 전적으로
타자인 모든 것. 동사 "manquer"는 부족하다, 결여하다, 그립다, 제대로
기능하지 않다 등을 뜻한다. 또한 이 동사는 "먹다manger"와 철자와
발음이 유사하기 때문에, "언어가 당신을 잡아삼키므로 당신은 그것을

102

토해낸다"는 가학과 피학의 오독으로 나아갈 수도 있다. 즉, 바르트의 환상 속에서 언어는 만나지 않은 친구나 연인 같은 그리움과 배반감의 대상일 수도 있고 아직 태어나지 않은 아이나 소화되지 않은 음식물 같은 미완과 구토의 대상일 수도 있다. 어떤 경우든 언어는 고정된 형체 없이 내던지거나 죽일 수 있는 유기물이다. 즉, 언어는 사물의 부재와 죽음을 대리 표상하는 기호와 상징의 체계가 아니라 여전히 사물 그 자체다. 따라서 기호와 상징체계로서의 언어의 부재, 결핍, 부족은 당연한 결과다. 사물이 본연적으로 언어 되기에 저항하므로 언어는 결핍된다. 그리고 당신은 사물의 저항에 막힌, 가련한, 아직 생성되지도 않은 언어를 죽인다. 없는 것을 내버린다. 당신을 삼킨 것을 토해낸다. 패러독스.

언어의 불가능. 말이 막힘. 아파시아. 아포리아. 이 사태는 좌절감뿐 아니라 수치심을 유발한다. 부끄러운 사람은 도피한다. 동어반복은 언어와 관계를 맺는 데 실패한, 즉, 사물을 기호로 전환하고 사건을 해석하는 데 실패한 당신의 도피처로서, 두려움, 분노, 슬픔 같은 나쁜 감정을 뭉쳐 넣은 서랍, 부재하는 언어의 대용품, 수치를 가리는 방어막이 된다. 이미 한 말을 또 하는 동어반복은 도래하기도 전에 살해된 언어의 채워지지 않은 자리를 그것을 복제한 허상으로 메꾼다. 히스테리처럼 궁지마다 연극적으로 실신하거나 실어증을 발휘하는 동어반복은, 한마디로, 일종의 병적 증상이자 징후다. 이 환상을 구현할 최적의 드라마 장르는 아마도 마리오네트극일 것이다. 당신은 동어반복에 조종당하는 마리오네트다.

질병과 죽음의 인자로서의 동어반복. 동어반복에 대한 바르트의 혐오.
그러나 징후적으로 같은 말을 반복하는 바르트. 바르트의 아포리아,
동어반복의 문형에 스며들어 그것을 내파하는 폭력적 패러독스로써만
간신히 해제되는.

　　짧은 독서로 조심스럽게 말한다면, 바르트는 정치, 역사,
사회에 급진적 관심을 표명함에도 불구하고, 어떤 결정적인 순간,
그것들로부터 은밀하게 거리를 두고, 정치적 입장에 위배되는 취향을
노출하는데, 이러한 이율배반의 결함들이 드러나는 글쓰기에서
그러나 그의 사유는 오히려 가장 빛나는 독창성을 성취하고 있지 않나,
즉, 동어반복을 가장 화려한 방식으로 말소하지 않나, 나는 의혹한다.
동어반복이 지배하는 정치, 역사, 사회로부터, 당신은 도피한다.
당신의 사밀한 언어로. 동어반복의 대중 언어에 가장 급진적으로
저항하기 위해서. 부끄럽고 슬퍼서가 아니라 오로지 즐겁기 위해서.
독서가 지금보다 더 넓고 깊어지는 날, 나는 기쁜 마음으로 이 문단을
다 지우거나 아주 많이 고치게 될 것이다.

바르트는 『오늘날의 신화』에서 거의 20년이 지난 1975년의
자전적 글쓰기에서까지 동어반복에 대한 반감을 지우지 못했다.
하지만 제목을 보렴. 『롤랑 바르트가 쓴 롤랑 바르트』라니, 벌써
동어반복이잖아. "롤랑 바르트Roland Barthes"를 대명사로 받지
않고 굳이 거듭 발음해야만 혀가 입천장에 구르며roulant 박자 맞춰
부딪히는battre 리듬이 생겨나니까. 동어반복이 없다면 어떤 시와
음악도 없다. 이 같은 분열적 유혹을 이미 오래전부터 자각했을

바르트는 1977년에 이르러 마침내 고백한다.

> 아도라블adorable은 피로의, 언어의 피로의, 사소한 흔적이다.
> 이렇게도 말해보고 저렇게도 말해보고, 나는 내 〔욕망에 들어맞는〕
> 이미지의 동일성을 다른 방식으로 말하거나 내 욕망의 속성을
> 그것에 적합하지 않게도 말하면서 나를 소진해버린다. 여정의 끝에
> 이르러 내 최후의 철학은 동어반복을 인정하고 실행하는 수밖에
> 없다. 아도라블하다, 아도라블한 것은. 또는, 나는 너를 아도르adore해,
> 왜냐하면 너는 아도라블하니까. 나는 너를 사랑해, 왜냐하면 나는
> 너를 사랑하니까. 사랑의 언어를 이렇게 마무리짓게 하는 것은
> 그것을 처음에 세워 지은 것이기도 하다. 바로 매혹. 아무리 매혹을
> 묘사한들, 결국에는 아무래도, "나는 매혹되었어"라는 진술을 결코
> 뛰어넘을 수 없으니. 언어의 끝에 이르러, 그것의 최후의 말을 반복할
> 수밖에 없는 곳에서, 망가진 레코드판처럼 나는 그것의 긍정에
> 도취된다. 동어반복이란, 모든 가치들이 뒤섞여, 논리 연산의 찬란한
> 종결과 바보 같은 야한 짓거리와 니체적인 "응!"의 폭발이 다시
> 만나는, 이 전대미문의 상태가 아닐까.[48]

라틴어 "adorare"는 기도하고 갈구하다, 신께 경배를 바치다, 신을
숭배하다 등을 뜻한다.[49] 이 동사는 프랑스어 "adorer"에서 신을
숭배하듯 누군가를 열정적으로 사랑한다는 뜻으로 확장되었다. 형용사
"adorable"은 따라서 열렬히 사랑할 만한, 매혹을 불러일으키는 등을
함의한다. 그러나 일상생활에서 이 단어는 사랑스럽고 귀엽고 예쁘고

깜찍하고 매력적이고 멋있고 맛있고 달달하고 가슴이 녹아내리며
기분이 좋아지는 아무것이나 과장스럽게 꾸미는 데 쓰는 거의
클리셰처럼 진부한 표현이다. 와, 이 강아지 아도라블하네요. 어머,
너무 아도라블한 선물이야. 아유, 우리 손녀는 얼마나 아도라블한지.
이번 바캉스는 아도라블한 통나무집에서. 너는 진짜 아도라블 그
자체. 오, 이 버섯 타르트 레시피 아도라블하다. 연인과 버섯 타르트
레시피의 동질성과 등가성. 가장 사랑하는 대상을 가장 진부한 말로
형용할 때의 무심함, 또는 난감함, 그러나 어쩔 수 없음. 이에 대해
바르트는 다음과 같이 변명한다. "아도라블: 사랑하는 존재를 향한
자신의 욕망의 특수성에 명칭을 부여하는 데 도달하지 못한 채, 사랑에
빠진 주체는 약간 바보 같은 이 단어에 귀착한다. 아도라블해!"[50]

　　사랑. 동어반복을 피할 수 없는. 61세의 문인 앞에 기다리고
있던 최후의 아포리아. 술과 음악에 젖어 기꺼이 투항하는 증상.
동어반복이 전대미문이라니, 세상에나, 이처럼 경천동지할
패러독스를 선언하면서 수십 년 동안의 신념을 포기하고 뒤집는,
동어반복을 피하고 피하느라 온갖 아름답고 예리한 말들을 유람한
끝에 기진맥진해지신, 초로의 신사를 우리는 용서해드리는 수밖에.
미문inouï. 사랑의 말은 아무리 똑같이 반복될지라도 이전에는 한
번도 들어본 적 없는 언제나 새로운 말. 망각과 영원회귀. 아도라블,
아도라블, 아도라블. ○○○, ○○○, ○○○. 사랑해, 사랑해, 사랑해.

　　사랑이 "사랑해"의 동어반복을 피할 수 없듯, 나는 "adorable"을
그저 아도라블이라 번역하는 수밖에는. 동어반복을 피하기는커녕
이것이야말로 내 능력으로 가능한 최선의 번역이기에. 모든 번역은

결국 동어반복이기에. 검은 숲은 슈바르츠발트이기에. 번역이라는
이름으로 이루어지는 이 경이로운 동어반복으로 우리는 타자의
언어를, 타자를, 사랑하게 되기에. 그리하여 마침내 생의 한 시점
그것을 향해 가고 그것과 있게 되기에.

　　물론 "adorable"을 기존의 한국어 사전이 제시하는 대응어에
충실하게 숭배할 만한, 근사한, 사랑스러운, 귀여운 등으로 번역할
수도 있겠지만, 글쎄, 연인에게 지치고 지칠 때까지 가장 자주
되풀이하는 말이자 가장 바보 같고 진부한 말이어야 한다는, 사랑의
동어반복에 관한 두 가지 절대성의 조건을 충족시키기에는 나는
사랑할 때 사전 속의 한국어 단어들을 그렇게 사용한 적이 없으니.
너는 숭배할 만하다? 아유, 연인에게 이렇게 번역투로 말하는 사람이
어딨어. 진짜로 쓰면 연극적으로 웃기기는 하겠다. 너는 근사해?
설레는 말이기는 하지만 아무래도 어색한데 어떡하나요. 너는
사랑스러워? 물론. 하지만 이렇게 말해본 적은 그다지 없는걸. 너는
귀여워? 당연하지. 그래도 맨날 이 말만 수십 번 주고받는다면 좋을까.
물론 내게도 사랑하는 대상을 향해, 다른 창의적인 표현은 없을까 딱히
고심해본 적도 없이, 왜냐하면 내가 사랑하는 그, 그녀, 그것은 고심할
필요도 없이 당연히 ○○○ 니까, 바르트의 아도라블처럼 그저 무한히
반복하기만 할 뿐인 말이 하나 있다. 내게 "adorable"의 진짜 번역어는
사실 그것이다. 하지만 그것은 너무나 바보 같고 너무나 뻔해서 정확히
밝히기에는 부끄럽다. 게다가 나는 이 글 안에서 그 단어를 벌써 몰래
몰래 꽤 자주 사용했다는 사실.

　　변명을 보충하자면, 바르트 자신도 "adorable"의 번역 불가능성

또는 축어적이지 않은 번역의 가능성을 인정한다. 바르트에 따르면,
"'adorable'에 알맞은 번역어는 라틴어 'ipse'일 것이다. 바로 그, 실제의
몸소의 그."[51] 여기서 "ipse"는 부재자를 환기하는 대명사가 아니라
사랑에 빠진 사람 앞에 현전하는 연인 자신이다. 아도라블은 다른 말로
옮겨지기는커녕 마법의 주문 아브라카다브라처럼 그것이 형용하고
지시하는 사랑의 대상을 직접 불러낸다. 그러므로 아도라블은 당연히
"언어의 실패"[52]다. 지시 대상이 화자 앞에 실체로 현전함으로써
언어가 무용해지는 순간, 아도라블은 사라지는 언어가 지시물에
마지막으로 찍어 남긴 희미한 얼룩이 된다. 흔적이자 자취가 된다.
어쩌면 지시물의 이름이자 그 위에 덧쓴 별명이 된다. 그리하여 사랑에
빠진 사람은 자기 눈앞의 사랑의 대상 그 자체로부터 아도라블이라는
단 하나의 기호만 반복해서 읽어내고 발음할 수밖에 없는 것이다.
바보같이.

아도라블은 번역어라기보다는 일부러 비워둔 기표다. 위에
인용한 문단을 읽으며, 아도라블의 자리에 사랑할 때 당신이 연인에게
가장 자주 반복하는 가장 바보 같은 매혹과 찬미의 형용사를
집어넣기를, 각자 알아서 번역하기를, 게으르고 무책임한 오역자인
나는 권유한다.

*

검은 숲을 걷고 몇 계절이 지난 뒤 흰 숲의 꿈을 꾸었다.

흐린 겨울 숲. 온통 검게 그을린 종잇장마냥 하늘을 가린 키 큰 나무들. 공중에 신기한 악기가 매달려 있었다. 낡은 나무틀 몸통에는 나이테 무늬가 빽빽했고, 나이테보다 더 많은 현들이 촘촘히 조여져 있었다. 보이지 않는 손이 공중에 매달린 악기의 현을 한 번 뜯었다. 그러자 현이 끊어져 나가며 검은 나뭇가지들이 조금 사라졌다. 하얀 하늘이 조금 드러났다. 두번째 현을 뜯자 검은 나뭇가지들이 조금 더 사라지고 부옇게 구름 낀 하늘이 조금 더 드러났다. 세번째 뜯음에 검은 숲은 완전히 지워지고 사위는 온통 희게 흐려졌다. 세상은 순식간에 음악과 흑백의 변화로 가득 차. 악기가 한 번 울릴 때마다 그렇게 세계의 모든 어두운 존재들이 하나씩 사라지고 지워졌다. 마술처럼. 변모했다. 나 역시 어느 현이 뜯기는 순간 하얀 녹과 이끼가 슨 양손잡이 주석 항아리가 되어 희게 서리 내린 땅에 나뒹굴었다. 현들이 하나씩 하나씩 뜯겨 끊어져, 마침내 나무 악기에 남은 최후의 현이 울리자, 소임을 다한 그것은 끄트머리가 삭은 하얀 뼈피리로 변해 내 곁에 챙강 떨어졌다.

　내 곁 하얀 뼈피리. 우리는 고요히 엎드려. 나는 뼈피리 구멍들에서 스며 나오는 작고 동그란 어둠을 보고서는 저 어둠은 어찌하면 사라지려나 궁금한 한편, 그 어둠을 지울 현이 더 이상 존재하지 않는다는 사실에 마음을 크게 놓았다. 너는 세계의 마지막 어둠.

등줄기를 훑고 가는 바람. 차가운. 고요.

빵집의 이름은 빵집

베를린에서 내가 가장 좋아하는 거리의 이름은 S. 슈트라세다. 나는
이 길을 너무나 아끼는 나머지 그 이름을 함부로 알려주고 싶지는
않다. 좋아하는 것은 조심스럽게 숨길 필요도 있다는 것을, 아무에게나
들떠 나눠주면 안 되는 때도 있다는 것을, 내 아둔함을 깬 어떤 사건을
통해 호되게 배웠다. 너무 늦은 깨달음이 아니기를 바랄 뿐. 그러나
분명한 것은, 내가 만약 다시 베를린에 있게 될 때 너도 우연히 그곳에
들른다면, 또는 기쁘게도 우리가 함께 베를린에 가게 된다면, 내가
가장 사랑하는 도시, 나는 너를 반드시 S. 슈트라세로 안내하리라는
것이다. 아마도 그것은 안내가 아닐 것이다. 알고 보면, 나는 다소간
폭군적인 면모가 있는 사람이고, 이따금 나의 쾌락을 너에게도
강제하려는 비이성적 욕망을 억누를 수 없고, 내가 좋아하는 것을
내가 좋아하는 너도 좋아했으면 좋겠어, 그러니 너는 나와 함께 내가
좋아하는 그곳으로 가야만 한다. 나는 그곳으로 너를 납치할 것이다.
네 손목을 움켜잡고. 너의 눈도 가리고, 원한다면. 너의 성격과 취향
및 우리의 친밀도를 종합적으로 고려하여, 단호한 억지 대신 온건하고
예의바른 청유나 비음 섞인 애원 같은 다른 전술을 구사할 수도 있다.
아니면 무심히 대화를 이어가는 산책 도중 우연인 듯 교묘히 그 거리로

발걸음을 옮겨볼까. 그러면 별로 재미가 없을까. 어떻게든. 내가
좋아하는 그 길을, 오로지 나만 감지할 수 있고 나의 언어로만 표현할
수 있다고 감히 자부하는 매혹의 장소를, 나는 뿌듯한 마음으로 너에게
보여줄 것이다. 나는 마치 엄마의 기저귀 가방에서 갑자기 낡고 초라한
곰 인형을 끄집어내 전철 칸 한구석의 낯모르는 외국인 어른에게
보여주는 고수머리 아이와도 같을 것이다. 이것 좀 봐, 내가 너무
좋아하는 거야, 내 것들 중에 제일 멋진 거야. 누르스름한 털 뭉치를
들고, 걸음마를 갓 뗀 아이가 엄마 곁을 떠나 내게 다가온다. 자기의
비밀스러운 소유물을 자랑하고 싶어서 어쩔 줄 모르는데, 너도 나랑
같이 이 곰돌이를 갖고 놀아도 된다고 특별히 허락하고 싶은데, 그런
문장을 만들 만한 언어 능력을 아직 습득하지 못해, 붉은 뺨에 그러나
어떤 말로도 표현하지 못할 설렘과 수줍음이 섞인 미소를 함빡 머금은
소년아. 너는 나다.

자세하고 믿음직한 여행 안내서에 S. 슈트라세는 18세기 주택가의
분위기를 간직한 한아한 소로라 소개되어 있다. 동베를린에 속했던 이
거리는 젊은이들이 집결하는 쇼핑가와 항상 관광객들로 수런거리는
유명한 건축물에 바로 이어져 있음에도 불구하고 책자의 설명 그대로
언제 찾아가든 참하게 고즈넉하다. 이 길에는 마리오네트 극장이
있고, 단아하게 오래된 교회가 있고, 교회의 뒤뜰은 담쟁이넝쿨 우거진
묘지와 울창한 보리수 몇 그루를 품고, 훔볼트 대학의 분관이 있고,
그리고 무엇보다 내가 세상에서 가장 좋아하는 빵집이 있다.
　빵집은 베를린에 처음 도착한 여름에 괴테 어학원에서 사귄 대만

여자아이 하이커 덕분에 알게 되었다. 하이커는 베를린에서 자기가
거주하는 터키인 밀집 구역을 가장 좋아하고 동양인이 아니면 사귀기
불편해하는 성격으로, 반에서 자기 이외의 유일한 동양인이었던 내게
친절하고 사근사근했다. 오전 8시 30분에 시작되는 수업에 아침을
제대로 챙겨 먹고 나오는 학생은 거의 없었고, 그래서 우리는 주로
쉬는 시간 30분 동안 학원 바깥으로 나가 군것질거리를 사 들고
돌아오곤 했다. 하루는 하이커가 근처에 자기가 좋아하는 빵집이
있다면서 같이 가자고 했다. 다리를 저는 백발의 할머니가 주인인데
할머니가 너무 인자해 보여서 자주 간다는 것이었다.

　하이커를 따라 빵집이 있다는 S. 슈트라세로 들어서는 순간.
부산한 자동차 경적이며, 공사장 굴착기 소리며, 시야를 어지럽히는
펑키한 젊은이들이며, 국적 불명의 팬시한 물품을 파는 현란한
상점들이, 마법같이, 모두 사라졌다. 일순간 나타난, 베를린 특유의
나무 냄새 흠뻑 밴, 청신한 여름 공기 떠도는, 적요롭고 해사한 주택가.

　그다지 길지 않은 거리를 거의 끄트머리까지 걸어가서야 도달한
빵집은 아주 작았고, 정말이지 작았고, 테이블도 없이, 짝이 안 맞는
간이의자 두 개만 있었고, 하이커의 말대로 검은 뿔테 안경에 밀가루
묻은 하얀 작업복을 걸친 뚱뚱한 은발의 할머니와 두 명의 중년 여성이
지키고 있었고, 그들 등 뒤의 열린 문으로는 커다란 오븐이 설치된
넓은 주방이 보였다. 마음에 쏙 드는 분위기였다. 신뢰감이 우러나는
검소하고 가정적인 장소와 수수하고 다부진 그곳의 주인들.

　나는 주인 할머니에게 한눈에 반했는데, 왜냐하면 그녀의
풍모에서 이모를 떠올렸기 때문이다. 엄마보다 나이가 훨씬 많은

이모는 남편이 베트남으로 떠나 소식이 끊긴 뒤 혼자 힘으로 자식들을
키워냈다. 한때 이모는 시장에 자리를 잡고 찹쌀 도넛, 꽈배기, 고구마
튀김 등을 만들었는데, 어린 나는 놀다가 심심하면 이모의 가게로
찾아가 마음에 드는 빵을 골라 먹을 수 있다는 게 너무나 좋았다.
이모는 언제나 호탕하게 웃는 얼굴이었고, 어린 동생이 낳은 어린
조카가, 늙은 이모에게 존댓말 안 한다고 제 엄마에게 매양 혼나는
어린 조카가, 온 가게의 빵이 제 것인 양 아무거나 냉큼 집어 드는
순간에도 손바닥에서 찹쌀 반죽을 굴리며 웃었다. 이모의 임종에 나는
외지에 있었고, 내가 지키지 못한 다른 죽음의 장면들처럼, 그 비애와
죄책감을 어찌 풀어야 할지 아직 모른다.

　이 빵집을 찾아가기 전까지 나는 독일의 빵 문화에 그다지 관심이
없었는데, 왜냐하면 젬멜이나 브뢰첸 같은 식사용 빵은 고소하기가
이루 말할 수 없지만 아침을 거르니 자주 먹게 되지 않았고, 토르테
종류는 프랑스처럼 온갖 기술로 섬세하고 교태롭게 꾸미는 대신
그저 백설기처럼 넓적하게 구운 뒤 네모지게 뚝뚝 잘라놓은 게
대부분이라 시각적으로 이끌리지 않았기 때문이다. 하이커가 데려간
곳에 진열된 빵 쟁반도 마찬가지였다. 그래도 그곳의 빵은 일단 값이
너무나 쌌다. 파리 물가의 절반 정도밖에. 하이커는 베를리너였나
판쿠헨이었던가를 사고, 나는 연노란 치즈가 잔뜩 얹힌 케제슈네케를
골랐다. 할머니에게 동전을 건넨 다음 거리로 나와 종이봉투에서 빵을
꺼내 한입 무는 순간.

나는 아름다운 폭군의 노예가 되고 싶다.

쟁반마다 붙여놓은 발음하기 어렵고 기억하기 어려운 빵들의
이름표. 진열창을 둘러보며 하나하나 읽어본다. 몬크란츠,
베를리너, 로지넨슈네케, 판쿠헨, 케제슈네케, 아프리코젠쿠헨,
몬쿠헨, 아펠슈트루델, 크바르크쿠헨, 나폴레온, 키르슈만델쿠헨,
슈바인스오어, 하젤누스쿠헨, 아펠타셰, 마르모어쿠헨,
쇼코회른셴, 치트로넨쿠헨, 키르슈슈트로이젤, 요하니스베어쿠헨,
발누스슈트루델… 내가 눈으로 혀로 내 안에 녹여 안으려던 것은 그저
빵뿐이었을까.

그날 이후 베를린을 떠날 때까지 나는 거의 매일 그곳으로
발걸음을 돌렸다. 순례자나 중독자처럼. 의지의 유무와 상관없는
자동적이고도 수동적인 이끌림. 나는 짝짝이 의자들 중 하나에
앉아 맛있던 적이 없는 독일 커피를 주문하고, 지역 정보지와 교회
음악회 프로그램을 읽고, 무엇보다 듬직한 체구의 나이든 여성들에게
둘러싸여 그들이 빚은 맛 좋은 빵을 먹었다. 몇 년 뒤 훔볼트
대학에서의 게르마니스틱 프로그램을 연수하러 다시 오게 된 베를린.
S. 슈트라세의 분관에 수업 장소가 배정된 것은 내게는 거의 운명과
같은 행운이었다.

하루는 Y에게 메일을 보냈다. 빵집 이야기를 해주려. 나는 그곳을
참으로 좋아하는데 그곳은 이름이 없다는 말도 덧붙여.

참, 그런데 그 빵집은 정말 이름이 없던가. 편지를 쓰는 도중
무심코 만들어진 문장에, 나는 좋아하는 대상의 이름을 모른다는

115

사실이 뒤늦게 약간 미안해졌고, 또한 내가 그곳의 이름을 굳이 알려고 하지 않았다는 점에 대해서도 의아해졌다. 그러고 보니 그곳의 이름은 무엇일까. 그곳은 도대체 이름이 있기나 한가. 이런 무심과 회의적인 질문으로 나는 왜 마음속 은밀한 한구석에서 그곳에 이름이 없기를 바라는가.

나는 빵집의 이름을 알아낸다는 명목으로 베를린을 떠나는 날이 가까워지는 무렵에 다시 한 번 S. 슈트라세를 걷기로 했다. 길의 초입. 불현듯 두근거렸다. 마음속으로 어느 편에 걸어야 할지 모르는 내기를 했다. 그곳은 이름이 있을까 없을까. S. 슈트라세는 오른쪽으로 완만하게 휜 곡선을 그리니, 오른쪽 보도 끝에 있는 빵집은 왼쪽 보도를 택한 내가 길을 다 걸을 무렵에야 모습을 보일 것이다. 한 걸음 한 걸음 내딛으며 점점 심장이 뛰었다. 그곳은 이름이 있을까 없을까. 이상했다. 그곳의 이름은 무엇일까보다 이름이 있을까 없을까가 더 궁금했다. 길의 끝이 나타나는 순간이 두려웠다. 그곳은 이름이 있을까 없을까. 곡면을 돌아 저 앞에 빵집의 흰 외벽이 비스듬히 보이는 곳까지 왔다. 빵집 앞에는, 다행히도, 나무 한 그루가 있었고, 무성한 나뭇잎에 가려 간판이 보이지 않았다. 결정적 순간의 지연. 몇 걸음 더 걸었다. 나는 두려워하지 않기로 했다. 원인을 알 수 없는 설렘과 떨림을 억누르고, 마침내 마주 본 빵집의 이름은 Bäckerei & Konditorei. 빵집의 이름은 빵집. 고요하고 온화한 무명의 얼굴.

베를린의 나를 찾아온 사람은 모두 네 명이다. 내가 베를린에 머무른 시기에 마침 그곳에서 열린 학회 때문, 또는 여행 때문, 또는 그저 나를

보려고. 나는 그들을 모두 S. 슈트라세로 데려갔다. 그리고 빵집의
간이의자에 앉힌 뒤 그곳의 신선한 빵과 밍밍한 커피를 사주었다.
그들 중 몇몇은 내가 평소와 달리 조금 이상하다는 것을 눈치
챘을지도 모른다. 관광 명소는 혼자 다녀오든 말든 내버려두면서도,
폭군처럼, 별것도 없는 고적한 거리를 꼭 걸어봐야 한다고 끌고 가고,
이름도 없는 동네 빵집의 빵을 꼭 먹어봐야 한다고 이것저것 골라
늘어놓고, 특이할 것 없는 주택가 풍경에 괜히 심장이 뛰고 얼굴이
상기되고 무릎이 떨리며, 비좁고 허름한 제과점 안에서 혼자 신나게
재잘거리다가 갑자기 멍한 침묵에 빠져드는. 아무것도 모르고 내가
이끄는 곳으로 따라와 내가 먹이는 것을 소담스레 먹은 순진한
당신들에게 감사한다. 온순한 네 안에 부드럽고 달고 따스한 것이
들어가니, 가만히 보고 있으니, 참 좋구나. 언제든 나를 먹이며 제
수저는 놓고 나를 바라보던, 몰래, 고요히, 사람의 마음과 온화한
눈빛과 옅은 미소와 평화로운 어깨와 물잔을 모아 쥔 깨끗한 두 손을
나는 참 잘 알겠구나.

나는 그저 내가 좋아하고 아끼는 것을 보여주고 싶었다. 네가 누구든
다 보여주고 나누고 싶었다. 한낮의 베를린 전철, 금발과 홍안의
아기가 있어, 자꾸만 내 쪽으로 함빡 웃다가 엄마 품에 까르륵 얼굴을
묻었다가 또 쳐다보며 웃는가 싶더니, 저애 참 예쁘다, 근데 나한테 왜
저러는 걸까, 기어코 엄마 무릎에서 기어 나와, 아이와 어른, 남자와
여자, 노란 곱슬머리와 검은 생머리, 이렇게 자기와 여러모로 다른
내게서 용케도 단 하나의 공통점을 알아보고는, 다른 승객들은 다

내버려두고 내게 점점 가까이, 이 소중한 것을 보여줄까 말까, 아니,
미리 다 보여줄까 숨겼다 깜짝 놀라게 할까 망설이는 듯, 뒤뚱뒤뚱,
내 앞에 다 이를 때까지도 계속 등 뒤로 가렸다 가슴에 안았다
되풀이하며, 사실 너무 커서 제대로 숨겨지지도 않던 빛나는 넝마를
마침내 내게 건넸을 때, 그림에서만 보았던 환하고도 환한 푸토putto의
웃음과 함께, 말도 못 하면서, 마치 너니까 특별히 허락해준다는
양, 너도 나처럼 말 못 하는 거 알아, 말 못 하는 사람끼리 같이 놀자,
초대의 신호를 보냈을 때, 아, 그랬구나, 내가 감히 이 귀한 선물을
받아도 되겠니, 말을 통하지 않고도 찬연한 사랑의 한때, 그 순간의
말하기 힘든, 언어의 바깥에서 벅차게 샘솟는 눈물과 고동치는 심장을,
너도 느끼기를 바랐다. 아이가 아닌 나는 어리숙한 폭군처럼, 왜
그러는지 제대로 말하지를 못해서. 나는 앞으로도 어쩔 수 없다.

산문 속의 장미

나는 아직 마르셀 프루스트의 『잃어버린 시간을 찾아서』(1913~1927)
를 완독하지 못했다. 구성과 전개를 전체적으로 파악한 상태에서 아무
페이지나 남독하거나, 예술 작품에 관한 언급과 예술론이 펼쳐지는
장면을 따로 찾아보고, 식물 이름이 나오는 부분들을 선별하면서,
마음속 바구니에 담아둔 에피소드가 떠오르면 비로소 책갈피를
뒤적였을 뿐이다. 아래 발췌한 부분도 그렇다. 작가인 베르고트의
죽음을 기술하는 장면이다. 베르고트는 오랜 세월 동안 약이 듣지 않는
만성 질환, 불면증, 악몽에 황폐하게 시달리며 외부 세계와 접촉을
끊고 고독한 칩거 생활을 한다. 그러다 어느 날 한 편의 회화로 인해
은둔의 결계를 깨고 외출을 감행한다.

그는 다음과 같은 상황에서 사망했다. 경미한 급성 요독증으로
인해 그는 휴식을 처방받았었다. 그런데 어떤 비평가가 (네덜란드
전시회를 위해 덴 하흐의 미술관에서 대여한) 페르 메이르의 「델프트
풍경」, 즉 그가 숭배할뿐더러 아주 잘 안다고 자신한 그림에서
(그가 떠올리지 못하는) 노란 벽의 작은 면이 너무나 잘 그려졌기
때문에 그것만 따로 들여다본다면 마치 세련된 중국 미술품처럼

자족적인 미를 지니고 있다고 썼고, 그리하여 베르고트는 감자
몇 알을 먹은 다음 집을 나서서 전시회장에 들어간 것이다. 계단
첫머리를 오를 때부터 그는 현기증을 느꼈다. 그는 몇몇 그림들 앞을
지나쳤고, 베네치아의 대저택이나 바닷가 소박한 주택에 감도는
바람과 햇빛에 견줄 수 없는, 지나치게 꾸민 티가 나는 예술이란
참으로 무미건조하고 무용하다는 인상을 받았다. 마침내 그는
자기가 기억하는 것보다 훨씬 찬란한, 자기가 아는 모든 것과 너무나
다른 페르 메이르 앞에 섰고, 비평가의 기사 덕분에 처음으로 푸른
옷의 작은 인물들, 모래밭이 장밋빛이라는 것, 그리고 마침내 노란
벽의 아주 작은 면의 세련된 질료를 알아보게 되었다. 현기증이
더욱 심해졌다. 마치 노란 나비를 잡고 싶어 하는 어린아이처럼
그는 세련된 작은 벽면에 시선을 고정시켰다. "나도 이렇게 썼어야
했는데," 그는 말했다. "내 최근의 책들은 너무나 건조해. 이 노란 벽의
작은 면처럼 여러 겹의 색깔을 덧입히고, 그 자체로 세련된 문장을
만들었어야 했어." 그러는 동안에도 점점 위중해지는 현기증은 그를
놓아주지 않았다. 그는 한 접시 위에는 자신의 목숨이 놓이고 다른
접시 위에는 공들여 노랗게 칠한 벽의 작은 면이 담긴 천상의 저울을
떠올렸다. 그는 이 작은 면을 얻고자 경솔하게 목숨을 넘겨주었다고
느꼈다. "그래도 오늘 석간신문에 전시회 동정의 기삿거리로
나오고 싶지는 않은데," 그는 혼잣말했다. 그는 되풀이했다, "차양
딸린 노란 벽의 작은 면, 노란 벽의 작은 면." 그러면서 그는 원형
소파 위로 쓰러졌다. 역시나 순간적으로, 자신의 생명이 위기에
처했다는 생각을 멈추고, 낙관적인 마음으로 돌아와 그는 속으로

말했다. "설익은 감자가 유발한 단순한 소화불량이겠지, 별것
아니야." 새로운 발작이 그를 습격했다. 그는 소파에서 바닥으로
굴러떨어졌고, 관람객과 관리인 들이 모두 몰려왔다. 그는 죽었다.
영원히 죽었는가. 누가 그렇게 말할 수 있을 것인가.[53]

이 장면은 내용을 형식으로 구현하면서 독자에게 모방적 실천의
효과를 불러일으킨다. 소설 속 비평가와 작가가 얀 페르메이르 판
델프트의 작품 전체에서 일부에 불과한 노란 벽의 작은 면을 도려내
숭배적 응시의 대상으로 삼듯, 독자 역시 프루스트의 장대한 서사에서
꼭 한 페이지 분량을 차지할 뿐인 이 장면만 따로 오려내 오래도록
자세히 읽어보게 되는 것이다. 이 죽음의 장면은 마치 『잃어버린
시간을 찾아서』를 내리쓴 공책 한 귀퉁이에 노랗게 변색된 작은
종이 쪼가리 한 면을 덧붙인 것과 같다. 이 부분을 쓸 때 프루스트는
페르메이르다. 소설가는 화가가 되어 노란빛으로 가득한 작은 문단에
자족적인 미의 세필을 가한다. 요독증과 감자처럼 노란 색조의
명사들을 덧칠하기도 잊지 않는다. 또는 더욱 신비스럽게도 먼 이국의
장인이 되어 시대와 국경을 넘어도 변하지 않는 세련미를 발산할
소품을 제작하는 데 기예를 쏟는다.

　　페르메이르를 넘어 이름 없는 중국 장인으로. 실존하는
풍경화로부터 가상의 미술품으로. 구체에서 모호로. 눈여겨보아야
할 이행이다. 소설가-화가-장인이 만들어내는 것은, 결과적으로,
감각할 수 있는 사물로서의 특정한 예술품이 아니라 작품의 자족적인
미라는 상상적 속성, 또는 예술적 행위와 그 결과물의 자족성을

가능하게 하는 잠재적 조건들이다. 그 속성과 조건이 바로 노란 벽의
작은 면에서 우리가 진정 포착하고 감상해야 하는 그것의 "세련된
질료précieuse matière"일 것이다. "노란 벽의 아주 작은 면의 세련된
질료"라는 구절은 몇 줄 아래 베르고트의 표현을 인용하자면 "여러
겹의 색깔을 덧입"힌 "그 자체로 세련된 문장"이다. "노란 벽의 작은
면"이 무엇을 지칭하는지에 따라 "세련된 질료"에서도 여러 겹의
의미와 번역 가능성을 들여다볼 수 있기 때문이다. 노란 벽의 작은
면이 당대에 실존했을 법한 외부 세계의 건물 일부를 가리킬 때 세련된
질료는 그것을 지은 귀한 자재이고, 화폭에 재현된 형상이라 해석할
때는 그것을 그린 섬세한 질감의 고급 안료가 된다. 베르고트에게
페르메이르의 회화는 완결된 총체로서의 구체적 형상을 제시해서가
아니라 기원으로서의 무정형 질료를 응시하게 한다는 데 가치가 있다.
문학에서라면 그것은 작품이 아니라 언어 자체에 해당할 것이다.
페르메이르의 회화에서 노란 벽의 작은 면이 무엇을 가리키는지
해석이 분분한 기존의 논의에서 결정적인 답이 나올 수 없는 까닭은
여기에 있다.[54] 그림 속에서 노란 벽의 작은 면의 정확한 위치를
판별하는 데만 몰두하는 한, 우리는 언어를 여전히 현실 재현의
도구이자 세계의 거울상으로 여기는 한계에서 벗어나지 못할 것이다.

　　그럼에도 불구하고 중요한 질문. 노란 벽의 작은 면은 무엇을
가리키는가. 그것은 무엇인가. 꽤 오래 프루스트의 단어들과
페르메이르의 풍경을 들여다본 결과, 내 잠정적인 대답은 이렇다.
노란 벽의 작은 면은 페르메이르의 화폭이 아니라 프루스트의
글쓰기 안에서 비로소 생겨난다. 노란 벽의 작은 면은 언어에 앞서

존재하는 이미지의 묘사라기보다는 순수한 언어적 생성물이다. 그것은 아무것도 가리키지 않는다. 지시하는 것이 있으리라는 맹목의 믿음과 유혹적인 기대를 발생시킬 뿐이다. 노란 벽의 작은 면은 지시물 없는, 그렇기 때문에 오히려 자족적인, 하나의 기호다. 노란 벽의 작은 면이라는 "세련된 질료," 허구적 이미지이자 순수한 기호를 만들어냄으로써, 프루스트는 이 장면에서 이미지와 언어 양자에서 자족적 미의 조건을 실험한다.

　예술의 자족성. 자족적인 미. 그것은 어떻게 가능한가. 베르고트가 페르메이르의 작품을 잘 안다고 자신했음에도 불구하고 비평가의 기사를 읽기 전에는 노란 벽의 작은 면을 인지하지 않았으며 읽은 후에도 떠올리지 못했다는 사실은 매우 시사적이다. 노란 벽의 작은 면은 지시물 없이 언어로서 처음 출현한다. 그러므로 노란 벽의 작은 면과 델프트의 마을 풍경은 서로 독자적으로 존재한다. 부분이자 독립체로서의 노란 벽의 작은 면은 페르메이르의 작품 전체와 유기적인 관계가 아니다. 그것은 사실상 없어도 좋은 것이다. 그것이 안 보이는 나머지만으로도 충분히 아름다운 것, 그것에 관해서라면 맹안이자 문맹이어도 상관없는 것, 보이는 나머지만으로도 숭배하고 사랑할 수 있는 것이다. 진정 자족적인 예술은 잔인하지만 감상자의 시선, 감정, 해석도 필요로 하지 않는다. 그것은 세계의 어느 한 장소, 구멍 같은, 절대적 비지와 무감각의 영역에 자신의 거처를 정하고, 우리는 그것에 맹안일 수밖에 없다. 그것은 비가시적이다. 노란 벽의 작은 면은 그러므로 노랗다기보다는 검다. 아니, 차라리 무색이다. "여러 겹의 색깔을 덧입"은 그것은 안료의 층이 아니라 빛의 총합으로

이루어졌을 것이다. 불가능한 회화다.

　노란 벽의 작은 면은 이중으로 모호하다. 프루스트의 텍스트는 그것이 화폭의 좌표 어디에 위치했는지 알려주지 않으며 그것이 왜 아름다운지도 거의 말하지 않기 때문이다. 말하더라도 설득하려 하지 않는다. "세련된 중국 미술품"에 비견할 만한, "여러 겹의 색깔을 덧입"힌, "건조"하지 않고 "그 자체로 세련된" 등, 비평가의 기사와 베르고트의 독백은 그것의 미적 속성을 드문드문 나열하지만, 이 말들만으로 소도시의 아침 풍경 어딘가 실존 여부가 모호한 물감의 흔적을 새로이 감상하고 평가하기란 쉽지 않다. 비평가와 베르고트에게 공감하기 어렵다, 나는, 함께 느낄 수 없다. 무감각. 무감동. 결국 나는 한편으로는 이 고백을 하려고 프루스트를 같이 읽어보고 싶었던 것이다. 분명 매혹에 기인한 오랜 읽기와 골똘한 응시의 결과, 이 문단은 세련의 절정에 이른 독자적 텍스트라 경탄할 수 있을 뿐, 「델프트 풍경」(1660~1661년경)에 대한 작중 인물들의 숭배를 나는 아예 이해할 수 없다. 만약 내가 이들의 말에 근거하여 그림에서 굳이 노란 벽의 작은 면의 위치를 추적하고 그것이 얼마나 아름다운지 동의를 구한다면, 그것은 벌거숭이 임금님의 무색 너울 옷에 입에 발린 칭찬을 늘어놓고 그것을 못 알아보는 사람을 책망하는 재봉사의 협잡과 다르지 않을 것이다.

　페르메이르의 풍경화에서 내 호기심을 불러일으키는 것은 차라리 구름, 물결, 모래 같은 비정형의 자연물들이다. 특히 완연히 부풀어 오르기보다 수평으로 번지는 적운. 비가 쏟아질지도 몰라. 하지만 구름이 왜 마음을 끄는지 설명하는 일은 부질없을 텐데, 왜냐하면

내가 가상의 비평가와 베르고트의 미적 판단에 그러하듯, 누군가 내
드문드문한 말에 공감해줄지 자신할 수 없기 때문이다. 그리고 그것은
좌절과 절망의 원인이 아니라 오히려 개별적이고 다층적인 감각들의
존재에 대한 확신이 된다. 우리는 다르게 보고 다르게 느낀다.

　　게다가 아름다움에 대한 감상자의 감각적 불능은 예술의
자족성이라는 전제에서 도출되는 필연의 결과가 아닌가. 그러므로
내가 작중 두 사람의 시선과 내 시선을 합치시킬 수 없을 때 나는
텍스트를 오독한 것이 아니다. 미적인 것은, 자율적이고 자족적인
경우, 이율배반적으로 감각의 마비를 유발한다. 노란 벽의 작은 면을
떠올리지 못하자 베르고트가 기억의 말소로 인한 존재의 위기에
처하는 것과 마찬가지로, 그것의 유무 여부조차 확신할 수 없는
우리는 지각과 감정의 영도에 이르고, 이러한 독서의 효과는 죽음의
의사체험과도 같다. 베르고트의 현기증은 신체가 죽음이라는 결정적
무감각의 상태에 이르기 직전에 전율, 경직, 진동, 마비의 상충하는
신경 기능이 격렬하게 혼용하여 최종적으로 투쟁하는 단계에
진입했음을 알린다. 자족적인 예술은 인간의 운명에 무감하고, 그것의
이상은 극단적으로 추구될 경우 인간 주체의 소멸을 야기한다. "그는
죽었다. 영원히 죽었는가." 급격한 단문과 반전의 수사법은 신체
발작의 리듬을 모방하면서, 생과 사의 치명적 경계를 넘는 순간,
베르고트의 최후의 저항이자 최후의 숨결처럼 들려온다.

노란 벽의 작은 면의 아름다움은 텍스트에서 언급된 속성들의 희박한
내용보다는 오히려 그것의 발화 형식에서 감지된다. 달리 말해

노란 벽의 작은 면의 아름다움은 회화적이라기보다는 시적이다.
노란 벽의 작은 면은 페르메이르가 아니라 프루스트의 것이다.
베르고트의 독백을 특징짓는 수사법은 타인의 말을 그대로 따라하는
에코랄리아echolalia와 동어반복이고, 프루스트 텍스트의 수사법
역시 베르고트의 동어반복을 기록하는 동어반복이다. 세련된, 노란
벽의 작은 면, 세련된, 노란 벽의 작은 면, 세련된, 노란 벽의 작은
면… 동어반복은 언어의 자족적인 미를 표현하는 수사법이다.
자족적으로 아름다운 말은 시가 도달할 수 있는 극한적인 하나의
모서리다. 그것은 그 자체로 정제되고 세련되었기에 더 이상 다른
말로 바꾸어 표현하거나 설명할 수 없다. 그것은 아무것도 지칭하지
않으며 아무것도 상징, 은유, 환유하지도 않는다. 동어반복이 될
수밖에 없다. 자족적 예술에 관한 언술은 따라서 농담과 유사하다.
농담을 이해하지 못하는 사람에게 그것이 왜 웃음을 유발하는지
설명하면 더 이상 농담이 아니듯, 농담은 에코랄리아여서 입에서
입으로 동일한 형식으로 전파되면서 쾌락적 미감을 불러일으키듯,
자족적으로 아름답고 그 자체로 세련된 언어 역시 자기의 형식만을
무한히 반복한다. 언어적 평면의 한 가장자리에서 도돌이표의 겹을
쌓을 뿐이다. 그것은 배타적이기도 잔혹하기도 하다. 역시나 농담이
그러하듯. 무감과 몰이해를 배려하지 않는다.

노란 벽의 작은 면, 「델프트 풍경」 안에 있다고 상정된. 물론 어떤
이미지는 언어를 투과함으로써 비로소 보이게 된다. 언어는 우리의 눈
앞에 비정형으로 연속된 시각적 자극체를 분절하는데, 저 높은 것은

하늘이야, 저것은 구름이야, 그 아래는 9월의 숲이야, 11월의 숲과 아주 달라, 잎사귀들이 마르기 시작하고, 마른 잎사귀들은 여름과 다른 빛을 반사하고, 새로운 관능이 시작된다. 우리는 이처럼 언어에 의해 절단된 실재의 편린들을 독립적인 각각의 이미지로 인지한다. 우리는 우선 타자의 언어를 경유하여 이미지의 세계를 지각하고, 어느 순간 그것을 넘어 자신이 감각하고 포착한 이미지의 단편들에 주체적으로 이름을 부여한다. 감각한 것의 뉘앙스를 더 정확하고 세련되게 말하고 싶어 이름에 형용어들을 덧붙인다. 위의 장면에서 비평가의 언어는 실재의 파노라마에서 특히 노란 벽의 작은 면과 푸른 옷의 사람들을 절취하고 모래밭의 장밋빛 색채를 박리한다. 전시회장에서 베르고트가 응시하는 것은 이처럼 타인의 언어에 의해 재현되고 배치된 파편적 이미지들이다. 그것들은 언어 이후에 비로소 보인다. 프루스트의 기이하고 세련된 반전의 기법을 모방하여 말하자면. 베르고트는 본다. 진정 보는가. 누가 그렇게 말할 수 있을 것인가.

대답하기 전에 잠시. 언어와 이미지에 감각과 지식뿐만 아니라 감정이 결부된다면 어떨까. 말과 그림에 사랑이 스며들어 있다면 어떨까. 베르고트의 경우만은 아닌. 내 사랑의 대상을 나보다 타인이 더 잘 알고 있고 그의 시선과 언어를 통해 나 역시 내 사랑을 다시 보게 되는 생의 진실 역시 스치듯 여기 있다. 나와 내 사랑의 대상 사이에는 타인에게서 비롯된 사랑의 말이 한 겹 끼어들어 있어서, 나는 그의 언어가 인각된 망막으로 사랑의 대상을 바라보고, 내 사랑의 고백은 내 시선에 미리 새겨진 그 말의 에코랄리아에 불과할지도. 그런데 어쩌면 좋은가. 내가 되풀이하는 타인의 언어가 대상을 정확하게 재현하지

않은 거짓말이라면. 게다가 거짓의 언어야말로 어쩌면 예술이 도달할
수 있는 가장 자족적인 세련미의 한 형식이라면. 비극인가, 잔인한
희극인가.

　　위의 장면에서 프루스트의 장인적 기교가 가장 아름답고
세련되게 발휘된 언어적 질료는 어쩌면 기계적인 동어반복으로
지나치게 강조된 노란 벽의 작은 면이라기보다는, "푸른 옷의 작은
인물들"과 "노란 벽의 아주 작은 면의 세련된 질료"라는 두 명사구
사이에, 형식적으로 대등한 어구를 나열하는 일반적인 문장 작성법을
어기며 기묘하게 틈입한 "모래밭은 장밋빛이라는" 종속절이다.
파괴적 변칙에서 생성되는 세련미. 어딘가 살짝 이지러진 도자기처럼.
게다가 페르메이르의 풍경화에서 모래밭은 장밋빛이 아니다.
프루스트는 이 장면을 쓸 때 미술사가 장-루이 보두아예의 주간지
전시평을 참조했다는데, 보두아예의 원문 "금빛 감도는 장밋빛
모래밭"[55]에서 "금빛"을 지우고 "장밋빛"만 취함으로써 대상과 언어
사이의 스펙트럼을 넓게 벌린다. 그다지 대수롭지 않다는 듯 단 한
번 무심하게 발화된 이 문장은 언어가 이미지를 정확히 모사하지
않는다는 사실을 결정적으로 표출한다. 주의 깊은 독자라면 장밋빛
모래밭에 이르러 노란 벽의 작은 면을 포함하여 페르메이르의
회화에 대한 프루스트의 에크프라시스ekphrasis의 실험적인 간극과
허구성을 간파할 것이다. 그리고 그 수사적 언어를 지시 대상과
대조하며 진위를 판별하기보다는 그것이 그 자체로 얼마나 세련되고
자족적인지 미적으로 향유할 것이다. 모래밭이 장밋빛이라니,
전대미문의 아름다운 이미지 언어를. 푸른 옷의 작은 인물들이라는

명백한 사실에서 노란 벽의 작은 면이라는 의혹적인 지시물을 지나 장밋빛 모래밭이라는 완벽한 시적 허구까지. 베르고트의 현기증과도 무관하지 않은, 세계와 언어 사이 다채롭고 급격한 절리의 감각을, 우리는 향유한다.

노란 벽의 작은 면을 떠올릴 수 없었을 때 이미 비평가의 언어의 허구성을 알아차려야 했건만. 베르고트의 비극은 언어의 재현성에 대한 환상, 다시 말해 언어는 세계상을 반영한다는 믿음에 기인한다. 그는 언어와 세계 사이 괴리의 가능성을 망각한다. 그런데 베르고트의 순진하면서도 자기 파괴적인 맹목과 오인은 근본적으로 어디에서 비롯되는가. 그것은 물론 동일시와 질투와 투항이다. 자기가 잘 알고 사랑하는 것을 자기보다 더 잘 알고 더 사랑하는 것처럼 보이는 사람에 대한. 비평 언어의 권위를 승인받은 자에 대한. 비평은 허구 못지않게 실상의 변형, 사태의 착란, 가상의 제시, 세계상의 창작에 능한 언술이건만.

그러나 다른 한편 베르고트의 최후의 순간은 예술적 행위의 본질적인 일면을 드러내기도. 베르고트는 타자의 언어를 통해 기존의 세계를 인식한 뒤, 세계, 언어, 인식이 허상과 착각이 아니라고 입증하기 위해, 부재하는 지시물의 세계를 사후적으로 만들어낸다. 페르메이르의 화폭 안 어딘가에 자기의 눈동자에 입사된 노란 벽의 작은 면이라는 유령의 형상을 투영하고 모래밭을 장밋빛으로 채색한다. 덧그리고 덧칠한다. 화가가 된다. 그 형상과 색채에서 타자의 언어와 욕망을 제거한다면, 만약 그럴 수만 있다면, 설령 그러지 못하더라도, 이러한 상상적 덧그림과 덧칠은 어쩌면 감상자가

회화 앞에서 할 수 있는 가장 주체적인 감상의 행위가 될 것이다.
감상자가 창작하는 주관적 이미지는 작품의 완결성이라는 기원이
불분명한 신화를 해체하고 자족적인 미의 관념에 질문을 던진다.
필연적으로 변형과 파괴를 야기하는 감상자의 상상적 투영을
용인함으로써, 작품은 자족성을 상실하는 대신 질료의 이상에 더욱
근접하게 될 것이다. 작품과 질료, 형상과 물질, 예술가와 감상자의
차이는 무화될 것이다.

　　더 나아가 노란 벽의 작은 면에서 베르고트가 보는 이미지의
최종형은 자신이 쓰지 않은 세상에 존재하지 않는 책이다.
작가에게 이보다 더 순도 높고 귀한 질료가 있을까. 수면하던
창작심이 발로한다. 문자 텍스트가 읽는 사람에게 환청이나 환각을
불러일으키듯, 어떤 이미지와의 마주침은 문장이나 단어로 번역될
것만 같아, 아직 읽어본 적 없는 그것을 써야 한다는 의욕이 생겨난다.
조그만 물감 얼룩 하나가 환영처럼 아직 발화되지 않은 말을 응축하고
있어서, 그것을 해독하고 기술하며, 우리는 수동적인 감상자와 독자를
넘어 생산하는 사람이 된다. 번역인이자 산문인이 된다.

　　특이하게도 프루스트는 페르메이르를 "Ver Meer"로 표기한다.
화가의 분절된 이름에 "바다로vers la mer"라는 의미의 겹이 유령처럼
스며든다. 페르메이르의 풍경화는 몇 척의 배가 정박한 강둑을 그린다.
배는 델프트와 덴 하흐를 잇는 운하를 미끄러져 북해로 나아갈 것이다.
그러므로 이 그림을 세이렌의 노래라 해도 좋을 것이다. 바다로.
노작가를 절제와 파멸, 정념과 마비, 지복과 회한, 생과 사의 경계선

바깥으로 불러내는. 노란 벽의 작은 면이라는 유혹적인 가면 아래 어떤
얼굴도 형상도 풍경도 알지 못할 죽음이 기다리는. 바다로.

*

덴 하흐에 있는 페르메이르 판 델프트가 빨강, 녹색, 회색,
갈색, 파랑, 검정, 노랑, 흰색처럼 강렬한 색조들을 전체적으로
연결시키며 색채라는 것을 그토록 장려하게 담아냈다는 게
묘하지 않니?

빈센트 반고흐, 「테오에게 보내는 편지」(1885)[56]

가까이에서 볼 때 가장 좋은, 정확히 말하자면, 기술적 관점에서
가장 완벽한 그림은 서로 인접한 색의 붓자국들로서, 일정
거리에서 그 효과를 생성한다.

[…]

형상에서든 풍경에서든 회화란 거울 속의 자연과 다른 무엇,
모방과 다른 무엇, 말하자면 재창조라는 것을 사람들에게
설득하기 위해 화가들은 항상 얼마나 분투해왔던가.

[…]

나는 페르메이르 판 델프트를 떠올렸다. 근접해서 보면, 덴
하흐에 있는 마을 풍경은 도저히 믿을 수 없을 지경인데, 몇
걸음 물러나서 볼 때 추정할 법한 색깔들과는 완전히 다르게
그려졌기 때문이다.

빈센트 반고흐, 「테오에게 보내는 편지」(1885)[57]

어두워졌다. 잠자리에 든다. 장밋빛 망점이 왼쪽 어깨에 자꾸만

어른거린다. 일어나자마자 전날 쓴 부분을 다시 읽어본다. 풍경화의
복제 파일을 다시 들여다본다. 혹시 모래밭은 정말 장밋빛인가. 저
모래밭에는 장미의 입자들이 흩뿌려져 있는데, 가까이 다가가 금빛
형용사를 한 겹 걷어내면 장미색 질료의 고운 결이 펼쳐지는데, 내
시신경이 둔해서 인지하지 못하나. 색채 스펙트럼을 인식하는 데
신경과 언어의 차이는 얼마나 영향을 미칠까. 덴 하흐까지 가서 이
그림을 보았는데도 나는 왜 도무지 모래밭의 장밋빛이 떠오르지
않는가. 현기증까지는 아니어도 나는 불안하다. 장밋빛 모래밭 앞에
다시 서는 날에 나는 내 오독의 기록을 다 지울 것이다. 아니면 장밋빛
모래밭에 관한 거짓말로 남겨둘 것이다. 내가 무슨 헛된 말을 하든
용인하는 친구들과 즐겁게 돌려 읽게. 우리는 집을 나서기 전 무엇을
먹을까. 장밋빛의 무엇을 나눠 먹을까. 어쩐지 이 사소한 문제에
골몰하게 된다.

*

잠자는 사람은 시간들을 이은 실을, 세월과 세계들의 질서를,
자기 주위에 둥글게 두르고 있다.
마르셀 프루스트, 『스완네 집 쪽으로』(1913)[58]

첫눈에 그것은 납작한 별 모양 실패처럼 생겼는데, 정말
노끈이 감긴 것처럼 보이기도 한다. 물론 그저 끊어지고
낡고 서로 매듭진, 게다가 마구 엉킨, 잡다한 종류와 색깔의
끄나풀들일지라도 말이다. 그러나 그것은 그저 실패만은

아닌데, 별의 중앙에서 짧은 가로 막대가 튀어나왔고, 이것에
직각으로 다른 막대가 접합되었다. 한쪽으로는 이 막대와 다른
쪽으로는 별의 광선 부분의 한 끄트머리 덕에 전체는 마치 두
다리로 선 듯 직립할 수 있다.

　이 형상은 예전에는 어떤 합목적적 형식을 지녔으나
지금은 그저 부서진 것이라 믿고 싶어지기도 할 것이다. 그러나
그런 사례 같지는 않다. 적어도 그렇다는 징표는 없다. 무언가
그렇다고 참조할 만한 덧붙이거나 떨어져 나간 구석은 어디에도
보이지 않기 때문이다. 전체는 무의미해 보일지라도 제 나름의
방식으로 완결되었다.

프란츠 카프카, 「가장의 근심」(1920)[59]

〔하시시를 피운〕 다음 날 기록하는 것은 인상들의 나열
이상이다. 밤에 도취경은 아름다운 프리즘 같은 가장자리로써
일상과 절리된다. 그것은 모종의 형상을 이루고 기억에 더 잘
남는다. 그것은 오므라들어 꽃 모양을 이룬다, 고 말하고 싶다.

　도취에서 비롯되는 행복감의 수수께끼에 더 가까이 가기
위해서는 아리아드네의 실을 숙고해보아야 할 것이다. 실타래를
돌돌 풀어낼 뿐인 단순한 행위에 어떤 쾌락이 있는지. 게다가 이
쾌락은 창조의 쾌락만큼 도취의 쾌락과 아주 깊은 연관이 있다.
우리는 앞으로 나아간다. 그럼으로써 우리는 동굴의 굽이와
돌이를 발견할 뿐만 아니라, 과감하게 진입하여, 동굴 바닥에
실타래가 풀리며 생겨나는 다른 리듬의 희열로 인해 발견자의
행복감을 향유한다. 우리가 풀어내는 이렇게 교묘하게 감긴
실타래의 확고함은 각각의, 적어도 산문 형태를 만들 때의,
생산적 행위가 유발하는 행복감이 아닌가. 하시시를 피울 때
우리는 최고의 잠재력을 발휘하며 향유하는 산문 존재가 된다.

발터 벤야민, 「마르세유에서의 하시시」(1932)[60]

서구어 문법에서 가장 익히기 까다로운 부분은 아무래도 가정법,
조건법, 접속법 등으로 불리는 어법이 아닐까. 실제의 사건이나
사태와 어긋나는 상상을 현실의 영역으로 끌어와 겹쳐놓는 표현법.
사실의 보고나 단언이 아니라, 세계와 타자에 관한 의견, 추정, 의혹,
감정, 기대, 욕망, 체념을 담아내는 특수한 동사변화구와 문형. 현실에
저항하고 미래를 변화시키는 위반의 상상이 투사되기도 하지만,
책무에 대한 강박, 진실의 회피와 기만, 다가오지 않은 시간의 불안,
이미 지난 나날들의 회한과 죄의식이 배어 나오기도 하는.

　　이러한 표현법은 자국어를 습득하는 어린이에게도 어려울까.
어려웠던가. 나는 기억나지 않는다. 그러나 "○○ 해줘"라고 타자에게
직설적으로 요구하는 시기를 지나 "○○라면 좋을 텐데"라고 혼자
속으로만 말을 다독이기 시작할 때, 아이는 이미 사실과 환상, 가능과
불가능, 결여와 욕망이 쪼개져 대립하는 생의 선로에 진입했다는 게
확실하다. 결핍된 것, 금지된 것, 불가능한 것을 바라고 구하는 마음은
발설하기 쉽지 않다. 따라서 이 어법의 난점은 문형보다 더 본질적으로
그것의 내용이 표현과 발화에 저항한다는 데 있을지도 모른다. 아니면
언어 자체가 금지의 도구이자 결과라는 전제를 받아들이면, 위반하는
마음은 직설을 방해하는 복잡한 구조와 규칙의 장막을 필연적으로
우회할 수밖에 없고, 그러다 말이 되기 전에 지치고 허물어져 몸에
병적 증상으로 달라붙기도 한다거나. 우리는 말하다가, 말끝을
흐리다가, 더듬거리다가, 웅얼거리다가, 함묵한다. 우리는 무엇을
말하고 싶었는지 잊는다. 아무것도 말하고 싶지 않다고 생각한다. 하고
싶은 말이 없다고 고집한다.

이 어법으로 (속으로) 말할 때, 우리는 세계, 현실, 타자와 자기 사이의 거리를 이미 인식하고 있다. 따라서 무엇을 어떻게 상상하고 희구한들 이 어법의 근저에는 필연적으로 우울이 침윤되었다. 고난도의 반복 연습을 요구하며 가식적 사교를 위해서라도 필요한 이 어법을 능숙하게 구사하지 못하는 외국인은, 그러므로, 이중으로 우울한 존재다. 자기와 자기가 아닌 것 사이 결코 완벽하게 아물릴 수 없는 간극을 발견할 때 우리는 이 우울의 어법을 사용하지 않을 수 없다. 그러나 바로 그 까닭에, 이 어법으로 더듬거리면서라도 말하고 쓰기 시작하는 순간, 우리는 누가 발화자가 되든 상관없는 사실들의 기계적인 매개체가 아니라 자기만의 특수한 시야와 역사적 경험과 기억과 욕망과 감정의 주름들을 펼치는 개별자가 된다. 우리는.

게다가 뒤집어 생각하면 이 어법이 없는 언어는 순박하고 효율적이기는커녕 얼마나 폭력적일 것인가. 긍정이든 부정이든 각자가 사실이라 믿어 의심치 않는 것의 단언과 직설, 아니면 타자에게 가식적인 예의나마 차리지 않은 명령과 요구만 있는 언어라면. 세계와 현실에 대한 우리의 인식은 얼마나 단순해지고 감정의 표현은 얼마나 무미건조해질 것인가. 사태와 행위에서는 선인가 악인가, 인격과 사물에서는 좋은가 나쁜가와 유용한가 무용한가, 언명에서는 참인가 거짓인가만 문제 삼고 판단하는 언어라면. 미묘하고 모호한 감각을 더듬어갈 수 없는 언어라면. 가정과 조건의 어법이 없는 언어는 강압적 지배자와 편협한 선동가의 언어, 독단적 학인의 언어, 개별자를 대중이나 소비자의 이름으로서만 소환하는 매체와 시장의 언어다.

분더카머

*

프루스트의 에크프라시스에 이끌린 까닭은 페르메이르의 회화 때문이
아니다. 그보다는 그림 앞에 선 베르고트의 첫마디, "나도 이렇게
썼어야 했는데"라는 조건법 과거형 문장 때문. 나는 베르고트와
유사한 상황에 처한 적이 있다.

오래전 처음으로 접한 그것은 금빛 점과 사선 들이 점층적으로
교차하는 드넓은 피륙 설치물이었다. 나는 대극장의 막이라는 장소
특정적 사물종을 남몰래 동경하여 새로운 개체를 발견할 때마다
유심히 기록하곤 한다. 눈앞에 막이 없더라도 이따금 그것의 이미지를
떠올리면서 그것의 형상, 용도, 속성에 관한 공상의 실을 조금 더 잣고
감아보기도 한다. 나는 막을 만드는 사람이 되고도 싶은데, 실현성이
부박한 사건을 메타포의 차원에서라도 이루기 위해, 언젠가는 그것을
말로 엮어 드리우는, 마치 그것 같은 글을 쓰리라 소망할 뿐. 금빛
그물을 못 본 지 꽤 오래된 어느 날, 여러 사소한 계기와 우연 들이
필연으로 농축되어 제작자의 이름을 알게 되었고, 잎맥이나 피륙의
짜임새를 고배율 돋보기로 확대한 듯, 평면 위에 무채의 획들이
규칙적으로 연이으며 마침내 무늬가 율동하는 그의 다른 작품들과도
한꺼번에 마주친 날, 심장의 말은 한숨으로 터져나왔다. 아, 나도
이렇게 써야 할 텐데. 결, 매듭, 주름으로만. 유연한 탄성력으로. 부푼
결과 부드럽게 굽이진 주름 사이로 따스한 공기가 감돌게.

이미지들을 모아서 보니 그럴듯한 편물 패턴 책자 같다.

어린 날의 엄마를 떠올리면 언제나 똑같은 장면이다. 엄마는 항상 뜨개질 중이다. 봄여름에는 눈부시게 희고 가는 면사로 레이스를 뜨고 가을 겨울에는 폭신한 양모로 옷을 떴다. 나는 뜨개질에 열중한 엄마 곁에서 놀거나 잔다. 이따금 엄마를 불러 주의를 끌어보지만, 큰일이 아닌 이상 엄마는 건성으로 대답해줄 뿐, 시선은 계속 실과 바늘의 규칙적인 움직임에 머물러 있다. 엄마의 뜨개질에는 어린 마음에 불가해할 정도로 집요한 면모가 있었다. 첫코를 만들고 몇 줄 떠나간다. 뜨갯감이 어느 정도 길어지면 방바닥에 펼치고, 첫코부터 한 코씩 손으로 짚어가며, 잘못 뜬 곳이 없는지 살핀다. 괜찮으면 감을 들고 다시 떠나가고, 만약 틀린 코가 발견되면 이제껏 뜬 부분을 가차 없이 다 풀어헤치고, 그 코 직후까지 되돌아가 거기서부터 다시 뜨기 시작한다. 다시 떠나간 것이 어느 정도 길이가 되면 또 방바닥에 놓고, 그 전에 틀려서 다시 뜬 코부터 또 한 코씩 헤아려본다. 열중하여 떠놓은 감이 아무리 길어도, 남들은 알아보지도 못할 단 한 코를 바로잡기 위해, 엄마는 아깝거나 속상한 기색 없이 드르륵드르륵 단호하게 실을 뜯어냈다. 엄마, 또 풀어? 보는 사람을 다소간 질리게 하는, 잔혹한 기색이 없지 않은 그 행동을 농담으로 완화하려는 양, 이모는 엄마에게 풀뜯어멈이라는 별명을 붙여주었다.

　　뜨갯감은 그렇게 적층과 해체를 무수히 반복하면서 점진적으로 알아볼 수 있는 형상을 갖춰나갔다. 코에서 줄로, 줄에서 단으로, 제법 뿌듯한 자락이었다가도 다 풀어져 짤뚱한 쪼가리로, 짧아진 단이 다시

늘어나 긴 자락으로, 조각에서 판으로, 마침내 완성된 판들을 꿰맨
옷으로. 또는, 코에서 모티프로, 증식한 모티프들이 사방팔방 연결된
레이스로.

한 코의 잘못도 없이 철저하게 풀고 뜨고 다시 짜기 외에
엄마의 작업물의 특징은 이렇다. 좋은 품질의 원사, 다양한 무늬들을
복잡하고 세심하게 배치하기, 그리고 시간과 손길의 산물인 그것을
타인에게 선물한다는 것. 엄마가 뜨는 옷은 색상과 전체적인 실루엣은
간결했지만, 꽈배기, 솔방울, 딸기, 벌집, 마름모, 촛대 등 무수한 기본
무늬와 응용 무늬들이 앞판, 뒤판, 소매를 여러 면으로 구조적으로
분할하며 빼곡히 채웠다. 틀린 코가 없는지 자주 헤아려야 했던 까닭은
오밀조밀하게 짜 맞춘, 한 줄 한 줄 바늘을 교차할 때마다 코들을 꼬고
실을 엮는 법을 달리 계산해야 하는, 복합적인 무늬들 때문이었을
수도 있다. 무늬의 얽힘 덕에 한 코의 잘못 정도는 무던히 가려지기도
했으련만.

가족뿐만 아니라 가까운 친지들의 겨울옷과 생활 소품도 엄마의
손끝에서 만들어졌다. 기억나는 것들만 하더라도 아빠의 푸른 카디건,
큰엄마의 베이지색 카디건, 선생님을 위한 크림색 카디건, 누비 안감을
덧댄 내 옅고 차분한 마른 장미색 코트와 자주색 스웨터, 동생과
사촌의 병아리색 스웨터, 보온도시락 주머니와 손모아장갑, 큰집의
화려한 레이스 식탁보, 내 초록색 솔방울 보조가방, 아니, 그런 건
파인애플 무늬라고 했던가. 아, 그리고 중학교 입학 무렵 깜짝 선물로
받은 스웨터가 있다. 흰 바탕에 싱싱한 붉은 장미가 초록 잎가지와
함께 수놓였다. 그것을 나 몰래 뜨느라, 엄마는 뜨개질거리를 아예

이모네에 맡겨놓고 이모와 앞뒤판과 소매의 일감을 나눠 바늘을
놀렸던 것이다. 엄마가 자기를 위해서는 무엇을 만들었나. 기억나지
않는다.

엄마의 뜨개질을 보고 자란 덕분에 내 안에서 겨울의 관념은 난색
계열의 폭신하고 따뜻한 살갗으로 퇴적되었다. 나날이 서늘해질 무렵
엄마는 말한다. 엄마한테 등 좀 대봐. 왜냐고 물으면서도 고분고분히
등을 보이면 한 뼘 두 뼘 길이와 너비를 재는 손가락의 움직임. 내 등의
점자판에 찍히는 문장으로 나는 겨울이 오기 전 새 옷이 하나 생겨나
있으리라는 것을 안다. 엄마를 도울 일이란 실타래를 감을 때밖에
없었다. 나는 엄마의 물레가 되어 새 실의 사리를 두 손 사이에 걸치고
앉아, 몸은 풀려나가는 실에 맞추어 저절로 흔들리고, 내 쪽의 사리가
점점 가늘어질수록 엄마 손 안의 타래는 점점 둥글게 부풀어간다.

몇 번의 겨울이 지나 우리의 몸이 커지면서 엄마가 만든 것들은
본래의 쓰임새와 모양을 버리고 새로운 사물로 탈바꿈했다. 엄마는
작아서 더 이상 못 입는 마른 장미의 외투와 병아리 스웨터를 뜯어내,
난로 위 김을 내뿜는 주전자 부리로 고불거리는 실을 뽑아 풀고, 다시
폭신해진 실을 돌돌 말아 타래를 만들고, 두 색을 바둑판처럼 교차해서
큰 스웨터 하나를 새로 떠냈다. 남는 실은 스웨터와 어울리는 장갑과
방울 모자로. 그러고도 남아 이렇게 저렇게 모인 색색의 자투리
털실들은 솜을 채운 토끼, 사자, 곰 인형으로, 인형 옷으로. 이처럼
편물은 실이라는 소재에서 몸을 감싸는 껍질의 형상으로, 직물에서
다시 본래의 실 뭉치로, 질료에서 이전과는 다른 물체로 향하는 창조와
파괴의 순환을 겪고, 다양한 용도와 형상의 사물로 갱생을 거듭하던

실은 긴 시간을 통과하며 점점 짧아지고, 닳고, 윤기와 탄성을 잃고,
뒤섞여, 마침내 무엇을 만들어도 더 이상 번듯해 보이지 않을 빛바랜
끄나풀 뭉치의 상태에 도달한다. 편물 바구니 속에 묻어나는 실낱.
먹다 남은 라면가락이나 밥풀처럼. 한 시절에 한 가족 구성원들의 몸을
잇고 엮고 휘감고 남은 물질의 증거. 먼지. 잿빛.

회한과 기만의 어법으로 자문하곤 한다. 그때 엄마가 만든 것들
중 하나라도 다시 구할 수 있다면. 최초의 형태로든, 풀어 다시 짠
무엇으로든, 그대로. 특히 초록색 솔방울 가방과 우리 집에서는 써볼
일이 없던 순백의 레이스 식탁보. 겨울날의 뜨개질과 여름의 레이스가
아니었더라면 내 글은 어떻게 되었을까. 나는 무엇이 되었을까. 나는
언제 어디서부터 잘못되었나. 얽히고 뭉친 곳 다 풀어헤치고 다시 짜
맞출 수 있을까. 빛과 공기가 가볍게 투과하는 부드러운 형체가 될 수
있을까. 그런 심상은 어떻게 쓰나.

돌의 꿈

2009년의 마지막 일주일을 동생이 있는 멕시코시티에서 보냈다.
동생은 오랜 타지 생활을 마무리하고 이듬해 봄에 귀국할 예정이어서
현지에서의 마지막 성탄절과 세밑을 혼자 보내고 싶어 하지 않았다.
동생이 온갖 환상적인 계획과 제안으로 구슬린 탓에 내 일로 마음이
다급한데도 넘어가지 않을 수 없었다. 돌이켜보면, 각자 외지에서
홀로 보냈다면 이 겨울은 얼마나 무의미하고 흐릿하게 지워졌을까
싶게, 차후에야 명징한 색깔이 덧칠된 사소하나 결정적인 사건들이
일어났던 나날이었다.

　　서랍을 한 칸 짜 맞춘다. 리날로에 목재로. 일시와 장소의 라벨을
붙인다. 그리고 물체들을 담는다. 일방통행로, 미로, 병풍, A, 생일
메시지, 밀크 케이크, 포도주, 이집트 인형, 유니콘과 함께 있는 여인, À
MON SEUL DÉSIR, 퍼즐, 코냑, 치키스의 죽음, 재, 유골함, 레메디오스
바로, 정신분석가를 떠나는 여인, 하로초 커피, 검은 개 모양의 물병.
각각의 사물을 얽는 감정들은 아직은 너무나 모호하고 막연할 뿐.
복강을 가득 채웠다는, 수술 없이 다시 봉합할 수밖에 없었다는, 죽은
개의 내장 피막에서 자라난 하얀 섬유질 뭉치처럼. 우선은 서랍을
닫는다.

다시 서랍을 연다. 물색 새끼 해달 한 마리를 넣는다. 서랍을
닫는다.

*

2010년 1월 1일, 멕시코시티에서 파리로 돌아오는 여정, 환승지인
휴스턴 공항에서 미국 입국 심사를 받았다. 여권을 조회한 심사관은
유난히 냉랭한 태도로 이것저것 물어보더니 어딘가 전화를 걸었고,
나는 전화를 받고 출동한 경찰에 의해 아무런 설명이나 이유도 없이
공항 경찰서로 인도되어 그곳에 억류되었다. 여행 전 새로 만든 전자
여권은 미국 비자가 없어도 되었다. 테킬라 때문인가. 나는 당신들
국가에 테러를 획책할 만큼 상상력이 풍부하거나 담대한 사람이 못
됩니다. 공항 경찰서에서의 지루하고도 불안한 기다림 끝에 그들은
내가 여행 가방 안에 숨긴 면세 허용치를 넘어서는 세 병의 술에 대해
추궁하는 대신 엉뚱하게도 나의 학적 사항을 꼬치꼬치 심문했다.
몇 가지 질문에 대답하고 나자 담당 경찰이 꽤 친절한 어조로 억류
이유를 설명해주었다. 당신의 I-20의 유효기간이 만료되었음에도
불구하고 이상하지만 당신의 학교에서 당신의 학생으로서의 지위가
아직 유지되고 있는 것 같으므로, 당신이 학교에 연락해서 학교 측과
이 문제를 정확히 해결하지 않는다면, 당신은 이 나라에 들어올 때마다
이런 식으로 조사를 받게 될 것입니다. 그렇습니까. 그렇군요. 듣고
나서 나는 풀려났다. 풀려났는가.
　　어쨌거나 테킬라는 압류되지 않았고, 나는 나와 함께 안전하게

파리에 도착한 1800 아녜호를 홀짝이며 아래의 꿈 이야기를 썼다. 시차 경계선을 가로지르며 꾼 신년의 꿈. 신년이 될 때마다 나는 이 꿈을 되새긴다.

불안의 시간을 보내고 마침내 안전하게 착석한 파리 행 비행기 안. 꿈을 꾸었다. 꿈속에서, 나는 풀려났다. 공항 경찰서 바깥의 로비에서 P가 나를 기다리고 있었다. 그 역시 여행객처럼 여행 가방을 끌고 있었다. 커다란 회색 샘소나이트. 몇 년 전 파리로 돌아올 결심을 했을 때 내게 마지막으로 남은 짐을 싼 가방이었다. 가방 안에는 둥글둥글 모서리가 닳은 손바닥만 한 돌멩이들이 가득 차 있었다. 그는 나에게 갖고 싶은 돌멩이를 고르라고 했고, 나는 회색 돌멩이 두 개를 골랐다. 묵직한 돌멩이를 하나씩 손에 쥐고, 세 개를 고를 걸 그랬나, 나랑 동생들이랑 하나씩 나눠 갖게, 잠시 후회하는 사이에 돌이킬 수 없이, P는 벌써 가방을 잠그고 멀어져갔다. 환하게 웃으며, 커다랗게 손을 흔들어 인사하며, Farewell, 점점 조그맣게 변하면서 멀리 사라졌다. 약간의 아쉬움을 털고 홀가분한 마음으로, 나 역시 나의 길, 나의 터미널을 향해 떠났다.

꿈속의 돌멩이는 멕시코시티의 국립인류학박물관에서 본 바로 그것이었다. 도시를 처음 방문했을 때 워낙 인상적이었던 장소여서 이번 여행에서도 마지막 날 일부러 시간을 내 다시 찾아간 곳. 이름이 기억나지 않는 어떤 선사시대 부족의 전시실 진열장에 큰 돌멩이 여러 개가 줄 맞춰 놓여 있었다. 크기는 돌도끼였지만 그러기엔 지나치게

둥글둥글했다. 돌도끼일까, 아닐까. 아, 나는 돌도끼를 알아보는 눈이 정말 없구나. 오래된 절망과 비애감이 피어났다. 설명 패널은 꽤 자세했지만 스페인어로만 쓰여 있었다. 나는 호기심을 참을 수 없어서 다른 유물을 보고 있던 동생을 불러 뜻을 알려달라 부탁하고 싶었다. 동생이 내 쪽으로 오기 전에 라틴어 어원에 관한 얼마간의 지식을 동원해서 내 나름대로 처음 한두 문장을 해석해보았다. piedra... pigmento... pintura... pulverizar... 내가 해석하기로는, 돌멩이들은 물감이었다. 선사시대인들은 그것을 갈아 물감으로 삼아서 동굴 벽화를 그렸다. 그렇게 해석하고 보니, 모서리가 닳고 갈린 둥글둥글한 돌멩이들은 잿빛, 우윳빛, 풀빛, 벽돌 빛, 먹빛, 산홋빛 등 서로 미묘하게 색조가 달랐다. 그렇군, 과연. 그러고 보니, 돌멩이들 옆에는 갖가지 곱고 선명한 물감용 돌가루 표본이 전시되어 있었다. 그렇군, 과연. 그러고 보니, 전시실의 한쪽 벽에는 동굴 벽화의 실물 크기 레플리카가 있었다. 그렇군, 과연. 제대로 해석했나봐.

　　모르는 언어를 해독한 뒤 인접적으로 배열된 낯선 사물들 사이에 상징적이고 유의미한 관계를 구축했다는 뿌듯한 즐거움은, 그러나, 이런 자의적이고도 연쇄적인 기호화 과정 이전에 작동한, 순전한 감각적 체험의 영역에 해당하는 시지각 능력을 완전히 미혹시키지는 못했다. 아, 이것들은 물감이었다는구나, 상징 언어의 망을 통해 보아야만 사후적으로 미묘한 색차가 인식되는 돌멩이들. 하지만 물감이라 하기엔 그 색조의 차이가 너무 미미하고 무의미한데, 이렇게 비슷한 돌멩이들을 분쇄한다고 이렇게 선명하게 대비되는 가루들이 될 수 있을까, 의심하지 않을 수 없는, 언어에 복속되지 않는 신체의

감각과 정보. 뉘앙스의 문제, 언제나 불안한. 이것과 저것의 차이는
도대체 무엇인가. 차이가 있기는 한가. 알아보는 눈, 감식안이 없다는
것은 나의 오랜 콤플렉스. 그러므로 나는 내가 해석한 타인의 말을
믿기로 했다. 이 돌은 물감이라고 한다, 그러니, 자, 이 돌은 물감이다.

돌도끼. 어린 시절의 나에게 돌도끼는 인지할 수 없는 기호가 새겨진
사물이자 해독할 수 없는 비밀의 상징이었다. 선사시대 유적지에서
고고학자들이 발굴한 돌도끼의 이미지와 가족끼리 놀러 간 강가에
굴러다니는 한쪽 모서리가 깨진 돌멩이들 사이에서 나는 아무런
차이점을 발견할 수 없었다. 돌도끼의 깨진 비늘무늬와 강가의
돌멩이의 깨진 비늘무늬 사이에는 어떤 차이가 있기에 저것은
돌도끼이고 이것은 돌도끼가 아닌가. 돌도끼에 남은 깨지고 떨어져
나간 자국과 강가의 돌멩이가 품은 깨지고 떨어져 나간 자국 사이에는
어떤 차이가 있기에 저것은 박물관에서 고이 빛나고 이것은 내 손바닥
위에서 고이 말라가는가. 저것은 왜 보물이고 이것은 왜 그저 돌인가.
나는 돌도끼의 윤곽과 자잘한 비늘무늬에는 내가 모르는 문자와 내가
읽을 수 없는 획이 숨겨져 있다 여기게 되었고, 내가 읽을 수 없는
획을 알아보고 그 획들을 조합해 의미를 파악함으로써 땅바닥에
굴러다니는 평이한 돌멩이일 수도 있는 것이 사실은 돌도끼임을
알아보는 고고학자들이란 얼마나 대단한 사람들인가 경외하게 되었다.
고고학자들은 내가 아무리 몇 개의 외국어를 학습하더라도 읽을 수
없는 어떤 것을 읽어내는 사람들이었다. 그들은 문학자들보다 더
뛰어난 해석력을 훈련받은 사람들이었다. 어린 나는 돌도끼 문자를

배우기를 열망했으나, 또한 그것은 내가 결코 습득할 수 없는 지식의
종류에 속할 것이라 막연히 짐작하며 체념했다.

돌도끼로 인해, 나는 지나치게 어린 시절부터 감식안의 부재를,
이후의 삶에 치명적으로 부정적인 영향을 끼친, 지금도 잔류한, 나의
맹안에서 비롯된 우울과 절망을 경험하게 되었다.

그러나 또한 돌도끼 덕분에 세상의 모든 깨진 돌들을 향한 연민과
애정의 시선이 생겨났기도. 감각과 지식을 토대로 하는 감식안의
부재와 그 결여를 보상하는 미약하게나마 감성적인 시선의 개안. 한
귀퉁이가 깨진 이 돌은 지금은 그냥 발길에 채여 굴러다니지만 사실은
아무도 알아차리지 못한 보물일지도 모른다. 잘 닦아서 박물관에
보관해야 하는 게 아닐까. 아, 어쩌면 세상은 보물로 가득 차 있는지도
몰라. 사람들은 자기 주위에 보물이 있는지도 모르고 그냥 사는지도
몰라. 그래, 아무도 모르는 보물을 찾아보자.

사랑하는 것이여, 세상에서 오직 나만 알아보는 귀한 보물이다,
너는. 나는 너의 말을 배울 것이다. 나는 너의 획을 알아보고 너의
의미를 해독할 것이다. 심지어 아무런 의미가 없다 한들 어떤가. 그저
깨진 돌인들 어떤가. 너는 있다.

인류학박물관에서 그 돌멩이들과 만난 지 한참 지나, 그것들의 꿈을
꾼 지 달포쯤 되어서야, 나는 그것들의 실체에 관한 사실에 눈을
떴다. 무의식중에 찾아든 진리의 기적. 물감이 아니라 혹시. 부리나케
이것저것 자료를 뒤적거리고 나서, 순간적으로 떠오른 추측이
맞았음을 확인했다. 내가 처음에 물감이라 해석했던 둥글둥글한

돌멩이들은 사실은 안료용 광석을 분쇄하는 일종의 막자였다. 물감이 아니라 물감을 만드는 도구인 것이다. 선사시대인들은 편편하거나 우묵한 암석 위에 물감으로 사용할 무른 광석을 놓고 단단하고 둥글둥글한 자갈을 막자 삼아 짓찧어서 가루를 냈다. 결국 나는 타인의 말을 오독했다. 막자를 뜻하는 이국어 단어를 해독하지 못해서 그랬다는 것은 변명이 되지 않는다. 돌도끼인지 막자인지 무엇인지는 몰라도 적어도 물감은 아니라고 인지한 나의 눈을 믿었어야 했다. 나는 맹안이 아니라고, 나는 아는 게 없는 사람이 아니라고, 너는 나를 병신이라 부르면 안 되었다고, 마음속 깊은 곳으로부터 소리쳤어야 했다. 나의 감각이 곧 나의 언어가 되어야 한다는 의지와 욕망을 잊지 않았어야 했다. 그렇게 하지 못해서 이제껏 항상 우울하고 항상 자학하지 않았나.

아, 그러나 경외하는 고고학자들은 그 둥글둥글한 돌멩이들, 아무런 획이 새겨지지 않은 그것들이 막자라는 것을 어떻게 읽어냈을까. 동굴 바닥에 널브러진 그것들과 동굴 벽에 묻은 안료가 이루는 형상 사이의 관계를 어떻게 상상해냈을까. 아마도 돌의 표면에 남은 미소량의 이질적인 돌가루의 흔적과 얼룩을 통해서일까. 그렇다면 이제 나는 흔적과 얼룩을 알아보는 눈도 길러야 하리라. 각각의 존재는 다른 존재가 그것의 피부에 남긴 자국으로 말미암아, 각자의 고유한 외상을 통해, 날카로운 빗금, 긁힌 모서리, 깨진 틈, 까칠한 딱지, 잡스러운 얼룩, 혈흔, 너덜너덜한 살점으로 인해, 비로소 자신의 속성을 형성하고 그것에 적합한 이름을 부여받는다는 이치를 다시금 깨달아야 하리라. 상처와 서명이 다르지 않음을 잊지 말아야

하리라.

꿈에서 P의 커다란 여행 가방을 꽉 채운 돌멩이들은 사실은 모두
회색이었다. 아무런 뉘앙스의 차이가 없는, 결코 물감이 될 수 없는,
나는 그 돌멩이들을 고르고 기뻤다.

　내 무의식의 눈, 항상 뜬 그 눈, 철저하게 이기적인 그 눈을
믿었어야 했다. 그 눈이 내 보물임을 알아보았어야 했다.

　　　　　*

몇 년이 지나 다시 한 번 되새기는 신년의 꿈. 곰곰이 짚어보면, 그런데,
그 돌이 안료가 아니라 막자일지도 모른다는 결정적 진실의 느낌은
어떻게 생겨났을까. 막자라는 말과 그것의 이미지는 내 어디에 어떻게
숨어 있다 그제야 뒤늦게나마 나타난 것일까. 어떤 마음의 작인에
의해, 기억의 동굴 밑바닥, 수십 년 동안 흩어져 나뒹굴던 감각체와
정보의 편린들 더미에서 어떤 특정한 것들이 어떤 조합과 결정
작용을 통해 순식간에 막자의 관념과 형상을 이루고, 마침내 이국의
잿빛 돌멩이들과 결합되었나. 사실, 진실, 진리는 어떻게 생겨나는가.
그것은 왜 언제나 사후적으로 형성되는가. 내가 겪어 내 안에 이미
있었던 그것은 언제 어떻게 사라졌다가 부메랑처럼 바깥에서 돌아와
나를 치는가. 가까스로 죽지 않을 만큼만 늦지 않게, 가역과 불가역을
가르는 경계의 끄트머리에서, 그 결정적 순간과 마주치기 위해 나는 왜
이다지도 무수히 오독을 거듭해야 하는가.

*

또 몇 년이 지나 되새기는 신년의 꿈. 그사이 또 깨달은 것이 있다면, 내 결정적 실수는 막자를 안료로 오해한 것이 아니라 실상은 주먹도끼인 것을 내내 돌도끼라 잘못 지칭했다는 것이다. 하지만 그것은 과연 나만의 잘못일까. 꿈 이야기를 쓴 직후 여러 사람이 읽었다. J는 멕시코 여행 욕구가 생겼다면서 시티의 인류학박물관에 실제로 다녀왔고, W는 자기도 이 인상 깊은 박물관에 가본 적이 있다면서 반가운 추억을 공유해주었다. 이들뿐만 아니라 아무도 내게 네가 묘사하는 것의 명칭은 돌도끼가 아니라 주먹도끼라고 교정해주지 않았다. 그러나 확신하건대, 글 속에 거듭 돌출하는 돌도끼를 읽으면서 그들의 머릿속에 생겨난 이미지는 내 머릿속의 이미지와 마찬가지로 주먹도끼였을 것이다. 이름은 부정확했어도 이미지는 정확히 전달되었다. 오기와 오독을 넘어 우리의 눈은 바로 그것을 같이 보았다. 공동의 상상계에서 같은 꿈을 꾸었다. 행복하게도. 그것이야말로 결정적 사실일 것이다.

오역과 사랑

시는 선물입니다. 이 시가 나에게 왔다는 것은 오늘도 여전히
경이롭게 여겨집니다. 2년 전에 그랬듯, 내게 「젊은 파르크」는
번역 가능한가, 물음에 응답해야 한다면, 나는 그때와
마찬가지로 부정하겠지요. 시는, 그렇습니다, 시는 선물입니다.
선물, 그런데 누구의 손에서일까요.

파울 첼란, 「베르너 베버에게 보내는 편지」(1960)[61]

시, 그것은 선물이기도 합니다. 주의 깊은 사람들에게 보내는
선물, 운명을 동봉한 선물.

파울 첼란, 「한스 벤더에게 보내는 편지」(1960)[62]

사과 알처럼 눈동자 여물었다는 그의 두상은
우리는 들은 적 없어 알 수 없다. 그럼에도
그의 토르소는 여전히 등잔처럼 빛을 발하고,
등잔 속 시선은 오로지 사랑을 향해,

가만히, 빛난다. 아니라면 너는 그의 가슴
곡면에 눈부실 리 없고, 살며시 비튼
허리, 생식의 중심으로
미소를 보낼 수도 없을 것이다.

아니라면 이 돌덩이는
투명하게 깎아지른 어깨 아래 마모되어,
맹수의 모피처럼 윤기를 내뿜지도 않고,

윤곽선을 따라 별처럼 분광하지도 않을 것이다.
어느 곳에서나 토르소가 너를 바라본다.
너는 너의 삶을 바꾸어야 한다.

라이너 마리아 릴케, 「고대 아폴론의 토르소」(1908)[63]

시는 선물이라고 파울 첼란은 확고하게 반복한다. 약 두 달 간격으로
지인들에게 보낸 편지에서 첼란은 시와 선물의 동일성을 되풀이해
읊는다. 시라는 말은 한 번 울릴 때마다 무수한 선물들로 메아리친다.
시는 선물… 선물입니다… 선물… 시는 선물… 선물… 선물입니다…

　이 편지들에서 첼란의 주요 수사법은 정의다. 시는 선물이다.
그런데 정의는 맥락에 명시하지 않았더라도 물음을 전제하고 그
물음에 대한 응답으로 주어진다. 시는 무엇인가. 시를 규명하는 물음에
첼란은 사전이나 시론서에 기재되었을 법한 기술적인 정의가 아니라
메타포로 응답한다. 메타포는 언제든 우리를 다른 물음들로 이끈다.
시는 선물이라는데, 그렇다면 시는 어떻게 선물인가. 더 나아가,
선물은 또한 무엇인가.

　시는 무엇인가. 그리고 선물은 무엇인가. 누구든 이 물음들에
대답할 수 있다. 시와 선물에 각자의 정의가 있다. 아, 아니다, 나는
없구나. 그러니 앞의 단언은 철회하는 수밖에. (왜 삭제하고 다른
문장으로 바꾸지 않느냐고? 철회라는 단어를 한 번쯤 꼭 써보고
싶었으니까. 우아하고도 애상적이다. 언술의 내용은 취소하되 화행의
기억은 보존한다. 그러므로 철회는 오류를 자인하는 가장 예의 바르고

세련된 방식이 아닐까. 게다가 나는 고질적인 삭제 습관을 교정하고
있다.) 두 물음에 내가 가진 답은 밀도 높고 적확하게 영근 하나의
메타포라기보다는 최종의 형상을 갖추지 않은 채 여전히 생성, 변태,
진화 중인 말의 한 단계거나 개인적 경험에서 비롯된 사례들일 뿐이다.
시가 무엇인지 묻는다면, 그것은 움직이는 말. 이것이 현재까지
내가 도달한 시의 잠정적 정의다. 움직이는 말을 미지의 메타포로
형상화하려면 아직 떨쳐낼 피막들, 다시 해체하고 접합해야 하는
관절들, 덧붙일 날개와 더듬이와 섬모가 많다. 그렇다면 선물은
무엇인가. 이에 관해서라면 나는 지금까지 살아오면서 타인들과
실제로 주거나 받은, 그러지 못했던, 또는 그러고 싶은 선물들의
이름을 나열하고 목록을 작성할 수 있을 뿐, 그것들의 공통 속성을
추출하고 응축해서 간명한 답을 내놓기란 불가능하다는 예감이 든다.
선물은 각각 다르다. 언제 누구에게 무엇을 왜 주고 받았는지, 왜
그러지 못했는지, 왜 주고 싶고 받고 싶은지, 나는 그 상황, 타인, 사물
들을 하나로 환원할 수 없다. 어쩌면 그 절대적인 개별성이 선물에
대한 나만의 불가능한 정의의 일부가 될 것이다.

　　첼란에게 시는 선물이다. 그렇다면 첼란에게 선물은 무엇인가.
그것이 오고 가는 사건은 어떻게 일어나고 그 사건에 연루되는
행위자들은 누구인가. 시인이 시를 선물이라 말할 때, 우리는 막연히
선물을 주는 사람은 시인이고 그것을 받는 사람은 독자라 여기게 된다.
시인은 우리에게 시를 선물하고, 우리는 그것을 나누어 받는다. 그러나
첼란의 말을 주의 깊게 읽으면, 놀랍게도, 이런 통념적 상상과 달리 시
선물을 받는 사람은 시인 자신이다. 아니, 시인이라는 직업적 자의식이

개입하지 않은, 미리 욕망하거나 기대하지도 않은 무념의 상태에서,
주의 깊은 사람이라면 누구나 시 선물을 받는다. 이것은 진정 경이로운
사건이다. 주의 깊은 존재는 시를 쓰면서라기보다는 그것을 불가피한
선물로 받음으로써 운명적으로 시인이 된다. 첼란에게 시가 생성되는
방식은 계시적 영감에 의해서도 아니지만 발명 같은 적극적인 기술의
사용에 의해서도 아니다.[64] 그저 그에게 시가 오므로 그는 그것을
받는다. "나는 내가 쓴 것을 잘 받았습니다. (마찬가지로 받은 것을
잘 썼을 따름이지요)"[65]라는 겸양은 그의 시작 방식을 함축한다.
이에 따르면, 선물받은 시의 정식 사용법은 받아쓰기가 될 것이다.
내게 왔기에 들은 말을 종이 위에 옮기기. 말을 그것과 닮은 다른
말로 옮기는 번역은 받아쓰기의 한 형식이다. 시 선물의 수신자는
시의 겸허한 서기이자 번역인이 된다. 첼란은 시인일 뿐만 아니라 폴
발레리, 스테판 말라르메, 오시프 만델스탐, 세르게이 예세닌, 에밀리
디킨슨, 페르난두 페소아, 제라르 드 네르발 등 무수한 다른 시인들의
탁월한 번역자였다는 사실을 상기해본다.

　　첼란에게 시는 운명이 동봉된 선물이다. 독일어에서
"운명Schicksal"은 동사 "보내다schicken"에서 파생되었다. 독일어권
문학에서 어원에 의거하여 시인의 운명을 미지의 신적 존재가
보낸 선물로 여기는 관습은 첼란 이전에도 있었다. 횔덜린의
『휘페리온』(1797~1799)에 삽입된 「운명의 노래」와 프리드리히
슐레겔의 『루친데』(1799)가 대표적인 예다. 첼란의 텍스트가
편지인 것과 유사하게 횔덜린과 슐레겔의 텍스트는 둘 다 서간체
소설이다. 횔덜린, 슐레겔, 첼란은 각각 감당할 수 없을 만큼 과도한,

전혀 주어지지 않은, 의혹했으나 종국에는 받아들인 운명이자 시적
선물을 우편의 글쓰기로 전이한다. 세 텍스트는 편지 형식을 차용하여
선물뿐만 아니라 시적 언어 자체에 내재한 우편적 속성을 현시한다.
시인은 자기가 받은 시적 선물을 사유화하여 독점하는 대신 편지라는
특수한 매체적 글쓰기를 통해 다시 선물로 발송한다. 시인 못지않게
주의 깊은 무명의 독자들에게로. 형용사 "주의 깊다aufmerksam"는
동사 "인지하다merken"에서 파생되었다. 동사의 어근 "Marke"는 영어
"mark"처럼 기호, 부호, 표지 외에도 우표를 의미한다. 시, 시인, 독자
사이에 우편의 메타포가 순환한다.

　　시는 선물이다. 그런데 선물은 무엇보다 우편물이다. 특히
대면하지 않은 미지의 존재에게서 받은 선물이라면. 만남을 기약할 수
없는 미지인들에게 주는 선물이라면. 그러므로 시 역시 우편물이다.
발송과 수취 사이에 놓인 시간을 측량할 수 없을지라도. 시는
선물이라는 말이 반세기가 지나 프랑스 국립도서관 기념품점의
우편엽서에 인쇄되어 누군가에게 닿았듯. 「자유 한자 도시 브레멘
문학상 수상 연설」(1958)은 개인적 체험에서 비롯된 이 삼단논법이
과히 틀리지 않았음을 입증할 것이다.

　　말을 현현하는 형식이자 따라서 본질상 대화적이므로 시는 유리병
　　우편이라 할 수 있습니다. 물론 언제나 가망성이 높지는 않지만,
　　언젠가 어디엔가 땅으로, 아마도 심장의 땅으로 물결쳐 닿으리라는
　　믿음으로 보내버리는 겁니다. 시들도 이런 식으로 길을 갑니다.
　　무언가를 향해 나아갑니다.[66]

유리병 우편의 메타포는 선물 메타포에 담긴 시의 우편적 속성을
더욱 확연히 표출한다. 첼란에게 시적 사건은 발신인 불명의 선물을
수취하기를 넘어 그것을 유리병 속 전언으로 다시 발송하는 일까지
아우른다. 주의 깊게 행해야 한다. 그런데 주의 깊은 사람은 어떤
사람인가. 그는 기호, 흔적, 자취, 징표, 얼룩, 낙인을 지워버려야
할 오점이 아니라 시적 메타포로 인지하고 선물로 받아들이는
사람이다. 그것들을 받아쓰고 번역하는 사람이다. 그리고 자기가
받아쓰고 번역한 선물에 새로 우표를 붙여 다시 발송하는 사람이다.
미지의 손으로부터 받은 메타포를 미지의 심장을 향하여 떠나보내는
사람이다.

　　선물의 메타포, 그러나 메타포야말로 선물, 한 마디 말에서
다른 한 마디 말로 옮아가는 우편물 그 자체, 포장과 우표를 무한히
갱신하며. 메타포를, 다른 말로 옮긴 말을, 다른 곳의 다른 사람에게
그것과 닮은 다른 말로 옮기는 사람이다. 스스로 메타포를 밀봉한
유리병이 되어 시간과 공간 멀리 헤엄쳐 떠나는 사람이다. 주의 깊은
사람은, 시인은, 번역인은. 손과 심장의 사람은.

　　　　　　*

타자의 언어와 부단히 접촉하면서 자기의 언어를 포기하지 않는
사람에게 번역은 기꺼이 수행해야 하는 업무다. 번역이란 무엇인가.
여러 기술적 정의가 있다. 그런데 번역이 생활의 일부인 사람은

155

누구든 동의하리라 확신하건대, 기본적으로는 고독한 작업인 번역을
마치 스승이 사라진 공방의 도제처럼 시행착오를 거듭하면서 묵묵히
연마하다 보면, 어느 순간 그것은 원론적인 정의를 탈피하고 자기만의
메타포로 다듬어져 있으리라는 것이다. 번역의 신비로운 작용은
이것이다. 번역의 정의가 무엇이든 번역의 실천은 그것의 기술적
테두리를 넘어 우리를 미지의 메타포의 영역으로 이끈다. 어느 순간
우리는 우리의 일을 메타포로 소개할 수밖에 없다. 사실, 사전적으로,
동어반복적으로, 번역은 메타포다. 말을 다른 말로 옮기는 일. 말을
그 말 너머로 데려가기. 번역은 메타포가 아닐 수 없다. 그리하여
시인이 시는 무엇인지 묻는 말에 자기만의 메타포로 응답하듯, 경험이
풍부한 모든 번역인은 번역은 무엇인지 묻는 말에 자기의 삶과 장인적
실천에서 생성된 자기만의 고유한 메타포적 정의를 제시할 수 있다.
번역인의 일생에서 구체적인 번역 결과물들보다 더욱 보람차고
뿌듯한 성취는 이 메타포의 형성이다. 번역인마다 갖고 있을 번역의
메타포들을 한자리에 모아 조경하고도 싶다.

나는 번역에 온전히 투신하지 않았지만, 타자의 언어들이 내
글쓰기에 불가결한 기반인 까닭에 나만의 번역 메타포가 몇 가지
생겨났다. 움직이는 말이라는 시의 정의가 불완전한 상태이듯, 번역의
메타포들도 아직 설익은 단계에 머물러 있을 따름이지만.

내게 번역은 우선 악보를 해석하고 연주하는 음악적 수행과 다르지
않다. 나는 악기 연주에 전혀 재능이 없고 음악 감상자로서의 감각과

소양도 한참 부족하다. 악기를 배운 경험이라면 피아노로 시작해서, 청소년 시절에는 방과 후 활동으로 바이올린 단체 교습, 그리고 나이 들어서 잠시 첼로. 열의는 있었지만 태생적으로 소질을 결핍했기에 연습곡이나마 제대로 연주할 수 있는 것은 없다. 그럼에도 음악은 공기나 물처럼 삶의 항상성을 유지하는 데 반드시 있어야 하는 요소여서, 나는 아침에 일어나자마자 음악을 켜고 잠자리에 들기 직전에야 비로소 그것과 헤어진다. 내일 또 만나. 한 글자도 읽거나 쓰지 않고 보내는 나날은 많아도 한 소절도 듣지 않고 지나는 하루는 거의 없다. 음악에 대한 내 특수한 사랑의 방식이란 마치 배내옷에 감싸인 갓난아기나 고치 속의 애벌레처럼 부드럽고 푹신한 소리 껍질에 나를 전적으로 내맡기며 의존하고 애착하기다. 말에서 드물지 않게 겪는 황량과 피폐를 음악 안에서 회복한다.

악보를 읽으며 곡을 파악하고, 활에 송진을 칠하고, 적절한 강도로 페그를 돌리며 조율한 다음, 운지판 위 정확한 위치에 손가락을 짚는 동시에, 현 위로 활을 놀려 깨끗하고 풍부한 소리를 켜내기. 서투른 손과 둔감한 귀 탓에 능숙하게 해낼 수 없었던 이 과제들. 내게 없는 음악의 감각은 번역으로 전이되었다. 몸에 침전된 교습 시간의 인상은, 신기하게도, 번역의 순간 다시 피어올라, 번역해야 하는 텍스트는 악보처럼, 기존의 번역본들은 다른 연주자들의 음반처럼, 번역에 착수하기 전, 나는 원본이자 악보를 분석하고 그것을 이미 실연한 다른 번역본 녹음들을 최대한 다양하게 청취한다. 실제 음악을 연주하고 들을 때는 전혀 발휘되지 않는 청각을 사용하여 세심하고도 치밀하게. 상상의 귀로 텍스트가 발산하는 부연 소음들을 헤치며

157

번역의 톤을 조정하고, 불연속의 스케일에서 단 한 지점의 정확한
음정을 짚어내듯 무수한 오역의 위험 속에 가장 알맞은 표현을 골라내,
한 프레이즈, 다음 프레이즈, 틀리면 다시, 그러나 유연함을 잊지
말고, 배음의 공명은 어떻게 살릴지, 꾸준히 훈련을 진척하여 마침내
그럭저럭 만족할 만한 에튀드 한 편을 완수하는 것이다. 낯선 타인에게
들려주어도 부끄럽지 않도록.

　　시간, 주의력, 신실한 책임감을 들여. 켜놓은 음악 한가운데
어깨를 웅크리고 앉아. 작업의 일환으로 번역할 때마다 나는 이런
태도와 마음가짐을 견지할 것이다. 지루하고 힘들지만, 나로서는 그저
상상할 수만 있는, 긴 흑단 목과 크고 어두운 울림통의 악기가 그것을
오래 품어온 연주자에게 선사할 법한 뿌듯한 미감을 즐기며.

필요가 아니라 오로지 순수한 동경으로 번역하기도 한다. 사실 이런
경우가 더 많다. 내가 좋아하는 시를 내가 좋아하는 너도 좋아한다면
얼마나 좋을까. 이름 없는 그 빵집의 빵을 같이 먹듯. 그러니 부디
우리가 그 시를 함께 읽는다면. 문제는, 너는 내가 조금이나마 아는
말들을 모르니까, 태어나 처음 배운 말로 쓴 시만 읽는 너에게 오션
브엉의 첫 시집을 알려주고 싶은데, 브엉이 릴케를 어떻게 다시 썼는지
여기 좀 보아, 내게 블레이크를 들려준 너는 횔덜린과 노발리스
때문에 내 심장이 얼마나 두근거렸는지는 영영 모르고, 마찬가지로
내가 모르는 말을 아는 너는 그 말로 쓴 아름다운 시들을 모르는 내가
얼마나 안타까울지. 그러니 너는 내게 사포를 읽어주기를. 그리고 너는
내게 세이 쇼나곤을 읽어주기를. 옛날의 날씨를 기억하고 이야기하자.

아, 그리고 너는 우리 모두에게 앤 카슨을 더 많이 읽어주기를. 듣고
싶다. 번역의 의욕은 이렇게 생겨난다. 사랑스러운 사람들과 시를
나누고 싶다.

내가 말을 익히고 옮기는 까닭. 아름다운, 네가 모르는 말, 내가
알려주어도 될까. 이때 나는 악기 연주자라기보다는 베네치아의 종이
제작자가 된다. 되도록 안정적인 음색과 최선의 정확성을 유지하면서,
동시에, 뜻밖에 생성되는 마음과 말의 즉흥적인 효과들에도 주의를
기울인다.

대리석지는 베네치아의 특산품으로서, 표면에 유성 안료의 결과
얼룩이 말 그대로 대리석처럼 현란하게 찍혔는데, 장정본의 겉표지나
속지에 주로 사용된다. 대리석지를 제작하는 방법은 다음과 같다.
넓고 얕은 사각형 수조에 물을 채우고 그 위에 색색의 유성 안료를
점점이 뿌린다. 안료는 물보다 비중이 낮고 표면장력이 약하므로
수면에 둥실 떠 연잎처럼 엷게 퍼진다. 겹겹이 포진한 기름 얼룩을
막대 빗으로 긋고 휘저어 대강의 무늬를 만든다. 때로 수조 벽을
건드려 힘을 가하면 물결이 일렁이고, 수면에 도포된 유막의 무늬도
물결에 따라 흔들린다. 힘과 운동의 결과로, 물과 안료의 눈에 보이지
않는 분자들은 각자의 층위에서 끊임없이 헤쳐 모이면서 지속적으로
미세하게 배열을 바꾸고, 이러한 운동의 가시적인 효과로서 안료는
물과의 접면에서 찰나마다 조금씩 다른 무늬 판의 연속체를
생성해낸다. 물결과 닮은 듯 닮지 않은 듯. 느릿하게 부유하는 무늬가
가장 아름답게 이지러지는 찰나를 포착하여, 수조 위에 종이를 덮었다
걷어내면, 마술처럼 안료는 그 무늬 그대로 종이에 찍혀 올라오고,

수조에는 다시 투명한 물만 남아.

시와 번역은 물과 안료 또는 수조와 종이의 관계와 같다. 시가 움직이는 말이라면, 최선의 경우, 시의 번역도 그것일 수밖에 없다. 안료가 물결의 변모에 맞춰 제 무늬를 만들 듯, 번역 역시 시적 언어의 운동성을 옮겨 닮는다. 물 분자의 배열과 물결 표면의 형상은 끊임없이 변화하되 유막에 닿은 종이는 그 변화의 한 단면만 전사하듯, 시적 언어에는 무궁한 해석 가능성이 잠재할지라도 번역은 그중 하나의 가능태만 옮길 수 있다. 그러나 종이 한 장을 떠내 본래의 투명성을 회복한 물에 다시 찬란한 색점들을 뿌려서, 다시 얼룩, 주름, 소용돌이, 흐름, 흔들림, 떨림, 결 가득한 무늬를 퍼뜨리고, 다시 새 종이를 덮어 찍을 수 있듯, 이전 종이의 무늬 판과 다른 그것 역시 동일한 물의 형상의 자취이듯, 이미 번역한 시일지라도 못다 한 해석들을 펼쳐내려 언제든 다시 다르게 번역할 수 있는 것이다.

무색에서 다채가 발생하는 경이. 물그릇 하나에서 겹겹의 꽃송이들이 태어나 쌓인다. 종이 제작실을 나와 해변으로 간다.

훨씬 광막한 스케일에서, 바닷물과 그 표면에서 그것의 파동에 맞춰 부서지고 퍼져 나가는 태양광이나 월광의 파장을 마주하면. 끝없이 펼쳐진 잔물결과 산란하는 빛점 무리. 파도와 포말의 그물 무늬와 그 위에 쏟아져 내리며 부딪혀 꺾이는 빛다발의 격자무늬. 두 진동체의 접면에서 영원히 다르게 닮은 두 물상의 영원히 다르게 닮은 두 겹의 운동이 영원히 지속된다. 아찔하도록. 눈 멀도록. 숨 막히도록. 한 편의 시를 넘어 한 언어 전체와 그것의 번역은. 시적인 존재와 다른 시적인 존재의 만남과 사랑은. 모든 고요한 황홀의 체험은.

시는 움직이는 말. 그렇다면 시적인 존재는 무엇일까. 움직이는 마음.
조형으로 이끄는 영혼.

움직이는 물을 따라 움직이는 빛에는 악기 연주와 달리 의도와
훈련으로 통제할 수 없는 요소들이 개입한다. 마음이 움직이는데
어찌 막을 것인가. 오역에 취약해짐과 동시에 또한 오역이라 불리는
불가피한 언어 현상의 지위와 가치를 달리 평가할 필요가 생겨난다.
극단적으로 말하자면, 번역자의 어학 실력과 무관하게, 시적인 것에
마음을 모조리 맡길 때, 그것의 번역에 오역은 없다. 어떤 번역이든
시에 닿아 움직이는 영혼을 포착해냈을 뿐. 시를 읽는 순간, 시의
물결에 맞추어 진동하는 마음의 색채를 종이에 떠냈을 뿐. 시에
부딪히는 순간, 감정의 분광을 인화지에 찍어냈을 뿐. 모든 것이
시에서 비롯되었을 뿐.
　　만약 오역이라 할 만한 것이 그래도 분명히 있다면, 그것은 어쩌면
물과 조금 다르게 작용하는 안료 자체의 속성, 번역자에 잠재하다가
시의 매개 덕분에 비로소 생성력이 일깨워진 미지의 언어 때문일
것이다. 놀랍고도 흥미로운 사실은, 옮겨야 하는 말이 아니라 미증유의
다른 말이 모습을 드러내는 오역의 자리에서, 역설적으로 번역자는
시인이 된다. 시인이 말하지 않은 것을 시로 말하는 사람이야말로
시인이 아니라면 무엇이란 말인가. 그러니 오역은 더더욱 없다.
그것마저 시가 되는 다른 말이 있을 뿐이다.

주의 깊은 사람이 되어야 한다.

*

멀리서 우편이 도착한다.

선물이야. 시. 원본이 아니어서 미안해.

왜 미안할까. 그저 고맙고 기쁘기만 한데.

우리가 아는 외국어로 번역한 시를 읽는다. 이런 시라니. 이런 선물이라니. 우리가 아는 모국어로 번역해서 다시 선물하고 싶어진다. 우리가 아는 다른 외국어 원본을 찾아본다. 읽는다. 주의 깊게 다시 읽는다. 선물을 다시 읽는다. 읽는다. 다시금 읽어본다. 온 주의를 기울여. 원본에 없는 네 개의 문자를. 읽는다. 잘못 읽었나. 또 읽는다. 달리 해석할 수 없다. 심장이 고요해지기를 기다려, 오로지 나만이 수신인인 아름다운 시어, 메타포 아닌 그 말을 두 음절의 같은 말로 옮겨 쓴다.

> ...liebend...
>
> 발터 벤야민, 「번역인의 과제」(1921)[67]

> 그 곁에서 나는 처음으로, 다시는 완전히 잊지 않을, 어떤 것을 배웠다. 당시 세 살이 채 안 된 나로서는 제대로 알 리가 없었던, 그러나 마주치자마자 곧바로 이해한 말, Liebe.
>
> 발터 벤야민, 「베를린 연대기」(1932)[68]

found footage

플라톤의 『티마이오스』에서 코라chora라는 용어를 빌려, 그저
잠정적인, 본질적으로 유동하는, 움직이기도 하고 덧없이
멈추기도 하는 끊이음을 지칭하기로 한다. 이 불명확하고
막연한 끊이음 [⋯]. 끊음과 끊음의 이음으로서 코라는, 즉
리듬은 [⋯].

쥘리아 크리스테바, 『시적 언어의 혁명』(1974)[69]

그것은 생겨나는 모든 것의 그릇으로서 [⋯]. 언제나 모든
것을 받아들이면서도 어떤 경우에든 자기 안에 들어오는
어떤 것과도 형태가 닮는 일이 없습니다. 그것은 본성상 모든
것의 거푸집으로, 자기 안에 들어오는 것의 형상에 맞춰
움직이거나 구부러지므로, 때에 따라 이렇게 보이기도 하고
저렇게 보이기도 합니다. [⋯] 따라서 온갖 것들을 받아들이는
것 자신은 어떤 형태와도 무관해야 합니다. 마치 향유를
제조하려면 먼저 향을 포흡할 액상 질료부터 고안해야 하고,
그것은 가능한 한 무취여야 하듯이 말입니다. 마찬가지로 무른
질료에 형상을 찍으려는 사람은 그 전에 어떤 자국도 남아
있지 않게 미리 그것의 표면을 가능한 한 고르게 다듬어야
하듯이 말입니다. [⋯] 장소의 일종으로, 영원하고, 어떤 파괴도
용인하지 않으며, 생겨나는 모든 것에 터를 제공하는 [⋯].
그것에 골몰하다 보면 우리는 마치 눈을 뜨고도 꿈을 꾸는 것만
같아 [⋯]. 꿈을 다스리는 이 환영 속에 우리는 잠을 떨쳐낼 수
없어 [⋯].

플라톤, 『티마이오스』(B.C. 358~356)[70]

맞아, 내가 하고 싶었던 이야기가 바로 그거야. 화분에 물 주는 타입. 이야기. 보라색 공책의 계절. 이름과 말장난. subjectivity와 동그라미. 손. ideology와 구멍. 선풍기. 아도르노가 말했죠. Adorno. 시인의 욕망. 목소리. 밑줄. 이 말은 누구의 목소리? 아마도 김현. 바흐친. 다성성. polyphony. 안나 비니. 붉은 치커리와 모차렐라. 사실은 엔다이브. 문학과 사랑. 문학과 죽음. 문학과 사회. 뭐? 바디샵? 아하하하. 문학을 통해 사회를. 사회적인. 사회. 축구 그런 거 왜 보나요? Brecht on Theatre. 내가 쓴 것 좀 읽어줄래? reliable. 베네치아 가면. 내가 저기다 놓았어. 너무 예뻐. 괜찮아. 안 보여. 몰랐어. 아, 언니세요? 김상환. 아랍 칠보 놋쇠 합. 예쁘다. 괜찮아. 포도주. 두바이. 추리닝? 이거 너니? Excellent. 30. 마을버스. 바르트. 작가의 죽음. 작품에서 텍스트로. S/Z도 읽었다고? 사라진. 그거 재밌지. 수학. 바둑. 천재. 모리스 블랑쇼. 바타유의 죽음. L'Amitié. 우정. 너한테 친구는 뭐니? 우정이 뭐니? 그런데 친구는? 우정은 어떤 거야? 친구는 어떤 사이야? 그런데 우정은 어떤 걸까? 어떤 사람들끼리 친구가 되는 걸까? 예를 들어서? 또? 그래서 우정은? 나는 안 읽었어. 그래서 아마 그날도 수업 시간에 가만히 앉아 있기만 했을 거야. double birth. 뮤지컬 좋아해. 침울. 아, 추워. 예를 들어서. 중학교 때 선생님의 영향으로. 러시아 군가. 장미넝쿨. 아, 말을 이렇게 해야겠다. 잉마르 베리만. 페르소나. 정신분석. 페미니즘. IMC관. 비디오 테이프 대출. 그렇게 해. 물론이야. 당연하지. 뭐든지. You have a talent for organizing a charming narrative with ideas and words. 디오니소스. 그거 나야, 나. 하하, 너무 재밌어. 너도 읽어볼래? 말씀 정말 많이 들었어요. 내가 그거 가져가라고

그러려고 그랬다니깐. 내가 그러려고 그랬어. 사르트르? 으응, 사르트르… 뭐? 아, 사드! 하아, 사드?!?!? 달력. 그래서 뭐? 만나기로 했잖아. 14구의 골목길. 정말이야? penis & phallus. 도둑. 잠깐 나 문자 하나만 보내고. 창문. 백만 원. 어떻게 번역을 할 생각을 할 수가 있지? 청교도적 마인드. 격자무늬 손수건. 내가… 너 때문에 너무 웃겨서… 말을… 못 하겠어. 폭염. 델몬트 오렌지 주스. 눈 비비기. 정말 그래도 돼? 수리 중. 난 구글을 써. 모니터로 딴짓도 좀 할 수 있잖아. 유백색 Conqueror A4지. 나는 아나이스 닌 일기 좋아해. 근데 너 다음부터는 글씨 좀 크게 써줄래? T. No. 1025. & T. No. 1684. 여성의 생리. 애, 너… 담배. Good luck! 복도. 방석. 저기가 스님들 거처하시는 곳. 그렇게 될 수도 있지. 여기 넘어가면 안 돼. 의인화와 환경론. 우리 좀 걷자. 크리스테바. 코라. semiotic language와 상상계적 공동체. 문장이 너무 좋고 읽으면 에로틱해. 마주앙 화이트. 뭐? 와인? 나 와인 좋아하는데. 치즈. 우면산. 그런데 와인. 치즈. 와인 어디 있어? 와인. 와인. 그래서 와인은? 김동식. 문학 소녀. 검은 코트. 경복궁. 왕자병. Downcast Eyes. 5000원. 골머리. 근데 너는 중요한 얘기를 항상 맨 나중에 하더라. 다니자키 준이치로. 슌킨쇼. 베르사체. 아르마니. 자기도 답을 모르는 문제를 설정해놓고 그걸 풀어가는 거 말이야. 서예 협회. oral commitment. 발목을 스윽 스치고 간다? 7월? 거문고 공연 보러. 기다려. 츔크래커. 천자문. 나도 거기 옷 있어. 무슨 그런 걸 물어봐. 너 당연히 글 잘 쓰지. 나 단식한 적 있어. 읽으면… 빨려 들어가. You can join us. 동생? 그래. 작가의 죽음? 그거 말이 안 되는 거야. 이 안에 해야 할 말 다 했어. 요즘 사람들은 작가가 무슨 자기가 무슨 말을 하는지도

165

모르는 사람인 줄 알아요. 클론. 나 예전엔 안 그랬는데 점점 재미없는 사람이 되어가는 것 같아. 껴안고 있으면 그렇게 따뜻하고 와… 기분이 너무 포근하고 좋대. 그래, 그게 좋겠다. cherished. 근데 너는 평소에 말할 때도 비음이 너무 많아. 좀… 고쳐라? 한 줄에 다섯 마디씩. 중국 회화. 뤼스 이리가라이. 글에 아주 힘이 있어. 위베르 다미슈. 구름 이론. 재밌겠다. 그 얘기 나중에 나한테도 해줘. 연꽃 축제. 궁남지. 백제 금동 향로. 복도. 아가일 카디건. 피아노. 너 상 받았더라. 축하해. kumeth, kumeth, kumeth. 정명환. 맞아, 나도 그렇게 말하려고 했어. 내가 말하려던 게 그거야. 그 책 가져가라고. 잘 못 먹고 다 토하거나 설사해. 그으래. 잠깐만. 조깅? 뛰기는 왜 뛰어? 뛰는 거 하지 마. 다른 운동해. 왜 자꾸 뛰는 거 좋아해? 너무 힘들어. 너무 힘들어서 그냥 다 포기하고 싶어. 가령 빗소리를 표현해봐. 푸훗, 나를 알면 멋있는 사람이야? 은지원. 금입사 학. 눈물. 미친년이지. 신비주의. 히스테리. 몽마르트르? 거기 또 가는 거야? 그래, 그게 좋겠다. 내 주소. 여기가 어디냐면… 그건 너무 나갔다. cloud nine. 말레비치. 성적인 고양 상태. L'Anti-Œdipe. 백묵. 이거 너 가져. 다섯 시간 동안 맞는 거야. 베토벤. 표는 내가 사는 거니까 그거 얼른 환불해. 거미랑 놀고 있으렴. 아, 더워. 루쉰. 작은 종이 쇼핑백. 불어인 줄 알았어. 소프라노 리코더. 와, 좋다! 휘페리온? 아, 그럼 그걸 줄걸. 여기 빵 맛있어. 왜 욕하고 그래. 욕하지 마. 그림에 대해 글을 써보려고. 너는 동생이랑 되게 친한가봐? 페티시즘. 아주 좋은 사람인 거 같아. 거기서 빵을 사주셨어. 내가 글쎄 그것 때문에 태어나서 한 번도 가본 적이 없는 동네까지 가서는. 간장. 얼룩. 사진 찍어줄게. 저기 서봐. Maison de Zoe. 인터넷

쇼핑. 헌책방. 시카고. 인터넷. 샌들을 사야 하는데. 티나. 경희궁 터.
iambic pentameter. 너 요리 잘 못할 것 같은데. 디저트는 저기서. 근데
그거 재밌다. 너희들 먹는 것 보니까. 권진규. 지원. 여기 상황 아주
안 좋아. 달항아리. 뭐? 나도 그래! 내가 말하려던 게 바로 그거였어.
그거야. 내가 바로 그거라고 그러려고 했다니까? 이거 봐! 산토리니.
나는 모자가 안 어울려서. 모자도 필요한데. 너는 싫어하는 게 뭐니?
그래, 싫어하는 걸 말해봐라. 핑크색 투피스의 여인. 이거 어때?
Chez Clémant. 음악 너무 좋다! 먹어, 먹어! 우편함. 돈 주는 데로 가.
삼성증권. 인류학적인. 죽음. 생. 무슨 말인지 알겠어. 뭐 먹고 싶어?
뭐가 먹고 싶은데? 뭐 해줄까? 꿈. 세차. 아게다시 도후. 허세. 이건 참
불미스러운 일인데, 자손들 사이에 유산 다툼이… 비둘기 무늬 검은
원피스. 스트라이프 셔츠. 밸리 댄스. 괜찮으니까 들어가서 사. 밖에서
기다릴게. 괜찮다니까. knight & night. cook & cooker. 요즘 애들이
이렇다니까. 월드컵. 반바지는 안 된다고. 그럼 거기 맞춰야지. fart.
고양이의 본능. 달마시안. 움베르토 에코. 장미의 이름을 읽어볼까?
Hotel Splendide. 왜 전화 안 했어. 너 전화 기다리느라 잠 못 잤잖아.
괜찮아. 너 앉아. 나는 괜찮아. 이 글 내지 마. 아냐, 아냐, 잘 선택했어.
그거 재밌다. 꿈 해석. 고고학. 청자 복숭아 연적. Wolfton. 늑대의
이중주. 뭐? 그거 너무 재밌겠다! 10분만, 응? 약속해, 제발 10분만,
매일매일 하루에 10분만. 그러지 말고 10분만. 나랑 약속. 그럴 거지?
응? 하루 10분만. 소설. 막. 이거 우리 집에 있는 것 같은데. 178.
생각이 아니야. 생각이 없는 거야. 아무 생각이 없어야 해. 생각하지
마. 생각하면 안 돼. 생각하는 게 아니야. 생각 아니라니까. 글쎄 그렇게

생각하지 말래도. 내고 박생광. 대원. 심보선 씨. 나무. 내가 그다음으로
좋아하는 건. 보면 너도 아주 반할 거야. 빨려 들어갈 듯한 게 아주…
턱 괴기. 비에 젖은 양말. 데. 의존명사니까 띄어쓰기. 이런 거 하나
있었으면 좋겠어. 아… 너도 이제 아이를 낳겠구나… 일본 녹차. 둘째
안 가지세요? 내가 감이 좀 있어. 거봐, 깜짝 놀랐지? 너는 거기서
왜 행복하지 않았니? 으쓱. 태항아리. 뭐래니? 아, 그래? 그렇구나.
신기하다. 나는 수집하는 거 싫어해… 그 얘기 나중에 더 해줘. 너무
재밌다. 여기 있는 동안 계약하고 갈래? 다음에 계약서 가져올까?
계약하려고 했더니. 부산. 셰익스피어. 나 너무 충격 받아서. 내가
얼마나 충격을 받았던지 그 얘기 듣자마자 정신이 멍… 어떻게 사람이
그럴 수가 있지? 감상회. 너 양고기 먹니? 여기 괜찮다. 보고 싶은
사람들은 다 봤어? 그… 친구는? Il Vino. 뉴욕. 메트로폴리탄. 주말.
Daddy. 재즈. 하늘. 구름. 오이. 술 마실 때 들으면 좋아. 찻잔. 산울림.
Brown University Library. 스타벅스. 우리는 항상 하나로 둘이 나눠
먹어. 내 방에서 같이 축구 보면 좋을 텐데. 꼬리를 세우고. 나중에
너한테도 그 친구 소개시켜줄게. Y담. 학생이에요. 아무리 추워도 몸이
금방 더워져. 나중에 같이 만나자. flâneur는 별로, 너무 부정적이야. 내
방으로 가자. 음악 축제. 너 내 말 안 듣잖아. 맞아, 민트 향이 나. 하나씩
나눠 갖자. 폭우. 빨리 다른 거 써. 아, 그러엄! 이건 절대 아껴두고,
거긴 내지 마. 고동색 서랍장. 4대 강. 상처. 무늬. Politiques de l'amitié.
나도 그것 얼마 전에 주문했어, 영어판으로. 얼른 다른 거 쓰고 이거
내지 마. 노무현. 아냐, 괜찮아. 이렇게 해도 충분히 말이 돼. 강가.
인도 카레. 내가 한 대로 해. 국운. 부채. 작은 부채. 큰 부채. 나도 이게

좋아. 프루스트 같은 심리 소설. 한 시대가 끝나가는… 아하하, 그거 너무 웃기다. 너랑 너무 잘 어울려. 우리 저기 가자. Go away. 난. 난. 난. 인사동. 옷. 그런데 그 이야기 재미있다. 재킷. 너무 야하다고. Encore, encore, encore! 아하하하… 얘 나한테 말도 안 했어. 도박 해봤지. 포커. 온고이지신. 너무 깨끗하게 닦아놨어. 어떻게 이렇게 닦을 수 있지? 종로. 핸드폰. 글에서 감정이 느껴지지 않아. 글에 감정이 없잖아, 감정이. 이렇게 쓰지 마. 이태원. 데리다. 고르다. 골라. 아저씨, 왜 이러세요. 프리마 호텔. 고르고. 고르는. 새우. 구멍에 기다리고 있다가. 간송에 데려가야겠구나. 고양이를 사랑하는 사람들의 모임. 추운 것 좋아하면. 영하로 내려가면 문이 얼어서 안 열려. 들었지? 이 학교는 등록금이 비싸대. 내 옆에 누가 앉았는 줄 알아? 정진영이라고, 배우. 너 있는 데로 가야지. 아니, 정말. 아, 그거야 당연하지. 태권도. 오태석. 태. 나 여기 자주 오거든. 작곡. 그런데 이런 적이 없어. abhor & whore. 아무거나 다 먹으래, 다. 리움. 그 친구는 결혼했니? 초자아. 초록색 눈. 그런 개를 키우려면 집에 정원도 넓어야 하고. 한강. 한강 작품 중에서 추천해줘. 한강. 이제 공부 얘기 그만하고 좀 놀자. 매화 못 봤어? 동성동본? 아… 뮤지컬. 야, 나는 요리는 교양 필수라고 생각하는 사람이야. 아라. 현악 오중주단. 이데올로기 비평이잖아? 길. 글. 너 언제 와? 골. 굴. 그 정념. 이건 비밀인데. 곱다. 굽다. The Mayor of Casterbridge. 부르주아 작가. 압구정동. 해운. 그 나이지리아 작가 이름이 뭐지? Ahmad Tea. Bodum 유리잔. 그렇지. 내가 그러면 너를 오라고 하지. 루브르. 졸음. 피로. 긴 머리카락의 성적인. 예수의 성기가 발기되어 있는 그림이 있어. 주말에 벼락치기. 아이스크림 먹어야지.

169

우디 앨런 너무 웃겨. 그게 다 맞다니까. 우리 이제 나가자. 어디 갈까?
술. 형편없지. 요구르트 제조기. 상추. 연어샐러드. Zhang Xiaogang.
너무 많이 먹어서 탈이야. 비틀거리다. 벽화. 나도 저기 있잖아? 내
이름 마음대로 써. 백석. 자야 여사. 막 음악 크게 틀어놓고, 술 먹고,
누구는 나와서 걷다가 길에서 토하고… 바빠서 과외할 시간이 안
되겠구나. 청담어학원 원장. narrative poems. 길상사. 김환기. 김향안.
맞아, 맞아, 바로 그거. 근원 김용준. 여기도 있네. 맞아, 바로 이거야.
이렇다니까. 블랙 셔츠. 조갑녀 여사. 막 눈물이 나려고 하는 거 있지.
나는 또 보러 올 건데. 헌. 감기. 그럼 나야 좋지. 꽃다발. 너니? 쭈꾸미.
매워. 안경테 바꿨니? 일본. 몽유도원도. 아니, 안 읽었어. 향기가
얼마나 야한데… 덧에 대해서 더… 함께… 더 좋겠어… 그럼 곧 다시…
내가 지금 말을 잘 할 수가 없어서… To My Funny Reader. 그래. 응.

금지된 말들

엄마 말 똑같이 따라하기는 금지되었다.

엄마에게 혼날 때 엄마 말이 끝나자마자 한 마디씩 똑같이 따라했다.
동생들이랑 싸우지 말랬지! 동생들이랑 싸우지 말랬지! 큰언니가
돼서 이럴 거야? 큰언니가 돼서 이럴 거야? 방구석이 이게 뭐야!
방구석이 이게 뭐야! 또 이럴래? 또 이럴래? 아주 그냥 고따위로
해라. 아주 그냥 고따위로 해라. 따끔한 소리에 주눅 든 작은 마음을
애써 조몰러 펴려는 심정도 있었겠지만, 토끼가 북 치듯, 톡톡 쏘면서
잽싸게 오르내리는 짧은 말의 리듬이 신나기도 했다. 아, 나는 얼마나
건강하고 창조적인 어린이였나. 혼나는 상황도 놀이로 승화하다니.
게다가 엄마가 아무리 무서워도 여전히 좋으니까 따라하는 것이기도
했다. 엄마가 좋으니까 나도 엄마처럼. 사랑하는 사람이 나를 단죄하는
말을 반복함으로써 나는 이미 잘못을 시인하고 스스로를 징벌했다.
내리치는 말 우박보다 더 무서운 것은 사랑의 상실. 내가 내 죄를 알아
나를 벌하니 나를 정말로 미워하지 말아요. 제발 다시 사랑해주세요.
차라리 나를 계속 혼내요. 그리고 또 같이 놀아요.
　　하지만 엄마 입장에서는 아무래도 약이 올랐을 것이다. 조그만

딸년이 엉엉 울면서 잘못했다고 빌어도 시원치 않을 판에, 자기 말을
받자마자 금빛 딴딴한 양체 공처럼 고대로 되튀어 던지니. 게다가
이런 도플갱어 놀이는 어떤 말이나 행동을 시작한 사람보다는 그것을
뒤이어 흉내 내는 앵무새나 원숭이에게 유리한 법이다. 말하는 동물은
조련하는 주인의 권위, 진지한 훈육 의지, 분노를 비틀어서 재미,
놀이, 장난, 웃음의 재료로 삼는다. 그는 언어의 정초자는 아니지만
놀이의 창안자다. 상황의 주도권은 타인에게서 기원한 언어를 재료와
도구로 격하하여 놀이판을 설치한 그에게 넘어온다. 언어는 이제
발화자의 권위가 박탈되어 놀이의 규칙에 복속된다. 아무리 고상한
수사법일지라도 반복 속에 아이러니로 변질된다. 발화자는 진리나
윤리보다 승패에 연연하는 소인배로 타락한다. 따라서 이런 식의
말 흉내 놀이판은 거울 덫이다. 실제 세계보다 몇 겹이나 더 깊은
거울 덫으로 첫 주사위를 내던진 사람은 악마처럼 새끼 치는 그것의
환영 속으로, 유혹적인 웃음 꼬리만 날리면서 덧없이 떠도는 어두운
메아리 속으로, 점점 빠져 들어간다. 덫 깊이 달아나는 자기 말에
대한 지배력을 되찾기 위해, 성급하든 신중하든, 그는 다른 말을
내던지는데, 그것은 상대방의 어두운 입 속에서 다시 음울한 웃음으로
파열되고, 도박적 정념에 사로잡혀 다른 말을 또 하나 내던지면, 그
시도 또한 꼬리 잡혀 휘둘리는 말로 허망하게 좌절된다.

　이 놀이를 가장 극단적으로 추구할 때 어떤 파국이 예비되어
있을지 상상해보기를. 나는 이처럼 놀이를 가장한 파멸적 투쟁의
악덕을 막연하게나마 일찌감치 알아차려서, 어린 날 한때 이후로 결코
다시 하지 않는다. 말 거울 놀음에 연루되었을 때, 상대의 무지막지한

호승심에 전염되어 사태를 평정하려 들지 말 것. 아무리 합리적인
사유와 의견을 펼쳐내더라도 당신은 결코 이길 수 없다. 덫을 놓고
당신을 기다린 도플갱어가 당신의 말을 모두 먹어치울 것이다. 인간에
대한 사랑이 소진된 몸과 마음에 염오와 울분이 찌꺼기질 것이다.
그 이상일 것이다. 놀이판의 천막을 걷어 던지고, 앵무새 깃털 뒤덮인
언어의 허묘에 눈을 뜨라. 이기고 지는 것과 무관한, 참여자의 존엄을
훼손하지 않는, 아름답고 재미있는 말놀이들이 얼마든지 있다. 그것을
같이 만들고 하자.

 어쨌든, 한 마디 야단치면 따라하고, 또 한 마디 꾸중하면
따라하고. 엄마와 나 사이 서너 마디가 똑같이 오가다 보면, 엄마가
눈을 흘기고 먼저 포기하곤 했다. 현명하게. 놀이판은 해산되었다.
도플갱어는 죽었다. 이런 상황이 한동안 반복되었다.

 어느 날, 나는 또 혼났고, 혼내는 엄마 말을 또 따라했다. 엄마는
단단히 작정한 듯 내가 따라하는데도 개의치 않고 계속 따끔한 말들을
내쏘았다. 그러다. 너 그렇게 엄마 말 자꾸 따라할 거야? 너 그렇게
엄마 말 자꾸 따라할 거야? 요게 어디서 자꾸 말대꾸야! 요게 어디서
자꾸.

 마침내 도달한 언어의 한 끝. 그때 처음 들은 그 낱말을 나는
어쩐지 차마 따라할 수 없었다. 어휘 자체의 문제가 아니었다.
가장 정확한 단죄의 순간 가장 진정한 참회가 찾아들었다. 나는
아무 억울함이나 반항심 없이 내가 잘못했다는 사실을 진심으로
받아들였다. 언어의 일시 정지. 그러나 묵언의 찰나 참회와 용서가
동시에 이루어졌기에 죄의식이 남지 않았다. 주눅 들거나 울지 않았다.

173

금지된 언어 행위에 어떤 회한이나 미련도 없었다. 당연하지만 그 놀이는 더 이상 흥미 없었다. 따라하지 않고 입을 다무는 순간, 옆구리 한구석이 꼬집힌 듯 살짝 욱신했을 뿐, 아프거나 슬프지도 않았다. 모든 게 순식간에 일어나고 풀렸다. 깔끔하게.

어둠침침한 작은 거울 덮을 제거하자 더 환하고 넓은 언어 세계가 개방되었고 나는 랄랄라 전진한다. 아마도 이후로 나는 다른 낱말들을 더 많이 배웠을 것이다. 다른 문장들을 더 많이 재잘거렸을 것이다. 다른 말들에도 호기심과 재미와 사랑을 느꼈을 것이다. 엄마 말과 똑같지 않은 타인들의 시와 이야기에도. 모국어와 똑같지 않은 이방의 언어들에도. 아주 나중에.

벽에 낙서하기는 금지되었다.

다섯 식구의 단칸방 집은 항상 번잡스럽고 너저분했다. 털어놓으니 홀가분하지만 부끄러움까지 해소되지는 않는다. 그러니 다양한 사물의 자유로운 접촉, 배열, 관찰, 탐색에 관대한 가풍이었다고 다시 말하자. 품위 있고 완곡하게. 동생의 표현에 따르면, 우리는 집 안에서 방목되었다. 모든 물건과 가구가 장난감이었고, 집 자체가 엄격한 제재 없는 놀이터였다. 서랍을 열고 뒤지고 속에 든 물건을 다 헤집어놓기는 물론, 가구에 기어올라 틈새나 바닥에 숨고, 방바닥과 벽에 크레용으로 마음대로 선을 긋고 색을 칠했다. 아이들이 있는 집은 거의 그렇지만 우리 집은 그 정도가 훨씬 심했다.

방 벽에 낙서하기는 장난 이상으로 특히 심혈을 기울인

작업이었다. 한글을 깨치기 전이었으므로 낙서는 글자가 아니라
그림이었다. 크레용 벽화는 몇 년에 걸쳐 점진적으로 제작되었다.
쪼그려 앉거나 일어섰을 때 눈높이에 맞는 면에서 시작해, 다 채워지고
나서는 팔을 뻗어 닿는 곳까지, 키가 자라면서 조금씩 더 위로, 그래도
엄마 키보다는 한참 아래, 옛날의 이미지 위에 새로운 시간의 이미지가
겹쳐졌다. 문맹 실내생활자의 상형 연대기가 축적되었다.

훗날 벽은 연인의 이미지들 중 하나가 되었다. 벽은 단절과 폐쇄의
상징이 아니라 내 안의 무엇을 펼쳐낼지 몰라 떨리는 가능성의 터.
나에 관한 가장 부끄러운 진실을 고백하고 가장 사소하고 유치한
환상을 실행하는 매개체. 그 너머 견딜 수 없이 끔찍한 공허를
차단하는 견고하고 따스한 생의 보호막. 가장 활력 있는 마음을 가장
아름답게 입혀주고 싶은, 손을 뻗는, 나를 온전히 내던지는 □.

벽이 있어 나는 여러 번 살았다.

어느 해에 벽지를 새로 바르고 장판을 다시 깔았다. 도배라는 말을
처음 배웠다. 집 안이 환해졌다. 엄마는 전날까지 나의 선사시대가
기록되어 있던 벽을 손바닥으로 고이 쓸며 타일렀다. 이제 여기에
낙서하지 마라. 나는 온순하게 고개를 끄덕였다. 이미 학교에 다니며
벽보다는 스케치북과 연습장에 그림 그리는 버릇이 들었기도 했다.
벽과의 의젓한 헤어짐. 그때는 몰랐지만, 사랑하는 것들을 향할, 빈
바탕에 마음의 선을 긋고 이어나가는 글쓰기로 돌아올.

의성어와 의태어는 금지되었다.

초등학생 시절의 의무적 일기 숙제가 내 정신과 언어 발달에 끼친 악영향은 도저히 말로 다 할 수 없다. 여기까지 쓰고, 나는 오래도록 딴짓을 하다, 억지로 책상 앞으로 돌아온다. 기분이 몹시 안 좋다. 겨우 다 쓴 다음 교정본을 살피다가, 역시 이 부분에서 막히며, 이것저것 다른 데 산만한 정신을 쏟는다. 이처럼 말할 수 없음과 말하고 싶지도 않음이 일기 쓰기의 악영향의 가장 심각한 잔재일 것이다.

　　말이 멈추는 사태가 분명히 있다. 이는 그 직전까지는 말이 지속되었다는 사실을 전제한다. 따라서 언어적 재현이 불가능하며 언어가 작동하지 않는 지점이 있다고 입증하려면, 우리는 역설적으로 언어의 가능성들을 되도록 샅샅이 탐색해보아야 한다. 이 우회의 과정에서 우리는 말하기의 새롭고 다양한 방식들을 고안하고 시도하고 실천한다. 말 더듬음과 실어를 앓으면서도 우리는 언어를 모색한다. 따라서, 말 그대로, 말할 수 없다고는 쉽게 말할 수 없다. 말할 수 없다고 짐짓 무심하게 말한다면, 그마저도 말하고 싶지 않다면, 그것은 침묵과 실어를 가장한 언어의 회피, 언어적 나태가 아닌지 자문할 필요가 있다. 말하기의 귀찮음, 말하기의 게으름, 말하기의 성가심. 언어적 나태는 무엇보다 미적이지 않다는 점에서 침묵과 실어보다 더 비극적인 증상이다. 일기 숙제는 이런 내 나쁜 성향을 형성한 여러 요인들 중 하나다.

　　일기를 왜 써야 하는가. 답이 잘 떠오르지 않았고, 이조차 언어적 나태의 일면이겠지만, 그나마 짜낸 어떤 답에도 납득할 수 없었다. 의미 없는 행위. 무의미의 권태와 폭력을 알게 되었다.

　　학기 중 매일 일기 검사를 받는 것도 불쾌했지만, 방학이

끝날 무렵 일기장에 밀린 일기를 꾸역꾸역 채우는 것은 정말이지
고역이었다. 남아 있는 페이지들의 부담감, 꾸중의 두려움, 초조와
불안, 울화와 반항심 등 여러 부정적인 감정들 가운데 최악은 나는
게으르다는 자학적 죄의식이었다.

오늘은 친구네 집에서 놀았다. 오늘은 엄마가 볶음밥을 해주셨다.
오늘은 동생과 싸워서 엄마에게 혼났다. 오늘은 참 재미있었다.
다음부터는 그러지 않겠다… 비슷한 문형으로 반복되는 일상의
창작에 질려, 나는 시를 쓰기로 했다. 하루에 한 편씩. 시가 좋아서가
아니라, 공책을 메꾸는 데 산문보다 수월했기 때문에. 시의 패턴은
거의 동일했다. 오늘은 동시를 지었다고 첫 문장을 쓴 다음, 주변
사물이나 날씨를 제목으로 삼는다. 시는 한 연에 두 행씩, 각각의
행은 네 음절짜리 의성어나 의태어를 두 개 연결하여 여덟 음절.
의성의태어의 리듬이 재미있어서가 아니라, 사물과 현상을 굳이
세밀하게 관찰하지 않고서도 그것의 소리와 모양새를 그대로
옮겨 적기만 하면 되었으므로. 정형을 완벽하게 다듬는다. 반복을
극단적으로 추구한다. 사건의 진행은 제거한다. 의미는 가능한 한
박탈한다. 모든 게 기계적 나태의 표징이었다.

아니다. 아니다. 나는 나를 구원하고 싶다. 나는 게을렀던 게
아니다. 나는 의무적 글쓰기의 형식을 그것의 본원에 가장 가깝게
충직하게 이행함으로써 그것의 무의미와 부조리를 어린 영혼의
방식으로 폭로하고 돌파했던 것이다.

어느 날 검사받은 일기장에서 담임의 붉은 사인펜 문장을 읽었다.
"의성어와 의태어를 자주 쓰지 말기." 나는 시 쓰기를 그만두었다.

말하거나 쓸 때 의성의태어 사용을 그만두지는 않았다. 그러나 쓸
때마다 멈칫했고, 글자 위에 붉은 꽃잎이 성가시게 어른거렸다.

어른이 되어 나는 글쓰기를 격려하는 상을 받았고 당선 소감을
썼다. 감사의 말들 사이에, 문득 장난기가 발동하여, 그 맥락에 맞춰
가장 유치하고 귀여운 의태어 하나를 당당히 끼워 넣었다. 수십 년
전의 담임에게 익명으로 새해 첫날의 신문 한 부를 보내볼까 싶었지만
이름이 기억나지 않았다. 게으름뱅이에게도 윤리적 미덕이 있으니
쉽게 용서하고 쉽게 잊는다는 것이다. 복수란 굉장히 귀찮은 일이기
때문이다. 보냈다 한들 알아차리지 못했을 것이다. 일 년 중 가장
두꺼운 신문의 한 갈피에 금지된 말 한 마디가 숨어 돌아왔을지는.

아플 때 신음하거나 울면 안 되었다.

그가 늘상 하는 말은 이거였다. 개구쟁이라도 좋다, 튼튼하게만
자라다오. 집 안을 마구 헤집거나 시끄럽게 뛰어다녀도 혼나지 않은
까닭은 이 때문이었다. 우리를 한꺼번에 팔에 매달고 나무 놀이를
하거나, 하나씩 높이 들어 올려 서울 구경 놀이를 하거나, 옆으로 뉘어
안고 갈비뼈를 간지럽히며 기타 치기 놀이를 하거나, 다 함께 손잡고
이리저리 방향을 바꿔 돌며 둥글게 둥글게 노래 부를 때, 그는 좋은
사람이었다. 다 함께 크게 웃었다.

그러나 항상 즐겁고 건강할 수는 없었다. 아프기 마련이다. 계절이
바뀔 때, 번잡하거나 매연이 심한 데 들렀을 때, 교실에 전염병이 돌 때.
우리는 콧물을 훌쩍이거나 콜록거리거나 칭얼거리거나 낑낑거렸다.

뛰어놀다가 무릎을 깼을 때, 서로 투닥거리다 제 분을 못 이길 때,
그러다 엄마한테 한꺼번에 매 맞고 혼날 때, 우리는 소리 지르거나
울음을 터뜨렸다. 항상성이 일시적으로 흐트러진, 그러나 반대급부로
외부 자극에 대응하는 신경계와 내적 생명력이 원활히 작동하고
있음을 알리는, 미성숙한 신체와 정신이 발산하는 언어 아닌 소리들.
눈의 물, 뜨겁게 투명하게 액화하는 충동들. 그는 그것을 못 견뎠다.
얼굴에는 걱정과 공감 대신 거슬림과 짜증이 서렸고, 달래는 대신
시끄럽다거나 당장 그치라고 호통쳤다. 웃음을 제외한 비언어적
음성의 표출이 금지되었을 때, 나와 둘째는 구석에서 침울하게 눈물을
삼키는 편이었고, 막내는 우리까지 성가실 정도로 방 한가운데서 더
서럽게 빽빽거렸다. 그러면 그는 아예 집을 나가버렸다.

　　그는 몇몇 특정한 자극에 예민했다. 그리하여 그에게 제 새끼들의
외침과 울음은 인간의 목소리라기보다는 온몸을 까칠이는 합성섬유
내의나 가수면 상태의 뇌막을 긁는 영원한 시계 초침처럼 인지되는
듯했다. 갈기갈기 찢어 내던지거나 건전지를 뽑아 멀리 처박아둬야
하는.

　　엄마에게는 더욱 답답한 노릇이었을 것이다. 엄마가 이모에게
하소연하는 소리를 들었다. 아니, 사람이 아프면 아픈 소리도 낼 수
있는 거지, 몸살에 밤에 자다가도 끙끙거리고 한숨 쉬고 그러면 옆에서
좀 괜찮냐고 빈말이나 하면 몰라, 시끄러워 못 자겠다 타박하며 싫은
소리를 하니, 남은 아파 죽겠는데 더 기가 막히고 속이 뒤집혀서, 아픈
사람 분하고 억울해서 어디 살 수나 있어야 말이지.

소리의 막힘. 글을 깨치면서 나는 세계의 소리 없는 이면으로 미끄러져 들어갔다. 묵독에 빠져들었다. 그러나 책이든 동아전과든 신문지 쪼가리든 몰입해서 읽고 또 읽고 있으면, 한심하다는 듯, 너는 밖에 나가 놀 줄도 모르냐는 핀잔을 들었다. 이모가 그러는데, 다른 애들은 집에서 책 읽고 공부하면 엄마 아빠가 칭찬하면서 업어준다는데, 니네 아빠는 제 복도 못 알아본다는데, 정말일까. 어디서 주워왔는지 모를 튼튼한 개구쟁이라는 포대 자루가 너무나 거북하고 숨 막혀서 견딜 수가 없었다. 그가 내 몸에 억지로 덧씌우고 아구리를 묶으려 하는.

혼자 집을 지키던 어느 날 문득 참을 수 없이 몸이 불편했다. 나는 서투른 무언극 광대가 되었다. 똑바로 서보았다. 편하지 않다. 앉아도 어딘가 이상하다. 누워도 불편하다. 다시 일어나 팔짱을 껴도, 다시 앉아 책상다리를 해도, 체조 선수나 이국의 조각상처럼 이리저리 팔다리와 허리를 접고 펴보아도 어색하다. 몸의 어떤 형상에도 일치시킬 수 없었던 투명한 그림자 주머니와 싸우다 말고, 어떤 운동으로도 해소되지 않는 충동력에 부대끼다 지쳐, 허물어진 작은 사람은 마침내 발버둥치며 울었다. 혼자. 크게 크게 소리 내 울었다.

아플 때 아빠를 부르는 것은 금지되었다.

갑자기 오른손 집게손가락 끝이 아렸다. 칭얼거리며 엄마에게 손가락을 보이니, 쯔쯔, 생인손이네, 했다. 처음 듣는 이상한 말. 손은 손인데 생인은 뭘까. 어쩐지 저민 생강이나 옹이 같은 것들이 떠오른다. 전혀 병 이름 같지 않았다. 이 분명한 통각이 이물스럽고

아연할 정도로. 손가락은 간질간질하다가 욱신욱신하면서 나날이
조금씩 부어올랐다. 붉었다 푸르게 멍들었고, 푸르렀다 누렇게
곪았다. 그러다 검푸르거나 검붉어졌다. 연필을 쥐고 글씨를 쓸 때
힘들었던가. 타자를 멈추고 책상 위 아무 필기구나 집어 가만히
쥐어본다. 힘들었던가. 기억나지 않는다. 힘들었을 것이다. 다 곪으면
짜야 한다고 했다. 엄지손톱으로 검지를 꾹꾹 눌러보는 버릇이 들었다.
타자를 멈추고 잠시 그래본다. 손가락은 벌겋고 딴딴한 잇몸 같았다가
점점 퉁퉁하고 물렁한 물고기 부레로 변했다. 찌르르 아프다가도 어느
때부터는 아무 감각이 없었다. 썩어갔다.

어느 날 저녁, 엄마는 소독한 바늘, 솜, 붕대, 반창고를 챙기고
내 손가락을 잡았다. 손가락에 솜을 두텁게 받치고, 찔렀다. 누런
고름이 퍽 터지며 흘러나왔다. 보기에 끔찍했을 뿐 아프지는
않았다. 무감각. 이제 다 나았나보다. 엄마는 아직 안 끝났다고 했다.
그러고는 곪은 곳의 나쁜 피도 싹 뽑아야 한다고, 상처 주변을 꾹
눌렀다. 그 순간부터였다. 생전 처음 맛보는 고통이 시작된 것은. 손톱
가장자리에서 시뻘건 피가 철철 쏟아져 나왔고, 이루 말할 수 없는
끔찍한 통증이 손가락에서 출발해 온몸으로 격렬하게 진동했다. 나는
집이 떠나가라 울음을 터뜨렸다. 엄마… 엄마… 엄마… 나를 낫게
한다면서 아프게 하는 사람의 이름을 끝없이 부르며, 악쓰며, 피와
눈물을 쏟아냈다. 엄마 역시 전이된 고통으로, 그러나 또한 단호한
집중과 인내로, 찡그린 얼굴에, 땀을 흘리며, 앞으로 다시 안 아프게,
한 톨이라도 더 나쁜 피를 뿌리 뽑겠다고, 내 손을 꽉 붙잡고 손가락
마디와 살점을 잔혹하게 조이며 피를 짜냈다. 그러기 위해 내 비명에

엄혹하게 귀를 닫았다. 엄마 못됐어! 나 이렇게 아픈데! 다 그만두고
싶었다. 엄마한테서 손가락을 뽑아내 멀리 도망쳐버리고 싶었다.

응대해주지 않는 이름을 부르며 울부짖는, 여전한 강도의 통증에
까무러칠 것만 같은 와중에, 문득 아빠 생각이 났다. 그래, 아빠는
아까부터 우리를 딱한 표정으로 보고 있었지. 엄마는 내 고통을 못
들은 척하지만 아빠라면 알아줄 거야. 아빠를 불러야겠다. 나는 아빠
쪽으로 눈물범벅 얼굴을 돌리고, 아빠… 아빠… 아빠… 자애롭게
위로하고 격려해줄 사람의 이름을 부르며 울었다. 가장 가련한
시선으로 가장 크고 간절한 목소리로 부르며 울었다. 괜찮다고, 아파도
조금만 참으라고, 금방 다 나을 거라고 말해주세요.

아빠는 멀쩍이 있다가, 불쾌한 표정으로, 중얼거렸다.

에이, 귀 따가워…

그리고 혼냈다.

시끄러워. 아빠는 무슨. 아빠를 왜 불러. 뭘 잘했다고 아빠야.

눈물이 잦아들었다. 나쁜 피는 다 빠져나간 듯했다. 훌쩍임도
그쳤다. 엄마가 손가락에 약을 바르고 붕대와 반창고를 둘러주었다.
하얀 손가락. 누에고치. 깨끗하고 견고했다. 구멍 뚫린 손가락은 다
나았어도 새살이 돋지 않아 옴폭 패었다. 못생겼지만 신기하기도 했다.
다시 아픈 일은 없었다. 엄마 말대로였다.

비 오는 날 우산 들고 마중 나와 달라고 부탁하는 것은 금지되었다.

오전에는 맑다가 하교할 무렵 비가 내리는 날. 교문 앞에 엄마들이 색색 우산을 펼쳐 들고 마중 나와 있다. 연못, 연잎, 개구리 떼처럼 재밌다. 우리 엄마도 있을까. 두근거리는 기대가 실현되는 기쁨. 엄마와 팔짱 끼고 찰박찰박 한 우산 아래 집에 돌아오는 즐거움.

이모네 집에서 돌아오는 길. 어린이 걸음으로 10분이 채 걸리지 않는 짧은 길목에 난데없이 폭우가 쏟아지기 시작했다. 이모네로 되돌아가기에도 집으로 가기에도 애매한 길 한가운데. 근처 문방구의 차양 아래로 뛰어들었다. 비가 그칠 기미가 안 보였다. 한 걸음이라도 밖으로 내딛었다가는 단숨에 온몸이 젖을 터. 망설이다가 공중전화기에 20원을 넣고 집 번호를 돌렸다. 아빠가 받으면 안 되는데… 여보세요. 아빠 목소리다. 바람이 헛되었다. 나는 벌써부터 후회하고 자책하며 잔뜩 기어 들어가는 목소리로…

아빠… 난데… 비 오는데… 엄마한테 우산 좀 갖고 나오라고 하면…

우산은 무슨 우산이야. 그냥, 와! 약해 빠져가지고서는.

더 이상 할 말이 없다. 전화를 끊고, 심호흡을 하고, 아니, 한숨을 쉬고, 빗속으로 나아갔다. 뛰어야 한다는 마음이 안 들어서 비 맞으며 느리게 걸었다. 물 입자에 뿌옇게 지워지는 골목 풍경. 아무도 없는. 저 멀리 물 자락을 헤치며 누군가 다급히 달려왔다. 한 손으로 우산을 받치고, 다른 한 손에 여분의 우산을 들고, 금방이라도 울음을 터뜨릴 듯 걱정 가득한 얼굴로. 엄마다. 집에는 전화기가 두 대 있었고, 아빠와 거의 동시에 아래층에서 전화를 받은 엄마는 대화를 엿듣고 수화기를 내려놓자마자 우산을 챙겨 달려 나온 것이다. 말하지 않아도 알았다.

우리는 한 우산 아래 꼭 붙어서 집으로 걸었다. 조용히. 천천히. 뛸 이유가 없다. 비에 젖어 맞닿은 살이 이렇게나 따끈한데.

집에 도착하자 우선 나만 위층으로 올라갔다. 엄마가 마중 나왔다는 것을 들키지 않으려고. 말하지 않아도 통했다. 대본 없는 연극은 점점 익숙해졌다. 아무 일도 없었어요.

아주 나중에. 몇 년 동안 거의 아무것도 읽고 쓸 수 없었다. 언어와 관련된 거의 모든 활동을 멈추었다. 머리, 입, 팔, 온몸이 다 굳고 막혔다. 책꽂이에 다가가기가 무서워 방구석 멀리 앉고, 책에 손을 뻗으려 해도 팔오금이 잘 펴지지 않고, 시선은 글자들 위를 공회전하고, 컴퓨터 앞에서는 문서 프로그램을 열 수가 없다. 그러다 어느 날인가부터 어딘지 모르게 오래 잠복하던 우산이 손바닥에서 튀어나오려 했다. 눈에 안 보이는 원통형 물체의 이물감으로 손아귀가 걸리적거렸다. 간신히 글을 써보려고 앉은들, 우산 유령을 움켜잡은 듯, 자판 위에서 손가락이 곱아 펴지지 않았다. 이걸 놓아야 내가 산다는 걸 나도 아는데. 아직은 가련하여. 차마.

폭우처럼 눈물을 토한 어느 날, 손이 비로소 우산을 놓아 보냈다. 우산과 헤어진 빈손은 글자들의 감각을 조금씩 되찾아나가고 있다. 더듬더듬. 이상하게 들릴 수도 있겠지만 나는 이렇게 한 글자 한 글자 만들어나가는 스스로가 신기하다. 회복기의 환자가 그렇듯, 겁이 나고 어색하면서도, 수줍게 기쁘다.

그는 예쁘다는 말을 혐오했다.

집을 다시 지었다. 층수를 올렸고 우리에게 자기만의 방이 생겼다. 소음과 추위를 막기 위해 창을 한 겹 더 짜기로 했다. 언니들과 복작복작 쓰던 방을 혼자 차지한 막내는 들뜬 목소리로 졸랐다. 아빠, 창문 예쁜 걸로 했으면 좋겠어. 그는 비아냥도 아니고 고함도 아닌, 거부도 아니고 질문도 아닌, 그러나 분명 염오와 멸시가 묻어나는 어조로 대꾸했다. 예쁘긴 뭐가 예쁜 거야!

어릴 때부터 우리는 예쁜 것에 민감하게 자라났다. 예술 작품을 감상하는 섬세한 심미안이나 미적인 것의 본질에 대한 심오한 통찰을 함양했다고는 할 수 없다. 사치의 상상에도 재능이 부족하다. 그저 각자의 성격과 취미에 맞춰 소소하게 예쁜 물질적 삶을 추구하고 즐겼다. 엄마도 마찬가지였다. 엄마 덕분에 우리는 추석빔과 설빔을 꼬박꼬박 차려입었고, 중학교에 진학할 때는 복장 규율에 맞는 새 옷과 주니어용 기초화장품을, 몸이 변화하고 생리가 시작될 무렵에는 알맞은 속옷을, 고등학교를 졸업할 때는 맞춤 금붙이를 선물받았다. 아니, 선물이라 하면 지나치게 거창하고 의례적이다. 우리가 받은 것은 말의 가장 근원적인 의미 그대로 돌봄과 챙김이다. 포근하게 감싸는. 원하기도 전에 깜짝스럽게 주어지는 예쁜 것은 우리를 통과의례 장소로 안내하는 초대권이었다. 인생 초보자에게 삶의 다음 페이지를 넘겨주는 원숙한 손가락이었다.

우리는 옷을 통해 일상의 시간은 절기로 배분된다는 것을 익혔다. 일과 검빈의 나날들 사이에, 엄마가 솜이불 갈피 깊숙이 숨겨둔 진주 반지 한 알처럼, 휴식과 풍요의 명절이 빛난다는 것을 알았다.

화장품과 장신구의 시기적절한 허용과 선물로써 한 개인의 시간은
유년에서 사춘기로, 사춘기에서 성년으로 진화한다는 사실도 함께
받아들였다. 생애의 비가역적인 진행은 상실과 회한이라기보다는
기대와 지향으로 경험되었다. 예쁜 치마 입으려면 편식 안 하고 쑥쑥
커야 해. 하이힐을 신으려면 공부 열심히 해서 대학에 가야겠다.
책과 음반을 살 수 있게 일을 하고 돈을 벌어야 한다. 속물적인들
어떤가. 미적인 것을 욕망하고 그것을 실현하려 애쓰면서 우리는
사회화되었다.

일상에서 어머, 예쁘다, 예쁜 것, 예뻐 등의 어휘가 빠질 수
없었다. 우리의 대화에서 그 단어를 낚아채자마자 그는 되물었다.
뭐가 예쁘다는 거야. 예쁜 게 뭔데. 진정 알고 싶어서가 아니라 그
말을, 그 말이 표상하는 모든 것들을, 부정하고 파괴하기 위해서였다.
주어지는 모든 답에 치욕을 입힐 태세가 된 탐문에 우리는 대화
자체를 멈추었고, 그 앞에서는 그 말을 쓰지 않으려 조심하게 되었다.
아무것도 아니에요.

그는 왜 예쁜 것에 격렬하게 반동적인 태도를 취하게 되었나.
그에게 "예쁘다"의 동의어는 "사치"와 "낭비하다"이고 반대말은
"실용적이다"이다. 튼튼하게만 자라다오만큼이나 그가 입에 달고
다닌 말은 실사구시였다. 실사구시. 실사구시. 실사구시. 물건은
실용적이어야 한다. 예쁜 게 무슨 소용이야. 쓸모없는 인간은 있을
필요가 없어. 허이구, 대학원에 가겠대요! 문학?

말보다 더 견딜 수 없이 참담한 것은 말하는 태도와 말 속의
감정들. 윽박지름. 싸늘한 빈정거림. 조롱. 분노. 혐오. 멸시.

아프다와 예쁘다.

　　고통과 미. 감각의 문제. 두 어휘의 금지는 언어의 삭제를 넘어 감각의 부정이기도 하다. 감각하는 신체와 정신의 억압이기도 하다. 감각기관은 제 기능을 수행하지 못해 마비되고, 병들다가, 퇴화하고, 언어 역량과 감수성이 수축한 정신은 퇴행한다. 따라서 두 어휘의 금지는 최종적으로는 금지하고 억압하는 자 자신의 사멸이나 소거를 초래한다. 어떤 금지와 억압에도 불구하고 다시 회복하고 갱생하는 절대적으로 고통스럽고 아름다운 세계로부터.

　　아프거나 슬플 때, 우리는 우리끼리 몰래 울고 다독인다. 그가 다치거나 병에 걸릴 때, 딸들은 엄마의 잔소리에 못 이겨 형식적인 안부 인사를 전할 뿐. 일상과 여행지에서 예쁜 것을 발견할 때, 우리는 우리끼리 몰래 신나는 이야기와 선물을 주고받는다. 세 대륙에 흩어져 사는 딸들이 모이는 날, 그가 잠들면, 각자 서랍에 모아두었다가 여행 가방에 쟁여 온 온갖 예쁜 것들이 마법처럼 튀어나오는 코스튬 파티가 열렸다. 우리는 사소한 물품들의 학예사가 되어, 이 예쁜 것은 무엇인지, 어디서 났는지, 어떻게 만든 것인지, 이것을 보며 나는 왜 네 생각이 났는지, 왜 엄마 생각이 났는지, 왜 언니 생각이 났는지, 이것저것 보여주고, 속삭이며, 까르르 웃다가도, 어머, 아빠 깨겠다, 숨죽이며, 만져보고, 걸쳐보고, 나눠주며, 샘내고, 뺏으며, 비밀스러운 서사와 감각의 향연을 벌이는 것이다.

　　아프다와 예쁘다. 그리고 아빠.

　　아빠는 아픔과 예쁨이 없는 곳에 있고자 했건만 그것들이 지워진

곳에서 그도 지워졌다. 강인과 실용의 간판을 매단 그의 암굴에서
그가 용납한 유일한 비언어적 음성인 웃음은 들리지 않았다. 비밀이
육중하게 포화된 침묵뿐. 그가 집을 비우거나 잠들자마자, 침묵의
껍질은 석류처럼 터져버려, 집 안에는 여자들의 웃음결과 나이 들어도
어릴 적 말버릇을 버리지 못한 자매들의 코맹맹이 소리가 흩날렸다.

알았다는 말은 금지되었다.

알아았어! 잔일이나 심부름을 시킬 때 경쾌하게 대답하는 습관이
있었다. 그는 이 말을 지독히도 싫어했다. 알긴 네가 뭘 알아! 매번
벌컥 화를 냈다. 그거야 당연히 아빠가 시킨 일이 무엇인지 알고,
그것을 할 거라고 대답하기에는, 그의 의도가 대답을 듣고자 함이
아님도 알았다. 입을 다물고 시킨 일을 할 뿐이었다.
　　알긴 네가 뭘 알아. 네까짓 게 뭘 알아.
　　무수히 들은 말. 지적 능력의 무시와 앎의 금지가 내 자아 형성과
학업 성취에 끈질기게 드리운 암연에 관해서는 말하고 싶지 않다.
　　이것만큼은 힘주어 말하고 싶다. 양육자, 교직자, 아니, 모든
성인에게 간곡히 부탁하건대, 어떤 경우에든, 어린이를 바보라 부르지
말기를. 바보라 불릴 때마다 어린이의 연하고 무른 사유와 감수성은
조금씩 졸아들어 굳는다. 아이들은 왜 담벼락과 빈 종이에 자기나
타인의 이름을 쓰고 바보라 낙서할까. 어른이 되어서도 새 필기구를
시험할 때 왜 무의미한 낙서와 함께 자기도 모르게 바보라 끄적거릴까.
자기 이름 바보. 친구 이름 바보. 엄마 바보. 아빠 바보. 선생님 바보.

강자의 입에서 튀어나와 자기의 작은 몸뚱이에 박힌 그 폭력적 언행의 파장을 감당할 수 없기 때문이다. 놀리는 웃음이든, 윽박지름이든, 시간이 지나도 그것이 몸 안에 잔류하기 때문이다.

대부분의 경우 어른은 자신의 지력의 결핍을 어린이에게 투사하여 바보라고 내뱉는다. 따라서 아무리 무심하게 발화된들 그것은 엄청난 공격 에너지를 뭉쳐 담았다. 바보라는 욕설이 어린 정신에 끼치는 영향은 구타가 신체에 가하는 상해와 다르지 않다. 아이는 바보라는 기표에 담긴 나쁜 감정의 파장을 자기의 작은 몸과 마음 바깥으로 분리하려 하고, 말 못 하는 벽과 종이에 작은 손을 뻗어, 여린 손가락 끝으로, 그 말을 떨쳐 내보낸다. 어른의 폭력을 아이다운 놀이와 장난으로 승화하여, 참담하게도, 그 결과로 인생 최초의 서명을 바보로 장식한다. 너도 나도 다 하는, 사유와 감정이 마비된 자동적 언어 행위, 클리셰와 밈에 일찌감치 입문한다. 아무 생각 없이 바보라 씀으로써 정말 그것이 된다. 튼튼하게만 자라다오, 실사구시, 그 외 맥락 없이 알량한 잠언형 문구들만 구호처럼 맹신, 복제, 선동, 강요하는 외통수가 된다.

인류의 다음 세대는 무참한 반지성의 폭력과 슬픔을 겪지 않기를, 부디, 나는 이 희망의 실천에 헌신한다. 우리는 자기보다 약한 타자에 잠재한 지성의 역량을 감히 파괴할 수 없다. 지식과 사랑. 어린이는, 젊은이는, 모든 인간은 나이가 들어서도 언제나, 미지를 존중하며 조금 더 큰 앎을 향해 간다. 그럴 것이다. 죽음 직전까지도. 마지막 숨. 가장 크나큰 앎이 기다리는 시간까지. 살아 애도하는 자에게는 그보다 더 광막한 미지가 비로소 열리는 시간으로.

직유법은 금지되었다.

만 열두 살이 저무는 겨울 저녁. 엄마에게 무심히 물었다.
　　엄마, 귤 같은 거 없어?

난데없이 화산이 폭발했다.
　　같은 게 도대체 뭐야? 세상에 귤이면 귤이고 아니면 아니지 귤
같은 게 어딨어? 귤 같은 게 도대체 뭔지 말해봐!

엄마와 나는 동시에 질겁했다.
　　이해할 수 없는 분노가 묻은 이해할 수 없는 말들이 더 쏟아졌다.
　　인간에 이처럼 직접적으로 공포, 치욕, 경멸을 느낀 적이 없다.

결정적 사건. 그는 이런 일이 있었는지도 모를. 엄마는 잊었을. P에게만
말한. 그리고 이제 이 글을 읽는 모든 사람이 알게 된.
　　어린 시절은 끝났다. 비극조차 놀이로 바꾸며, 망각의 힘으로,
무한히 자기 갱생하는.
　　그날 이후로 나는 그에게 먼저 말 걸지 않는다. 묻는 말에는 응,
아니, 몰라, 싫어, 네 단어 중 하나로만 답했다. 트집 잡히지 않도록.
말이 더 이어지지 않도록.
　　아픔은 느리게 연계적으로 심화되었다. 그와 집 안에서 마주치지
않으려 느지막이 일어났다. 일찍 잠자리에 들어도 날이 새도록 쉬이

잠들지 못했다. 생활 주기에 아무런 규칙성이 없어졌다. 시간이
파괴되었다. 사회 진입 과정이 점점 유예되었다. 미적 추동력은 목적과
방향성을 잃고 와해되었다. 세상에서 가장 아름다운 시일지라도
내게는 눈과 귀가 얼얼하도록 무서운 고함과 소음. 책은 만지기도
싫어. 내가 쓰는 것은 무가치한 쓰레기일 뿐. 마침내. 생각이 안 난다.
느껴지는 게 없다. 머리는 텅 비고 눈물샘과 가슴은 막힌다. 말이
나오지 않는다. 읽을 수 없다. 쓸 수 없다.

아픔은 부끄러운 일이 아니어야 하는데, 나는 내 아픔이 부끄러웠다.
읽고 쓰는 게 일인 사람이 읽지도 못하고 쓰지도 못한다면. 심지어
말도 잘 못한다면. 말이 되는 소리인가. 더더욱 말할 수 없다.

아픔이 더 이상 부끄럽지 않은 시기를 넘어, 아픔의 이유에도
부끄럽지 않을 때, 아픔의 흔적에도 떳떳할 때, 낫는다는 것을 알았다.

나는 열심히 앓았다.

앓. 곪고 또 곪은 상흔처럼 생겼다.

시간과 비용을 충분히 들여, 열심히 앓고, 몸과 마음이 훨씬 유연해진
지금, 어떤 섣부른 추측과 확증 없이, 나는 이렇게 생각한다. 그가
금지한 말들과 뭉쳐 던진 나쁜 감정들 때문에 내가 신경증을 앓고
오래도록 언어 생활에 장애를 겪듯, 그 역시 작고 약한 사람이었을
때 그가 하고 싶은 것을 금지한 말들과 그에게 부당하게 던져진

나쁜 말들 때문에 그렇게 되었을 거라고. 유독한 그것들에서 제 몸 한편을 잘라내고서라도 몸부림치며 빠져나오는 대신, 귀한 재화인 양 착각하고 아까워하다가, 자기보다 작고 약한 사람을 향해 쏟아 던지는 거라고. 그리하여 그 말들이 아닌 다른 말들은 잘 못하게 된 거라고. 그리하여 그 역시 자기에게 그 말들을 했던 사람처럼 된 거라고.

자기를 있지 못하게 하는 그런 말들이라면 하지 말아야 하지 않겠나. 그런 사람이 되지 말아야 하지 않겠나. 나는.

그리하여 그런 말들만큼이나 모든 말들을 하지 않았던 것인데, 그러면 더더욱 내가 있을 수가 없으니, 숨이 멎을 듯 아프니, 그런 말들이 아닌 다른 말들을 해야 비로소 살겠구나. 나는.

인간으로 태어나. 나는.

살아오면서 그와 비슷한 사람들을 의외로 많이 마주쳤다.

논변 혐오에서 논변의 대상인 지식 혐오로, 지식 혐오에서 지식의 도구인 언어 혐오로, 그리고 언어를 사용하는 인간 혐오로, 점차 자신의 사유와 감정을 변질시키는 사람들. 타인의 말을 비판하면서 정확한 논리와 올바른 어법을 촉구하지만, 가만히 통찰하여 들어보면, 커뮤니케이션 상황에서 우위를 점하려는 수사적 술책 속에 언어, 지식, 인간을 향한 강박적 증오와 분노를 욱여 담아 표출할 뿐인 사람들.

너무나 많은 예가 있다. 타인의 사소한 맞춤법 실수나 비문을 지적할 때, 조용히 친절하게 언급하는 대신 굳이 떠벌려 조롱함으로써 언어의 품격 자체를 훼손한다거나. 논쟁 중 말꼬리를 잡는 데 급급하여

공동의 사유가 더 넓고 생산적인 언어의 장으로 나아가는 것을 기어코
방해한다거나. 한줌의 명제로 환원되는 논리적 엄밀성을 구실로
언어의 우발적이고 시적인 운동성을 소거한다거나. 자기에게만
소중한 허상의 규칙, 관습, 어법, 문체를 따르지 않는 글쓰기는
시도 아니고 소설도 아니고 논문도 아닌 양 비하하거나. 질문하는
까닭은 지식을 구하기 위해서라기보다는 대답으로 주어지는 타인의
언어를 더럽히고 제 것처럼 타락시키려고. 사소한 낱말, 표현,
어법에 과민하게 집착하여 반대하기. 그리고 집요하게 지적하고
교정하기. 가독성을 내세워 문학적 목소리의 음역 연습을 저지하고
문장의 분방한 기운을 꺾기. 일본어식 한자, 외래어, 소위 번역투
문장 등 단일 국가어의 순수성을 오염시킨다고 여겨지는 말들의
결벽증적 청소. 세계, 현실, 사적인 삶에서 불의와 부조리에 대항하는
싸움에 지쳐, 말이 무슨 소용이야, 말해봤자 아무것도 바뀌지 않아,
그것을 불완전하게 지시하고 표상할 수밖에 없는 언어에 악감정을
투사한다거나, 그럼으로써 여전히 힘껏 싸우는 사람들에게 열패감을
전염시키기.

말에 대한 울분이 팽배했다. 언어 혐오에는 말하는 타인에 대한,
다른 말을 하는 사람에 대한, 인간 주체의 형성 과정에서 자국어든
외국어든 원초적 타자로서 침투하는 언어에 대한 염세적 파괴욕, 즉
넓은 의미에서의 타자성 혐오가 내재했다.

말을 싫어하고 미워하는 사람들을 많이 마주치게 된 까닭은,
놀랍게도, 슬프게도, 내가 말하고 글 쓰는 일을 하는 사람들 틈에 있기
때문이다. 지식과 언어에 예민한 사람들 몇몇은 그것에 사랑이라

착각하지만 실상은 증오인 정념을 쏟아붓는다는 것을 알았다. 증오의 힘으로 성과를 내고 업적을 적립하는 이들이 있는가 하면, 그들이 권력을 행사하는 언술의 장에서 순정한 사랑이 시들고 막혀, 말없이 사라지는 친구들도 있었다. 그것은 어쩌면 놀라운 일이 아닐지도 모른다. 나 역시 내 말과 글을 그토록 미워하여 말하고 글 쓰는 일을 영영 그만두고자 했던 적이 있으므로. 그럼에도, 이곳, 가장 아름다운 말과 글이 지속적으로 생성하는 장소, 결국은 사랑인, 문학을 결코 떠날 수는 없어서, 힘껏 붙들었어서, 사적인 삶에서 나와 나의 말을 구하려 누구도 대신할 수 없는 싸움을 끈질기게 수행하는 와중에, 문학인의 공적인 삶에서 싸우는 친구들을 만나, 따르고 배우고 미약하나마 연대하며, 나는 이곳에 여전히 같이 있을 수 있었다. 증오의 힘을 저항의 힘으로 선용하려고. 뒤늦게 나는 남은 친구들과 서약했다. 혼자 살 수 있지 않다.

끝내 사랑이다. 아픈 몸과 마음에서 부당한 오욕의 올가미를 뿌리쳐버리면, 내 것이 아니었던 미움의 더께를 닦아내면. 사랑인 한. 우리는 격렬한 통각의 기원을 찾아, 찾아, 온다. 남아. 마침내 그것과 마주하면. 최후의 한 톨까지, 고통의 입자를 뽑아낸 손가락을 구부려, 쓴다. 쓴다. 아름답지 않아도 괜찮다.

상처를 무늬처럼 들여다보라는 말을 들었다.

✴

이제 재미있는 이야기를 해볼까.

"My father"라고 말하지 않았다.

추수감사절. 미국인들은 고향에 가고 캠퍼스에는 일본, 프랑스, 멕시코, 콜롬비아, 캐나다… 타국 유학생들만 남았다. M의 집에 모여 칠면조를 굽고 먹고 마시다가 놀이판을 벌였다. 말하자면, "tale-telling jenga." 젠가 막대마다 대답하기 난처한 갖가지 우스운 질문을 쓴다. 막대들을 탑처럼 쌓고, 막대 하나를 뽑고, 뽑은 막대에 적힌 질문에 대답하고, 탑 꼭대기에 무너지지 않게 올린다. 내 차례에 뽑은 질문 막대는 이거였다.

　　Any skeleton in your family closet?

　　장롱 속 해골? 모르는 표현인데 이거 뭐니?

　　집안 식구들 중에서 가장 수치스러워서 비밀로 꼭꼭 감춰두어야 하는 사람 말이야.

　　아하, 그렇구나. 하필이면. 답은 뻔하다. 목울대가 뜨거웠다. 궁여지책으로, 외삼촌 이야기를 하기로 했다.

　　우리 엄마는 형제자매가 많은 집안에서 자랐어. 아들 셋에 딸 다섯. 작은 국가에서 식민, 독립, 내전, 근대화를 차례로 겪으면서 모두 자기들이 태어난 수도를 떠나지 않았지만 단 한 사람은 예외야. 그는 어쩐 일인지 홀로 역마살이 들어 고향과 가족을 떠났어. 선원이

되었다고 해. 선원이라니, 말이 되는 소리인지. 대도시 대가족 틈에서
태어난 사람의 몸에 어떻게 먼 바다의 고독한 유전자가 들어 있었을까.
몇 년 전에 외할머니의 병세가 위중하게 되었어. 오래 앓으셨는데
오늘내일하면서도 기어코 눈을 못 감으시는 까닭은, 당신의 피붙이들,
엄청 많아, 자녀들에 그들의 자녀들의 자녀들까지 다 합하면, 그들을
하나하나 다 보았는데도, 바다로 나간 그 아들 하나만큼은 아직 못
봐서라고 했어. 물론 할머니가 그렇게 말씀하실 기운이 있었던 게
아니라 남은 자식들이 어미 마음을 짚은 거지. 이게 진짜 신기한데,
어찌어찌 연락이 닿고 또 닿아, 마침내 소식이 끊겼던 그 아들이
왔어. 나도 그를 봤어. 그는 가족들 중 누구와도 닮지 않았어. 어쨌든
왔어. 너무 신기해. 소식이 끊긴 사람에게도 이리저리 소식을 전하고
또 전하면 그 소식이 전해진다는 게. 그리고 돌아온다는 게. 보기
전까지는 죽지 않는다는 게. 수치도 아니고 비밀도 아니지만 어쨌든
미스터리야.

　　친구들은 내 이야기를 좋아했다.

"pathetic"은 지워졌다.

학위 논문 계획서에서 나는 독일 소도시의 유서 깊은 도서관에서
발생한 화재를 언급했다. 르네상스 고성을 로코코 양식으로 개축하여
당대 고전주의 문필가와 작곡가 들을 후원한 공작부인의 사설
도서관이었다. 어이없는 전기 누선에서 비롯된 작은 불꽃이 삽시간에
우아한 타원형 홀에 가득한 목재 서가와 소장 도서에 옮아 화르륵

피어올랐고, 치솟은 불길은 지붕의 돔을 완전히 붕괴시켰다. 바로크적
착시 효과의 푸른 하늘 천장화가 전소되었고, 화재가 진압된 다음 날
아침, 뻥 뚫린 돔의 검게 그을린 구멍으로, 하얀 구름 피어나는 실제
하늘의 맑고 푸른 빛이 위인들의 그을리고 깨진 흉상과 살수에 젖은
검은 종잇장들 위로 속절없이 쏟아져 내렸다.

『르몽드』에서 거의 실시간으로 화재 소식을 접하자마자, 나는
내가 아는 모든 언어로 관련 기사들을 샅샅이 찾아 읽었고, 화재와
진압의 추이 및 사후 도서관의 복구 및 관리 정책에 각별한 주의를
기울였었다.

도서관의 불. 제 몸에 불을 댕기고 활활 타오르며 가차 없이
적멸로 돌진하는 언어. 언어의 숯과 재. 영도로 회귀한 역사, 문명,
예술. 모든 문학하는 자들이 품었을 가장 진실한 환상이 그날 밤
실제로 이루어졌다. 더할 나위 없이 장엄하게. 위반의 욕망이 실현되는
드문 순간마다 그러하듯, 사건 이후 나는 경악, 희열, 비참 및 다른
형언하기 어려운 광적인 감정들, 얼떨떨한 마비와 집요한 경각이라는
이율배반적인 감각 속에 내동댕이쳐져 계속 헤어나지 못했다. 이 또한
결정적 사건. 나는 그 감각과 감정의 응어리를 조금씩 풀고 헤아리는
말들로 내 삶의 한 구간을 시작하고 끝내고 싶었다.

계획서를 지도 교수에게 제출하기 전에 원어민 동료 L에게 교정을
부탁했다. L은 내 문장들을 읽고는 그중 화재를 묘사하는 데 사용한
형용사 "pathetic"을 지워버렸다. 깜짝 놀라 물었다. 무심한 듯 쓴
그것이야말로 이 사건에 대한 내 마음이자 파토스 자체를 표현하는
의미심장한 단어였기 때문이다. 그러나 마침 고전어 전공자인 L의

설명은 이랬다. 너의 의도는 충분히 이해하지만, 요즘 영어에서
"pathetic"은 고대 그리스어 파토스의 본래 의미랑 거의 상관없이 그냥
한심한, 궁상맞은, 찌질한, 그런 뜻이야.

비애. 문맹에서 개안으로, 무지에서 지식으로, 이행하는 어느
순간 발생하는 상실의 경험. 고통을 집약하는 가장 아름다운 형용어가
속어로 전락했다니. 비통하지 않고 찌질하다니.

잘못 쓴 단어와 어구 때문에 일그러지는 문장과 그것의 교정은 외국어
사용자로서 항상 겪는 일이고, 나는 교정되어 정확한 말을 새로 배울
때마다 진심으로 고마워하고 기뻐한다. 그러나 "pathetic"의 경우 나는
아무래도 그것의 어원이 지닌 본래의 무게와 아름다움을 포기할 수
없었다. 삭제된 단어에 다소간 문자적으로 집착하면서, 언어, 타자,
윤리, 미의 감각, 수사학 등이 복합적으로 결부된 질문들이 생겨났다.
파토스적이라는 말 없이 파토스적인 것을 어떻게 말할 수 있는가. 다른
말들을 어떻게 우회해야 파토스적이라는 말 없이도 파토스적인 것에
가닿아 그것을 드러낼까. 당신들의 전락한 언어로 표현할 길이 막힌 내
고통과 격정의 아포리아는 다른 어떤 출구를 뚫어야 하나. 당신들은 그
다른 말을 알아들을 수 있을까. 들으려 하기나 할까. 내가 감히 타인의
언어에서 파토스적인 것을 구조할 수 있을까. 아니, 누구의 언어로든,
보다 근본적으로, 파토스는 언어로 표출할 수 있는가. 나는 그럴 수
있을까. 파토스. 로고스. 에토스. 에로스.

알고 싶다. 그러려면 미지의 아마도 분명히 아름다울 말들을
찾아 읽어야 한다. 그러면 두근거리는 순간이 올 것이다. 감히 쓰고

싶어지는. 파토스의 숨소리를 듣는.

사랑한다고 말하지 않았다.

나는, 너는, 그리고 다른 너는. 우리는 이런 말들을 주고받았다.
사랑스러운 친구. 너밖에 없어. 이거 가져. 너 먹으라고. 나는 언제나
네 편일 것이다. 너는 어디 가서든 사랑받을 거야. 내가 너를 그
누구보다 아낀다는 것을 너도 잘 알 텐데. 저랑 같이 가실래요. 오늘은
네 생각하면서. 꼭 같이 하자. 같이 걷고 싶은 길을 발견했어요. 멀리
있어도 항상 곁에 있는 듯 살았단다. 안녕히 계세요.
　　다른 말들을 더듬어 돌아 끝내 하지 않은 그 말 덕에 아름다운
시간이 길었다. 너에게, 그리고 다른 너에게, 영원히 감사한다.

Très beau.

두 단어. 어떤 글에서 마지막 문장으로 써놓고는, 잠시 망설이다가,
사랑 고백처럼 보이면 어쩌나 싶어 지웠다. 그렇게 읽혀도 달리 할
말이 없다.

전령사의 꿈

잠으로 진입하는 길목. 나는 전령사였다. 문자라고는 오로지 하층민이
부리는 가축의 두수를 세거나, 수확한 곡물의 가마니 수를 표기하거나,
특정한 계절에 범람하는 강물의 높이를 재는 데 쓰는 빗금만 있는
문명. 나는 그런 시간과 공간에서 나고 살아왔다. 빗금으로 남길
수 없는 것들을 전하기 위해 나 같은 사람이 있었다. 다른 사람이
말해주는 것을 듣고, 기억하고, 그를 떠나 걷거나 달려, 또 다른
사람에게 도착하고, 그에게 내가 듣고 기억한 것을 말하기. 그것이
나의 직무이자 소명. 나는 전령사였다.

어느 날 나의 도시에서 아흐크바프스지트비티카즈라는 사람이 죽었다.
그는 위대한 문명 지도자의 일족도 아니었고, 존경 받는 고관대작도
아니었고, 위세 높은 부호도 아니었다. 그저 한 사람의 평범한
시민이었다고 할 수 있을 것이다. 그의 친족은 그의 죽음에 조금쯤의
의미를 부여하기 위해, 시민 계급은 의미를 욕망하는 법이므로, 강과
숲과 사막 너머 그의 친우가 사는 곳, 다른 먼 도시에 그의 죽음의
소식을 전하려 했다. 그들은 나를 불렀다. 성대하지 않아도 경건한
장례식이 끝나자 그의 친족과 지인 들이 한 명씩 차례로 나에게 왔다.

나는 그들의 이야기를 모두 들었다.

나는 그들의 말을 모두 들었다. 나는 죽은 자의 친척들의 사연, 죽은 자의 부모의 침묵, 죽은 자의 형제자매의 한숨, 죽은 자의 어릴 적 동무의 회상의 미소, 모두가 아는 죽은 자의 배우자의 흐느낌, 아무도 모르는 죽은 자의 연인의 떨리는 눈빛을 모두 기억했다.

나는 길을 떠난다. 그의 친우가 있는 곳, 그가 일생 중 잠시 머무르다 떠나온 어떤 곳을 향해. 비로소. 나는 길을 떠나. 간다.

나는 어떤 시간과 공간을 건너. 간다.

나는 간다.

당신이여. 내가 길을 떠나 마침내 도착한 당신은, 내 말을 들으시는 당신은, 당신은 누구십니까. 몇 십 년 동안이나 나는 이름을 부르지 못했습니다. 그것은 금지되었었습니다. 당신이여, 그대여, 사랑이여. 모든 부름에는 그 이름을 향한 벅찬 감동과 영탄과 사랑. 그러므로 나는 사랑하기도 어려웠습니다. 먼 공간을 가로지르고 오랜 시간을 지나오며 나는 내가 혹여 아흐크바프스지트비티카즈이지 않을까 바라고, 내가 결국 아흐크바프스지트비티카즈일 것임을 믿으며, 죽음을 무릅쓰고서라도, 내가 다다른 당신이 나를 마침내 아흐크바프스지트비티카즈라 환하게 불러줄 것을 의심치. 아니

201

사실은 그렇게 되지 않으리라는 것을 너무나 잘 알게 되었습니다. 여정의 도중. 그럼에도 불구하고 나는 걸어 이제. 그러므로 당신이여, 그토록 은밀하나 열렬히 희구했던 그대여, 누구나 아는 길은 결코 걷지 않는 단호한 사랑이여.

당신은 누구십니까.

나는 전령사. 다른 이름은 나에게 주어지지 않았다.

생성의 벽장

잇기와 엮기. 맥락에서 오려낸 문장들과 공기 중 포착한 말들을
잇고 엮어 조금 더 큰 글 한 편 만들기는 내가 글쓰기의 아포리아를
해체할 때 사용하는 방식이다. 내게 이 일은 정신적 차원의 언어
활동이라기보다는 문외한으로서 밑그림이나 본 없이 바구니 짜기,
화환 엮기, 덩굴손 다듬기, 과실수 접붙이기 같은 맹목과 무계획의
수작업처럼 인식된다. 비언어가 언어 안에 식물처럼 식생한다. 나는
자연물을 문화적으로 가공하는 상상을 통해 기호와 상징의 세계에
조금 더 가까이 다가간다.

　　이 글에서는 세 가지 이야기를 엮어보려 한다. 마르셀의 방
이야기, 내 사촌의 벽장 이야기, 그리고 먼 곳의 친구 N의 책꽂이
이야기. 서로 다른 시기에 다른 경로로 겪고 알게 된 이야기들이
어느 순간 마음의 한곳으로 고였고, 어울려 이야기하지 않으면 안
되는 사이가 되었다. 세 이야기에는 바구니가 전혀 등장하지 않지만
이것들을 엮어 쓰는 일은 어쩐지 바구니 짜기 같아, 그렇다면 그
바구니는 어디에서 왔는지, 나는 또 내내 궁금해서 마음을 뒤적이고
있다. 어쨌거나 이 글은 제목은 벽장이되 형태는 바구니다.

분더카머

*

『잃어버린 시간을 찾아서』에서 화자의 외할머니에 관한 언급이나
에피소드를 읽을 때마다 나는 마음의 온도가 3˚C쯤 올라가는 것만
같다. 실내 독서보다 이마와 치맛단을 적시는 비바람 속 산책에 더
생기가 도는 사람. 지나친 손질은 자연에 어긋난다고 여겨 정원사가
기껏 설치한 장미 가지의 버팀목 한두 개를 몰래 뽑아 흩트리는 사람.
온유하면서도 고집이 은근히 엉뚱한 이 할머니는 선물을 고르는
데도 독특한 원칙이 있으시다. 어린 마르셀이 엄마와 함께 보내게 된
밤에 엄마는 침대 맡에서 조르주 상드의 『업둥이 프랑수아』(1848)를
읽어준다. 책은 할머니의 선물. 아래는 할머니가 화자에게 상드를
마련해준 연유를 밝히는 곁가지 이야기다.

 실제로 할머니는 지적인 이득을 이끌어낼 수 없는 것은 구입하지
 않는다는 뜻을 결코 굽히지 않으셨다. 특히 아름다운 사물들이
 우리에게 안락과 허영의 만족과는 다른 데서 쾌락을 찾도록
 가르쳐주며 제공하는 이득. 누군가에게 이른바 실용적인 선물을 해야
 할 때, 안락의자, 식기 세트, 지팡이를 주어야 하는 때조차, 할머니는
 '옛날' 것들을 찾으셨는데, 마치 그것들은 오래도록 사용되지 않아
 실용성이 지워졌으므로 우리의 필요에 부응하기보다는 우리에게
 옛날 사람들의 삶을 이야기해줄 채비가 되었다는 듯. 할머니는 내
 방에 기념물이나 멋진 풍광의 사진들이 있었으면 하셨다. 그런데
 막상 그런 것들을 구입하려 하자, 재현된 물상에는 미적 가치가

있을지라도, 재현의 기계적 방식, 즉 사진에 있어서의 저속성과
유용성이 이미 두드러진다고 보셨다. 궁여지책으로 할머니는
상업적 진부함을 완전히 제거할 수 없다면 적어도 감소시키고,
그것을 되도록 여전히 예술이라 간주되는 것으로 대체하고, 그것에
여러 겹의 예술적 '두께'를 입히려 하셨다. 그리하여 할머니는
샤르트르 대성당, 생-클루의 분수, 베수비오의 사진 대신 어떤 위대한
화가가 그것들을 재현하지나 않았는지 스완에게 문의하고는, 내게
코로가 그린 샤르트르 대성당, 위베르 로베르가 그린 생-클루 분수,
터너가 그린 베수비오의 사진, 즉 한 등급의 예술성을 더한 것을
주시려 했다. 그러나 사진가가 명작이나 자연을 재현하는 일에서
밀려나 위대한 예술가에게 자리를 내주었다 한들, 그는 예술가의
해석 자체를 복제하는 권한을 발휘하기 마련이다. 저속한 것에
대금을 치러야 하는 날이 오자 할머니는 지불을 조금 더 늦추려
하셨다. 할머니는 가능하다면 옛날의 판화, 나아가 판화 이상의
이점을 간직한 것, 예를 들어, 다빈치의 「최후의 만찬」이 퇴색되기
전에 모르겐이 제작한 판화처럼 명작을 재현하되 오늘날 우리가
더 이상 볼 수 없는 그것의 상태를 재현한 것을 선호하면서, 작품이
판화로 제작되지나 않았는지 스완에게 물어보셨다. 이처럼 예술을
이해하고 선물하는 방식의 결과가 항상 탁월하지는 않았다고 말해야
할 것이다. 석호를 배경으로 했다는 티치아노의 데생에 따라 내가
베네치아에 품게 된 관념은 단순한 사진들에서 받았던 것보다 확실히
훨씬 부정확했다.[71]

마르셀의 외할머니 바틸드 아메데의 경제 관념에 따르면, 사물의 가치는 현행 용도가 아니라 그것이 지나온 세월과 품은 이야기에 의해 결정된다. 사물은 시간의 흐름에 따라 사용 가치를 소진해가면서, 밖으로는 그것을 사용한 사람의 자취를 덧입고, 안으로는 그의 삶의 이야기를 퇴적해간다. 하나의 대상 안에 응축된 인간과 시간의 이야기를 일러 우리는 내력이라 한다. 내력은 선물의 외관을 하고 매매나 교환이 아니라 증여의 형식으로 생존자들의 공동체를 얽고 누빈다.

역사와 서사를 내포한 선물의 가장 적절한 사용법은 해독일 수밖에 없다. 해독은 할머니가 자기 선물의 효과로 바라는 지적인 활동이다. 그렇다면 군이 조르주 상드가 아니어도, 안락의자, 식기 일습, 지팡이일지라도, 할머니가 선물하는 어떤 물품이든 문학의 메타포라 해도 될까. 할머니의 선물은 달리 말하자면 언어다. 그녀의 선물을 받아들인다는 것은 인간과 사물의 생애에 관한 미증유의 언어를 청취하고 해석하겠다는 무언의 협약에 동의하는 것이다. 나이든 사물의 안내로 "시간 속의 불가능한 여행들"[72]을 떠나겠다고 약속하는 것이다. 그러므로, 이후, 성인이 된 손자에게 잃어버린 시간을 찾아 소설 쓰기란 어린 날 받거나 목격한 할머니의 선물들을 문장으로 풀어내고 옮기기와 과히 다르지 않았을 것이다. 선물의 유장한 번역이다, 소설은.

할머니의 선물 철학은 여러 각도에서 끝없이 다시 이야기할 수 있다. 실제의 모방과 예술적 재현에 관하여, 회화와 사진의 역사적 관계와 수용에 관하여, 인간의 미적 교육에 관하여, 여행과 풍경의

기억술에 관하여. 그런데 이 곁가지 이야기가 특별히 유혹적인 까닭은 따로 있다. 그것은 바로 독자로 하여금 타인의 내밀한 방 풍경을 상상하게 한다는 점이다. 타인의 방 들여다보기란 누구나 간직한 환상 아닌가. 더군다나 방의 주인이 유달리 감수성이 독특하고 풍부한 사람이라면 그 감수성의 특수한 기원을 탐색하고 싶어서라도. 더 나아가 사랑의 가능성이 아른거리는 타자라면 내 매혹과 열정의 이질적 핵심을 발견하기 위해서라도. 아, 당신의 방은 이렇군요! 이 부분을 읽으며 우리는 감수성의 견습생 또는 잠재적 연인의 즐거운 환상을 실현한다. 그리하여 마르셀의 직접적인 서술 없이도 그의 방에 코로, 위베르 로베르, 터너, 티치아노의 작품들, 아니, 더 정확히 말하자면, 그들의 원작의 사진본, 또는 인쇄 복제본이 있다는 정보를 유추한다. 회화와 데생의 기술 복제품들은 할머니의 선물이자 미술 애호가 스완의 선물이기도 하다. 스완은 마르셀에게 이것들뿐만 아니라 베노초 고촐리나 조토 같은 이탈리아 르네상스 화가들 작품의 사진본도 선물한다. 어린 마르셀의 방은 할머니와 스완의 취향과 교육적 의도에 따라 선별된 복제품이 전시된 진열실이다. 미술관의 미니어처다.

타인의 방. 복제품이 수장된. 나름의 예술적 문학적 가치를 간직하고 있으며 지적인 정신 활동을 일깨우는. 마르셀의 방 풍경을 어림하며 나는 자연스럽게 내가 아는 다른 방을 떠올린다.

이모네 집은 우리 집과 아주 가까워서 아무 때든 가서 놀았다.

더듬거리면서라도 말해주고 싶은 한옥의 재미와 매력 중 하나는 벽장과 다락 등 수납 공간들의 접합 구조다. 벽에는 마루로 넘어가거나 마당으로 열린 문과 집 바깥으로 뚫린 창문뿐만 아니라 이런 비밀스러운 작은 상자식 공간들로 향하는 문들이 있다. 방문과 창문이 넓은 마당과 바깥으로 열리는 반면, 벽장문과 다락문은 막히고 닫힌 작은 구석을 드러내거나 다시 숨길 뿐. 격자형 문살에 장지를 바른 방문과 달리 벽장문과 다락문은 대개 밋밋하게 벽지가 발려 있어서 문을 따라 벽을 오려낸 듯한 나무틀의 선과 문고리가 아니면 벽과 다르지 않다. 그리하여 벽장을 열거나 다락에 기어 올라가는 짓은 벽을 통과하여 다른 차원의 세계로 향하는 순간이동 여행 같은 느낌이 들었다. 접혔던 평면이 순식간에 입체적 공동으로 부풀고, 음습한 냉기가 훅 끼치며, 갇혀 있던 어둠이 꾸역꾸역 밀려나와, 무섭고도 신비로운. 열고 헤집고 닫기를 무한히 반복했음에도 다음 날 놀러 가면 또 끈질기게 열고 헤집고 닫게 되는. 이모의 옷장 서랍과 벌써 어른이었던 사촌들의 책상 서랍도 마찬가지였다.

안방에는 벽장이 두 개 있었다. 벽지가 발린 큰 벽장에는 재봉틀과 다듬잇돌이 들어 있어서 빨랫감을 다듬거나 옷을 깁고 만들 때마다 불려 나왔다. 윤기 도는 새까만 철제 재봉틀이 옷풍과 어둠 속에서 매끄럽게 바퀴를 굴리며 등장하는 자태는 얼마나 경이로운지. 막을 걷는 밤의 여왕처럼. 자잘한 서랍이 달린 고동색 나무판 덕에 그것은 책상처럼 보이기도 했다. 주물 다리의 아라베스크 형상은 고풍스럽고 우아했고, 나무판 뚜껑을 열면, 검은 몸체에 역시나 금박 아라베스크 무늬가 새겨진 유선형 재봉기가 모습을 드러냈다. 마치 탈곡기나

풍금처럼, 탈탈탈탈 끼릭끼릭 고유한 리듬과 멜로디와 함께, 이모의
여유만만한 웃음과 함께, 재봉틀은 옷감을 쏟아냈다.

재봉틀 벽장 바로 옆에 그보다 훨씬 작은 벽장이 또 하나 있었다.
무릎을 곧추 세워 앉았을 때의 나만 한 그것은 나무틀에 간유리를
끼운 미닫이문으로 열고 닫혔다. 가만히 밀어 열면 얼굴에 묻어나는
그늘과 찬바람. 살갗에 자잘한 소름이 가시고 어둠에 눈이 익숙해질
무렵 들여다보면, 좁고 깊숙한 공간에 삼단 선반이 설치되어 있었다.
시선과 손은 쪼그리고 앉았을 때 가장 가까운 가운데 칸에 가장
먼저 가닿는다. 삼중당 문고본들이 조르르 꽂혀 있었다. 페이지를
넘겨본들 세로로 나열된 자잘한 활자들에 흥미가 생겨나지는 않았다.
그럼에도 내가 벽장을 열 때마다 그것들을 하나하나 끄집어내
만지고 살펴보기를 거듭한 까닭은 표지화 때문이다. 당시의 편집자가
책의 저자와 내용에 따라 선별했을 서양화와 한국화, 구상과 추상,
인상주의와 표현주의, 당시에는 몰랐지만 조금 더 자라서 배운
아름다운 이미지들의 축소 복사물. 벽장 속 문고본들의 제목과
표지화의 조합은 이제 거의 다 잊었지만, 지금도 확연히 기억하는
것은 에밀리 브론테의『폭풍의 언덕』과 그것을 감싼 모네의「양산을
든 여인」(1875). 연두색 언덕에 여인의 흰 드레스가 바람에 휘날린다.
그것이『워더링 하이츠』(1847)에 내가 품게 된 최초의 관념이다.
브론테를 실제로 읽고 나서도 여전히 지워지지 않은. 삼중당 문고와
나란히 잡지들이 꽂혀 있었다.『리더스 다이제스트』, 그리고『마당』.
『리더스 다이제스트』의 뒤표지에도 다달이 선별된 그림이 실렸다. 다
잊었으나 조지아 오키프의 이름과 동물의 머리뼈 이미지는 남았다.

아, 키스 해링과 타마라 드 렘피카도 있었다. 손바닥만 한 책 앞과 뒤,
아마도 조악했을 인쇄 품질의, 그러나 어린 눈에 휘황하고 다채로웠던,
복제물은 이미지를 향한 내 사랑의 기원들 중 하나라고 감히 고백할 수
있다. 삼중당 문고와 영한대역 잡지는 문자 텍스트가 아니라 화집이나
미술품 견본처럼 인식되었다. 내게 그 벽장은 작은 갤러리였다. 후일
마르셀 뒤샹의 「여행가방 상자」(1936~1941)와 조지프 코넬의 채집
액자들의 이미지를 마주쳤을 때 북받친 반가운 그리움의 기원이기도
하다.

삼중당 문고 앞에 어떤 용도인지 결코 이해할 수 없는 물체가
있었다. 손바닥에 꼭 쥘 만큼 작은 모래 색 비석에 글자가 새겨졌는데,

내 귀는 소라 껍질
바다를 그리워하네
장 꼭또
경포대

경포대는 무엇인가. 장 꼭또는 또 무엇인가. 내 귀는 소라 껍질 다음에
왜 아무 말이 없나. 귀가 소라 껍질이라는 가능성은 차마 상상하지도
못하고. 귀는 왜 바다가 그립나. 귀가 어떻게 그리워하나. 이 모든 게
무슨 말인가. 무슨 말인지도 모르면서 왜 나도 모르게 자꾸만 다시
읽게 되는 것일까. 아마도 모르니까, 수수께끼처럼, 주문처럼. 문자는
습득했지만 세계에는 여전히 무지했고 언어의 시적 운동성에도
둔감했던 시기. 자라남이란 세계를 해석하고 언어로 전환하는 일일

뿐만 아니라 떠도는 말들에 의미와 지시물, 대상과 감정, 사실과 상상을 덧입혀주는 일이었기도. 여전히 서툴고 둔감해서 끝없이 다시 배우는 일들. 시를 읽는다는 것.

　　삼중당 문고와 『리더스 다이제스트』 옆으로 단 한 권의 책만이 크고 두껍고 무거웠다. 그 책의 겉표지도 그림에 완전히 뒤덮였다. 알아볼 수 없는. 모호한. 아마도 푸르스름한 새벽 안개. 가로와 세로 선이 표지를 크게 구획하여 책은 마치 넓은 리본으로 묶은 진지한 꾸러미처럼 보이기도 했다. 태어나 살아온 만큼의 시간이 더 지나, 대학에 들어갔고, 기억의 벽장 속 무거운 책을 끄집어내 인문대를 활보하는 학생들이 있어서, 오래 잊었던 그것의 정체를 알게 되었다. *The Norton Anthology of English Literature Volume 2*. 표지화는 J. A. M. 휘슬러의 「녹턴: 청과 금―오래된 배터시 다리」(1872~1875년경). 훨씬 더 시간이 흐른 후 오르세의 특별전에서 실물을 대면한다.

　　대학 3학년, 유례없는 폭염의 계절 학기, 나 역시 드디어 사촌의 벽장에서 빌린 그 책을 들고 수업에 들어간다. 평생의 스승을 만난다. 그와 함께 낭만기 시를 읽는다. 삶의 한 국면이 결정된다.

벽장은 당시 영문과 대학생이던 사촌의 작은 쿤스트카머였다. 자기 방이 따로 없는 언니는 엄마와 방을 같이 쓰면서 자기 물건들을 그 어둡고 서늘한 벽장 안에 보관했던 것이다. 수업 교재, 소설책, 여행 기념품, 취미로 만든 양초나 부직포 인형, 편지지와 엽서를 비롯한 갖가지 잡동사니들. 물건들은 언니에게는 사용 가치를 지녔지만 당시의 내게는 전혀 쓸모없었다. 그러나 바로 그렇기 때문에 그것들은

역설적으로 순수하고 충만한 감각적 향유와 골똘한 지적 탐색의 대상이 되지 않았을까. 그리하여 그것들은 내가 그것들의 정체에 대한 정확한 지식을 습득하기 이전 무지와 모호의 껍질에 감싸인 상태에서도 이미 내 충동과 지향의 기저를 형성하고 있었던 것이 아닐까.

　문학과 예술에 대한 동경과 사랑. 자기 방이 없는 사람이 방 너머 다른 차원의 작은 세계에 고이 모아놓은, 내 것조차 아니었던, 염가판 번역본과 조야한 복제화와 대량 생산 페티시 없이는 생겨나지 않았을. 나의 초라하나 정직한 기원.

N의 글을 읽고 나는 이 벽장을 다시 떠올렸다. 소개하자면, N은 열 살 무렵 가족을 따라 미국으로 이주한 친구로, 문학과 음악에 관한 미적 감상뿐만 아니라 일상의 사소한 한순간에 대한 서술에서도 남다른 사유와 감수성이 빛을 발하는 그의 유려한 산문을 읽는 일은 내게 언제든 크나큰 즐거움이다. 아래는 N의 이야기이다. 내 문장은 마치 맑고 빠른 시냇물의 징검다리 같은 그의 독특한 음악적 문체를 전혀 살리지 못해 안타깝지만, 내용만이라도 충실히 전달하고 싶어, 허락을 구해 요약 없이 번역해본다.

　몇 달 전 나는 이창동의 「시」라는 영화를 보았다.
　　영화에 한국 농촌 어딘가의 아마추어 시인들이 동호회 모임을 마친 다음 같이 어울려 저녁 먹고 술 마시는 장면이 있다. 농사꾼이라 하기엔 조금 더 번듯한 외관의 중년 남자가 술기운과 흥에 들뜨며 노래

한 곡 부르겠다고 자청한다. 솔직히 나는 그가 청승맞은 60년대
가요 한 곡조를 뽑을 거라 예상했다. 하지만 그가 반주 없이, 듣기
괜찮은 바리톤으로, 슈베르트의 「겨울 나그네」 중 「보리수」를 부르기
시작하자 내 예상은 완전히 뒤집혔다.

예상치 못한 슈베르트는 나를 뒤흔들었다. 한국에서
어린아이였을 때 나는 전주의 외가를 방문하곤 했다. 나는 서울에서
자랐지만 대다수의 외가 친척들은 시골에서 농사를 짓거나 가축을
길렀다. 아저씨들 중 한 명인 큰이모부는 농부인데 야간에는
고등학교 교사로 일했다. (또는 그 반대였거나. 기억나지 않는다.)
기억에 따르면, 그는 오랜 세월 그을린 살갗에 심지어 겨울에도 얇은
흰 면 티셔츠만 입었다.

나는 예닐곱 살이었을 테지만 책꽂이의 책들을 들춰보았던
기억이 생생하다. 버트란드 러셀의 『나는 왜 기독교인이 아닌가』가
있었다. 책꽂이에는 19세기 유럽 대륙 작가와 철학자 들의 책이
가득했고 대부분은 독일 것들이었다. 괴테는 물론이고, 노발리스,
칸트, 클라이스트, E. T. A. 호프만도. 나는 종잇장을 넘겨보았지만
말들은 의미에 닻줄을 내리지 못하고 눈앞에서 허우적거렸다. 그의
자녀들, 중고등학생인 내 손위 사촌들은 『젊은 베르터의 고통』을
읽거나 쉴러의 시를 외웠다. 당시 이 이름들은 내게 그저 살아가는
것보다 더 대단하게 흠모 받아 마땅해 보였다. 이런 책들의 말을
해독한다는 것에 품게 된 일종의 유년기 로망을 나는 떨쳐버린 적이
없는 것 같다.

낭만주의. 「시」에서 슈베르트와 바이런을 숭배하는 시골 사람들.

농부이자 선생님인 나의 이모부와 19세기 독일 문학과 사상에 대한 그의 고지식한 사랑. 낭만주의의 수호자들이 주류 학계나 문단의 바깥에 존재하는 사람들이라는 게 우리의 감수성에 어긋나서는 안 될 것이다. 반어나 편향 없이, 텍스트를 질릴 정도로 역사화하지도 않고, 그러나 진실한 믿음과 감정으로, 낭만주의의 대가들을 읽는 이들은 아마도 한국이나 스리랑카나 에티오피아에서 쟁기질로 평생을 보내는 (심지어 아파트 옆집의) 평범한 사람들이다.

얼마 전 나는 안드라스 쉬프가 연주한 바흐의 「6개의 파르티타」 녹음에 관해 쓰고는 후기 바흐에 관한 그의 설명을 후기 브람스와 비교한 적이 있다. 『뉴요커』의 엘렌 그리모 소개란에서 그녀가 후기 바흐와 낭만주의에 관해 말한 것을 읽으며 나는 너무나 기뻤다.

군이 말하자면 많은 것들이 낭만주의적이라 할 수 있습니다. 바흐의 여섯번째 파르티타는 바그너의 어떤 오페라만큼이나 낭만주의적이죠. 낭만주의는 내게 문화사의 한 시기 이상입니다.

내가 말하고자 하는 것을 이보다 더 멋지게 압축할 수는 없다. 어떤 시에서, 때로는 어떤 노래에서, 파열음에 뒤이어 고요에 열리는 저 푸르른 광경. 그것이 낭만주의다.[73]

어떤가. N의 이모부의 책꽂이를 상상하며, 미지인의 수십 년 전 방 풍경을 그리며, 내가 왜 이모네 집의 벽장을 떠올릴 수밖에 없는지. 그리고 왜 프루스트를 다시 불러낼 수밖에 없는지. 『젊은 베르터의

고통』(1774)을 비롯하여 독일 근대문학 서적으로 가득한 농촌 교사의
책꽂이, 마치 마리아 부츠의 서재처럼, 그리고『폭풍의 언덕』과
영국 낭만기 문학 교재가 숨어 있던 가난하지만 재능이 출중한
대학생의 벽장. 읍내 노래방에서 미자가 홀로 노래 부를 때 벽에 걸린
르누아르의 액자, 맥락 없이 돌출하는 이미지에 나는 심금이 팽팽하게
튕겨지는데, 영국 소설의 문고판 번역본에 덧씌워진 모네만큼이나
뜬금없기에. 동경과 결핍 사이의 해안을 떠돌다 정박한 것들. 낡고
빛바랜 복제의 방에, 현장의 변두리에, 아카데미아의 바깥에, 전위에서
가장 먼 후미에. 그곳에서 그러나 누군가에게는 존재의 가장 결정적인
기원이 생성된다. 아름다운 말과 이미지를 향한 첫사랑이 시작된다.
아우라가 발현한다.

허구의 도편

최초의 기억. 어둠이 내린 방 잠든 엄마 아빠 사이에 가만히 누워 있는 나. 한밤에 깬 것일까. 동생이 태어나기 전일 테니 27개월 이전.

최초의 문자. 한. 실제로는 엄마에게 한글을 배우면서 가, 갸, 거, 겨부터 그려보았겠지만, 나는 지금 글자를 쓰고 있어, 처음으로 인식하며 바둑판 공책의 한 칸에 입사한 문자는 한이다.

최초의 외국어는 라보떼. 초등 3학년 때 걸 스카우트 소식지의 연재소설을 읽다가 마주쳤다. 크레용, 라디오, 판탈롱 같은 것은 무엇을 가리키는지 알았으므로 딱히 다른 나라 말이라 의식하지 않았다. 라보떼는 의미를 파악할 수 없는 최초의 이방어. 뒤편에 어떤 공간이 열리고 어떤 대상이 기다리고 있는지 모호한 문자 막.

라보떼에 멍하니 시선을 붙들렸던 무렵에 잘 이해할 수 없는 게 있었다. 계기는 기억나지 않지만 어느 시점부터 왜인지 모르게 궁금해졌다. 귀퉁이 한쪽이 떨어져 나갔거나 몸통 어딘가 금 간 도자기는 왜 이렇게나 아름다운가. 집에 장식용 도자기라고는 없었고 실생활에 사용하는 투박한 옹기 항아리나 싸구려 식기뿐이었다. 그러나 두개골과 흉곽 사이 어느 암실에서 문득 실물 없이 조형되어

눈앞의 허공에 투영된 이미지의 힘만으로도 선연한 아름다움을 향유하기에 모자람이 없었다. 너무나 아름다운 나머지 떠올리기만 해도 가슴이 옥죄였다. 욱신하다. 이처럼 순수한 신경 반응은 의식하기 전에 몸이 먼저 알리는 사랑의 예후라는 것, 아주 나중에 자인하게 된다, 생의 여러 시점에 발생한 몇 번의 반복 이후. 엄마는 식기에 조금만 이가 나가도 못 쓴다며 가차 없이 버렸는데 그것도 아깝고 애련했다. 한 코의 실수에도 갈가리 풀어 헤쳐지고 마는 편물처럼.

깨진 도자기의 이미지가 떠오른 이후 스스로에게도 낯선 욕구가 자라났다. 말하고 싶다. 아름다운 것에 대해. 아름다운 것을 재현하기 위해 물감을 풀거나 찰흙을 만질 수도 있었을 텐데, 이유를 알 수 없지만 마음은 말을 선택했다.

균열의 환영 속에 홀로 부유하다 엄마에게 물었다.

엄마, 안 깨지고 완전한 도자기가 더 좋은 거야, 아니면 깨진 도자기가 더 좋은 거야? 나는 깨진 게 더 예쁘고 좋은데.

이상한 문형의 질문과 자답이었다. 나는 흠결이 있는 것에 호감을 느끼며 게다가 더 높은 미적 가치를 부여하는 성벽이 과히 일반적이지 않다는 것을 어렴풋이 감지하고 있었다. 그럼에도 나는 엄마를 통해 내 느낌의 정당성을 확인받고 싶었다.

엄마는 말했다.

도자기는 깨지기 쉬워서, 오랫동안 깨지지 않고 그대로 남은 것은 그만큼 귀하기 때문에 더 좋은 거야.

초등학생이 납득할 만한 상식적인 설명이었다.

하지만 내가 납득하면서도 저항했던 것은 바로 그것이었다. 내가 느끼기에, 흠 하나 없이 완벽한 도자기는 옛날이나 지금이나 변하지 않은 어떤 것, 앞으로도 변하지 않을 것, 고정된 것, 시간과 환경을 초월한 것이었다. 언제 어디에 존재한들 그것은 똑같을 것이다. 어쩐지 자연스럽지 않았다. 감정을 이입할 틈이 없고 광택 어린 곡면이 시선을 되꺾는 그것은 무정하고 무심했다.

반면에 몸통이 쪼개지고 살점이 떨어진 도자기는 그 자체로 시간의 흐름을 증언하는 듯했다. 그것은 옛날과 지금 사이의 어떤 날에 결정적 변화가 발생한 것, 예기치 못한 한순간의 충격이 틈, 날, 금이라는 통흔으로 잔존하는 것, 그 균열의 획을 두루마리 연대표의 눈금으로 삼아, 역사의 맥락 속에 미지의 사건을 기록하고 자신의 존재를 기입한 것이다. 돌이킬 수 없는 폭력적 파괴와 상실, 비극의 시간을 겪고 살아남은, 용감한, 인간적인 어떤 것이다. 그것은 새끼줄에 첩첩이 묶인 똑같은 그릇이었을지라도 충격의 파장 안에서 각각 다른 모양으로 조각나고, 그 서로 다른 파열의 모서리로 비로소 유일무이한 존재가 된다. 금 간 결을 따라 하염없이 들여다보아야 할, 더 다채롭고 변화무쌍한, 오묘한 예술품이 된다. 어떻게 표현해야 할지 몰랐던 당시의 모호한 감정과 미숙한 논지를 지금에야 그것에 비교적 적절하게 해당하는 낱말들로 재구성하자면 그렇다.

그런데 그것에 도대체 무슨 일이 일어났는가. 언제, 어쩌다가, 왜, 이렇게 되었나. 아아, 그 일이 일어나지 않았더라면. 너무나 경악스러워 도저히 더 이상의 추정과 상상을 진전시킬 수 없는 절대적

미지의 사건. 탐문이 정지한다. 지식 추구의 문형이 와해되는 위기.
아포리아.

역사 개념에 무지했던 만 여덟 살에 나는 그저 이처럼 시간이
눈에 보이는지 아닌지를 기준으로 문득 도자기 이미지를 입고 의식에
침투한 어떤 것을 판단했다.

완벽하게 보존된 도자기보다는 파괴된 도자기가 오히려 더
생기 있고 굳세 보였다. 부서진 도자기, 너는 죽어 버려진 게 아니다.
너는 무가치하거나 무용한 게 아니다. 너는 기어코 살아남은 거다.
몸 여기저기 금 가고 무너져도, 이어 붙인들 흉터와 구멍이 남아도,
깨지고 부서질 줄 아니까, 변화할 줄 아니까, 그게 바로 살아 있는 거다.
어린 상상 이미지 학예사의 미적 윤리적 판단으로는 그랬다.

오랜 시간이 흘러 다시 궁금해졌다. 그때 그 이미지는 어떻게
형성되었을까. 나는 크레아티오 엑스 니힐로creatio ex nihilo를 회의한다.
저절로 생겨났을 리가 없다. 깊은 바닷속 도자기 파편들을 수거해서
이어 붙이듯, 어린 날 상상의 이미지에 그것과 유리되었지만 필시
존재하리라 추정되는 현실적 기원을 추적하여 포개어 보고 싶었다.

아, 그런데, 바다라고.

바다라니.

그렇구나. 그럴지도.

유비를 통해 무심코 손끝에서 나온 낱말에, 마음을 느슨하게 풀고,
뒤이어 떠오르는 다른 낱말과 형상 들을 이어본다. 깨진 도자기는 아무
근거 없이 멋대로 만들어낸 이미지라기보다는, 아무래도, TV에서 보고

들었던 게 틀림없다.

　어릴 때 이따금 이런 뉴스가 있었다. 어디 앞바다에 어부가 배 타고 나가 그물을 건져 올렸다가, 파닥이는 물고기들 틈에서 옛날 그릇 한 조각을 발견했다고. 그래서 경찰과 전문가 들이 그 일대를 탐사한 결과, 해저에서 몇 백 년 전의 난파선과 엄청난 도자기 더미가 발굴되었다고. 기억하기로 화면은 주로 이랬다. 잠수부가 도자기 한 점을 건져 들고 물 위로 상반신을 내밀거나. 갑판 위에 그렇게 건져 올린 다종다양한 기물이 열을 지었거나. 그것들 중 미술책에 실린 문화재처럼 화려하고 온전한 것은 없었다. 다들 한구석 이상 초라하게 이울거나 깨진 채였다. 작은 흑백 수상기로 보기에.

＊

　도자기가 뻘에 박혀 있어서 도자기 표면 굴 껍질이 그물에 걸려가지고 그것이 걸려 나온 거예요. 그런데 그것이 한두 점 걸려 나온 것이 아니고 인제 몇 수십 점씩 걸려져 나왔습니다. 그물은 망가지고 어장은 안 되고 도자기가 재수 없는 것이라 해서 모두 다 몽둥이로 깨트려서 버렸어요. 그러다가 어느 날의 경우는 한꺼번에 도자기가 다량 나온 거예요. 그러니까 그물을 다 말아먹어서 어장을 할 수 없으니까 그걸 그대로 싣고 와가지고 모래사장에다 놓고 일일이 그물을 벗겨냈습니다.
　　〔…〕
　〔신안군청에서〕 한 일주일인가 십 일 후에 통보가 왔어요. 현대 모조품이다 이거예요. 아무런 문화적 가치가 없다. 전혀 납득이 안 가죠. 왜냐하면 과거부터서 그런 사례들이 너무 많았고,

심지어 태풍이 불고 나면은 그 파편 쪼가리가 모래사장에 많이
밀렸어요. 그걸 갈아가지고 땅따먹기하면 매끄러우니까 잘
날아가요. 그런 걸로 어렸을 때 이용하고 그랬거든요.

〔…〕

뭐 부지기수로 쏟아져 나왔어요. 엄청나게. 나와가지고 전국
방방곡곡에서 그걸 구입하려고 목포 시내 여관이 빈 곳이
없을 정도로. 그런 찰나에 그것이 시중에 무수히 나왔습니다.
나와가지고 목포시에서 리어카에다 끌고 댕김서 오천 원! 오천
원! 싸구려! 싸구려! 하고 팔았어요.

최평호, 「신안선 유물이 빛을 보기까지」(2016)[74]

기억의 사실성을 검증하기 위해 조사한 결과 다음과 같다. 문헌마다
날짜가 분분한 것을 감안하여, 1975년 5월 아니면 8월에, 어부
최형근은 전라남도 신안군 앞바다에서 고기잡이를 하다가 그물에 또
도자기들이 걸려 나온 것을 보았다. 그중에서 꽃병은 조개껍데기와
뻘을 씻어내니 보기에 예뻐서 집에 두고, 나머지 몇 점은 다른
사람들에게 주고, 동생 최평호가 집에 온 날에 꽃병을 자랑 삼아
보여주었다. 교사인 최평호는 그것의 가치를 어렴풋이 알아보고는,
1976년 1월 초부터 그것을 들고 목포시청, 신안군청, 전남대학교
박물관, 광주시립박물관, 문화재관리국을 수차례 돌아다니며
문의했다. 최평호의 노력은 결실을 맺어, 1323년에 난파한 원나라
무역선에서 청자 꽃병이 피어난 바다는 사적 제274호 신안 해저유물
매장해역으로 지정되었고, 1976년 10월부터 1984년 9월까지
11차례에 걸쳐 신안선 인양과 해저유물 발굴 작업이 실시되었다.[75]

신안 해저유물 발굴은 한국 수중고고학 발전의 효시가 되었다.
20000여 점의 도자기 및 무수한 귀중한 사료들의 보존을 위해
국립광주박물관과 목포해양유물보존처리소가 신설되었고, 제주도
신창리(1980), 태안반도(1981), 완도 어두리(1983) 등에서 유물
발견 신고가 이어졌다. 21세기에 들어서 군산 비안도(2002)와
십이동파도(2003), 태안 대섬 및 마도(2007)에서도 발굴이
진행되어서, 2015년 현재 해저유물 신고는 301건에 발굴 실행은
25건에 이른다.[76]

나는 1973년 12월에 태어났다. 바다에서 건져낸 깨진 도자기 더미의
실사가 TV나 신문 같은 대중 매체에 재현되기 시작한 시기, 내가
말문이 트여 한 낱말에서 두 낱말로, 세 낱말로, 문장으로, 응낙과 거부,
요구와 질문을 점차 표현할 줄 알게 된 시기, 그리고 외부 세계에서의
감각적 경험을 기억하면서 아울러 정보와 사실을 부수고 변형하여
환상과 허구의 심적 영역을 구성하기 시작한 시기는 얼추 겹친다.
　　깨진 도자기의 이미지에 사로잡힌 것은 1982년경부터다. 신안선
발굴 작업과 그것의 보도가 한창 무르익었던 시기다.
　　수중고고학이라는 경외로운 탐색의 담론 및 실천과
동시대인이라는 것. 생의 영광이다.

＊

삶의 대부분은 겪자마자 망각의 바다 아래로 가라앉는다. 아무리

222

강렬한 감각과 치열한 생각이었을지라도 그것과 연관된 사건, 정황, 체험과 연결점이 끊어져서 난파, 침잠, 부유한다. 끝없이 마모되고 흩어진다. 그러나 우연의 작용으로, 어쩌면 무의식적 희구의 결과로, 떠돌던 그것들 중 하나가 의식의 그물에 걸리면, 그리고 그것의 여전히 날렵하게 빛나는 모서리가 뇌막과 폐부를 자극하면, 먼지 한 톨이라도 점막을 간질이면, 그때부터 그것의 원형을 복원하려는 정신의 탐색과 인양 작업이 시작되는 것이다. 마치 무심코 발화한 바다라는 낱말이 댐 건설 때문에 저수지 깊이 가라앉은 옛 수도원의 육중한 철제 궤를 여는 열쇠처럼 작동하듯.

그렇게 복구한 기억은 아무리 이어 붙인들 깨진 결이 남는다. 어떤 부분은 영원히 사라졌다. 원형과 같을 수 없다. 그렇다고 이리저리 짜 맞춘 사후의 기억, 즉 필연적인 허구를 다시 망각의 해저로 내던지는 수고를 할 필요는 없다. 한 사람의 진실은 그가 수동적으로 겪는 사실보다 그 스스로 만드는 허구 안에 산재하고, 역사의 목적은 사실의 기록과 복원을 넘어 어떤 폭력에도 저항하는 미적이고 윤리적인 허구의 형식을 창조하는 데 있다. 사후와 도래는 다르지 않다.

바닷물과 진흙 속에 파묻혀 침묵하는 그릇들. 갑판 위에 늘어놓은 오목한 파편들. 도편마다 품은 미세한 빙렬로부터 배열된 도편 집합체가 이루는 현란하고 장엄한 파형까지. 내게 이것은 미에 대한 생애 최초의 경험이자 원초적 장면이다. 엄마 아빠 사이에서 자다 깨어난, 역시나 허구일, 훨씬 오래된 기억에도 불구하고. 존재를 의문할 때마다 다시 떠올린다.

감각하는 인간으로, 언어로 미를 전달하려는 인간으로, 다시 태어난, 나는 사이인가. 틈인가. 금인가. 홈인가.

부서진 동공에서 가늘게 누출하는 어둠인가. 막후의 어둠 덩이인가.

사건인가.

사랑하는 너는.

우리가 사랑했던 것은.

너는 무엇을 사랑했나. 내가 아는 것들 외에도.

너는 누구를 사랑했나. 바보인가. 아이인가. 바보 아이인가.

포르노그래피

요에 누워 팔다리를 포드닥거리는 시기를 지나 배밀이, 기기, 걸음마를 할 만큼 척추가 발달하는 순간부터 인간은 여행가가 된다. 배내요 바깥의 집 안 탐험은 인생 최초의 여행이다. 신체 기관을 자유롭게 운용하여 이동하면서 아이는 자기가 속한 물리적 세계에 대한 시야, 감각, 인식을 확장한다. 몸으로 탐색하는 실내 지형이 넓어짐에 따라 마음도 표면적이 늘어나며 더 다층적인 굴곡과 다면적인 주름을 형성하게 된다. 마음은 촉지하고 관찰한 실제 세계를 전사한 탁본이나 지도에 그치지 않고, 지식과 미지, 오판과 실책, 재시도와 발견, 기억과 환상을 증식하며 실제와 무관한 하나의 자율적 세계를 조경한다. 그 자체로 여행지가 되어간다. 그곳도 곧 더듬어 떠돌게 될 것이다.

　이 시기의 아이가 즐기는 활동에는 서랍 뒤지기가 있다. 이 방에서 저 방으로 뚫리고 막히는 문지방이 이차원 세계를 접고 펼치는 신비한 분할접선이라면, 가구마다 딸린 서랍은 삼차원 세계 안에 숨은 다차원 세계들로 향하는 문이다. 저 감춰진 시공간을 꽃피우기 위해서라도 나는 직립인이 되어야겠다. 아이의 손이 닿는 범위보다 감질나게 또는 까마득히 높이 층층이 쌓인 서랍의 가로선들과 오묘한 형상의 손잡이들은 아이에게 서랍을 들여다보고 그 안의 것들을 만지려면

225

지금보다 더 크게 자라나야 한다고 조언하고, 그럼으로써 작은 사람의 심신에 성장과 활동이라는 생의 충동을 활성화한다. 세상에 나왔어, 재밌고 신기한 게 많으니 계속 살아볼까. 서랍 대부분에는 아이 자신의 용품보다 그보다 먼저 나고 살아온 사람의 소유물이 더 많이 집적되어 있다. 따라서 서랍과 그 안의 사물들은 아이에게 과거라는 시간성의 감각과 역사에 대한 최초의 유물적 지식을 전수하면서, 동시에 그를 미지로 유혹하고 미래로 안내한다. 누군가의 서랍을 열망할 때, 그에게 미래의 서랍을 예비할 때, 우리는 그를 사랑한다.

말 없고 수줍음 많이 타는 어린 실내 생활자에게 서랍 뒤지기는 발달 단계에서의 일시적인 습벽을 넘어 나름의 용기와 열성을 쏟아붓는 진지한 작업이자 타인과의 직접적인 언어 소통 없이도 인간과 세계에 관한 내밀한 지식을 독학하는 주요한 방편으로 발전한다. 더군다나 서랍은 정신을 홀리는 보물 상자일 뿐만 아니라 발설되지 않은 사생활과 아무도 말해주지 않는 수수께끼들이 매장된 목관이기도 하다. 서랍 속에서 예기치 않은 비밀 또는 무엇이든 불가해한 어떤 것을 목도하는 순간, 탐험가는 더 깊은 지적 욕구와 함께 서랍의 주인을 향한 연민의 감정이 생겨나고 비밀에 묵언의 예를 다하지 않을 수 없게 된다. 그리하여 서랍을 열어보는 자는 그 역시 서랍이 된다. 서랍 속에 뒤엉킨 타인의 사물들은 난해한 암호로 변환되어 그것을 열어본 사람의 심신에 전이되고, 암호가 그의 미성숙한 심신이 감당할 수 있는 정도를 넘어서면 병적 증상으로 발현하기도 한다. 서랍-아이는 인간사의 비밀을 누출한다. 비밀로 연대하는 앓는 인류의 일원이 된다.

*

누군가의 책상 서랍에서 사랑의 말 한마디가 적힌 서신을 발견한
적이 있다. 세간의 도덕에 부합하지 않는 그 애틋한 감정의 발신인과
수신인의 신원과 관계에 대해 나는 비밀을 지킬 것이다. 다른 누군가의
사물함 속에는 오래 묵은 일기가 있었다. 가장 가까운 사람에게
쏟아내는 저열한 비속어가 가득했다. 어떻게 이 사람이 이 사람에게
이런 말을 할 수가 있나. 환멸과 비애. 차라리 글을 읽을 줄 몰랐더라면.
더 이상 말하고 싶지 않기에 역시 비밀을 지킨다.

　　허락 없이 타인의 사생활을 독해한 내가 죄의식을 지녀야 할까.
아니. 내 비밀들도 누출되어 내가 알거나 모르는 타인들이 포착했을
테니까. 우리의 무의식은 비밀의 포자를 흩뿌린다. 남몰래 사랑하는
사람 앞에서라면 더더욱. 갈라지는 양귀비 씨방인 양. 언젠가 네가 내
무릎에 무심코 쏟은 물병처럼.

　　비밀을 해독하되 폭로하지 않기. 타인의 비밀을 내 비밀로 떠맡기.
인간이 서로를 이해하고 각자의 허물로부터 스스로를 구원하는 품위
있고 윤리적인 방법이라 믿는다. 비밀의 공동체 안에서.

　　　　*

나는 집 안의 온갖 서랍을 뒤지고 또 뒤졌고, 친척들의 집에서도
혼나거나 저지당하지 않고 책상과 장롱 서랍, 벽장과 다락, 광과
선반, 바구니와 수납함을 헤치고 놀았다. 삼중당 문고, 펭귄 문고,

노튼 영문학 앤솔러지, 여행 기념품, 전시회 엽서, 편지지가 보관된
사촌 언니의 벽장. 재봉틀, 반짇고리, 다듬잇돌, 다듬이 방망이가
있는 이모의 벽장. 할머니의 장롱 서랍에는 모란이 수놓인 토끼털
숄, 은비녀, 칠보반지, 호박 단추가 있었다. 사촌들과 나는 낡았어도
다채로운 그것들이 너무나 탐나, 누가 무엇을 가질 것인지 은근히
신경전을 벌였는데, 이처럼 순진하리만치 못된 손녀들의 상속 놀이는
당연히 할머니의 죽음이라는 위반적 상상을 전제한다. 할머니는
우리 모두가 성인이 되고도 한참을 더 사시다 돌아가셨고, 현대의
실생활에 무쓸모한 그 물품들의 행방은 아무도 모른다. 사실 우리는
할머니에게서 아무것도 물려받고 싶지 않았을 것이다.

　　집 안에서 가장 감동적인 발견물은 엄마의 화장대 아래
자개문갑에 있었다. 잡동사니들 틈에 크게 한자리를 차지한 보퉁이.
얇은 옥색 보자기를 끄르면 유행 지난 편물 교본들이 쟁여져 있다.
모티프와 스티치. 아름답고 황홀한 무의미의 결정체. 그것들의
짜임새를 망막에 하나씩 아로새기노라면 마치 시간이란 존재하지
않는 듯. 교본들 사이에 누렇게 변색된 신문 스크랩 한 조각이 포개져
있었다. 무심히 눈길을 준 기사 제목은 「이유식 만드는 법」. 날짜는
1973년 6월. 이때의 고요한 감동을 나는 너에게 어떻게 전해야
할까. 내가 아직 세상에 있지 않았을 때 나를 기다린 사람이 있다. 이
사람의 상상 세계에 나는 이미 한참 전에 도래해 있다. 남은 달들을
무사히 채우고 나와, 젖도 떼고, 벌써 사람의 밥을 먹으려 한다.
이 사람이 이렇게 지을 밥을 먹기 위해서라도, 나는 있지 않으면
안 되었구나. 미래의 상상은 사랑의 한 형식임을, 너의 생이 저 앞

멀리 지속되리라는 기원과 확신은 사랑하는 사람들 사이의 가장 큰
선물임을, 나는 배웠다.

그렇다면 남자들의 서랍과 벽장에는 무엇이 있었나. 단칸방을
크게 차지한 자개농의 한 칸은 서랍 대신 미닫이 쪽문으로 열리고
닫혀서 작은 벽장처럼 사용할 수 있었다. 아빠의 소소한 물품들이
빨간 빌로드가 깔린 그곳에 보관되었다. 미처 앨범에 정리하지 않은
젊은 시절의 흑백 사진 뭉치, 수동 카메라, 빨간 플라스틱 뷰마스터,
그것에 갈아끼우는 디스크는 주로 야생 동물, 해외 관광지, 디즈니
애니메이션 시리즈였고, 트랜지스터 라디오, 그리고 음악 테이프들.
어떤 테이프에는 두어 살 무렵의 내 목소리가 녹음되었다. 나는 생일날
엄마가 만든 수수팥떡에 환호성을 지른다. 엄마가 불러주는 알파벳을
하나씩 따라한다. 자라고서도 때때로 돌려 들은 옛날의 목소리는
이제 없다. 집을 개축하고 자개농을 버리면서 그 안의 물건들도
거의 사라졌다. 깃털갈이 전의 그 목소리가 그리운가. 글쎄. 그런데
목소리는 내게 왜 깃털처럼 상상되는가.

꼬마 여자아이에게 삼촌과 사촌오빠들의 서랍에는 대체로
흥미로운 것들이 숨어 있지 않다. 사춘기에 이른 오빠들의 책장
속 마이클 잭슨과 마돈나 브로마이드를 제외하고. 삼각자, 눈금자,
제도연필, 상아 파이프 따위야. 그들이 공통적으로 감춰둔 것은
포르노그래피. 삼촌의 다락에는 일본 만화 잡지가, 사촌의 책상
서랍에는 미국 만화책이 있었다. 그들의 방에 포르노그래피가 있는
게 비밀이듯, 열 살 남짓한 내가 그것들을 넘겨 본 것도 비밀이다.
어쩌면 둘 다 비밀이 아니었을 것이다. 당신들의 방도 마찬가지일

터. 심장 속 또한. 무엇이 숨겨졌다 한들 수십 년 동안 숙련된 진중한 서랍 탐색가인 나는 결코 놀라지 않는다. 이미 말했지 않나. 우리는 연민하는 비밀 공동체다.

사실 내 인생 최초의 포르노그래피는 그들의 만화책이 아니라 그보다 한두 해 전에 포도밭 집에서 읽은 소설이다. 여름이었고, 어른들은 모두 밭에 나갔고, 나는 실내에 남아 심심을 떨칠 거리를 찾아 이곳저곳을 들추고 뒤졌다. 정주하지 않고 이따금 들르기만 하는 집에는 기본적인 살림살이 몇 점만 구비되었을 뿐 휑뎅그렁했다. 차라리 들판에서 쇠비름과 질경이를 뜯어 소꿉장난을 하는 게 더 재미있지 않을까. 방 한구석에 쌓인 철지난 농업 잡지를 하릴없이 넘겨 보다가 작고 얇은 책 한 권이 눈에 들어왔다. 수첩 같은 회청색 표지. 뭘까. 이걸 읽어보자.

제목도 내용도 전혀 기억나지 않는다. 마지막 페이지의 평화로운 분위기만 남았다. 밤의 풀밭에 붉은 꽃무늬 기모노가 펼쳐지고 두 사람이 눕는다. 그리하여 내게 포르노그래피는 무지한 정신을 변질시키는 외상적 폭력의 도구나 금지된 향락을 대리 재현하는 매체가 아니라, 어쩌면 다행히도, 풀밭 위 찬란한 옷감이라는 미적인 환유물로 각인되었다.

사람과 꽃이 담긴 직물. 이면의 야생, 음습, 불가해를 은폐하고 방호하는 막. 언어 해독의 실패를 이미지에 대한 집요한 열정으로 전환시키는 페티시. 화폭.

그림 안에 무엇인가 있다. 모르는, 모호한, 말이. 비밀이.

서두가 쓸데없이 길었다. 하지만 서랍이든 회청색 수첩이든
포르노그래피는 언제나 이처럼 그것과 무관한 외피 아래 숨겨져
있는 법이니까. 아래에 이어지는 문장들도 결국 본질적으로는
외피의 이야기에 지나지 않을 것이다. 인간의 가장 비밀스럽고 여린
외피. 틈, 주름, 막의 이야기. 그리고 그것들을 가리고 감싸는 또
하나의 피막으로서 직물과 화폭의 이야기. 내 폴더 속에 아껴둔 고운
포르노그래피 세 편을 보여줄게.

*

나르키소스 신화를 재현한 미술 작품으로 내가 가장 좋아하는 것은
15세기 프랑스에서 제작한 벽걸이 양탄자이다. 석조 분수대의 육각형
수반에 해사한 청년이 제 얼굴을 드리워 본다. 나는 꽃 이름의 청년이
아니라 직물 한가득 피어난 작은 화초들에 매료된다. 밀플뢰르mille-
fleurs 양식. 백화난만이라 번역해본다.

　이와 비교하면 카라바조의 회화는 주변 풍경을 전부 제거하고
자기애의 화신과 수면에 비친 그의 영상만 어둠 속 가득히 부각한다.
집중과 배제. 가로로 분할된 직사각 평면의 상단에 미소년은 마치
암흑의 천공을 지탱하는 아틀라스처럼 두 팔과 등으로 궁륭을 만들어
자기를 제외한 모든 타자성의 요소들을 단호하게 밀어낸다. 시선
바깥으로, 이미지 바깥으로. 고도의 긴장. 척력이 지나친 나머지 그의
한쪽 손조차 재현의 경계를 미끄러져 넘어가 잘릴 정도다. 손바닥을
맞댄 나르키소스와 그의 물그림자는 프레임 가장자리를 따라 타인

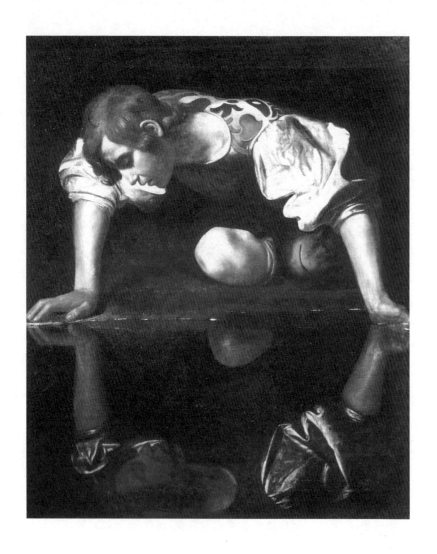

미켈란젤로 메리시 다 카라바조, 「나르키소스」
(1597~1599년경)

없이 오로지 그들만 존재하는 폐쇄된 동공을 축조한다. 이 찰나이자
영원인 정지 상태에서 사랑은 어떨까.

　그림은 언뜻 완벽한 대칭 구도를 실험하는 것처럼 보인다.
나르키소스와 물그림자는 실제와 반영을 가르는 수평선을 따라
접었다 펼친 데칼코마니처럼 자세와 의복이 흡사하다. 그러나 자세히
들여다보면 두 형상 사이에 미묘하지만 분명한 차이점들을 간파할 수
있다. 이질적인 격차의 현전은 배타적 동일성의 착시에 제동을 건다.
이처럼 세심하게 조율된 비대칭성이 이 작품의 진정한 묘미다.

　붙잡을 수 없이 점점 가라앉는 듯 물그림자의 등이 잘린 것은
논외로 치더라도, 우선 두 남자의 얼굴을 비교해본다면. 나르키소스가
소년과 청년 사이 앳된 얼굴인 데 반해 그의 반영체는 청년기 이후
훨씬 나이든 사내의 얼굴이라 할 수밖에 없다. 소년의 표정이 애달픔에
가깝다면 사내는 그것에 괴로움을 더한다. 하나는 그리워하며
호소하고 다른 하나는 단념하며 사라지는 중이다. 창백한 병자와
그의 데스마스크. 두 형상은 실제와 그것의 반영물이라기보다는 서로
다른 두 개체, 또는 선조적 시간에 개의치 않는 아나크로니즘에 따라,
동시에 병치한 한 사람과 그의 미래상이라 하는 편이 더욱 합당하다.
타인이든 시간의 흐름이든 타자성의 요소를 완벽히 제거할 수 없다.
오히려 필수적으로 도입한다, 관계는, 사랑은.

　또 하나의 중요한 차이는 하반신이다. 우람하게 발달한 어깨,
가슴팍, 팔뚝, 그리고 부푼 소매로 유난히 강조된 상반신과 달리 두
인물의 하반신은 어색할 만큼 의도적으로 축소되거나 생략되었다.
마치 수선화 구근처럼 기이하게 돌출하여 매끄럽게 빛나는

233

나르키소스의 맨 무릎과, 과연 무릎이 맞긴 한지, 그것의 물그림자를
제외하고. 이것뿐이라면 지나치게 자명하다. 그러나 무의식의 시선이
향하는 곳은 언제나 빛이 아닌 어둠, 키아로 곁의 오스쿠로, 더군다나
카라바조에게서라면. 자명보다는 모호. 보철인 양 청동의 직물에 싸인
소년의 다른 쪽 다리로 시선을 돌려 허상에는 없고 실물에만 있는 그
결정적 차이의 신체 기관을, 의미심장하게 터진 틈을, 그것이 누출하는
가느란 그늘을 주시하지 않을 수 있을까.

　　한 사람과 그의 애도할 수 없는 미래, 또는 죽은 사람과 그의
영원히 우울한 생전. 그들은 서로의 손을 굳건히 맞대어 물이 솟아
고이는 도관을 형성한다. 온몸으로 습한 구멍이 된다. 화가는 과일과
어우러진 미소년 묘사에 특이나 유능했는데, 이 작품에도 화폭 가득
커다란 과일 하나를 잊지 않아, 쪼개진 과일처럼 몸을 궁굴린 남자들은
알뿌리를 닮은 서로의 무릎으로 씨방을, 배태의 장소를 만든다.
그림자나 환영에 불과할지라도 사랑은 타자 없이 차이 없이 가능하지
않다. 불가능한 사랑에 포박된 소년은 죽음 위에 몸을 포개고 환상의
구멍으로 자신의 기관을 밀어 넣는다. 틈에서 어둠을 스며낸다. 어둠은
물빛으로 차오른다.

　　　　　　*

서구 회화의 전통에서 마리아 막달레나는 주로 다음의 모습으로
재현된다. 십자가에 못 박힌 그리스도에 비통해하거나, 무덤에서
되살아난 그리스도를 목격하거나, 그리고 참회하고 속죄하거나.

참회하는 마리아 막달레나는 그녀의 관습적 도상들 중 하나다. 종교가 정치까지 담당했던 시대에 교단에서는 마리아 막달레나는 매춘부였다는 해석을 내놓았고, 그것은 정설처럼 굳어져서 수백 년이 넘도록 지배 이데올로기에 무비판적인 대중의 의식만 아니라 예술가들의 상상력까지 장악했다. 아니, 교회가 여전히 예술의 막강한 후원자였던 시대에 한정한다면, 예술가들이 교회 주문작에 응하며 경전 속 여성에 관한 클리셰를 강화하여 대중에 전파하는 역할을 맡았다고 하는 편이 정확하다. 도나텔로, 카노바, 카라바조, 티치아노, 무리요, 엘 그레코, 틴토레토, 드 라투르… 무수한 유무명 화가와 조각가가 참회하는 마리아 막달레나를 재생산했다. 마리아 막달레나는 뉘우친다. 씻는다. 우리가 그녀의 직업에서 추정할 수 있는 모든 과오를.

참회와 속죄. 윤리적 주체가 양심에 따라 자율적으로 행하는 고통은 어떤 양상으로 나타나는가. 적지 않은 그림들에서 마리아 막달레나는 눈물로 초점이 흐려진 시선을 공중으로 향하고 풀어헤친 머리카락으로 오열한다. 솟구치는 격한 오뇌에 파열될세라 오른손으로 심장을 억누른다. 부주의하게 훤히 드러난 어깨와 가슴은 그녀의 과거를 암시한다. 손은 옷자락을 추슬러 가슴을 가린다. 육신의 죄를 지운다. 또는, 같은 그림일지라도 비스듬한 시선으로 달리 보면, 정념으로 망연한 상태에서 충동적으로 앞섶을 끌어내리고 애무한다. 고통의 극한에서 법열에 이른 베르니니의 성녀 테레사처럼. 이처럼 양가적인 맥락 속에서 일군의 참회하는 마리아 막달레나는 포르노그래피의 일반적인 기능을 충실히 수행한다. 가슴뿐만

아니라 노골적으로 온몸을 드러낸 경우도 상당하다는 점에서, 이 주제의 작품들은 뉘우치는 죄인과의 동일시 효과를 통해 감상자를 계도한다는 표피적 구실 아래, 그의 시선에 홀로 향유하는 관능적인 여성의 이미지를 제공하는 것이다.

황홀경에 오열하는 마리아 막달레나가 있는 한편, 책을 읽는 마리아 막달레나도 있다. 독서하는 마리아 막달레나 역시 참회하고 속죄하는 여성을 재현하는 주요한 방식이다. 그림 속의 책은 일반적으로 성서라고 해석된다. 책을 읽는 자는 영혼으로 말씀을 받아들이며 육신의 세계와 결별함으로써 죄를 씻고 구원에 다가서려 한다. 그런데 안토니오 다 코레조나 카미유 코로의 것처럼 몇몇 독서하는 마리아 막달레나 회화들에서도 그녀는 상반신이나 전신을 드러내고 있다. 독서하는 나부. 이러한 비일상의 설정은 관습적 도상의 문제를 넘어, 신성모독적이지만, 그녀가 읽는 정체가 불분명한 서적에 포르노그래피의 함의를 덧칠한다. 따라서 독서하는 마리아 막달레나는 오열하는 마리아 막달레나처럼 역시나 양가적이다. 속죄의 외피 아래, 여인은 나신으로 향유한다, 아마도 육체적 쾌락의 언어를. 나신으로 독서하는 마리아 막달레나는 포르노그래피를 읽는 여성의 포르노그래피다.

그럼에도 불구하고 독서는 오열보다는 비교적 정적이고 관조적인 행위라는 점에서, 그리고 당대 현실의 맥락에서 문해력은 사회 상류층의 전유물이었다는 점에서, 대부분의 독서하는 마리아 막달레나는 오열하는 마리아 막달레나보다 훨씬 정숙한 자세에 단정하고 고급스러운 의복을 입었다. 로히어르 판 데르 베이던의

마리아 막달레나가 대표적인 예다. 엽렵하고 우아한 주름의 대가인
판 데르 베이던은 마리아 막달레나의 전신을 섬세하고 정갈한
머릿수건과 차분하고 온화한 연두색 공단 드레스로 완전히 감싼다.
안감으로는 고운 모피를 덧대고, 속치마의 금빛 브로케이드만으로도
호사스러운데 아랫단에는 보석들까지, 흰 슈미즈, 야무지게 동여맨
허리띠, 심지어 헝겊 책싸개. 다른 속죄하는 마리아 막달레나들과
달리 판 데르 베이던의 마리아 막달레나는 겹겹의 무결한 피복에
빈틈없이 싸여서 그녀의 이름과 도상에서 감상자가 모종의 외설적
반전을 기대할 수 없게 차단한다. 그녀는 아무것도 노출하지 않는다.
관습에 익숙한 감상자의 입장에서는 특정한 부분적 대상을 목적했던
시선이 향방을 잃는 좌절의 경험이다. 유려하게 주름진 넓은 직물 앞에
포르노그래피 중독자는 맹안이 된다. 아무것도 안 보인다.

그런데 정말 그렇기만 할까. 나야 어차피 그녀의 드러난 몸을
보고 싶은 마음이 없으므로, 게다가 나는 나신 애호가가 아니라
직물 탐닉가이므로, 런던 여행 중 마주친 청신하고 고요한 기쁨, 책
읽는 여성의 수그린 머리, 눈길, 손가락, 종잇장, 무릎, 속치마, 자수,
주름, 보석… 정교하게 계산되고 배치된 사선 구도의 디테일들을
따라 무심히 시선을 미끄러뜨렸다 다시 쓸어올리면… 귀한 옷감은
본래 쓰다듬기의 욕망을 불러일으키는 법이니까 손길 대신 눈길을
그렇게… 그러다 한곳에서 멈칫한다. 무릎 위로 뜬금없이 치켜진
연두색 치맛단, 드러난 모피 안감의, 금빛 자수 천과 접하는 면, 살풋
접혀 들어간 쐐기꼴 겹주름에, 주름 속의 보드라운 어둠에, 접힌
모서리들을 따라 보송보송 결 지은 털의 궤적에.

로히어르 판 데르 베이던, 「독서하는 마리아 막달레나」
(1435~1438년경)

어머나, 기겁해서 상상 속에 얼른 치맛단을 내려주려다, 깔깔깔 웃음이
터져 나왔다. 이 그림을 볼 때마다 나는 기분이 상긋해진다. 부잡한
실내에서 홀로 한아한 독서에 몰두한 이 여성에게는 오묘한 순진,
무구, 무심의 아우라가 감돌아, 옷이란 예쁘고 포근하고 부드러워
좋은 것이지 수치를 가리는 게 아닌, 드러냈다고 해서 유혹하는 것도
아닌, 그런 낱말들이 때처럼 묻지도 않은, 엎드려 그림 그리기 놀이에
열중하느라 제 나이보다 크게 입은 옷 앞섶 아래 판판한 가슴이
들여다보이는 것도 모르는 여름날의 계집아이처럼.

참회와 속죄는 죄의식에서 비롯된다. 뉘우침으로 씻겨나간
과오의 자리에 죄의식은 잘못의 재범을 막고자 더욱 확고하게
들어선다. 죄는 사라져도 죄의식은 남는다. 수치, 우울, 오뇌, 비통,
자괴, 회한, 분노 등 격정의 표출은 속죄와 죄의식을 미적으로
치장한다.

판 데르 베이던의 독서하는 마리아 막달레나는 죄의식을 윤리적
행위의 동력으로 삼는 회개자가 아니라 관념이든 행위든 죄에 아예
무지하기 때문에 죄의식도 없는 원죄 이전의 피조물이다. 직물로
신체를 감추지 않고서도 부끄럽지 않은 그녀와 함께 우리는 잠시
낙원으로 되돌아간다. 문학의 상상 낙원으로. 읽기가 죄의식에 짓눌린
정신의 고행이 아니라 오로지 순진무구한 즐거움과 기쁨의 지속적인
원천인 곳으로. 격렬하게 오열하는 대신 온유한 미소를 분무하며.
마음은 파괴적 정념에서 풀려나 아름다운 언어 속에 화평한 쾌락을
얻는다.

내 거처의 찬장 벽을 장식한 작은 그림들 중 하나. 읽고 쓰기가
고단해질 때마다 나는 그녀를 본다.

너는 읽는 게 어쩌면 그렇게 즐겁기만 하니.

어떤 말이든 잘못이 아니야. 어떻게 읽어도 오독이 아니야.
머릿수건 위로 말풍선이 부푼다.

죄와 악을 해제하는 이미지에 나는 다시 읽고 쓸 한 모금의 힘을
얻는다. 책상으로 돌아오기 전에 귀엽게 접힌 치마폭을 힐끔 보고 다시
푸훗 웃는다.

*

프라 필리포 리피 화집을 넘겨 보거나 행여 특별전을 관람한다면,
그리스도와 두 성인의 제단화는 고운 색조의 군상이 정연하게 운집한
다른 작품들에 정신이 팔려 무심코 지나치기 쉽다. 이 차분한 그림은
그러나 조용히 누군가의 시선을 기다린다. 영원히 아래로 떨군 세
인물의 눈길에 감상자의 시선을 맞추려는 시도는 부질없다. 작품의
중심부, 그리스도의 가슴팍 정중앙에서 마치 부조인 듯 희미하게 번져
나오는 그늘 한 점, 그 작은 어둠이야말로 그림의 무구한 눈동자다.
분명히 깨어 있는 그 눈동자에 잠시 주목하는 순간, 그림과 나는
마주보기 시작한다. 작은 그늘은 그리스도의 양쪽 가슴을 종단하고
가슴과 배를 횡단하는 근육 골을 따라 역시나 희미한 직각 교차선
두 줄로 번져나간다. 十자의 어둠. 그것은 구원자의 피부에 예술가가

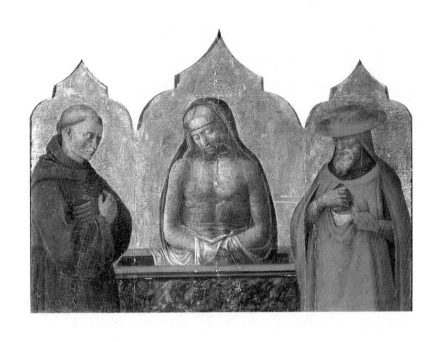

프라 필리포 리피, 「수난의 그리스도, 성 히에로니무스,
성 알베르투스 히에로솔뤼미타누스의 삼면화」
(1430년경)

음각한 십자가다. 육신의 죽음을 거쳐 상징적 형상으로 남은 수난의 흔적이자, 그를 응시하는 누구든 함께 나누라 요청하는 형벌과 대속의 기억 장치다. 십자가는 골고다 언덕이 아니라 가슴에 서 있다, 십자가는 마음에 들어와 박혔다. 다르게 말하자면, 그것을 짊어지고 그것에 못 박혔던 자의 죽음 이후 십자가는 더 이상 실물이 아니라 기호이자 문자가 된다. 가장 끔찍한 고통을 유발한 감각의 매체에서 기입과 해석의 대상으로 변모한다.

기호로서의 십자가. 이미지 속의 문자. 이는 수사 리피가 이미지의 소재인 성서를 사실의 연대기가 아니라 비유적으로 해석해야 할 허구로 인지했음을 반증한다.

과거 문헌을 동시대의 이미지로 재현하는 르네상스인의 사유 속에 수난 이후 그리스도의 부활은 역사적 사실로 간주되었을까. 죽은 사람이 다시 살아났다니. 믿을 수 없는 전대미문의 사건이지만 그 불신감은 감히 발설할 수 없다. 아, 그래도 죽은 네가 다시 살아나기만 한다면. 믿음이 고사하고 욕망이 발아하는 지점에서 화가는 우선 해석자의 태도를 견지한다. 성서에 이르기를, 문文은 죽이고 영靈은 살린다고 했으니, 말씀을 전하는 데 있어서 쓰여진 것 곧이곧대로 그리지 말 것이다. 또는, 말씀을 쓰여진 문자 그대로 시각화해서, 그 현전의 말씀 안에 언제나 이미 그것을 재현하는 문자가, 영생 안에 언제나 이미 죽음과 사후가 스며들어 있음을 드러내 보일 것이다. 문자는 말씀을 해체하고, 죽음과 사후는 영생의 소망에 불가능과 양가성을 덧입힐 것이다.

부활resurrection은 라틴어 동사 다시 일어서기resurgere에서

파생되었다. 과연 리피의 그림 속에서 수난과 부활 사이 모호한
시간성에 포착된 그리스도는 그저 수의를 둘러쓰고 관 속에 서 있는
시체와 다를 바 없다. 리피가 해석하고 형상화한 부활은 문자로 재현된
말씀 그대로 다시 일어섬이지 다시 살아남이 아니다. 두 성인은 다시
살아난 그리스도를 보며 축하하고 기뻐하는 게 아니라, 다시 일으켜
세워졌지만 돌이킬 수 없이 죽은 그를 애도한다. 짐짓 숙연하고 경건한
그들의 표정은 그림의 신성모독적인 전언을 은폐하면서 당대의
관람자를 애도에 동참시킨다.

그는 죽었다. 다시 살아나지 않는다.

부활과 르네상스. 다시 살아나기와 다시 태어나기. 어쩌면 이 그림은
부활보다는 문자 그대로 재탄생renaissance의 주제에 더 가깝게
그려졌다. 하지만 부활과 마찬가지로 재탄생은 가능한가.

사실 이 그림이 시선을 붙잡는 까닭은 그리스도의 형상이 두
성인과 확연히 차이 나도록 이상하게 그려졌기 때문이다. 그리스도의
얼굴과 머리카락은 지극히 섬세하지만, 이와 대조적으로 목 부분은
여전히 미완인 듯 머리카락과 구분할 수 없이 부옇고, 약간의 손질을
더한다 한들 얼굴과 어깨를 제대로 연결해줄 것 같지 않다. 무엇보다
흉부와 어깨는 정상적으로 발달한 한 개체의 골격이라기보다는,
마치 결합 쌍둥이인 양, 옆모습의 두 사람이 가슴과 배를 맞댄 자세에
가깝다. 팔목에 걸친 아마포는 손을 덮는지 손의 부재를 숨기는지
명확히 판별할 수 없다.

제대로 못 그린, 작업 중의 이미지. 그러나 이미 다 그린. 끝난.

제대로 못 자란, 발육 중의 신체. 그러나 이미 다 자란. 죽은.

다시 그릴 수 없다. 다시 살려낼 수 없다. 이대로 손 놓을 수밖에 없다.

그러나 이런 식으로가 아니면 그릴 수 없는 이미지가 있다. 이런 식으로가 아니면 말할 수 없는 인간적인 삶과 죽음이 있다.

그리스도의 아마포. 죽음의 수의에서 생명의 피막으로. 감싸여 서 있는 것은 우테루스 안의 팔루스이기도. 누구도 알 수 없는 자기만의 첫 포르노그래피. 두 기관이 만나 비로소 촉발되는 인간적인 생의 시초점으로 되돌아가, 영원한 아이는, 부활의 날, 신에서 인간으로 다시 태어나려는 중이다. 인간이므로 불가능한 재탄생을 기다리는 중이다.

쿠로스의 꿈

텅 빈 사막. J가 쿠로스의 형상으로 나타났다. 거대하고, 장중하고,
위엄 있게. 그는 느리지만 당당하게 걸어왔다. 나는 마르고 작고
헐벗은 여자아이였다, 이차성징이 나타나지 않은. 그는 조각상, 나는
사람. 그는 갈색, 나는 흰색. 그는 크고, 나는 작고. 그는 성적 특성이
완연하고, 나는 아무런 표징이 없고. 여러모로 달랐지만, 쿠로스 J와
어린이의 벗은 몸인 나는 서로를 알아보았다, 오랜 친구답게. 안녕! 내
반갑고 순진한 인사에, J는 나를 내려다보았다. 이윽고 그는 경멸 어린
시선, 조소 어린 입매, 냉기 어린 목소리로 말했다.

너는 내가 생각했던 것만큼 성숙하지 않구나. 그러니 나는 너를 죽여야
하겠다.

전혀 예상하지 못한 말. 나는 소스라쳐 비명을 질렀다. 나는
상처받았다. 급작스러운 두려움과 아픔에 몸서리치면서, 그런
와중에도 미성숙은 죄가 아니라고, 부당한 선고에 항변하고 싶지만
말이 안 나와, 어쩔 수 없이, 있는 힘을 다해 허위허위 도망쳤다. 그를
피해 멀리. 살기 위하여.

퍼뜩 깨어나니 아직도 어둠. 고동치는 심장. 경악감이 너무나
생생해, J가 정말로 나를 죽이려 이 밤에 여기까지 쫓아올 것만 같았다.
성큼성큼. 오려무나. 기억의 고대로부터 망각의 사막을 지나, 두
대륙의 끝에서 끝까지, 검은 도시들의 불빛을 날아. 만약 네가 정말로
나를 죽이고 싶어진다면 왜 그럴 것 같니. 이 밤에 당장이라도 전화를
걸어 묻고 싶어졌다. 청량하게 웃으며. 꿈 이야기를 해주며.

사실. 나는 그를 벌하고 죽이고 싶었던 때가 있다. 지나간
이야기다. 묻은. 모든 이야기는 지나간다.

전장의 선두에서
무자비한 아레스로 인해 죽은 자,
크로이소스의 무덤에 서서
애도하라.[77]

묘지 박물학

역사와 비가는 동족이다. "역사history"라는 말은 "묻다ask"를
의미하는 고대 그리스어 동사 "ἱστωρεῖν히스토레인"에서
비롯되었다. 사물에 관하여, 그것의 부피, 무게, 위치, 기질, 명칭,
신성함, 냄새에 관하여, 묻는 사람이 역사가이다. 묻기는 그러나
한가로운 일이 아니다. 어떤 것에 관하여 물을 때에야, 당신은
자신이 그것보다 오래 살아남았음을, 그리하여 당신은 그것을
품고 가거나, 또는 그것을 스스로를 품고 가는 어떤 것으로써
조형해야 함을 깨닫는다.

앤 카슨, 『녹스』(2010)[78]

재미있는 이야기를 좋아했으니까. 우울하면 안 된다고 했으니까.
그러니 어쩌면 재미있을지도 모르는 이야기를 하려 해.

내가 파리에 체류 중임을 알게 된 사람들은 자신의 여행 추억을
떠올리며 묻는다. 파리 어디에 살았는지. 그들이 가보거나 들어보았을
만한 반가운 지명을 상기시켜주려고 나는 몽파르나스 근처라 답한다.
그리고 그것은 사실이다. 몽파르나스 역에서 집까지의 일직선 행로는
걸어서 15분이면 너끈하고, 집 뒷골목으로는 역사에서 시작해 프랑스
서남부 지방들로 향하는 굴다리 철로가 뻗었다. 슬슬 속도를 올린
쇠바퀴가 철로에 마찰하는 소리가 항시 들리는, 전혀 시끄럽지 않고
적절히 아련한 정서를 자극할 만큼만, 게다가 창틀 가까이에서는

달리는 물체의 미세한 파장이 느껴지기도 하는 집은 축복이다. 내 방은 열차 칸이다. 나는 이동한다. 사위가 고즈넉한 밤과 새벽 사이 방은 제법 운치 있는 야간 대합실로 변한다. 그렇게 상상한다. 하루 일과를 접고 자리에 누우면, 심야 화물열차의 육중한 진동이 등뼈를 타고 아득히 흘러간다. 이 문장을 쓰는 지금도 기차가 지나간다.

몽파르나스. 내게는 주거의 현실과 여행의 환상이 겹치는 생의 정거장. 내 답을 들은 몇몇 여행 경험자들에게는 그러나 묘지를 환유하는 이름. 적지 않은 파리 여행객들이 몽파르나스 묘지를 탐방하러 이 동네에 와본 적이 있고, 게다가 구체적인 목표점은 주로 베케트의 묘였다는 데 나는 꽤나 놀랐다. 세르주 갱스부르나 보들레르가 아니라니. 베케트가 한국에서 그렇게 인기였던가. 하긴, 누구의 묘소든 곰곰 되새겨보면 그리 놀라운 일도 아닌 것을. 나 역시 여행자 신분으로 파리에 처음 왔을 때, 숙소에 짐을 부린 다음 날 아침, 오로지 프루스트의 묘를 찾기 위해 가장 먼저 페르 라셰즈로 향하지 않았던가. 로마에서는 셸리가 머물렀고 키츠가 마지막 숨을 거둔 집을 방문했고, 그들이 함께 잠든 개신교 묘지까지는 미처 가보지 못해 아직까지 아쉬워하지 않나.

죽음은 아무래도 예외적인 사건이니, 일상이 아니라는 점에서 여행과 깊이 친화한다. 생활 세계와의 별리. 여행자의 심리 한구석에 여행은 언제나 자신의 죽음 가능성을 내포한다. 여행 중 닥칠 수 있는 불의의 사고 때문만은 아니다. 여행을 계획하고 떠난다는 것 자체가 어떤 면에서는 죽음이 임박한 생의 마지막 순간을 무의식적으로 상상하고 모사하는 일이다. 여행자는 낯선 환경에 처함으로써 죽음의

미지를 가체험한다. 발생하지 않은 사건을 미리 반복 연습한다. 죽음의
공포처럼 통렬하게 집약된 감각은 여행지의 먹고 마시고 즐길 거리들
사이에서 쾌락적으로 이완된다. 감각의 이러한 분산적 전환과 소멸은,
무감각으로 귀결되는, 죽음의 본질적 속성이기도 하다. 고통 없는
죽음이라는, 죽음에 대한 가장 세속적으로 안락한 환상의 실현이기도
할 것이다. 여행은 이처럼 삶과 죽음이 양가적으로 혼재하는 이질적
시공간을 피로하지만 무사히 통과한 다음 안전한 일상으로 복귀하는
의식이다.

묘지 방문은 따라서, 죽은 자의 친지가 아닌 이상, 생활에
골몰하는 지역 주민보다는 일시적으로나마 그것의 궤도에서 벗어난
여행객의 심적 정황에 어울리는 행위다. 그는 죽음의 장소에 다다른다.
누구의 것이라 지명하기 모호한 죽음 속을 거닌다. 경애의 대상을
찾아 헤맨다. 마침내 그것이 있는 지점에 이른다. 추념한다. 머문다.
머뭇거린다. 자리를 뜬다.

죽음을 포용하면서 삶으로 다시 토닥여 보내는 승강장. 문학과 예술에
헌신한 자가 스스로의 생을 질료로 삼아 조형하는 가장 아름다운
사후적 형식.

201○년 ○월 ○○일 아침, 나는 급히 당일 항공권을 끊어 서울로
향했다. 그리고 이틀 후, 묘지에 있었다.

분더카머

＊

 파리로 돌아오고 이듬해 초엽까지 꽤 여러 편의 글을 썼다.
살아오면서 이렇게 많은 말들을 한꺼번에 풀어낸 적이 없을 정도로.
온종일 책상 앞에 붙어 있느라 어깨가 산산조각 날 듯한 통증에
시달렸다. 웅크린 어깨로 D의 유고 시집에 수록될 번역자와의 대담을
진행하고 정리하며 늦겨울을 마감했다. 시집에는 친구와 죽음에 관한
지극히 애상적이고 서정적인 시들이 실려 있다.

 봄이 왔다. 햇빛을 많이 쐬고 지내라는 J의 조언으로 어스름이
내릴 무렵 나서던 산책을 볕 좋은 오후로 당겼다. 나는 이제 친구의
말이라면 무조건 온순히 따르는 사람이 되었다. 풍성한 빛살 속을
거닐면 고맙게도 어깨뼈의 통증이 확실히 누그러진다. 알레르기 철이
다가오기에 플라타너스가 늘어선 잔디밭에서 몽파르나스 묘지로
산책로를 변경했다. S가 세사르 바예호를 좋아하기에 사진을 보여주려
그의 묘소를 찾아나선 후로 참 오랜만의 발걸음이었다. 주머니에
열쇠만 달랑 넣는 대신 커피 값 동전 몇 닢도 챙기는 습관을 들이기로
했다. 무엇이든 추스르고 싶어.

 묘지는 넓고, 세계 각지에서 찾아온 방문객들은 입구 관리실에서
안내도를 챙겨 든다. 마르그리트 뒤라스, 진 세버그, 에밀 시오랑, 만
레이, 에릭 로메르, 훌리오 코르타사르, 트리스탕 차라… 보고 싶은
묘소들의 번호에 동그라미를 치고 구획을 따라 찾아다니다, 이내
마음을 바꿔, 발길 닿는 대로 걷고 눈길 닿는 대로 멈추기로 했다.

 특정 유명인의 묘소에서 관심을 거두고 경내를 하릴없이 거닐다

보면 어느덧 낯선 감각들이 깨어나는 게 자각된다. 그것은 우선 묘지의
특수한 공간성 때문이다. 담쟁이넝쿨 드리운 돌담 안으로 진입하면,
자동차와 행인이 드문드문 오가는 부도심 언저리의 들뜨고도 지루한
풍경이 순식간에 지워지고, 잿빛과 초록빛이 뒤섞인 차분하고
평화로운 세계가 펼쳐진다. 시원하게 하늘이 트인 드넓은 대지에
소로와 나무와 묘석 들이 질서정연하면서도 변화롭게 배치되었다.
묘지는 마치 지도 한가운데의 여백 또는 대지의 섬인 듯 주변의
지리적 환경과 별다른 교류 없이 독자적으로 존재한다. 폐쇄되었지만
행동반경이 충분히 넓은 내부 공간에서 바깥과 상이한 풍경과 사물에
오감이 막힘없이 자극된다.

　　묘지를 봄맞이 산책지로 택하면서 마음가짐을 다소간 근엄하게
다잡았던 것도 감각이 유달리 활성화되는 원인일 것이다. 나는 묘지
산책을 내가 겪은 어떤 죽음과 직접 연결 짓고 싶지 않다. 이곳은
내가 일상을 영위하는 동네의 일부일 뿐. 미지인의 묘소에 함부로
다른 대상을 향한 비애감을 투영하거나 인생의 피상적인 무상감을
늘어놓기란 예의가 아니다. 이곳을 해우소나 하치장으로 이용하지
말 것. 게다가 나는 죽음에 관해 아는 게 거의 없다. 어떤 죽음으로
인해 비로소 깨닫게 된 놀라운 사실은 바로 이것이었다. 나는 모른다.
그 전까지 내가 남용했던 그 낱말은 모두 허언에 불과했다. 때늦은
죄의식의 원천이 되었다. 이처럼 감정과 생각을 다스리다 보니,
발산되지 못하고 고이고 차오르는 정신적 에너지는 오로지 감각의
신경계로만 한꺼번에 몰려 출구를 찾는 듯했다. 나는 매일의 산책에서
감상과 상념을 과장하지 않고 되도록 몸이 감지하는 것들만 관찰하고,

분석하고, 기록하기가 무지인으로서 그 장소에 대한 최선의 예의라
여겼다.

이곳에 다니다 보면 모르는 것을 조금이나마 알게 될지도 몰라.

I.

묘지에서 가장 활발해지는 감각은 의외로 청각이다. 한산하고 적막한
가운데 자박자박 자기 걸음 소리가 아주 첨예하게 들린다. 귀 바로
아래에서 울리는 듯한 걸음 소리는 산책의 동행자다. 내 곁, 미더운
유령. 사실 이 걸음 소리의 독특한 음질 덕분에 감각의 존재 자체를
의식하게 되었기도 하다. 다진 흙, 포석, 아스팔트, 낙엽, 자갈처럼
발과 마찰하는 물체들만 아니라 날씨와 습도에 따라서도 소리의 질적
차이가 확연하다. 바람이 살짝 일어나 잎새가 흔들리고 작은 돌이
바스락거리는 소리들도 피부에 그대로 와 닿는 듯하다. 옆으로는 높은
돌담으로 폐쇄되고 위로는 하늘 높이 개방된 넓은 분지와 그 안에
비교적 균일한 간격과 크기로 늘어선 사각 석판의 동공들이 특정한
음역대를 흡수하거나 증폭하는 울림통 역할을 하는지도 모른다.
음악이나 음향물리학에 조예가 깊은 사람과 함께 거닐고 싶어진다.

II.

묘지는 개 입장 금지다. 다람쥐도 아직은 못 보았다. 고등 동물이
물러난 세계에 온갖 예쁜 곤충이 가득하다. 벌꿀 빛 개미와 빨간
등판에 검은 동그라미 두 개가 눈구멍처럼 찍힌 갑충은 특히나. 가면을
등에 지고 잡초 사이로 느리게 숨는 작은 곤충은 위협적이기는커녕

애잔하다. 자연사도감에서 확인한 곤충의 학명은 Pyrrhocoris apterus.
영어로는 fire bug, 프랑스어로는 gendarme. 불벌레와 헌병. 한국어로는
별노린잿과로 분류되는 것 같지만 이 특정 곤충이 한반도에도
서식하는지는 잘 모른다.

묘지 생태계에서 가장 우위를 차지하는 생명체는 아무래도
미생물일 것이다. 시듦, 마름, 삭음, 썩음, 부서짐, 허물어짐 등 묘지
어디에서나 볼 수 있는 점진적인 작용과 현상의 보이지 않는 주체.
곰팡이 군집으로 자라나야 비로소 눈에 뜨일 것이다. 묘지 산책자의
상상적 시각은 근접 렌즈 카메라를 넘어 현미경의 성능을 갖추어야
한다. 생명의 가장 미소한 기척까지 감지하고 싶다. 유기질은 어떻게
무기질로 변하는지 찰나 단위로 목격하고 싶다.

동물 대신 동물 형상의 사물들. 어린이의 무덤가에는 햇볕, 빗물,
바람에 늘 노출되어서는 빛바래고 낡아가는 헝겊 인형들. 또는 먼지 쐰
도자기나 플라스틱 장난감. 주로 토끼. 때로는 말, 곰, 강아지, 물고기,
무당벌레, 오리, 거북이, 사슴, 나비. 니키 드 생-팔의 고양이. 그리고
새. 아, 새. 비문을 읽었다. 너무 일찍 날아가버린 내 친구, 장-자크에게.

새. 날다. 영혼. 세 낱말. 새삼.

III.

묘소의 석판은 흰색에서 검정까지 농담이 다양한 무채색 대리석 또는
석회석. 팥죽색과 암청색 대리석 묘소도 심심치 않게 발견된다. 무덤을
장식한 대형 조형물은 대개 두 종류로 나뉜다. 몸을 뒤틀거나 엎드려
통곡하는 사람, 검은 두건을 쓴 수도사, 해골과 뼈대 등 비통하고

구슬픈 분위기를 자아내는 것들. 또는 편안한 표정으로 잠든 사람, 통통한 아기 천사, 부드럽게 미소 짓는 성모, 커다란 날개 등 밝은 휴식과 재회의 징표.

첫번째 경우, 유족의 입장에서는 사랑하는 가족이 숨을 거두었을 당시 그들을 사로잡은 격렬한 애통을 가장 잘 표현할 만한 장중한 색과 비장한 형상으로 묘소를 조성했을 것이다. 그러나 제삼자로서 조심스럽게 말하자면 검은 묘소나 괴로운 감정을 표출하는 조형물은 죽음에 대한 두려움과 거부감을 가중시키는 효과가 없지 않아 있다. 죽은 자 역시 영원한 통곡 아래 편안히 잠들지 못할 것만 같다. 삶과 죽음의 연속적 친밀성을 깨닫고, 죽음에 할당된 장소에 더 오래 머무르고 싶어지고, 생의 불가피한 일부로서 죽음을 더 진지하게 생각해보게 되는 계기는 오히려 밝은 색 묘소와 따스하고 평화로운 조형물을 보았을 때다. 정화된 깊은 슬픔. 죽은 자에게는 안식을, 산 자에게는 위안을, 모두에게는 사랑의 기억과 재회의 언약을. 너의 죽음이 이렇다면 나 역시 언젠가 꼭. 이 빛 아래. 기쁘게.

그렇다면, 그럼에도 불구하고 결코 해소되지 않는 고통의 잔여는 어떤 예술적 형식으로 가능할지, 묘지 바깥 일상의 와중에도 다시금 차오르는 슬픔은 어디에 옮겨 담아야 할지, 물론 이미 많은 예술 작품이 죽음의 고통과 슬픔을 매개하지만 나의 이 슬픔은 어디에 어떻게. 나는 물음들을 기록한다.

IV.

무명 조각가의 무덤에 이르렀다. 하늘을 향해 시선을 올린 마른 남자의

청동상이 있었다. 서늘한 바람에 흐르는 구름이 그의 검푸른 피부에
햇살과 교차하며 그림자를 일렁였다. 큰 나무 아래 섬세한 잎사귀들도
현란한 반점의 군무를 추었다. 그는 구름을 엿듣는 사람이었다.

묘지를 산책하며 조각가라는 직업과 죽음의 친밀한 관계에 새삼
눈을 떴다. 대부분의 사람은 죽는 순간 절대적 수동의 상태에 처하며,
영혼이 떠난 그의 나신의 처리는 온전히 타인의 손에 내맡겨진다.
장례 방식, 무덤의 위치, 유골함의 모양 등 모든 것이 따로 유언을
남기지 않는 이상 그의 의지, 욕망, 생전의 취향과는 상관 없이 타의로
결정된다. 이런 수동의 상태에서 조금쯤 주체적으로 비껴날 수 있는
사람이 조각가다. 그가 생전에 남긴 작품 중 한 점이 그의 최후의
처소를 꾸미고 지킨다. 생은 하나의 조형으로 맺힌다. 이름 없는.
조각가는 사리 같은, 청동의 이슬 같은, 이 하나의 단단한 형상을 위해
온 생의 습기를 다하는 사람이다.

V.

편안히 보내드리렴. 나보다 먼저 큰 슬픔을 겪은 J의 말. 편안.
그렇구나. 편안. 어떤 말들은 처음 듣는 듯 낯설고, 처음만큼 말갛고
깨끗하다.

VI.

묘소에 비문은 의외로 많지 않다. 석판에는 대개 고인의 이름,
생몰년도, 생몰지만 간략히 새겨져 있다. 근래의 묘소들일수록 더
그렇다. 작가의 묘소도 다르지 않다. 비문을 새기는 행위와 시 쓰기의

유비는 이제 사실의 측면에서는 거의 시대착오에 가까운 것 같다.

오히려 무명의 방문객들이 조약돌에 그리거나 새겨 무덤 위에
놓은 낱말들에서 시의 과거와 미래를 잠시 엿본다. 영원, 평화, 꿈,
휴식, 사랑, 추억, 재회 등. 시간과 감정이 씻기고 마른 후에 단단히
빛나는 소금 결정체처럼 남은 가장 소박하고 정직한 말들.

그러나 나를 가장 울리는 시어는 단수 명사를 수식하는 일인칭
대명사의 소유격. 나의, mon, ma, notre. 나의 손녀에게, 나의 어머니께,
우리의 아버지께, 나의 친구에게, 우리의 친구이자 동료에게, 나의
자매에게… 나의… 나의… 나의… 우리의… 이 조약돌로 응결된
눈물과 심장을 줍니다.

VII.

무덤의 편평한 석판 위에는 여러 가지 작은 물체들이 놓여 있다. 가장
눈에 띄는 것은 작은 돌멩이들이다. 영면한 사람이 유대계라 추정되는
묘소에서 특히 많이 볼 수 있다. 유대 관습에서 그것은 죽음의 장소에
와서 죽은 자를 추모했다는 징표이기 때문이다.

돌멩이뿐만 아니라 죽은 사람 곁에 가만히 놓아두는 조개껍데기,
도자기 파편, 유리구슬, 심지어 콘크리트나 벽돌 조각 등은 아마도
선물의 가장 본질적인 원형이 아닐까. 무가치한, 따라서 쓸모도 없고
맞바꿀 수도 없는, 내가 가졌던 것도 아니고 받는 이가 원하지도 않을,
버리듯 주고 준 뒤에는 잊을, 순수한 줌의 상징.

광물 파편들은 다수의 개체가 무질서하게 널려 있기도 하고,
일직선, 탑, 하트, 고인돌처럼 알아볼 수 있는 모양으로 배열되어

있기도 하다. 방문객들이 오가다 한두 점씩 올려놓음에 따라 오랜
시간에 걸쳐 형성된 일종의 집단 설치작이다. 누군가 바둑알처럼
올려놓은 돌멩이 한 톨로부터 우발적으로 생겨나서 점차
추상적이거나 구상적인 형상을 갖춰나간 파편 배열체는 꽤 미적인
효과를 자아낸다.

돌이 올려진 묘석은 돌이 늘어선 터인 묘지의 미니어처이기도
하다. 돌무덤 안의 돌무더기.

돌무더기는 다음 날 사라져버렸기도 하다. 누구의 손에 의한
일인지. 흙먼지와 반죽된 빗물 자국과 이끼를 남긴 채. 저의 테두리와
꼭 닮은 얼룩과 흔적을 남긴 채. 또는 아무 자취 없이. 생기고,
자라나고, 사라진다. 그리고 다시 생긴다. 다른 곳에. 다른 모양으로.

VIII.

묘지에서만 볼 수 있는 다채롭고 자잘한 선물 목록에는 돌멩이 외에
전철 표, 포스트잇, 쪽지, 클립, 동전, 리본, 마스코트, 사탕, 병뚜껑,
담배, 성냥, 생수병 등 추모객이 당일 우연히 지참했을 잡동사니들이
포함된다. 물론 꽃다발, 화분, 양초, 사진, 국기, 각종 장식품같이 미리
준비해온 선물도.

때로 특이한 물건도 눈에 띈다. 모자야 저 세상에서도 멋쟁이로
지내라는 기원이겠지만, 큰 물병이야 죽은 자도 목을 축이라는
배려겠지만, 빈 냄비는 왜 있는 걸까. 맥락을 초월한 물체는 결례처럼
느껴지기는커녕 오히려 영혼의 여유를 일깨운다. 이런 엉뚱한
선물까지 반갑게 받아들이는, 파격에 관대하고 유머를 즐겼을 고인의

생전 성품을 짐작해본다. 너그러운 웃음. 웃음. 맞아. 웃음.

IX.

묘지 산책을 막 시작한 시기에는 사진기를 지참하지 않았다. 그때
기록하지 못해서 안타까운 것들 중 하나는 어느 묘소의 가장자리를
지키는 청동 성모의 손 우물 안에 빗물과 함께 고여 있던 낡은
반지의 이미지. 나중에 다시 찾아올 수 있게 주변 지물을 자세히
살펴봐두었지만, 공간을 파악하는 눈썰미가 없는 내게 그 장소가 다시
기억날 리 없었다. 사진기를 들고 나온 날 아무리 돌아다녀도 다시
찾지 못했다.

X.

정처 없이 돌아다니다 언뜻 요란한 묘소가 있어서 다가가니 역시
세르주 갱스부르의 것이었다. 비교적 검박한 다른 묘소들과 달리
무덤뿐만 아니라 주변까지 온통 선물로 뒤덮였다. 다른 묘소에서도
발견되는 잡동사니들은 물론이요, 언제부터 쌓였는지 모르게 높다란
꽃다발, 「양배추 머리 사나이」 앨범을 환기하는 둥글둥글한 양배추
더미, 팬이 직접 그린 초상화나 정성 들여 코팅한 장문의 편지까지.
묘소 뒤의 나무 두 그루에는 마치 크리스마스 트리처럼 온갖
장식물들이 매달렸다.

　　한 장년 남성이 꽤 오래도록 묘소 앞에 가만히 서 있었다. 문득
무덤 귀퉁이를 손바닥으로 힘 있게 토닥이더니, 들킬세라 부끄러운
듯 얼른 자리를 떠, 빠른 걸음으로 묘지를 빠져나갔다. 세상과 삶을

아름답게 만드는 데 기여한 사람과의 단호한 악수. 손바닥 안에 뭉쳐낸
습한 감회가 옆에 선 내게까지 느껴지던. 사랑과 감사와 성숙한 애도.
배웠다.

XI.

죽은 자에게 건네는 독특한 선물에는 솔방울과 나뭇가지도 있다.
동전 한 닢조차 미처 지참하지 못해 멋쩍고 미안한 추모객이 묘지
안에 떨어진 마른 식물의 잔해를 거둬 무덤 위에 올려놓았을 것이다.
솔방울은 하나든 케이크 위의 딸기처럼 둥그렇게 나열한 여러 개든
석판 위에 드리운 오후의 그림자가 예상치 못한 신비로운 아름다움을
자아낸다. 해시계처럼. 나뭇가지도 마찬가지다. 하얀 평면 석판
비스듬히 가느랗게 메마른 나뭇가지 하나와 그것의 그림자는 종이
위의 첫 문자 같기도, 캔버스 위의 첫 획 같기도, 죽은 사람을 덮은 장막
위에 산 사람이 그의 윤곽을 더듬어 쓰고 그리는. 죽음. 문학과 예술의
기원.

XII.

문학과 예술 따위 없어도 좋으니 죽음도 없다면.

XIII.

묘지가 일상 생활권 안에 있어서 좋은 점은 아무래도 유족이 자주
찾아올 수 있다는 것이다. 볕 좋은 날, 유족들은 밀린 집안일에
착수하듯 간편한 옷차림으로 묘지를 찾아와, 먼지떨이, 걸레,

물수건처럼 평소에 쓰는 청소도구로 묘석을 털고 닦는다. 마치
자동차나 오래된 가구인 양. 새 화분을 올려놓거나 새 꽃을 심고 물을
준다. 마치 베란다인 양. 엄숙한 의례가 아닌 무던한 일상. 추스르고
단장하기. 죽음은 생활의 정다운 일부가 된다.

XIV.

무덤의 주요 장식품은 역시 꽃과 화병이다. 계절에 따라 새로 심거나
놓아두는 생화 외에 영원히 시들지 않는 도자기 화환도 많다. 그러나
그것들은 대부분 먼지가 시커멓게 꼈거나 바람에 이리저리 구르며
깨진 상태다. 꽃의 유약 색깔은 지나치게 난하고 형태는 치졸할 정도로
소박하다. 그럼에도 화훼술과 도예술은 죽음의 세계를 따스하게
만지고 꾸미는 고마운 기술이다. 가장 마음을 울린 장면은 도자기 장미
꽃잎 사이에 낀 이끼 위를 기어가는 무당벌레. 무생물 속에 유기체가
뿌리를 내리고 동물이 그 위를 움직인다. 죽음이 삶을 품고 낳고
피워낸다.

XV.

묘지를 다니던 봄에 H의 다람쥐가 갑자기 죽었다. 혹시 내가 바로
며칠 전에 보낸 외래종 먹이 때문인가 하여 너무나 미안하고 무서웠다.
죄책감에 사로잡혀 오래도록 묻지를 못했다.

XVI.

묘지는 동물적 생의 최종을 기리는 장소이자 산 동물이 문제적으로

금지된 장소. 그러나 그곳에서 식물은 공원처럼 풍요롭고, 따라서
식물적 생의 마지막 단계에 일어나는 일들은 비교적 세심하게 관찰할
수 있다. 조문객들이 놓고 간 대부분의 꽃은 시들다가 마침내 재의
거푸집, 보드라운 이슬 가루, 검은 점 등 어여쁜 이름의 곰팡이들에
천천히 잠식되어 쪼그라든다. 건조한 날씨가 지속된다면 꽃은
급속도로 말라 본래의 형상 그대로 미라가 된다. 태양광에 탈색된 꽃과
잎과 줄기는 놀랍게도 윤기 나는 황동 빛이다. 식물에서 광물로의 환생
같다.

XVII.

묘지 경내의 쓰레기통에는 무엇이 버려져 있을까? 답은 시든 꽃다발
더미. 세상에서 가장 화려하고 향기로운 쓰레기통. 바람결에 풍겨와
문득 고개 돌려 찾은 짙은 향기의 진원지. 부패하기 직전일수록
더욱더.

XVIII.

곰팡이와 이끼 없이 깨끗한 새 묘지가 있어서 가까이 갔다. 롤랑
프티의 것이었다.

XIX.

집에 돌아와 묘지 사진들을 훑어보다 깜짝 놀랐다. 나도 모르게
조약돌과 조개껍데기 클로즈업만 찍어놓았다. 묘지가 아니라
바닷가에 놀러 다녀온 듯. 그런 마음이었을까, 나도 모르게.

조약돌과 조개껍데기만 보면 묘지는 바닷가, 나무와 벤치만
보면 묘지는 공원, 조형물만 보면 묘지는 박물관, 꽃다발만 보면
묘지는 화원. 그러나 그곳의 모든 사물이 세속의 기준으로 무가치하고
무용하다는 점에서 묘지는 쓰레기장. 떠난, 잃은, 버린, 놓은, 둔,
남긴, 모든 것들이 그것을 담은 그것과 닮은 다른 것으로 환생하기를
기다리는 대합실.

XX.

유령. 텔레파시. 환생. 영혼. 외계 생명체. 기적. 내가 진심으로 믿는
것들.

XXI.

묘지를 다니는 동안 머릿속에 문장 하나가 형성되었다. 모든 죽음은
의문사다. 묘석들 사이를 멍하니 헤매며 문장을 끊임없이 되뇌었다.
모든 죽음은 의문사다.
　　나는 내가 겪은 그 죽음이 어떤 연유에 의한 것인지 잘 안다.
그럼에도 불구하고 물음은 끊이지 않았다. 도대체 왜. 언제부터.
어쩌다가. 물음들은 대상이 불분명한 원망과 화를 품고 제대로 문장을
이루지 못한 채 의문사에서 끊겼다. 어떤 답에도 만족할 수 없는
절대적 미지로 주어졌다. 그 죽음은. 나는 모를 수밖에 없다.

XXII.

모든 죽음은 의문사다. 나는 묻는다. 묻기. 질문과 매장. 나는 캐묻는다.

캐묻기. 질문과 매장과 발굴.

XXIII.

몇 주일 동안 꾸준하게 묘지를 향하다 어느 날부터 별다른 이유 없이 주저하게 되었다. 그래서 한동안 가지 않았다. 하지만 바로 이때다. 내가 피하려 했던, 피함으로써 만나려 했던 그것이 그곳에서 나를 기다리고 있을. 무엇인지 모를. 그래서 몸과 마음을 추슬러 다시 가고 있다. 달라진 점이 있다면, 예전에는 경직된 마음으로 집요하게 헤매고 관찰한 데 반해, 지금은 아무 욕심 없이 거닐다 벤치에 앉아 휴식하는 시간이 더 길어졌다. 나는 이제 산책을 가장한 운동과 탐색이 아니라 진정한 휴식을 위해 그곳에 간다. 그늘, 바람, 구름을 느끼러 간다.

　　벤치 주위를 무심히 둘러보았다. 대각선 방향 멀리 청동 성모가 눈에 들어왔다. 일어나 그것을 향해 가서 손 우물을 들여다보았다. 빗물은 말라 사라지고, 낡은 반지 대신, 작은 돌 한 줌이 담겨 있었다.

　　물론 그것은 미지에 대한 답이 아니다.

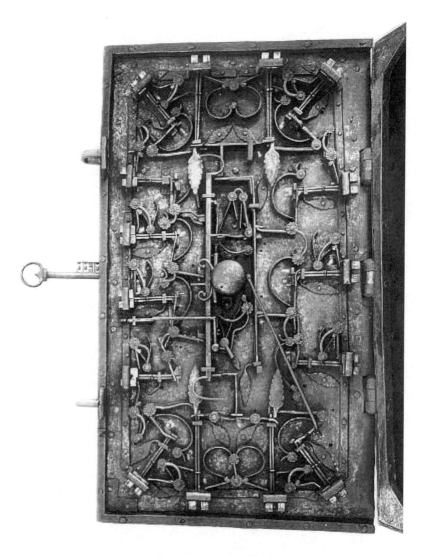

보클뤼즈 카르투시오회 수도원의 철제 궤 자물쇠
(연대 미상)

심장의 열쇠공

상당수의 글은 2011년 7월부터 2012년 8월까지 당시
문학과지성사에서 운영한 웹진에 연재되었다. 마지막 글은 계간
『문예중앙』 2013년 여름호에 발표되었다. 그리고 몇 편은 이 책에
처음 싣는다. 연재 기간에 집중적으로 많이 쓰기는 했지만, 그것들
중 몇몇은 그 전에 혼자 바가텔bagatelle처럼 쓴 것의 다시쓰기이고,
연재 이후 새 글을 더하며 퇴고의 명목으로 또 다시썼으므로, 전체가
포괄하는 시간대는 2004년부터 2021년까지다. 퇴고는 간헐적으로
또는 집중적으로 수행했다. 퇴고에 들인 시간보다 훨씬 긴 휴면기가
있다. 휴면하지 않았다면 퇴고하지도 못했을 것이다. 쓰기보다 긴
다시쓰기와 고치기 과정에서 문장들은 부서졌고, 본래의 맥락에서
벗어나 다른 글의 틈에 파고들었고, 여러 페이지가 한꺼번에
지워지기도 했다. 시간의 지표들이 뒤섞였다. 바로 그렇게 다시쓰려
했다.

*

방의 이야기로 기획하여 쓰기 시작했건만 쓰다 보니 어떤 글들은

제멋대로 숲의 이야기로 나아갔다. 숲길 37번지에 거주한 이야기도
있었다. 지운 이야기의 자리는 마치 오래된 피아노에서 아무리 눌러도
소리를 울리지 않는 건반 같아 나중에라도 현을 이으면 다른 숲의
이야기들과 어울려 작은 삼림의 실내악곡을 이룰 것이다. 이처럼 말이
이끄는 곳으로 따라가 숲의 이야기를 계속 쓰다 보면 그 이야기는 나를
또 내가 전혀 예측하지 못했던 곳으로 데려가 있을 것이다.

*

글쓰기를 제안한 사람들. 쓴 것을 고쳐준 사람들. 읽어준 사람들.
감상과 의견을 말해준 사람들. 쓰다가 틀리거나 모르는 것에 답을
준 사람들. 쓴 것에 등장한 사람들. 쓰기를 계기로 새로 알게 되고
친해진 사람들. 친해지지 않았더라도 멀리서 존중과 호감을 교환하게
된 사람들. 책으로 만들어준 사람들. 잊지 않고 기다려준 사람들.
모두에게 깊이 감사한다.

> 주문하신 당신의 심장은 이렇게 닫히고 열린답니다.
> 열쇠는 내게.
> 여벌은 없어요.[79]

사랑은 예술에 속한다

수첩을 새로 마련할 때마다 간소한 의례를 치른다. 묵은 수첩 첫 페이지의 에피그래프를 새 수첩에 옮겨 쓰고 붙이는 일이다. 십 년 남짓 띄엄띄엄 채집한 문장들은 세 개다.

> Your love of music will be an
> important part of your life.
> Lucky Numbers 5, 11, 12, 15, 40, 43

> Zur Kunst gehört Liebe.

> Wie aber liebes?

첫번째 문장은 단골 국숫집의 포춘 쿠키에서 튀어나왔다. 음악을 향한 사랑은 당신 삶의 중요한 일부가 될 것입니다. 오늘 저녁 멋진 이벤트가 당신을 기다린다거나 당신이 방금 먹은 것은 치킨 누들이 아니라는 따위, 시답잖거나 우스꽝스러운 대부분의 운세 쪽지들은 한 번 읽고 구겨지는 신세가 되었지만, 이 예언만큼은 삶의 일부로 기꺼이

269

받아들이려 고이 챙겼다. 수첩이 몇 번 바뀌는 사이, 너의, 사랑, 음악,
의지, 유언, 중요한, 부분, 역할, 몫, 삶, 생명, 하나같이 견결한 낱말들
위에는 투명 테이프가 몇 겹이나 덧붙여지고, 언약의 인주처럼 붉은
잉크는 그 아래 점점 부드럽게 번져간다.

두번째 문장은 뮌헨 고전회화관의 기념품점에서 발견한 것이다. 작은
배지에 "F. Hebbel"이란 미지인의 이름과 함께 상감되어 있었다. 당시
내 독일어는 "Kunst"와 "Liebe"만 알아보는 수준이었지만, 바로 그 두
낱말만으로도 연분홍 칠보에 금입사 문자가 매끄럽게 빛나는 물체를
손에 넣을 충분한 이유가 되었다.

 Zur Kunst gehört Liebe. F. Hebbel.

 금빛 정사각 테두리에서 점차 직각으로 꺾여 심장부로 파고드는
낱말들의 배열. 언어의 메안드로스와 라뷔린토스. 가운데의 단 한
단어에 무지하여 전체의 해독이 정지하는 문장. 그러나 도착적인
심리는 사전에 손을 뻗기를 기피했는데, 모르는 단어를 언제까지나
돌아 풀리지 않을 검은 열쇠 구멍으로, 그리하여 문장을 사랑과 예술에
관한 영원한 수수께끼로 남겨두고파. 후일 친절한 T에게, 그에게라면
사소한 물건에 미안할 만큼 과했던 결계를 풀어버리게 맡겨도 좋을
것 같아, 배지를 보여주며 물었을 때, 그는 오히려 메아리인 양 문장을
반복했는데, Zur Kunst gehört Liebe? It's zur Kunst gehört Liebe!
내가 설마 이렇게 쉬운 말을 모를 것이라 믿지 않는다며. 너는 나를
믿어야 해, 왜냐하면 내 채근에 네가 결국 말해준 네 개의 낱말은
사랑과 예술의 관계로서 내가 이제껏 상상해본 적이 없는 양상을

밝혀주었으니까. 나는 얼마나 충격 받았나. 오래 휴면하던 의미가 내가
거의 모르는 너의 말도 아니고 네가 전혀 모르는 나의 말도 아니라
우리 둘 다 불완전하게만 아는 말로 비로소 깨어나는 순간. To art
belongs love.

사랑은 예술에 속한다.

그렇다고. 어찌하여 그러한가. 이중의 번역을 거쳐 비의를 탈각한
문장은 문맹의 시절을 홀린 아우라를 상실하기는커녕, 기표의 절리
아래, 가두리 없이 무연한 해석의 심연을 열어 보인다. 읽는 자는,
사랑하는 자는, 이제 그곳에 투신한다. 저항 없이. 공포 없이.

뒤늦게 찾아본 출처는 독일 극작가 프리드리히 헤벨의 1847년
4월 18일자 일기였다. 편린이 속한 온전한 문장은 다음과 같다.

> 사랑은 예술에 속하는데, 왜냐하면 사랑은 자연계의 온기에
> 상응하고, 오로지 온기 안에서만 탄생은 무르익기 때문이다.[80]

이렇게나 비약하는 유비와 전치라니. 아연하도록. 퓌시스physis. 몸,
신체, 물질, 자연, 관능의 온기. 나는 이런 다공질과 다층의 텍스트를,
사랑과 예술은 물론이거니와 인간의 일에 모든 생물체의 발생과
재생산을, 나아가 태양계 바깥 무수한 별들의 생애까지 급작스럽게
엮은 말 매듭을, 어떻게 풀어 다시 배치할지 고심한다. 부디
풍성하면서도 세밀하기를.

사랑은 예술에 속한다. 세 음절의 세 단어로 정돈하자마자 이
문장은 삶의 모토가 되었다. 이 문장은 수첩이 몇 번 바뀌든 새로

필사될 터인데, 마음에 포착된 순간부터 주해나 후기 없이 모호한
그 자체로 생을 추동하고 견인하는 아름다운 말들이 있기 때문이다.
마침내 삶이 말을 따라잡아 만나는 해독의 순간이 찾아올지라도, 그
말들은 시든 꽃잎처럼 낙하하지 않고, 해독자의 생애를 주파하며
과거에 관한 사후적 지식은 물론이요 여전한 미지의 미래를 누비고
떠낸다. 바늘-편물-언어로서, 해독자의 상상적 신체의 심장과
혈관망을 직조하며, 영원히 따스한 생의 기운을 담아 뿜어낸다.

세번째 문장은 횔덜린의 시 「므네모시네」에서 마주쳤다. 문법적으로
해명할 수 없는 기묘한 문장이기에 오히려 무수한 뉘앙스로 다시
또다시 번역할 수 있다. 내 번역은 이렇다. 사랑은 그러나 어떠한가.
　　두근거리게 아름다운 것은 언제든 같이하고 싶은 마음. 너는 나와
함께 미의 소규모 공동체를 짓는 사람이다. 그러니 나를 따라 시의 첫
부분을 읽어준다면.

　　　우리는 하나의 기호다, 의미 없고
　　　고통 없는 우리는 그리고 이방에서
　　　거의 언어를 상실했다.
　　　마침내 천상에서 인간들 너머
　　　투쟁이 벌어지고 그리고 사납게 달은
　　　흘러가니, 바다는
　　　이야기하고 강물은
　　　길을 찾아 가야 한다. 의심할 바 없이

272

그러나 어떤 이가 있어, 그는

매일같이 이를 바꾸리라. 그에게는 법이 거의

필요하지 않다. 그리고 잎사귀가 술렁이고 참나무는 빙하 곁

몸을 흔든다. 왜냐하면 천상의 신들이 모든 것을

주재할 수 없으므로. 결국 필멸자들은

심연에 다다른다. 그리하여 메아리는 그들과 함께

돌아온다. 시간은

길고, 진실은 그러나

생겨난다.

사랑은 그러나 어떠한가.[81]

달, 바다, 강물, 잎사귀, 참나무, 빙하, 숲, 만년설, 산기슭의 풀밭,
무화과나무, 동굴… 천공과 대지 사이 삼라만상의 코러스는 최종의
시어 "애도Trauer"를 향해 간다.

휠덜린은 내가 독일어로 읽은 최초의 시인이자 가장 깊이 영향
받은 시인이다. 영향의 의미 그대로 그림자는 울린다. 시를 처음
펼친 날, 첫 연 열일곱 행을 읽는 데만 꼬박 두 시간이 걸렸다. 사전을
뒤적이며, 복잡하게 도치된 구문들을 자물쇠를 해체하듯 분해하고
다시 배열하며, 마지막 행이자 단어인 "진실Das Wahre"까지 읽고 나서
무심코 시계를 봤다가 깜짝 놀랄 지경이었다.

시의 요구에 복종하며 안간힘을 다해 읽어낸 까닭은 우선 첫
문장은 거의 직관적으로 이해할 수 있기 때문이다. 다음 문장들로

이끄는 굳세고 다정한 손가락인 양. 나는 유혹되고 계속 읽을 수밖에
없다.

> 우리는 하나의 기호다, 의미 없고
> 고통 없는 우리는 그리고 이방에서
> 거의 언어를 상실했다.

진실로 말을, 거의, 잃어버린 자가 아니고서는 말할 수 없는 이
단순한 문형은 시를 읽을 당시의 내 상황을 정확히 대변한다. 나는
유학지를 옮긴 지 얼마 되지 않았고, 문장 작성력을 망실한 한국어,
말하기조차 제대로 습득하지 않은 프랑스어, 새로 숙련해야 하는 영어,
또 하나의 이방어일 뿐이지만 다른 어떤 말보다 잘 알고 싶은 독일어
사이에서 정신이 참혹하게 허물어져가고 있었다. 그러나 타지 생활과
타국어 학습의 고단함은 나와 언어 사이에 가로놓인 더 근원적인
문제가 특수한 현실의 정황에 맞추어 표층으로 발현한 증상에
불과했다. 침입하는 외국어들에 스스로를 내맡기고 상해를 입으면서,
차라리, 나는 용기 있게 통과하지 않으면 안 되는 더 위중한 언어의
암연으로부터 시선과 발길을 돌린 것이다. 증상과 기만의 경계에서
완전히 파열하지 않기 위해 나는 외부 세계에 신경을 차단하고
둔감해지는 편을 택했다. 문장의 주어가 "우리wir"라는 사실은 크나큰
위안이 되었다. 의미가 결핍되고 감각이 마비된 존재는 나 혼자가
아니다. 우리는 각자의 말을 버리고 만날 것이다, 낯선 곳에서, 만나
하나의 기호를 이룰 것이다, 의미를 비워낸, 아프지 않은. 바벨을

초극한 다른 언어의 이상향을 꿈꾸어도 될까. 말을 못 해도 시가
가능한.

 횔덜린은 시인이자 번역인이다. 모리스 블랑쇼는 횔덜린의
반생을 지배한 정신의 암연이 그가 소포클레스를 번역할 무렵
발현했다는 데 주목한다. 블랑쇼에 따르면, 횔덜린의 번역은 특정
국가어를 다른 국가어로 옮기는 게 아니라 웅대한 두 세계의 변천을
표상하는 힘 자체를 하나의 총체적인 순수한 언어 안에 합일시키려는
것이다. 이러한 시도의 결과로 번역에 연루된 두 언어 사이에서
"의미를 대체할 만큼 근본적인 하모니를 발견하거나, 그 하모니로써
[…] 두 언어 사이에 새로운 의미의 기원을 여는 히아투스hiatus를
조음"[82]하리라 믿을 수도 있다. 그러나 횔덜린은 하모니와 히아투스로
지향하려 한 강력한 힘들의 틈바구니에서, 합일어의 황홀경을 누리는
대신, 처참하게 분열했다. 길항하는 언어들 사이 까마득히 추락한
시인을 따라 나도 그 나락을 겪고 싶다. 시는 깊은 암굴이자 통로다.
나는 번역을 작은 등잔 삼아 돌아올 것이다. 힘겨워 울면서라도 시를
끝까지 읽어내고 싶었다. 사실 첫 문장은 전혀 어렵지 않은데도 눈물이
고였다. 눈물은 차올라 넘치는 물결, 울음은 몸 가장 깊은 곳에서 터져
나오는 소리. 억눌러도 마비되지 않는 감각이 있다고 입증하는 파동의
양상들.

 횔덜린의 세계에서 각각의 기호는 의미의 담지자라기보다는
톤의 전달체다. 횔덜린은 음악과 음향에 탁월한 감수성을 지닌
시인으로 "톤Ton"과 "울리다tönen"라는 어휘를 유달리 애용한다.
「므네모시네」에서 잎사귀의 술렁임과 빙하 곁 참나무의 흔들림은

모두 톤의 작용과 운동이다. 톤의 가장 아름답고 장엄한 예는 아마도
『휘페리온』(1797~1799)의 종결부에 있다.

> 우리는 살아 있는 톤이다, 자연이여, 너의 화음 속에 함께 어울리는.
> 누가 화음을 깨뜨릴 것인가. 누가 사랑하는 사람들을 갈라놓고 싶어
> 할 것인가.[83]

톤의 어원은 그리스어로 끈, 줄, 띠, 늘어나는 것 등을 뜻하는
"토노스τόνος"[84]이다. 당겨진, 떨리는, 현은 진동하며 주파수와 음역을
생성한다. 따라서 톤은 결코 유일자로 존재할 수 없이, 일정 시간
지속하며 음파를 확산하는 다른 톤들과의 연속적 관계 안에서만
상대적으로 감지된다.[85] 진동하는 물체가 정지 상태의 물체에 닿으면
그것에 자신의 운동 에너지를 전이하고, 이에 따라 가만히 있었던
물체도 움직이기 시작하면서, 진동의 파장 안에 포용되고, 주체적
참여자로서 운동의 스케일을 변화시킨다. 마찬가지로, 인간과 세계는
톤을 보유한 기호로서, 의미가 아니라 떨림, 술렁임, 흔들림, 일렁임,
휘몰아침을 전하고 받아들이면서, 멀리 떨어진 각자의 존재를 알리고,
인지하고, 변하고, 변하게 한다. 텔레파시다. 파장의 스케일에서
"각각의 톤이 다른 모든 톤들과 연결"되었듯, 세계에서 "각각의 존재는
다른 존재들의 변주형"[86]이어서, 침엽의 가느란 바스락거림에서 달의
공전에 이르기까지 세계의 모든 피조물과 현상은 서로에게 가없이
메아리친다. 기존 언어가 무화되는 절대적 이방, 공空에 처한 우리에게,
톤은 서로의 존재를 발신하고 그것에 화응하는 역량이자 매체다.

우리는 온몸으로 그 떨림과 울림을 말하고 듣는다.

번역은, 그러므로, 의미의 해석을 지나 톤의 공유와 변주다. 하나의
톤에서 다른 톤으로의 파상적 이행이다.

우리. 톤의 공동체. 그것은 공명이자 화음. 하모니.
"하르모니아άρμονία"는 오늘날 주로 음악 용어로 쓰이지만,
고대 그리스에서는 선박을 건조할 때 목재의 각 부분을 꼭 맞게
연결하는 조임새나 이음매 또는 그 도구와 방법을 뜻하기도 했다.[87]
하르모니아는 톤에서 톤으로, 우리, 기호에서 기호로, 미완의 파편에서
상실 이후의 잔존으로, 말에서 다른 말로, 이행하며 너르게 연결한다.
　　「므네모시네」에서 하르모니아 역할을 하는 단어는 "그리고und"와
"그러나aber"이다. 전체 3연 51행에서 "und"는 열세 번, "aber"는 일곱
번 사용되었다. 범상한 두 접속사는 그러나 휠덜린의 시에서라면
진술의 논리적 전개를 보장하는 순접과 역접 기능을 전혀 수행하지
않는다. 그것들은 자기 앞과 뒤에 놓인 말 조각들이 어떤 의미인지,
어떤 문법 요소인지, 어떤 시간성과 인과의 관계인지 거의 무심하다.
단지 언어 안의 균열을 조이고 심연을 메꾸는, 요원한, 과제에 충실할
뿐. 휠덜린이 거의 남용하듯 삽입하는 접속부사 "마침내, 사실,
말하자면, 요컨대, 결국, 즉nämlich"도 마찬가지다. 세 접속어는 양
옆의 말들을 잇는다는 점에서 시적 하르모니아를 생성하지만, 또한
맥락에 낯설게 끼어들었기에, 잇기와 조이기를 넘어, 더 벌리고,
쪼개고, 깨뜨리며, 파편적 언어의 새로운 양상을 만들어낸다. 불협화음.

하르모니아의 역설. 시마다 생성하는 미세하나 결정적인 심연의 증거.

전체와 파편 또는 통합과 분열의 양가적 대립을 시인은 어떻게 돌파할까. 답은 역시나 사랑이어서, "세계의 불협화음은 연인들의 불화와 같다. 싸움 한가운데 화해가 있고, 헤어진 모든 것들은 서로를 다시 찾는다."[88]

번역은, 하급 선박공의 관점에서는, 말들의 아득한 균열과 마주하면서도 그것을 애써 수선하려는 하르모니아의 한 방책이다. 치유의 향락을 부정할 수 없으므로. 나는 횔덜린과 다르게 실패하는 번역의 아포리아로 간다. 그것이 나의 작은 용기이다. 그리하여, 문법에 어긋난 파편들의 견고한 결합을 풀어 다시 조이자면, 나로서는, 사랑은 그러나 어떠한가. 세 단어의 하르모니아. 사랑은, 그러나, 어떠한가.

때때로, 사랑은 그러나 어떠한가, 되뇐다. 누구에게도 고향이 아닌 곳에서. 의미의 부재, 그리고 감각의 마비, 그리고 언어의 상실. 그러나. 사랑은 그러나 어떠한가.

사랑. 토노스와 하르모니아. 당김과 조임. 이끎과 이음. 필연적 떨림.

*

책을 읽다가 예술 작품을 묘사하거나 미적 체험을 서술한 부분이 나오면 번역하거나 필사해서 나누는 게 삶의 소소한 즐거움이다.

278

표도르 도스토옙스키도 읽는 자의 가슴을 옥죄는 에크프라시스 한 장면을 남겼다. 『백치』(1868~1869)에서 이폴리트는 로고진의 집에서 한스 홀바인의 「무덤 속 그리스도의 시신」(1521~1522) 복제본을 보며 엄청난 신성모독의 충격을 받는다. 친구들에게 도스토옙스키의 텍스트와 홀바인의 이미지를 함께 보여주었을 때, G가 즉각 언급하기를, 관처럼 비좁은 액자에 갇힌 홀바인의 그리스도는 마치 마티아스 그뤼네발트의 그리스도를 십자가에서 내려 누인 것 같다는 것이었다.

G의 흥미로운 의견에 곧장 그뤼네발트의 작품을 확인해보고도, 나는 내가 살아가는 동안 언젠가 그것을 직접 보는 날이 오리라고는 전혀 생각하지 않았다. 보고 싶은데 갈 수 없다, 그래서 동경과 좌절의 간극에 심장이 베인 듯 아프다는 게 아니라, 그저, 동경이나 욕구처럼 적극적인 의지와 결합된 정념이 발생하기에 저것은 내게서 너무나 멀고도 막연하다는 느낌이었다. 작품을 소장한 미술관의 이름과 지명은 내 문해력 바깥의 언어인 양 낯선 철자법과 발음이어서 내 머릿속 협소한 지도에 재현되지 않은 세계의 주름 속에 숨어 있을 것만 같았고, 미술사 수업에서 분명히 배웠을 그뤼네발트의 그림은 십여 년을 거슬러 헤집고자 하는 의욕이 일어나지도 않을 만큼 전혀 기억나지 않는 것이었다. 나는 그것이 단지 잊어버린 것이 아니라 처음부터 몰랐던 것이라 여기는 쪽이 더 마음 편했다. 이것은 내가 모르는 것이다. 나는 모른다. 몰랐지만 알게 된 그림에 관하여, 그러나 왠지 보러 갈 수 없는 곳에 있을 듯한 그림에 관하여, 나는 흘끗 스쳐보았을 뿐인 낯선 미술관과 고장의 이름을 망각했다. 몰랐던

그곳은 다시 모르는 곳이 되었다.

욕망을 피하는 법은 간단하다. 잊으면 된다. 모르면 된다. 마음은
고요히 날개 접은 새가 된다.

S가 귀국하기 전 마지막 여행으로 알사스의 크리스마스 시장을 보러
가자고 했을 때 내 심장은 고동쳤다. 독일에 가까이 간다. 내가 어쩌면
가장 행복했던 장소로.

폐부를 쿡 찌르는 생의 날. 그것으로 불현듯 설레는 마음. 남에게
들킬세라 부끄러울 만큼. 순정한 생의 한 조각을 향한 열망을 은근히
숨죽이고 고르기 위해, 나는 지극히 세속적인 쾌락의 공상으로
기대감을 흐뭇하게 채워나갔다. 알사스에 가면 무엇이 맛있으려나,
한 끼 정도는 근사한 식사를 하자, 글뤼바인은 반드시 장터 노점에서
사 마셔야 돼, 몽롱한 채 뜨거운 술로 찬 손을 녹이며 번잡한 골목을
뚫고 돌아다녀야 제맛이니까, 그것도 하루에 한 잔 이상씩, 그러니까
두 잔 이상, 왜냐하면 술잔을 가게에 안 돌려주고 가져올 거거든,
기념품이니까, 꼭 쌍으로, 되도록이면 빨간 장화 잔, 산타 모자
잔이었으면, 내가 전혀 상상하지 못한 모양이라면 더 좋아, 시장이라고
해봤자 굳이 살 것은 없겠지만 예쁜 스카프가 있었으면 하는데.

일정은 S가 책임졌고, 글뤼바인과 기념품으로 머릿속이 가득
찬 나는 떠나기 며칠 전만 하더라도 그저 알사스에 간다는 사실만
알았지 구체적으로 어떤 장소들을 방문하는지에 관심이 없었다.
여행 전날, 일정표를 비로소 찬찬히 들여다보았다. 우리가 들르게 될
마을은 카이저스베르크, 콜마르, 리크비르, 에기스아임. 어떻게 읽어야

할지 애매한 독일풍 철자의 지명들. 시장을 돌아다니다 남는 시간에 무엇을 할까, 밥은 어디에서 먹어야 하나. 문득 궁금해져서 근처의 시립도서관으로 나섰다. 서가에 기대 알사스-로렌-슈바르츠발트 여행 안내서들을 이리저리 넘겨보았다. 서너 번째로 손에 집은 책은 초록색 안내서였는데, 무심히 펼친 하얀 종잇장 사이로, 그리고 나의 기억으로부터도, 선명하게 떠오른 이미지. 그뤼네발트, 「이젠하임 제단화」(1512~1516), 운터린덴 미술관, 콜마르.

시간과 심장이 잠시 정지했다. 콜마르에 간다. 운터린덴에 가지 않으면 안 된다.

그런데 나는 그동안 왜 이 장소들의 이름에 문맹이었을까.

지금은 그렇지 않지만, 예전의 내게 여행의 가장 큰 목적은 미술관과 사원 방문이었다. 여행은 나도 모르는 새 종교적인 순례가 되었다. 나는 아름다운 것을 염원한다. 아름다운 것은 가장 확실하게 접근할 수 있는 경우 작품의 형태로 미술관에 존재한다. 내가 그리는 그것이 그곳에 있다. 나는 그것이 자리한 그곳으로 나를 옮겨야 한다. 그것은 그렇게 내게 볼 것보다는 움직일 것을 요구한다. 마음의 경직과 생활의 폐색은 몸의 이행과 운동을 통해 치유의 실마리를 얻는다. 그것은 예술이 내게 선사하는 무수한 고마운 효능들 중 하나다. 미술관 복도, 성당 통로, 수도원 주랑… 샅샅이 한구석이라도 놓칠세라 고행하는 수도승처럼 나는 다리를 질질 끌고 다니며 극한의 피로에 시달리지만, 신체 혹사의 한계에 다다를수록 가슴의 씻김과 머리의 깨우침 또한 멀지 않았다는 것을 안다. 시 읽기가 그렇듯. 낯선 말들과 힘겨이

대결하며 언어의 가장 어둡고 깊은 바닥까지 내려가보는. 결국 사랑이 기다리고 있는. 죽음과 미침을 피하지 않는다.

무심한 오후의 도서관, 그뤼네발트의 제단화 사진을 보자마자, 나는 맛있고 따뜻한 요리, 향기로운 술, 아기자기한 크리스마스 장식품들로 안락하게 감싸려 했던 유람이 다시금 순례가 되리라 직감했다. 볼 수 없으리라 포기하고 보고 싶다 감히 바라지도 않은 그림이 내 의지가 전혀 개입되지 않은 우연에 의해 볼 수도 있는 그림으로 바뀌었다. 가능의 생성. 볼 수 있는 그림이 된 이상, 이제 그것을 꼭 보지 않으면 안 된다. 의지가 적극적으로 개입해야 하는 때는 비로소, 뒤늦은, 그러나 아주 늦지는 않은, 행복하면서도 전율적인 바로 이 순간이다.

여행의 묘미 하나는 이런 것이다. 본래 몰랐던 것만 아니라, 알았던 것, 알았는데 잊은 것, 모를 정도로 잊은 것, 볼 수 있으리라 생각하지 않은 것, 볼 수 없으리라 여겨서 굳이 보려 하지도 않은 것들이 적절한 기회와 시간의 작용으로 기억난 것, 알게 된 것, 볼 가능성을 지닌 것이 되고, 가능성이 아른거리는 대상은 적절한 심리 기제의 작용으로 유혹적인 열망의 대상이 되고, 그것은 이제 아마도 볼 수 있는 이상 반드시 보지 않으면 안 되는 것이 되고, 마침내 그것을 보지 않으면 여행의 목적과 의미가 완전히 사라질 것만 같은, 오로지 그것을 위하여 이 여행은 해야 할 가치를 얻는, 절대적 당위가 된다.

예술 작품과 여행뿐일까. 삶이 그렇고, 사람과 사람 사이가 그렇다. 몰랐던 사람, 그저 알았던 사람, 알았는데 잊은 사람, 볼 수 있으리라 생각하지 않았던 사람, 볼 수 없으리라 여겨서 굳이 보고자

하지 않았던 사람이, 쌍방의 의도와 무관한 어떤 계기와 사건에
의해, 아는 사람, 기억 속에 떠오르고 빛 밝혀진 사람, 어쩌면 볼
수도 있는 사람이 되고, 그들 자신도 알지 못하는 마음의 전율적인
작용으로, 그것 역시 토노스와 하르모니아, 더 알고 싶은 사람, 조금
더 가까워지고 싶은 사람, 꼭 보고 싶은 사람, 앎이 이끄는 사랑의
가능성을 여는 사람이 되고, 마침내, 꼭 찾지 않으면 안 되고 꼭 보지
않으면 안 되는 사람, 사랑 없이는 그 존재를 상상할 수조차 없는 사람,
그 사랑을 위해서라면 나의 삶 역시 반드시 끝까지 살아내야만 하는
가치를 부여해주는 사람이 된다. 순례자가 오랜 고행을 통과하여
마침내 아름다움과 성스러움이 지배하는 장소에 이르듯, 이제는 더
이상 우연에만 기댈 수 없는 막대한 의지와 노력을 들여, 생의 일부인
특정한 시간을 걸고 다가가, 맑은 피로와 상쾌한 열기 속에 마주 선 그
시간을 함께 보내고, 마침내는 특정한 시간을 넘어 일생 전체를 걸고
반드시 다시 또다시 보아야만 하는, 한 사람이 된다. 우리는 서로에게
작품처럼 아름다운 사람이 된다. 사랑은 예술을 향한다.

＊

수첩 첫 페이지에 적은 생의 에피그래프는 셋. 하나를 덧붙여 넷을
만든다.

예술은 유혹이다.

내게 주어진 가장 오묘한 수수께끼. 네가 유고에 숨겨둔 문장. 너는
친절하므로 답도 함께 주었으나, 수수께끼보다 더 어려워, 살아 있는
나는 일생을 걸어 풀고 다시 이어야 할.

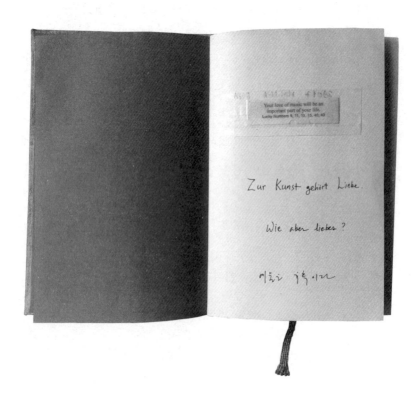

덧

덧은 홀로 나설 때가 전혀 없는 극도로 수줍은 말이어서 다른 낱말
곁 복합어들을 가만히 들여다봄으로써만 의미를 헤아릴 수 있다.
『표준국어대사전』에 따르면, 덧은 우선 "얼마 안 되는 퍽 짧은
시간"[89]을 뜻한다. 예를 들어 햇덧은 "해가 지는 짧은 동안"[90]이라
한다. 그렇다. 해는 저물녘의 능선에 걸렸나 싶게 어느덧 사라진다.
덧없다.

　　그러나 곰곰이 따져보면 덧은 결코 짧은 시간만 가리키지 않는다.
반대일 때가 더 많다. 우리가 만난 지 어느덧 몇 해가 지나. 네가
좋아하는 계절이 또 어느덧. 어떻게 어느덧 이렇게. 놀라움, 기쁨, 안도,
감사, 슬픔, 회한, 그리움, 그 외 형용하기 어려운 감정들이 풍부히 배어
나오는 시간.

　　그러므로 덧은 그저 짧은 시간이 아니다. 덧은 어느 한 시점에서
의식이 고요하고 잠잠하게 멈춘 다음… 다시 활기차게 약동하기
시작한 다른 시점까지의 시간이다. 두 시점이 맞붙고, 그 사이는
접혀서 사라진다. 이 봉합된 주름 속의 시간이 덧이다. 고치처럼,
자루처럼, 숨어 부푸는. 따라서 덧은 의식의 이면과 하부에서 흘러가는
시간이다. 무의식의 시간. 그러므로 덧은 길든 짧든 달력과 시계로

측정할 수 없다. 덧은 다소간 모순형용적일지라도 무심의 마음으로
겪는다. 시간의 공^空. 사건이 발생하고 최초의 기억이 형성된 시점에서
부지불식간에 멀리 흘러 지금에 이른, 그때 우리는 어느덧이라 말한다.
지난 시간의 피륙이 불현듯 펼쳐졌는데, 그 표면에 기억의 입자들이
거의 찍혀 있지 않아, 그렇게 무의식으로 겪고 망각으로 흘려보낸
귀한 시간이 아까워, 차라리 짧았었기를 바랄 만큼, 다시 접어 숨겨,
사전에까지 진실을 속이며 짧은 시간이라 정의해놓을 정도로, 덧은
길다. 우리는 사전을 다시 써야 한다.

어느덧으로 시작하는 소설이 있다면. 어느덧을 첫 문장의 첫 단어로.
화자는 어느덧 이전의 과거를 재구성하거나 어느덧 이후의 근과거와
현재를 서술할지도 모른다. 사건은 단숨에 의식적인 서사의 장으로
들어온다. 그러나 가장 소설적인, 가장 아름다운, 가장 유혹적인
사건은 화자가 침묵을 깨기 전, 고치의 시간, 고요한 의식의 수면기
어느 덧에 일어나 있는데, 바로 그가 첫 단어를 쓰기 전, 독자가 첫
페이지를 펼치기 전. 만약 어느덧 사랑하게 된 사람들이 있다면, 가장
신비로운 사랑의 기제는 그들도 인지하지 못한 그 어느 덧에 이미
발생하고 전개되어 있지 않은지. 이런 이야기는 음수의 페이지들에만
쓸 수 있을 것이다. 어느덧이라 말하는 순간, 깨어나기 직전의 꿈이
쉽사리 휘발하듯, 덧의 시간은 더 깊숙한 주름 속으로 사라진다.
안타깝다. 어느덧 이후, 나머지의 모든 단어, 모든 문장, 모든 이야기는
어쩌면 덧없다. 행여 어느 덧의 굽이를 기어코 펼쳐 의식이 잠든 사이
발생한 일들을 더듬는 소설이 있다면, 그것은 사라진 덧의 덧쓰기가

될 것이다. 덧의 소설을 가장 잘 쓰기 위해서라면 정신의 상태는
잠과 꿈을 모사해야 한다. 마음을 무심으로 비워야 한다. 고치 속에
잠들어야 한다.

주름, 고치, 자루. 덧은 공간적인 의미를 얻는다. 덧은 어떤 사물을 한
겹 더 감싸는 덮개나 피막을 뜻하기도 하므로. 덧은 겹이다. 덧바지,
덧버선, 덧조각, 덧창, 덧문 같은 명사들 외에, 덧입다, 덧깁다, 덧싸다,
덧묻다, 덧바르다, 덧칠하다 같은 동사들이 있다. 어떤 사물이 있을
때, 덧은 그것과 유사한 형상으로, 그것보다 더 크고 넓게, 그것을
껍질처럼 거듭 싸 보호하거나 지지한다. 덧은 막이다. 덧은 막는다.
우리는 덧 아래 숨 쉰다. 덧 안에 따뜻하다. 잠든다.
 그런데 다른 사물에 부가된 겹이라는 점에서 덧은 그 사물과의
유사성과 동질성에도 불구하고 결국 타자의 한 형상이다. 어떤 경우
덧은 자기 아닌 다른 대상에 덫처럼 덧붙어 그것의 독자성과 개체성을
무력화하고 병증의 원인이 되기도 한다. 상처는 덧나고, 아이가
들어서면 입덧을 한다. 덧가지나 덧눈처럼 번듯한 본체에 군더더기로
붙겨지거나, 덧니나 덧든 길처럼 제자리에서 벗어난다.
 경계 너머 바로, 중층, 잉여, 초과, 가장자리. 경계를 파열시켜
안에서 밖으로의 범람과 주변부의 증식을 야기하는 덧. 그러나
마음이 그렇게 넘치고 늘어나면 덧정이라 하니, 역시 사전에 따르면,
"한곳에 깊은 정을 붙여서 그에 딸린 것까지 사랑스럽게 여기게 된
마음"[91]이다. 덧정은 깊은 데서 솟아 넓게 퍼지는 사랑이다. 타자를
향한 사랑을 넘어 그가 사랑하는 타자들까지 나도 사랑하는 겹겹의

사랑이다.

덧과 글쓰기는 어떤가. 덧쓰다, 덧긋다, 덧그리다. 덧의 글쓰기가
가능하려면 어떤 문자가 어느덧 쓰여져 있고, 어떤 선이 어느덧
그어져 있고, 어떤 형상이 어느덧 그려져 있어야 한다. 덧의 글쓰기는
이 원본을 더듬어 가필하기나 이 시초의 흔적에 덧대어 이어쓰기다.
덧의 글쓰기는 따라서 사후성, 재개, 반복을 특징으로 한다. 누군가의
평생의 글쓰기는 덧없이 사라진 시간에 못 다한 어떤 말의 뒤늦은
되풀이일 수도. 그 미완성의 투명한 문장 위에 심 없이 뾰족한 목필을
긋고 또 그어 골을 짓는 일. 가는 골은 깊어져 봤자인걸. 그러나 끝없이.
아니면 완강히 침묵으로 회귀하는 말의 끄트머리를 붙잡아 기어코
덧이어 쓰기. 언어의 덧조각 깁기. 느리게. 죽기 전에, 조금이나마, 더.
　　덧의 글쓰기는 타인의 목소리와 손자국을 따라가 되살리는
일이기도 하다. 먼저 쓰는 사람이 있고, 그의 글을 소리 없는
메아리처럼 거듭 베끼는 사람이 있다. 미래의 언어를 계획하고
사라지는 사람이 있고, 살아남아 그것을 덧이어 실현시켜야 하는
사람이 있다. 덧의 글쓰기는, 덧쓰기는, 이 약속의 말에 뒤늦게
화답한다. 덧의 글쓰기로, 넓은 겹을 누비고 잇는 말들로, 타인의
어휘가 내 목소리로 나오고, 그의 문체로 내 문장이 휘어지며,
홀로라면 결코 하지 않았을 생각이 결코 쓰리라 생각하지 않았던
형식을 덧입고 나온다. 덧, 더블, 더빙. 그렇다면 누가 수줍은
유령인가. 타인의 목소리를 덧쓰는 자인가, 아니면 덧쓰기로 살아나는
목소리인가. 이 글은 누가 썼는가. 누구와 누구의 말인가. 아무도 홀로

말하지 않는다.

미주

1 Julio Cortázar, "Las armas secretas," *Obras completas 1: Cuentos*, Barcelona, Galaxia Gutenberg, 2003, pp. 363~364. 〔훌리오 꼬르따사르, 「비밀 병기」, 『드러누운 밤』, 박병규 옮김, 창비, 2014, 164쪽. 이하 한국어판 정보는 독자들을 위해 편집자가 덧붙인 것이다.〕

2 Christine Davenne and Christine Fleurent, *Cabinets de curiosités: La Passion de la collection*, Paris, Éditions de La Martinière, 2011, pp. 45~46 참조.

3 Valdimar Tr. Hafstein, "Bodies of Knowledge : Ole Worm & Collecting in Late Renaissance Scandinavia," *Ethnologia Europaea*, 33.1, 2003, p. 10 참조 ; Horst Bredekamp, *The Lure of Antiquity and the Cult of the Machine: The Kunstkammer and the Evolution of Nature, Art and Technology*, trans., Allison Brown, Princeton, Markus Wiener Publishers, 1995, pp. 65~67 참조.

4 Valdimar Tr. Hafstein, "Bodies of Knowledge," pp. 11~12 참조.

5 Jonathan Sawday, *Engines of the Imagination: Renaissance Culture and the Rise of the Machine*, Oxon, Routledge, 2007, p. 34 및 pp. 42~45 참조.

6 Agostino Ramelli, *Le Diverse et artificiose machine del capitano Agostino Ramelli dal Ponte della Tresia*, Paris, Casa del'autore, 1588, p. 316v. 원문의 수사적 효과를 살리기 위해 조리 없고 허풍스러운 장광설을 윤색 없이 최대한 직역했다.

7 Jonathan Sawday, *Engines of the Imagination*, pp. 96~99 및 p. 111 참조.

8 1532년 출간되어 선풍적 인기를 끈 작자 미상의 인쇄물. 라블레는 이 텍스트를 썼거나 편집에 관여했다고 추정된다. Mireille Huchon, "Pantagruel : Notes et variantes," in François Rabelais, *Œuvres complètes*, Paris, Gallimard, 1994, p. 1235 참조.

9 Mikhaïl Bakhtine, *L'Œuvre de François Rabelais et la culture populaire au*

Moyen Âge et sous la Renaissance, trans., Andrée Robel, Paris, Gallimard, 1970, pp. 155~164 참조. 〔미하일 바흐찐, 『프랑수아 라블레의 작품과 중세 및 르네상스의 민중문화』, 이덕형·최건형 옮김, 아카넷, 2001, 238~252쪽 참조.〕

10 François Rabelais, *Pantagruel, Œuvres complètes*, Paris, Gallimard, 1994, p. 214. 〔프랑수아 라블레, 『가르강튀아|팡타그뤼엘』, 유석호 옮김, 문학과지성사, 2004, 268~269쪽.〕

11 Mikhaïl Bakhtine, *L'Œuvre de François Rabelais et la culture populaire au Moyen Âge et sous la Renaissance*, p. 164. 〔미하일 바흐찐, 『프랑수아 라블레의 작품과 중세 및 르네상스의 민중문화』, 252쪽.〕

12 Howard Eiland, "Reception in Distraction," *Boundary 2*, 30.1, Spring 2003, pp. 51~66 참조. 거대한 다엽 식물을 품은 조그만 씨앗처럼 무한히 거듭 읽어낼 수 있는 모든 시적인 개념들이 그렇듯, "Zerstreuung"은 단 하나의 고정된 어휘로만 번역할 수 없다. 이 글에서는 맥락에 따라 기분 전환, 여흥, 주의력 분산 등으로 바꾸어 표현하기로 한다.

13 Walter Benjamin, "Theater und Rundfunk: Zur gegenseitigen Kontrolle ihrer Erziehungsarbeit," *Gesammelte Schriften II. 2: Aufsätze, Essays, Vorträge*, Frankfurt am Main, Suhrkamp, 1991, pp. 773~776 참조. 〔발터 벤야민, 「연극과 방송」, 『발터 벤야민 선집 2: 기술복제시대의 예술작품|사진의 작은 역사 외』, 최성만 옮김, 길, 2007, 263~268쪽 참조.〕

14 Bertolt Brecht, "Kleines Privatissimum für meinen Freund Max Gorelik," *Gesammelte Werke 15: Schriften zum Theater 1*, Frankfurt am Main, Suhrkamp, 1967, p. 469.

15 Bertolt Brecht, "Anmerkungen zur Oper ≫Aufstieg und Fall der Stadt Mahagonny≪," *Gesammelte Werke 17: Schriften zum Theater 3*, Frankfurt am Main, Suhrkamp, 1967, p. 1011.

16 Walter Benjamin, "Theater und Rundfunk," p. 775. 〔발터 벤야민, 「연극과 방송」, 267쪽.〕

17 같은 곳.

18 같은 글, pp. 775~776 참조. 〔같은 글, 268쪽 참조.〕 마지막 문장에서 "기분 전환"과 "집단의 형성"은 각각 "Zerstreuung"과 "Gruppierung"을 번역한 것이며 수용자들의 "파편적 해산"과 "조직적 응집"을 대조적으로 함의하기도 한다.

19 Sigmund Freud, "Das Unheimliche," *Gesammelte Werke XII: Werke aus den Jahren 1917~1920*, Frankfurt am Main, Fischer, 1999, pp. 246~249 참조. 〔지그문트 프로이트, 「두려운 낯섦」, 『예술, 문학, 정신분석』, 정장진 옮김, 열린책들, 2020, 441~445쪽 참조.〕

20 Friedrich Nietzsche, "Rhetorik(Darstellung der antiken Rhetorik: Vorlesung Sommer 1874, dreistündig)," *Gesammelte Werke V*, München, Musarion, 1922, p. 298.

21 같은 글, p. 300.

22 Paul de Man, *Allegories of Reading: Figural Language in Rousseau, Nietzsche, Rilke, and Proust*, New Haven, Yake UP, 1979, p. 105. 〔폴 드 만, 『독서의 알레고리』, 이창남 옮김, 문학과지성사, 2017, 149쪽.〕

23 Franco Montanari, "τρέπω," *The Brill Dictionary of Ancient Greek*, Leiden, Brill, 2015, pp. 2140~2141 참조.

24 신광현, 「폴 드 만의 비유 읽기」, 『주체·언어·총체성: 문학비평의 문제틀을 찾아서』, 서울대학교출판문화원, 2015, 161~162쪽.

25 같은 글, 163쪽.

26 Walter Benjamin, "Über den Begriff der Geschichte," *Gesammelte Schriften I.2: Abhandlungen*, Frankfurt am Main, Suhrkamp, 1991, p. 693 참조. 〔발터 벤야민, 「역사의 개념에 대하여」, 『발터 벤야민 선집 5: 역사의 개념에 대하여│폭력비판을 위하여│초현실주의 외』, 최성만 옮김, 길, 2008, 329~330쪽 참조.〕

27 Mary Shelley, "Introduction to *Frankenstein*, Third Edition(1831)," *Frankenstein*, New York, W. W. Norton, 1996, pp. 169~173 참조. 〔메리 W. 셸리, 「1831년판 서문」, 『프랑켄슈타인』, 오숙은 옮김, 열린책들, 2011, 9~17쪽 참조.〕; John William Polidori, *The Diary of Dr. John William*

Polidori 1816 Relating to Byron, Shelley, etc., ed., William Michael Rossetti, London, Elkin Mathews, 1911, pp. 125~132 참조.

28 Samuel Taylor Coleridge, "The Rime of the Ancyent Marinere(1798)," *The Complete Poems*, London, Penguin, 1997, p. 148.

29 같은 글, p. 166.

30 Aby Warburg, "Ninfa Fiorentina: Fragmente zum Nymphenprojekt," *Werke*, Berlin, Suhrkamp, 2010, p. 198.

31 Friedrich Schiller, *Wallenstein, Sämtliche Werke II*, München, Carl Hanser, 2004, p. 368. 〔프리드리히 실러, 『발렌슈타인』, 이원양 옮김, 지만지드라마, 2012, 227쪽.〕

32 Ferdinand Freiligrath, "Ein Kindermährchen," *Gesammelte Dichtungen 2*, Stuttgart, G. J. Göschen'sche Verlagshandlung, 1871, p. 183.

33 기형도, 「숲으로 된 성벽」, 『기형도 전집』, 문학과지성사, 1999, 84쪽.

34 기형도, 「포도밭 묘지 2」, 같은 책, 83쪽.

35 Johann Christoph Adelung, "Mähre," *Grammatisch-kritisches Wörterbuch der hochdeutschen Mundart 3*, Leipzig, Breitkopf und Härtel, 1798, p. 34; Johann Georg Krünitz, "Mähre," *Ökonomische Encyklopädie, oder allgemeines System der Staats- Stadt- Haus- und Landwirthschaft 82*, Berlin, Joachim Pauli, 1801, p. 791.

36 두덴 사전에서는 메르헨의 기원을 후기중고독일어 "merechyn"에서 찾는데, 이에 따르면 메르헨은 대략 13세기에서 14세기 초반 사이에 생겨난 말이라 추정할 수 있다. "Märchen," *Deutsches Universalwörterbuch*, Mannheim, Dudenverlag, 2007, p. 1113 참조. 그림 형제의 『독일어사전』은 "Mähre"의 이형인 "Märe"에 관하여 17세기까지 쓰이다가 18세기에 들어서는 완전히 망각되지는 않았더라도 철지난 쇠퇴한 말이라 밝힌다. Jacob and Wilhelm Grimm, "Märe," *Deutsches Wörterbuch von Jacob und Wilhelm Grimm 12*, München, Deutscher Taschenbuch Verlag, 1991, p. 1623 참조.

37 Johann Christoph Adelung, "Mähre," p. 34 참조; Johann Georg Krünitz,

"Mähre," p. 791 참조.

38 Jacob and Wilhelm Grimm, "Märchen," *Deutsches Wörterbuch von Jacob und Wilhelm Grimm 12*, München, Deutscher Taschenbuch Verlag, 1991, pp. 1618~1620 참조.

39 Joseph Meyer, "Märchen," *Meyers Großes Konversations-Lexikon: Ein Nachschlagewerk des allgemeinen Wissens 6. Auflage 13*, Leipzig und Wien, Bibliographisches Institut, 1906, p. 270.

40 같은 곳.

41 Roland Barthes, "Roland Barthes par Roland Barthes," *Œuvres complètes IV 1972~1976*, Paris, Seuil, 2002, p. 692. 〔롱랑 바르트, 『롱랑 바르트가 쓴 롱랑 바르트』, 이상빈 옮김, 동녘, 2013, 182쪽.〕

42 Roland Barthes, "《Mythologies》, suivi de 《Le Mythe, aujourd'hui》," *Œuvres complètes I 1942~1961*, Paris, Seuil, 2002, pp. 859~865 참조. 〔롱랑 바르트, 『현대의 신화』, 이화여자대학교 기호학연구소 옮김, 동문선, 1997, 324~334쪽 참조.〕

43 Jean Baudrillard, "Langages de masse," *Encyclopœdia universalis 14*, Encyclopædia universalis France S. A., 2008, p. 108.

44 같은 곳 참조.

45 Roland Barthes, "《Mythologies》, suivi de 《Le Mythe, aujourd'hui》," p. 863. 〔롱랑 바르트, 『현대의 신화』, 329쪽.〕

46 같은 글, pp. 745~746 참조. 〔같은 책, 134~136쪽 참조.〕

47 같은 글, p. 863. 〔같은 책, 329~330쪽.〕

48 Roland Barthes, "Fragments d'un discours amoureux," *Œuvres complètes V 1977~1980*, Paris, Seuil, 2002, pp. 49~50. 〔롱랑 바르트, 『사랑의 단상』, 김희영 옮김, 동문선, 2004, 41~42쪽.〕

49 ed., P. G. W. Glare, "adoro," *Oxford Latin Dictionary I*, Oxford, Oxford UP, 2016, p. 59 참조.

50 Roland Barthes, "Fragments d'un discours amoureux," p. 47 ; 〔롱랑 바르트, 『사랑의 단상』, 38쪽.〕

51 같은 글, p. 49. 〔같은 책, 41쪽.〕

52 같은 곳.

53 Marcel Proust, *La Prisonnière, À la recherche du temps perdu III*, Paris, Gallimard, 1988, pp. 692~693. 〔마르셀 프루스트, 『잃어버린 시간을 찾아서 9: 갇힌 여인 1』, 김희영 옮김, 민음사, 2020, 308~309쪽.〕

54 Nicolas Valazza, "Portrait de Proust en dentellière: Au-delà du petit pan de mur jaune," in eds., Sjef Houppermans et al., *Marcel Proust Aujourd'hui 8: Proust et la Hollande*, Amsterdam, Rodopi, 2011, pp. 149~152 참조.

55 Pierre-Edmond Robert, "Notes et variantes," in Marcel Proust, *La Prisonnière*, p. 1740 참조.

56 Vincent van Gogh, "〔Letter No. 538〕 Nuenen, Tuesday, 3 or Wednesday, 4 November 1885, To Theo van Gogh," *The Letters 3: Drenthe-Paris 1883~1887*, ed., Leo Jansen et al., trans., Lynne Richards et al., London, Thames & Hudson, 2009, p. 308.

57 Vincent van Gogh, "〔Letter No. 539〕 Nuenen, on or about Saturday, 7 November 1885, To Theo van Gogh," 같은 책, p. 309 및 p. 311.

58 Marcel Proust, *Du côté de chez Swann, À la recherche du temps perdu I*, Paris, Gallimard, 1987, p. 5. 〔마르셀 프루스트, 『잃어버린 시간을 찾아서 1: 스완네 집 쪽으로 1』, 김희영 옮김, 민음사, 2014, 18~19쪽.〕

59 Franz Kafka, "Die Sorge des Hausvaters," *Drucke zu Lebzeiten*, Frankfurt am Main, S. Fischer, 1994, pp. 282~283. 〔프란츠 카프카, 「가장의 근심」, 『변신·선고 외』, 김태환 옮김, 을유문화사, 2015, 183~184쪽.〕

60 Walter Benjamin, "Haschisch in Marseille," *Gesammelte Schriften IV. 1: Kleine Prosa, Baudelaire-Übertragungen*, Frankfurt am Main, Suhrkamp, 1991, p. 414.

61 Paul Celan, "310 An Werner Weber, Paris, 26. 3. 1960," ≫*etwas ganz und gar Persönliches*≪: *Briefe 1934~1970*, ed., Barbara Wiedemann, Berlin, Suhrkamp, 2019, p. 426.

62 Paul Celan, "Brief an Hans Bender," *Gesammelte Werke III*, Frankfurt am

Main, Suhrkamp, 2000, pp. 177~178.

63 선물받은 개인 영역본을 중역했다.

64 James K. Lyon, *Paul Celan and Martin Heidegger: An Unresolved Conversation 1951~1970*, Baltimore, Johns Hopkins UP, 2006, p. 75 참조.

65 Paul Celan, "Brief von Paul Celan an Nina Cassian vom 25. 4. 1962," in George Guţu, *Celaniana 1: Paul Celans frühe Lyrik und der geistige Raum Rumäniens*, Berlin, Frank & Timme, 2020, p. 40.

66 Paul Celan, "Ansprache anlässlich der Entgegennahme des Literaturpreises der Freien Hansestadt Bremen," *Gesammelte Werke III*, Frankfurt am Main, Suhrkamp, 2000, p. 186. 〔파울 첼란, 「자유 한자 도시 브레멘 문학상 수상 연설」, 『죽음의 푸가: 파울 첼란 시선』, 전영애 옮김, 민음사, 2011, 223쪽.〕

67 Walter Benjamin, "Die Aufgabe des Übersetzers," *Gesammelte Schriften IV.1: Kleine Prosa, Baudelaire-Übertragungen*, Frankfurt am Main, Suhrkamp, 1991, p. 18. 〔발터 벤야민, 「번역자의 과제」, 『발터 벤야민 선집 6: 언어 일반과 인간의 언어에 대하여|번역자의 과제 외』, 최성만 옮김, 길, 2008, 137쪽.〕

68 Walter Benjamin, "Berliner Chronik," *Gesammelte Schriften VI: Fragmente, Autographische Schriften*, Frankfurt am Main, Suhrkamp, 1991, pp. 465~466. 〔발터 벤야민, 「베를린 연대기」, 『발터 벤야민 선집 3: 1900년경 베를린의 유년시절|베를린 연대기』, 윤미애 옮김, 길, 2007, 157쪽.〕

69 Julia Kristeva, *La Révolution du langage poétique: L'Avant-garde à la fin du XIXe siècle, Lautréamont et Mallarmé*, Paris, Seuil, 1974, p. 23. 〔줄리아 크리스테바, 『시적 언어의 혁명』, 김인환 옮김, 동문선, 2000, 26쪽.〕

70 그리스어 지식이 없어서 다음 번역본들을 참조하여 중역했다. Platon, *Timée/Critias*, trans., Luc Brisson, Paris, GF-Flammarion, 2017, pp. 147~153; Platon, "Timée," *Œuvres complètes II*, trans., Léon Robin, Paris, Gallimard, 1950, pp. 467~472; Platon, "Timée," *Œuvres complètes*

X, trans., Albert Rivaud, Paris, Les Belles Lettres, 1985, pp. 167~171. 플라톤,『플라톤의 티마이오스』, 김영균·박종현 옮김, 서광사, 2000, 135~146쪽; 플라톤,「티마이오스」,『플라톤 전집 5: 플라톤의 다섯 대화편』, 천병희 옮김, 숲, 2016, 359~365쪽.

71 Marcel Proust, *Du côté de chez Swann*, *À la recherche du temps perdu I*, pp. 39~40. 〔마르셀 프루스트,『잃어버린 시간을 찾아서 1: 스완네 집 쪽으로 1』, 77~79쪽.〕

72 같은 책, p. 41. 〔같은 책, 80쪽.〕

73 www.noxrpm.com.

74 최평호,「신안선 유물이 빛을 보기까지」,『대한민국 수중발굴 40년 특별전』, 국립해양문화재연구소, 2016, 178, 179, 181쪽.

75 최평호, 같은 글, 178~183쪽 참조;『신안선: 본문』, 문화재청, 국립해양유물전시관, 2006, 42~77쪽 참조.

76 『대한민국 수중발굴 40년 특별전』, 국립해양문화재연구소, 2016 참조.

77 Nathan T. Arrington, *Ashes, Images, and Memories: The Presence of the War Dead in Fifth-Century Athens*, New York, Oxford UP, 2015, p. 27. 아티카 아나뷔소스에서 발굴된 쿠로스의 받침대에 새겨진 비문. 아나뷔소스 쿠로스는 현재 아테네 국립고고학박물관에 소장되었다.

78 Anne Carson, *Nox*, New York, New Directions, 2010, fr. 1.1. 〔앤 카슨, 『녹스』, 윤경희 옮김, 봄날의책, 2021 출간 예정.〕

79 Yvonne d'Élbéssyne, "Fragment XI," *Les Grains des sentiments inavoués: Die Sonettsammlung der Gräfin Yvonne von Élbéssyne*, ed., M. W., Auenthal, Maria Wutzs Bibliothek, 1782, p. 21.

80 Friedrich Hebbel, *Werke 4: Tagebücher 1*, München, Carl Hanser, 1966, p. 876.

81 Friedrich Hölderlin, "Mnemosyne," *Sämtliche Werke 2.1*, Stuttgart, W. Kohlhammer, 1970, p. 195. 횔덜린은「므네모시네」를 약 1799년에서 1803년 사이 세 번 고쳐 썼다. 이 글에서의 번역은 두번째 판본을 따랐다.

82 Maurice Blanchot, "Traduire," *L'Amitié*, Paris, Gallimard, 1971, p. 73.

83 Friedrich Hölderlin, *Hyperion oder der Eremit in Griechenland, Sämtliche Werke 3*, Stuttgart, W. Kohlhammer, 1990, p. 159. [프리드리히 횔덜린, 『휘페리온』, 장영태 옮김, 을유문화사, 2008, 264쪽.]

84 Franco Montanari, "τόνος," 같은 책, p. 2130.

85 Peter Fenves, *Raising the Tone of Philosophy: Late Essays by Immanuel Kant, Transformative Critique by Jacques Derrida*, Baltimore, Johns Hopkins UP, 1993. p. 4 참조.

86 같은 곳.

87 Henry George Liddell and Robert Scott, *A Greek-English Lexicon*, Oxford, Clarendon, 1968, p. 244 참조.

88 Friedrich Hölderlin, *Hyperion oder der Eremit in Griechenland*, p. 160. [프리드리히 횔덜린, 『휘페리온』, 265쪽.]

89 「덧」, 『표준국어대사전』, 국립국어원 홈페이지 stdict.korean.go.kr.

90 「햇덧」, 같은 사이트.

91 「덧정」, 같은 사이트.

도판

초대장
16~17: 올레 보름의 분더카머
Ole Worm, *Museum Wormianum*, Leiden, Jean Elzevir, 1655. online: https://digital.sciencehistory.org/works/rv042t91s/viewer/k643b219p.

라멜리의 독서 기계
23: 아고스티노 라멜리의 독서 기계
Agostino Ramelli, *Le Diverse et artificiose machine del capitano Agostino Ramelli dal Ponte della Tresia*, Paris, Casa del'autore, 1588, p. 317r. online: https://digital.sciencehistory.org/works/4b29b614k/viewer/w6634396g.

42: 볼프강 폰 켐펠렌의 체스 두는 터키인 인형 일부
Joseph Friedrich zu Racknitz, *Ueber den Schachspieler des Herrn von Kempelen und dessen Nachbildung*, Leipzig und Dresden, Joh. Gottl. Immanuel Breitkopf, 1789, plate V. online: https://www.digi-hub.de/viewer/image/BV041097321/67.

볼프강 폰 켐펠렌의 체스 두는 터키인 인형
Joseph Friedrich zu Racknitz, *Ueber den Schachspieler des Herrn von Kempelen und dessen Nachbildung*, Leipzig und Dresden, Joh. Gottl. Immanuel Breitkopf, 1789, plate III. online: https://www.digi-hub.de/viewer/image/BV041097321/65.

검은숲, 동어반복, 흰숲
110: 사진 윤경희

포르노그래피
232: 미켈란젤로 메리시 다 카라바조, 「나르키소스」, 로마, 바르베리니 궁전
국립고전회화관, 1597~1599년경.

238: 로히어르 판 데르 베이던, 「독서하는 마리아 막달레나」, 런던,
내셔널 갤러리, 1435~1438년경.

241: 프라 필리포 리피, 「수난의 그리스도, 성 히에로니무스, 성 알베르투스
히에로솔뤼미타누스의 삼면화」, 피렌체, 디오세사노 디 산토 스테파노 알
폰테 베키오 미술관, 1430년경.

244~245 사이:
후안 발베르데 데 아무스코, 여성 비뇨생식기 일부
Juan Valverde de Amusco, "Planche anatomique: écorché: système
uro-gènital de la femme," *Anatomia del corpo humano*, Rome, A. Salamanca
et A. Lafrery, 1560, p. 100.

프라 필리포 리피, 앞의 그림 일부

윌리엄 헌터, 임신 중 자궁 해부도 일부
William Hunter, *Anatomia uteri humani gravidi tabulis illustrata*,
Birmingham, John Baskerville, 1774, plate XII.

묘지 박물학
256: 사진 윤경희
259: 사진 윤경희

심장의 열쇠공
266: 보클뤼즈 카르투시오회 수도원의 철제 궤 자물쇠(연대 미상)

사랑은 예술에 속한다
284: 사진 윤경희